U0107933

山水 SHANSHUI
JOURNAL 辑刊
第二辑

**本期作者**

司徒立　法籍华裔画家，中国美术学院客座教授

宁晓萌　北京大学哲学系副教授，美学与美育研究中心研究员

莫罗·卡波内　法国里昂第三大学哲学与美学教授

潘公凯　中央美术学院教授

孙向晨　复旦大学哲学学院教授

渠敬东　北京大学社会学系教授

魏　斌　武汉大学历史学院教授

李　溪　北京大学建筑与景观设计学院副教授，美学与美育研究中心研究员

汪　涛　芝加哥艺术博物馆亚洲拓展事务执行总裁、亚洲艺术部普利兹克专席主任

汪珂欣　北京大学社会学博士后

陆蓓容　上海师范大学副研究员

程乐松　北京大学哲学系宗教学系教授

张巍卓　中国人民大学社会与人口学院副教授

包慧怡　复旦大学英语语言文学系副教授

PAUL CÉZANNE:
EMERGENCE OF SHANSHUI HORIZON

# 塞尚的
# 山水境域

生活 · 讀書 · 新知　三联书店

图书在版编目（CIP）数据

塞尚的山水境域 / 渠敬东，孙向晨主编．—北京：
生活·读书·新知三联书店，2024.6
ISBN 978-7-108-07811-7

Ⅰ．①塞…　Ⅱ．①渠…②孙…　Ⅲ．①塞尚 (Cezanne,
Paul 1839-1906)－绘画评论　Ⅳ．① J205.565

中国国家版本馆 CIP 数据核字 (2024) 第 057039 号

文字编辑　蔡雪晴
责任编辑　杨　乐
责任美编　赵　欣
责任校对　陈　明
责任印制　李思佳
出版发行　生活·讀書·新知 三联书店
　　　　　（北京市东城区美术馆东街 22 号　100010）
网　　址　www.sdxjpc.com
经　　销　新华书店
印　　刷　天津裕同印刷有限公司
版　　次　2024 年 6 月北京第 1 版
　　　　　2024 年 6 月北京第 1 次印刷
开　　本　720 毫米 × 1020 毫米　1/16　印张 21.5
字　　数　260 千字　图 149 幅
印　　数　0,001－3,000 册
定　　价　128.00 元

（印装查询：01064002715；邮购查询：01084010542）

# 目 录

# 编者按

　　海德格尔说，塞尚的绘画"显与隐浑入玄同""通入思与诗的一体"。在中国文化的士人传统中，"山水媚道"之说，颇可与此会通。塞尚将自然之本源与存在之深度相结合，毕其一生而孜孜探索，走出一条可接近却未完成的"道"之"路"。

　　在司徒立看来，塞尚所画的乃是一种"自然给予的本源印象"，即荆浩《笔法记》所谓"物象之源"的道境，这是西方艺术从形式论向存在论转变的关键节点。尤其是塞尚人生最后五年对圣·维克多山的绘写，既是一种"揭蔽"，也是一种"涌现"，如他所说："那是将万物囊括入胸怀，那是让自身生命如花怒放。"艺术通往真理之路，是澄明境域的显现和隐匿，唯有在这里，色彩即物象，物象即色彩，迹冥圆融，浑然一体，"天地与我并生，万物与我为一"。宁晓萌从梅洛-庞蒂的文本出发，提出了一种奇特的现象：塞尚起笔的疑惑、几番的犹豫以及无法完成的困境，是绘画走向自身本质的艰难之处。也因此，塞尚成为了绘画史上"说出第一句话的人"。这种面向"隐含的存在论"而造就的艺术，是"绝对的绘画"，是绘画自身的整全显现。塞尚作为"现代绘画之父"，彻底颠覆了表象，由此绘画不再作为自然的模仿或文学的附庸，而走出属于自己的一条存在之路。莫罗·卡波内（Mauro Carbone）细致考察了塞尚绘画

中的一种"隐匿的原则"：即他越是尝试去接近物体，就越会产生一种消解表象（dereprésentation）的努力。这使得现象学意义上的"变形"（déformation）展露出来，画家开始从身体性的感知、从对欲望的移植、从"前-世界"的开展等各种存在论的角度来汲取观看的方式。塞尚的种种尝试，为当代不同的思想家提供了发现的资源，也成为了一个新的生命时代的起点。

潘公凯、孙向晨和渠敬东关于塞尚的谈话，是在法国南部的艺术之旅中展开的。其中的焦点，是将塞尚置于"不断问题化"的存在语境之中。塞尚的创作，挑战了西方艺术的本体观念。他率先尝试去解决绘画的"真理"问题，绽放出一种特别的原始性，一种不断逼近自我而产生的存在表达，也由此将绘画实践普遍地"业余化"了。塞尚绘画中的"重量感"与"律动感"，则带有强烈的书写性，与中国文人画中的笔墨精神相暗合。绘画史上，塞尚坚决地追寻着"属己"的真理，也由此展开了一个澄明的世界。中国的山水画，笔墨中的"兴发感动"，人格上的"天真烂漫"，天机里的"澄怀味象"，不也是具有同样意义的生命探求么？

塞尚的山水境域

# 塞尚的山水境域

# 境域之道
## ——塞尚晚年绘画的现象学研究

司徒立

## 一、塞尚研究的形式论方向

塞尚，一个世纪以来，是人们谈论得最多的艺术家。关于塞尚的研究，有两个不同的方向最具代表性。一个是形式论的，另一个是现象学、存在论的。先说说形式论的方向，在这里，塞尚被描绘为纯粹形式或形式主义原则的开创者和典范，被称为现代艺术之父。这种看法主要由弗莱、贝尔、格林伯格等英语语系的理论家开启，对西方现代艺术运动影响至深至广。

不过，在讨论塞尚之前，可以先来看看库尔贝的《三个苹果的静物画》。这幅画来源于一则小故事：农夫为了寻回苹果的自然真味，放弃了施肥杀虫乃至一切人为的给予。年复一年，苹果园恢复了原始的自然生态，就这样，苹果，农夫，都在其中成其本己。这不禁让我想起塞尚的那句话——"以视觉探寻自然本源的真实存在"，这是我们破解塞尚绘画的关键所在。

弗莱在《视觉与设计》一书中曾认为："与具象艺术相关的情感很快就发散掉，而剩下来永不减少、也不发散的是依赖纯粹形式关系的感情。"同样贝尔也认为："每一位伟大的艺术家都将风景视为一种自身的终结，即纯粹形式，与其作为目的的重要性相比，其他所有关于风景的事物都可以忽略不计。"贝尔最著名的理论，便是"有意味的形式"。在格林伯格的现代主义理论中，纯粹形式就是艺术的自我纯粹化以及抽象化的原则，以至作品除了形式之外，一切皆属多余。在 20 世纪，

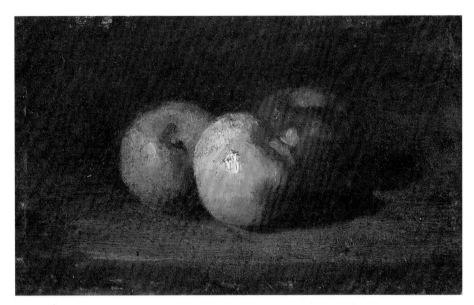

图1 库尔贝《三个苹果的静物画》 Gustave Courbet *Nature morte aux trois pommes* 1871—1872 木板纸面油画 15.9×25.1 cm
现藏于奥赛博物馆

这种形式主义理论的影响，最终导致抽象艺术和观念艺术的产生。

应该说，形式分析对于塞尚早期，即印象主义时期，尤其是1883年之后成熟期的绘画所强调的形式构成，可以说是恰当的、有说服力的。然而，若追究形式分析是否适合于塞尚绘画的真正目的，尤其是他生命最后几年（1902年后）的绘画，我们完全有理由做出怀疑，这不是塞尚对待自然与艺术的真正态度，也无法让塞尚"实现自然面前的强大印象"。

正如杜夫海纳（Mikel Dufrenne）所言："形式主义并不是一切，它在开始时教导艺术，但是到了后来，灵感接替了技巧，或者说得确切些，灵感去发掘习惯的种种创造性的可能。"里德在《现代绘画简史》里引用文杜里（Lionello Venturi）的话说：

> 塞尚面对自然时热情洋溢，他蔑视艺术中的一切非个人直觉的东西。这里所谓直觉是根本的，是不带一切先入为主的学院派观点的直觉……现在可以肯定，塞尚的精神世界，直到他生命的最后一刻，并不是象征主义者的世界，也不是野兽派或者立体派的世界，而是我们常同福楼拜、波德莱尔、左

拉、马奈和毕沙罗等联系在一起的那个世界。那就是说，塞尚属于法国文学艺术的英雄时期，当时人们想寻求一条接近自然的新途径，从而超过浪漫主义，创造一种持久的艺术。在塞尚的性格和作品之中，并没有什么颓废的东西、抽象的东西，或为艺术而艺术；有的只是一种禀赋的、不屈不挠的创造艺术的意志力。

对于西方人而言，形式是作品整体秩序的核心，一直扮演着重要角色。所谓形式，有几个方面的含义：首先，是可见事物的外表和形状；其次，就是这些外表和形状的某种特点；接着，就是合比例的或对称的"美感"，如黄金分割的观念等，即关于构图的"经营位置"，从而体现出某种与天体、数、比例相关的和谐秩序；第四，是相对于主题和内容而言形成的表达和展现的方式，如西方绘画中对于圣母图像颜色的规定；第五，是将形式上升到本质的理念，也就是柏拉图所说的"理念"，即本质的形式。亚里士多德直接主张："我用形式表示每一件事物的本质。"在他的"实体论"中，形式可视为构成实体的四因之一，即质料因、动力因、形式因、目的因。质料是还没有实现的潜能，形式是已实现了的现实。一个特定事物的实体是四因的结合之圆满实现，即完形（entelechy）。

相比而言，康德的形式论，深受亚里士多德的影响，将形式与质料的理论发展到逻辑认知的领域。这种抽象的逻辑认知，是人的理智所给予世界的解释。普桑的形式实际上是这种完全知性的、理性主义的形式，表现出康德所说的先验认知图式的内涵。

当形式发展成为格式塔心理学，便具有了更加内在和主观的特征，也可称为"内在性的形式结构"。这也就是塞尚成熟时期（1883—1890年左右）的形式构成，即"不离开感觉捕捉真实"，一种内在的、直接的、感性和理性尚未分离的形式构成。塞尚不同意康德、笛卡尔对知性的强调，认为感觉自身就有一种组织的能力，一种判断的能力，绝对不能忽略。

对于画家而言，感觉自身的组织和判断能力是真实存在的。牧溪的《六柿图》，就用不同墨色表现出了柿子的同一性与差异性。六个柿子分开两行，这种一、二、三的数的组合体现出了同一性中微妙的差异性。对于我们画家来说，就是用简单、直接、具体的办法，来把握物的同一性和差异性。莫兰迪笔下的瓶瓶罐罐，和《六柿图》类似，彼此也是相似的，这就像调音师一样，细细分辨一点点的区别和真实。

图2　南宋　牧溪（传）《六柿图》
纸本水墨　35.15×29.1 cm
现藏于日本京都大德寺龙光院

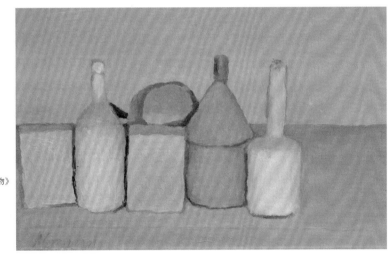

图3　莫兰迪《静物》
Giorgio Morandi
*Still Life*　1955
布面油画
25.5×40.5 cm
私人收藏

　　或许，形式还有一种意义上的理解，我刚到巴黎时，便听到过一种有关形式的很有趣的说法。维特根斯坦曾以一则汽车事故的记录，来说明形式是什么：一条车道，一辆车，一条人行道，人行道上一个人步行着。画家是怎样看待这件事情的呢：车冲出车道，上了人行道，撞倒了行人；过了一会儿，交警来了，记下了当时

境域之道——塞尚晚年绘画的现象学研究

的情况。交警将事故发生时四个形象之间的准确关系还原成了一个形式整体，并说明其中的意义。这个故事很清楚地说明：当个别形象之间的关系构成一个整体并说明某种意义，这种整体的关系或关联，即所谓形式。

可是，塞尚坚持"不离开感觉捕捉真实"，就是不想遵守古典派形式构成的方法；他要追求真实，可是又不追求固有的方法。这就是梅洛－庞蒂所谓的"塞尚的疑惑"。

## 二、塞尚研究的现象学方向

在法国，塞尚艺术的研究还有一个重要的方向，是与现象学联系在一起的。无疑，梅洛－庞蒂 1945 年写的《塞尚的疑惑》，最具代表性。文中，他从塞尚绘画创作方法与传统方法的分歧入手，明确指出，塞尚的意图乃以一种前文化的"原始的秩序"，去替代美术史中那些"人为自然立法"的太理智的、人工化的形式秩序。梅洛－庞蒂说塞尚追求真实，却又禁止自己去使用达到真实的手段，是一种二律背反的要求，并以此去解读塞尚的"疑惑"。重要的是，梅洛－庞蒂从塞尚的画中看到，事物本身的厚度和深度是如何整体地支撑着我们的知觉本身的。我们甚至可以说，在对塞尚绘画的研究中，梅洛－庞蒂才创造了他的知觉现象学。

所谓"塞尚的疑惑"，上文在讨论格式塔的形式时，已经有所涉及，即塞尚不追求古典派的形式而追求真实，这是一种前所未有的大胆尝试。这种疑惑或许还有另一个角度，可以从塞尚的个人经历和心理状况上展开，从他的生活和他创作的关系入手。塞尚的父亲是银行家，虽然没有具体的文本依据，但是从塞尚青年时期的画可以看到，塞尚爸爸和妈妈的关系不是特别好，家庭氛围也不是很愉快。塞尚自己也说，他认为男人和女人走在一起，就一定会有悲剧产生。他自己不是很擅长表达，或者选择沉默，或者对人充满攻击性，而且认为"生活是可怕的"。这种独特的生活体验，强化了他的"反常效果"，对于理解他所说的真实，也是很有帮助的。

德国哲学家海德格尔于1956年去塞尚的故乡普罗旺斯参加会议。借此机缘，海德格尔追随塞尚走过的田野小道，观看画家当年反复描绘的圣·维克多山。他说："这些在塞尚故乡的日子，配得上一整座哲学图书馆，当人能如此直接地思想，

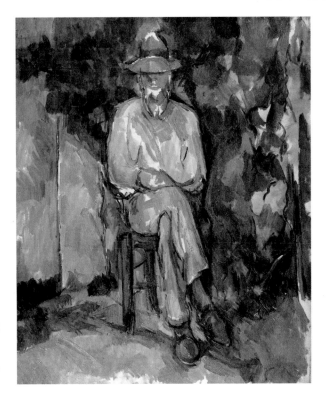

图4 塞尚《园丁瓦利尔》
Paul Cézanne
*Le Jardinier Vallier* c.1906
布面油画 65.4×54.9 cm
现藏于泰特美术馆

如塞尚的绘画。"

　　1970年，海德格尔依据塞尚晚年画的园丁瓦利尔的画像，写下了《塞尚》一诗：

　　　　在罗孚的小径旁，
　　　　老园丁瓦利尔的画像，
　　　　那富于慎思的晚年，何其静穆。
　　　　在画家的晚期作品中，
　　　　显现者与显现的二重性，
　　　　显与隐浑入玄同，
　　　　此中岂非显示一条道路，
　　　　通入思与诗的一体。

这首诗提出，塞尚的绘画中存在一种关于隐与显之二重性存在的真理性的表现，海德格尔让我们从存在论的角度和语境，而非形式论的分析，切入对塞尚艺术的重新认识。隐与显的二重性为什么如此重要呢？这说明，我们对于"物"的理解，一直是所谓真实的理解，认为"物"是科学的、逼真的、符合论的，所表达的和被表达的是一致的，"物"本身是稳定不变的真实。对于外表、可见的部分而言，这种符合论意义上的真实或许是可行的。可是，"物"本身却不仅仅是可见的。即使是一朵花，它埋藏在土地里的根也是不可见的。

海德格尔就是从自然这个角度，也就是希腊文的 Physis，即"涌现"的含义来讲的，即"万物从中涌现，又反身隐蔽于其中"。真实不是放在桌面上的，而是被遮蔽的，需要去探求。或者要像伽达默尔所讲的那样，撕裂开来，让真理显现。这其中的意义，与其说真理是在澄明之中，不如说存在于隐和显的抗争之中。在中国绘画中，虚与实之间气韵生动的关系，其实都含有对隐与显之二重性的理解。画家需要学会的是如何用眼睛看，如何用视觉的形式来思考世界。

因此，如果我们看到塞尚对真实的认识和追求真实的方法，或许就可以看到形式论不能完全解释塞尚。这里，我想说"形式论的终结，存在论的开端"，它意味着塞尚带来的，是通过存在论代替形式论的道路。

## 三、塞尚绘画的感觉

其实，塞尚的绘画缘起于一个极其简单朴素的愿望，终其一生潜存于自然。自然是塞尚唯一的老师，他说："要模仿自然，要不停地回到事物的本身。""回到事物本身"，正是现象学的著名口号。对塞尚绘画的现象学研究，"感觉"无疑是一个关键词。塞尚有一句著名的话："不离开感觉捕捉真实。"他喜欢把自己的感觉叫作"小小感觉"，而他的艺术追寻所许诺的，就是在自然面前"实现"他的感觉。

感觉，是人与自然世界一切认识和知识的源初点，也是绘画的源初点。在胡塞尔的意识现象学中，感觉、感知是核心的关键词。按德勒兹的说法，塞尚并未发明绘画中的感觉途径，而是给予它前所未有的地位。塞尚从写实主义时期开始，"画看见和感觉到的"，这不但是他的绘画的表现方式，也是他的绘画的表现目的。但

是写实主义绘画的感觉也好，视觉也好，依其本性而言是不充分的，始终是见此失彼；感觉的预期，永远无法完全成为对某物的实现。究其言，写实主义绘画只是停留在对可见之物的最大限度的逼真模仿。这是一种直观感觉经验的浅层表达，塞尚后来说，这样的绘画只是"肤浅的感觉"，"只是停留在可见性的表面"，而"自然是有深度的"。

莫兰（D. Moran）曾解释说，德语的感觉是由"真"（Wahrheit）和"把握"（nehmen/grasp）两个词组合而成的，反映了感觉的本质。莫兰认为，感觉的主要特征是："感知行为具有确定性、直接性、当下性，感觉面向的是事物、事实、地点和事件，是事情的直接的显现。而另一面，是关联到主体内部的神经系统、生命运动、本能和气质。"德勒兹说，感觉根本没有任何面孔，它是不可分解的两面，是现象学所说的"世界中的存在"。

塞尚在印象派时期对"小小感觉"有了新的要求，就是要超越孤立形体，呈现环境的色光形态。塞尚把印象派的色光氛围的效果、瞬间感觉的印象，甚至个人气质的心理因素，融汇成一种绘画的总体真实。感觉在此承诺着一种对事物的"背景整体的把握"。这样的"背景整体的把握"的感知，可以被视为一种观察行为，而不是一种普遍性的、概念性的给予。

当然，印象派色光氛围的表现方式，对自然变化外表的"瞬间感觉"经验，并不令塞尚感到满足。他批评印象派绘画的"色彩氛围虽然能够打动我们的视觉，冲击我们的感官"，但它们表达的只是感觉的"表层现象"，是视觉的鸡尾酒宴。塞尚认为，"大自然富有深刻的内涵，并非浅显之物"。他发誓要为印象派找回自然的深度，正是在此存在的深度中，塞尚始终让不同层面的感觉去探测和倾听，一如石子扔进水中，倾听不同深度传来的回响。在塞尚绘画的不同时期，每一种感觉都存在于不同的存在深度之中，面对不同的领域和秩序。

在塞尚绘画的成熟时期，感觉则逐渐发展成为一种"归纳性感觉"、有逻辑的感觉。这种感觉，内在地和逻辑地实现了一种形式的整体秩序，构成了感觉自身和被感觉的形象的统一。这是一种感觉的逻辑，是一种通过想象力在具体境域中把人和自然联系起来的感觉。在具体的画面中，其精确性丝毫不比科学的认识差。下文，随着研究的展开，将围绕着不同层次的感觉进行深入讨论。

# 四、塞尚的"主题之发现"

1882年，塞尚离开了艺术中心巴黎，离开了印象派，毅然决然地还乡。家乡普罗旺斯的南方风景，与巴黎大区的北方风景完全不同。北方天气潮湿，光线透过充满水分的空气，如隔着沙玻璃的灯光，朦朦胧胧，这的确是印象派的家乡味道。而南方的阳光强烈，似乎将空气中的水分蒸发干了，光线明净的王国中，所有事物都显得刚健明确。这种事物的外在性格特征，唤醒了塞尚与之相同的内在性格特征。自然的存在与人的存在之关联沟通的同感，在塞尚的作品中构成了一种纯粹的风景画。风景，不再只是人活动的背景，风景画可以成为独立的绘画体裁。塞尚称此为"主题之发现"。

其实"主题"的法文 sujet，既有"题材"，也有"主体"的意思。就此来说，主题之发现并非只是风景画作为独立体裁的发现，同时，也指画家内在的主体性的觉醒。到了塞尚生命的最后五年，主题之发现，意味着在风景画中表现自然的整全性与充实性。

当我们说家乡的风景反照出画家内在的性格时，这并非所谓的"移情"作用。在这里，我们更多地将"主题之发现"看作画家的一种存在方式，即画家主体性的显露。塞尚的内在性格和家乡山水有着同一的本源和共生的存在关系。另一方面，家乡也是一个文化习俗概念，有着一种近乎先天的缘构，即塞尚在与贝尔纳的对话中所说的"天性"。确切地说，家乡的意味，杜夫海纳是这样形容的："这是一种气氛，与其说我们呼吸着它，不如说它包围着我们，影响着我们。个人与这样一种环境的关系是否就是莱布尼茨所说的那种表现关系：每个单子都表现着整个单子体系的全部。"

"主题之发现"的另一层意义是说，如果感觉以前是外射出去的，指向事物对象，那么，现在塞尚的"小小感觉"却让它返身回来观照自身。由此提出的个人内存在与客观外存在的真实关系，便是一种主体感觉如何承担客观对象的形式表现的一种新的解决方案。

早在印象派时期，塞尚回到家乡，便尝试在技法上打破焦点透视、单孔成像这些发端于文艺复兴时期的四五百年来的空间表现方法。比如画一个房子，只能看到三个面，但塞尚却要在绘画中表现出另一个面。这是两只眼睛在看，而不是一

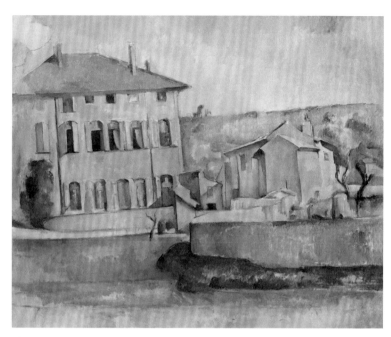

图5　塞尚《查德布凡的房子与农田》Paul Cézanne　*Maison et ferme du Jas de Bouffan*　c.1887
布面油画　60.8×73.8cm　现藏于布拉格国家画廊

只眼睛在看。由此，单孔透视的传统被挑战了，而双孔成像这种类似于阿拉伯人的观看法，已不是中心焦点的观看了。

　　而塞尚晚年回归普罗旺斯，则是在一种基本存在论意义上的回归。他生于斯，长于斯，那里的自然和文化对他有存在意义上的影响，他去看圣·维克多山，与其他人去看就不同。而且，普罗旺斯始终有一批在地艺术家、诗人，特别强调这个区域的地方性。既然存在一种先于画家的历史性的东西，便意味着画家活于其中，活动于其中。这种历史性，不同于历史学，用王国维的话说，即是"有格的"意味。人活动于其中，既有忘却也有记忆，这些东西存下来，就是所谓的体验世界和内在世界。

　　其实，这种活着的体验，并不意味着为下一步的活动给出一些理性的指示和参考。伽达默尔叫作"体验"的东西，其实是一种存在的扩张。因为人在存在的世界中，会不断经历，而这些经历的事也会使他不断沉浸其中，引导他的未来。塞尚的"历史性"，就是他绘画的根本存在，对此，我们需要详做考察。

## 五、塞尚成熟期的形式构成

塞尚坚持要寻求一种解决方案，比写实主义的"肤浅感觉"和印象派色光氛围的"表层现象"更接近自然真实的表现方式。他脱离印象派时，就曾在给他母亲的信中说："要为印象派找回博物馆艺术那样的坚实和持久的东西。"而这样的东西，塞尚在古典大师普桑的绘画里找到了。

作为17世纪的法国画家，普桑是笛卡尔主义哲学在绘画中的体现者，代表着他那个时代人与自然的理智关系。对他来说，绘画有两个基本范畴，一是感觉，二是理智。他说："绘画凭借物质范畴的东西来实现，但终究是精神范畴的东西。"他崇拜自然，他画自然题材，但他的方法却非常不自然，更不会像19世纪之后的画家那样直接面对自然作画。他相信，自然事物作为感性材料，必须依靠思想理智的控制和组织，如建筑结构学那样追求比例、间隔、对称、平衡。普桑的一位好友是作曲家，普桑从他那里学到如谱曲学对位法那样的数的和谐比例，由此创造了一种完全知性的、完美的结构形式（good gestalt）。这种形式被看作绘画所代表的美和真，也在真实与虚构之间找到了一种视觉逻辑的理性方式。他的形式结构与方法，一直是法兰西学院派所遵循的规范。

在这一时期塞尚的绘画中，我们很容易找到与普桑相似的结构形式。普桑的作品中有横竖关系，有三角形的关系；塞尚的作品在很多形式因素上是相同的，树，以及村庄的竖线是与普桑很接近的。然而，就获得这种结构形式的方法而言，塞尚拒绝传承普桑古典绘画的理性方法。贝尔纳曾提醒塞尚："古典派认为，一幅画的创作要由轮廓结构以及光线的分布来界定。"塞尚回答说："古典派是在画一幅画，我则是要得到一小块自然。"

在塞尚看来，古典派不过是"用想象和伴随想象的抽象化来取代真实"。而他则要"不离开感觉来捕捉真实，在直接的印象中只以自然为向导而拒绝其他"。他说："你必须创造你自己的感觉，要像从没人看过自然那样去看自然。"这里的意思表明，塞尚不接受古典派的观看方式，要求像现象学的纯粹直观那样，没有前提与既定方法地直接观看。梅洛－庞蒂在《塞尚的疑惑》一文中，说塞尚的做法是："他追求真实，却又禁止自己去使用达到真实的手段，这不正是一种二律背反吗？"

贝尔纳甚至评论说，这是一种"自杀行为"，即"把绘画葬送在无知之中，把

图6 普桑《带有建筑物的风景》 Nicolas Poussin *Landscape with Buildings* 1648—1651
布面油画 120×187 cm 现藏于普拉多博物馆

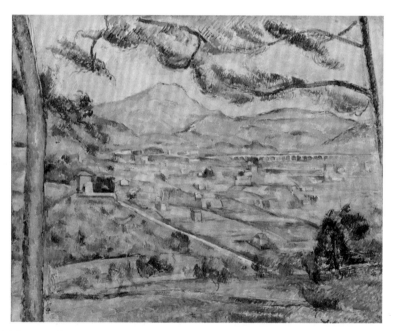

图7 塞尚《带有大松树的圣·维克多山》 Paul Cézanne *La Montagne Sainte-Victoire au grand pin* 1886—1887
布面油画 59.7×72.5 cm 现藏于华盛顿菲利普斯收藏馆

境域之道——塞尚晚年绘画的现象学研究

精神耗尽在蒙昧里面"。而对于塞尚来说，他认为"不必要在感觉与思想之间做出选择"。塞尚尝试新的方法，只看当下的事物。人只能用感觉的方式，去认识、关联和开显世界。

然而，可以"不离开感觉寻找真实"吗？塞尚说，"那些混乱的感觉与生俱来"，如何不离开感觉，在感觉中实现形式呢？塞尚始终相信，通过视觉中本能具有的感觉的组织能力、感觉的统一原则，就可以将混乱变成有条不紊的秩序，这种秩序有着其自身的生命和逻辑。关于这种感觉的统一原则，塞尚认为："这种有组织能力的心灵，是感性最有价值的共同工作者。""小小感觉"已经具备逻辑、思考、判断的样子，因为它有这种完全内在性的沉思特点及组织力，所以由此把握对象的构架（eidos），便成为一种"感觉的逻辑"。尤其是其内在性，无须引入反思便可以当下直接地存在于现象学状态中，知觉的经验和行为的整体建构，往往使感觉的结构大于局部的总和，因而可以被认为是一种格式塔形式。

这一时期的塞尚，相信只有通过形式才能真实地表现自然，借着在自然之前的感觉创造出来的形式，都不是故意的，却决定了作品的调和与平衡。这就是他说的"在自然中活化普桑"的意思所在。塞尚与普桑那种传统的形式结构之区别在于：传统"形式结构"是先于绘画开始的，已经依照了某种既定的知识和规范，如借用建筑学结构之规范，预先筹划好一幅画的构图位置和框架结构。但这是静态的和既定的。而所谓"形式构成"，则是动态的，会随着作品的绘制，展开、发生并不断调整建构过程，直至作品呈现一种整体秩序的完满。在《绘画的姿态》一文中，我曾将古典的形式结构称为"外在性的形式构成"，而将塞尚的称为"内在性的形式构成"。里德说："塞尚的意愿，是要创立不以他自己的混乱感觉为转移的符合自然秩序的艺术秩序。在自然的感觉中直接实现有明确秩序的、坚固持久的结构形式。使艺术家混乱的感觉，最终结晶化为其自身澄清的秩序。"

概言之，形式构成仍然是人的主观给予自然真实的一种解释。这里所说的形式，是在可能性的、可程序化的、有规则的事情上构成的，最终构成一种同一性和普遍性的境界，即在预先确立的边界之内行动。可能性就是有限性；两千多年传统上的形式，终是作为人工的、人言的形式，是康德所说的"人为自然立法"。相对来说，塞尚的革命，就是要通过感觉创造形式构成，他后来被称为现代艺术之父，原因即在于此。里德指出：20世纪的重要画家，没有一个不受到塞尚作品某些方面的影响；这些影响有时是表面的，甚至立体派的基础，也是建立在对塞尚绘画的某些特点的误解之上。

## 六、塞尚绘画的山水媚道

1902年，塞尚在罗孚的小山上买了一块地建造画室，隐居起来。离画室一公里左右的山丘上，可以遥望圣·维克多山和谷地完整展开，苍茫一片！塞尚每天都到这里来画画，他买了一只毛驴，让毛驴帮自己驮带画布和画箱，赶着毛驴走上去。走上一段路程，便能发现一块很小的平地，旁边是几棵很老的松树，圣·维克多山仿若庞然而至；有时候，你觉得它很近，有时候，又觉得它很远。

塞尚处身于这样的境域中，对自然的真实有了一番不同于以前的感觉。之前，他发誓为印象派找回如博物馆大师作品的那种坚实持久、刚健明确的形式，现在，这一切都令他感到疑惑。梅洛－庞蒂说："他之前不愿意在感觉与理智之间设置沟堑，现在却要在被感受事物的自发秩序与思想意识的人为秩序之间划出界线。"原因很简单，塞尚觉察到以前的表现形式，未能将自然当下给他的"感觉的强度"表现出来。他说：

> 它真实、丰富、充盈……然而，只要有一点点走神，一点点不顺畅，尤其是，如果某一天我在画中演绎了太多的内容，如果我昨天沉迷于A理论，而今天又对另一种与之相悖的B理论如痴如醉，如果我在作画的同时陷入思考，如果我"插手"，那么，唉！一切都将支离破碎啦。

绘画若受到太多主观性的干预，画得太刻意，往往会使表现对象显得过分具有确定性，令人忽视在场者的存在，这样一来，本源性的印象，即"让一切在一切之中在场"的自然世界整全的强大印象，又如何得以成就呢？塞尚说："我们看见的每一样事物，都会隐灭消失；自然始终如一，艺术应该将延绵永续的感人现象，借着自然的一切变化形相赋予它，使我们感到自然是永恒的。"也正是因此，塞尚感叹他未能实现"酝酿在感觉中的强度"。显然，此时塞尚借由感觉的强度意欲表现的，不再是自然的某事某物，而是自然之整全性的"在场"，这不是指现实事物数量上的完整囊括，也不是指可见性的在场。

"用目光拥抱的整个地带"，正是"风景"一词的传统定义；然而在塞尚看来，这种全景式的观察并不足够。绘画不应停留在"简单的可见物"之中，不是再现

"客体"的表象，而要穿越可见物，探求真正的"在场"的深度。那个在隐匿中却又在瞬间给出奇特的"涌现"的在场；那个以这样的方式显示自己，同时又隐匿自己的东西，乃是神秘。这必然要求有一种对整体性的协同感知，于是，塞尚对"自然的深度"有了另一番的领悟。

寻求一种自然整全的"在场"之感觉强度，使塞尚的绘画正面临着一种不可能性。他说："我一直想如实再现大自然，但没有成功。我所有紧追不舍的努力，我所有的辗转回旋，让我迷失方向，茫然无所适从。它是无法接近的，无论从哪一个方向。"他还说："自然的本性喜欢隐藏自己。"而这种隐匿的本性，向我们允诺了什么呢？我们对此能说什么呢？梅洛－庞蒂这样评价过塞尚："不是上帝，却妄想画出世界。"不过，他又对塞尚赞许有加：唯有塞尚，才能够给人一种"自然给予的本源印象"！

很多人说，这个时期塞尚的画是抽象画。抽象这个词用得很不好，羚羊挂角！"抽象"是用来指某种逻辑形式的，而真正的绘画形式是没有抽象的，都是具象的，只是大象无形而已。整全的印象就是大象；大象无形，不过是没有个别之形，而不是没有象，因而大象无形不是抽象。大象无形应该是具体的，是具象的，大象之象，是"象"而非"像"。

确实如此，塞尚所画的是一种"自然给予的本源印象"。这岂非中国山水画家荆浩《笔法记》中说的那种"物象之源"的道境？中国古人说，"画可通道""山水媚道"。而所谓"道可道，非常道"，乃是"视之不见，听之不闻，搏之不得"，是"惚兮恍兮，大象无形"。所谓大象，总是处于物与非物、生成与流变、可见与不可见之间的"非－对象"。然而，非对象又如何画呢？道之为道，真是不可致诘，不可言传。庄子在《齐物论》中说人籁和地籁，末了说天籁，只用了一句"怒者其谁邪？"

自然的本源、存在的深度，以及非对象性，这一切是塞尚的绘画表现所面对的不可能性，即超出知性设定经验的可能性的诸种条件，超出理性所划定的可能性限度的界限，超出文明和人工所加给自然世界的秩序和解释。即使是"为自然立法"的美妙的形式结构，也没有办法表现这种不可能的事情。关于形式的界定，贝纳尔说过："知性，即设定经验的可能性的诸种条件和界限，知道什么地方不能去。"

相反，塞尚这位感觉强烈而充满激情的人，这位如宗教信徒般执着的人，这位存在深度境域中的非法僭越者，则希望以自身的毁灭意志，开辟出全新的世界！这

种意志，恰如德里达所说的那种可进行"自动－解构"（auto- deconstruct）的意志。因为在德里达看来，"解构"就是对不可能之事的一点经验，能够用来检测边界，冲撞思想和欲望的界限。解构，就是被激励着去做不可能的事情，让不可能的事情成为可能。[1]"知其不可为而为之"，才是塞尚的精神信条。

## 七、塞尚的境域之道

在塞尚的意义上，"解构"所指向的是先前的形式构成，首先是构成的方法，然后是形式本身。所谓形式，既是对象、形状、关系，也是整体秩序和本质真实。换言之，形式的"解构"直指艺术的真理性。关于艺术真理性的思考，海德格尔曾经考据过两个古希腊语词。一是"自然"的源初含义，Physis 即"自然""涌现"，意谓"万物从中涌现，而又返身隐蔽于其中"。大自然之涌现与隐蔽的"隐－显"二重性运作，即是"同出而异名，同谓之玄"。

在《艺术作品的本源》中，海德格尔以"世界"和"大地"两个概念来说事。世界和大地，前者是敞开和澄明，后者是遮蔽与持存。这样理解也许太静态了，隐与显的自然二重性，乃是作为自然的"道说"而运作的。道说中，自然自行显示，同时向人的语言开辟道路。世界与大地之间是神与人，聚集联结成"四方"境域。天地神人于自身中回荡游戏，从而在它们的本质中相互通达，共属一体，境域由此构成。海德格尔所说的人在此境域中"诗意地栖居"，便是题中之义。

另一词 Aletheia，即"真理""揭蔽"，意思是将隐匿之物揭露出来，让其呈现在光亮之中。伽达默尔如是解释：当隐蔽和敞开成为冲撞事件之时，真理发生了。隐与显、遮蔽与解蔽，让世界与大地的存在二重地运作，海德格尔称之为"真理发生的源初方式"，并以此来论说艺术作品的真理本质。

那么，绘画与哲学之间的交集到底处在何种境地呢？

艺术与真理的关系，乃是"艺术模仿自然"。但是在这里，当然不是指长久被误解的逼真复制的模仿，也不是柏拉图隔着三重不可模仿的理念论意义上的模仿。

---

1　见约翰·凯普图：《直视不可能性：克尔凯郭尔、德里达以及宗教的再现》，王齐译，《世界哲学》2006年第3期。

当初，苏格拉底最早曾说"模仿是命名"，但此前四百年，荷马史诗中的"模仿"一词，还是古语 mimesis。这个词，指的是一种祭神仪式：祭师将人间发生的事情禀告上天——神的世界——又将神的世界给予的消息传达人间，由此，让可知的与不可知的，让人的内部存在与世界的内部产生沟通关联。所谓"模仿"的此义，正是诗的古义。

换言之，这种天地之间的求索沟通，需要一种对神圣尺度的诗性的直观领悟和想象，塞尚的"小小感觉"至此经历了多个阶段：写实主义时期的"肤浅感觉"，止于事物形象之可见性；印象派时期的色光氛围的"瞬间感觉"，便是感觉的第一印象；而在成熟时期，形式构成的"感性的逻辑"，则浮出表面。晚年的塞尚，为了实现自然给予性的感觉的强大印象，更需要一种协同的感知，一种具有领会力和想象力的诗性直觉。这就是雷蒙·贝耶（Raymond Bayet）所说的"归纳性感性"（sensibilité génératrice），更类似于康德说的那种"智的直觉"。由此，自然给予的还原，绝对不再是简单的再现和逼真的复制；而这恰恰是不可能的事情，因为自然的涌现是什么，我们不可得知，它每一次出现都是绝无仅有的，以奇特的方式置于眼前，就像"上帝的来临如半夜的贼"。

塞尚对此是清楚的，他说："我尝试向你们传译更神秘的、缠绕在存在的根基，在感觉难以触摸的源泉处"。问题是，如何能够在静止的画面上表象出不断发生、对立冲撞而又共属一体的自然世界之整全印象，给人一种澎然而至、稍忽而逝的寂静中轰鸣般的感觉强度呢？这谈何容易！

还是把问题交给画家自己去解决吧。绘画就是绘画：要画出世界，就得像大地那样把散在的事物聚集持存起来。塞尚因为自己的疑惑以及非对象的不可能性，道不可道，说不可说，这促使他在绘画中反复涂抹、不断修改。他围绕家乡的圣·维克多山，画了一遍又一遍，一幅又一幅。他的画，似乎再无法确定什么东西，画面上的线条总是颤颤抖抖，轮廓模糊重叠；好像视线在移动，一切都令人疑惑。或者是，物体正处于生成与消失的居间状态之中。

自然难道不是这样吗？自然的存在本性就是"不断生成，不断流变"。如何在静止的画面上捕捉住永恒的变动？恰恰正是这种"疑惑"（德语中"疑惑"与"出神"有相同的词根），在反复质疑、反复体验之下，把零散的感觉、可能的东西以及四处弥漫、漂浮不定的色彩，在不断涂抹之中最大限度地聚集积存起来。正如歌德所言："并不总是非得把真实体现出来，如果真实富于灵气地四处弥漫……宛若

钟声庄重而亲切地播扬在空气中，这就够了。"

在塞尚最后几年的画作中，人们似乎见到的那种"抽象"，本质而言，就是"大象无形"。这里，再没有逼真的描摹 (imitation) 和复制 (copying)，更没有一个永不变动的、静止确定的事物让人去把握。德朗说的没错："写实主义死了，绘画才刚刚开始。"

塞尚长期面对自然画画，精诚忽交通。这时候，"小小感觉"仿佛是日本著名俳句所描述的那番境界："古池塘，青蛙一跃，扑通一声……"感觉的想象力如蛙一跃，扑通一声中让夜色深沉的田野全幅地开显、展开。这一跃，跃离了二元分化、主观客观、实体论、因果论、形式论等一切惯性的思维模式，以及海德格尔所谓的"人言"的世界。感觉的这一跃，就像一块石头扔进深水之中，倾听存在从不同深度传来的回响。

塞尚的"小小感觉"，从对存在的疑惑和质询，变成了沉默的倾听。对此，他说："应该向自然这完美绝伦的杰作顶礼膜拜，我们的一切来自于它，借助它而存在，并忘记其他一切。"他向自然完全敞开自己，让自然在他身上自我完成、自己说话，如海德格尔的"道说"那样。塞尚也说过："是风景在我身上思考，我是它的意识。"此外，他还说过：

> 我们谈论康德，我真想钻进你的心灵深处，看看你到底在想什么。一棵松树，在我所看到的它与真实之间的共同点是什么，如果我要画它，它难道不是静静地躺在我们面前的大自然，借助一幅画向我们展示自己吗？……有知觉的树……在这幅画里，分明包含着一种表现哲学，它比所有的分类表格以及你所有的本体和现象更容易理解。[2]

自然是有知觉的，自然在表现自己，自然在绝对给出性地还原。马里翁（Marion）说："还原得越多，存在得越多。"正是这样一种"让其存在"，让其"道说"，才让画家的身体成为自然的知觉意识，"正是他把身体借给世界的时候，画

---

2　约阿基姆·加斯凯：《画室——塞尚与加斯凯的对话》，章晓明、许菊译，杭州：浙江文艺出版社，2007年，第56页。与书中译文略有不同。

家才把世界变成绘画"。[3] 这有如圣餐中的面包和酒，变成耶稣肉体和血的变体（transubstantiation）。这变体，是纯粹诗性的奇迹。而塞尚晚年绘画中呈现的色彩，即事物／感觉／色彩的完全变易，就是这奇迹的最好见证。

## 八、唯余色彩

> 要做到充分的艺术展示，实现彻底的意义转换，唯余色彩。[4]

塞尚如是说。他也这样回忆过自己的作画过程："在画画时，我基本上不去想任何事情，心里一片空白。我看到了色彩，我满怀喜悦，竭力要把它们按照看到的样子在画布上表现出来；而它们则一如既往，自行其道。"[5] 这样的情形，与中国山水画家的心境是相似的：心中一片空明，虚以待物，以物观物。宗炳说："圣人含道应物，贤者澄怀味象。"塞尚在与加斯凯的对话中，曾经诗意地描述他的色彩表现：

> 松树纯净而忧郁，那种在阳光下格外浓烈的气味，应该与晨光中的草坪、清新蓬勃的气息、岩石的气息以及圣·维克多山隐隐约约的大理石气息混合在一起。我的画，没有达到这一效果。我必须达到，靠色彩而非文学的手段达到这种效果……感觉无论在什么时候达到极致，总是与整个创造和谐一致……正如我们在色彩中所找到的，普遍的和谐围绕在我们身边，无处不在。[6]

由上文可见，塞尚在绘画过程中已经不只是用眼睛观看了，而是调动身体其他感官，如触觉、嗅觉、听觉的亲和协同、交替集中的能力，让画家置身于情景之中，在世界之中；这是提高"感觉强度"的最好方式。塞尚说：

---

3　梅洛-庞蒂：《眼与心》，杨大春译，北京：商务印书馆，2007年，第35页。

4　约阿基姆·加斯凯：《画室——塞尚与加斯凯的对话》，第44页。

5　同上，第34-36页。

6　同上，第12-14页。

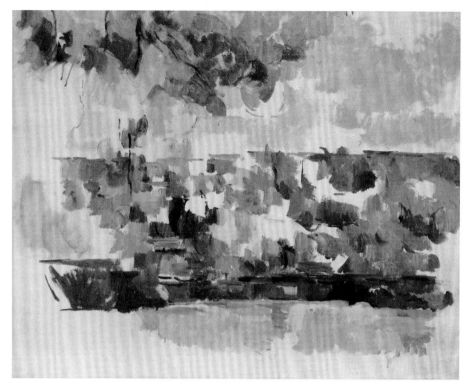

图8 塞尚《罗孚的花园》 Paul Cézanne *Le Jardin des Lauves* c.1906 布面油画 65.4×81 cm 现藏于华盛顿菲利普斯收藏馆

　　一阵轻柔的感觉席卷了我全身，淋漓元气——色彩——便从这阵感觉的深处升腾而起，好似一道庄严的声明。这色彩，传递了热量的辐射，赋予神奇的视觉以外形。将大地与世界，理想与现实连在了一起！一种虚无空灵、缤纷多彩的逻辑霎时冲散了阴郁且僵硬的几何形状，万物均显得井井有条，树木、田野、房舍……世界融化在一块块颜色里，被我尽收眼底。

　　"艺术乃是与自然的平衡的和谐"。当塞尚对自然的感觉经验，已经完全转换成"色彩的思想"，如让-伊夫·梅居里（Jean-Yves Mercury）所言："色彩就变成一种看的文法"。

　　在这一时期，塞尚发明了色彩的若干表现方式，一如感觉那样，代表着存在的

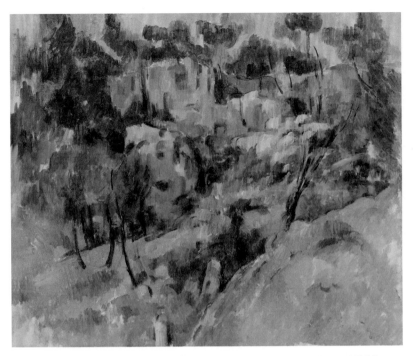

图9 塞尚《比贝慕斯》 Paul Cézanne *Bibémus* 1894—1895 布面油画 44×53 cm 现藏于巴恩斯收藏馆

深度中不同的层面与秩序：

1. 色彩即形体。塞尚让色彩挣脱形体的禁锢，完全终结了从文艺复兴开始的形体与色彩之争。塞尚直接以色彩塑造形体，如中国的没骨画法。"当色彩臻于丰富，形体就越发饱满"，这是他对色彩与形体之关系的真切看法。

2. 纯粹的色彩运用。塞尚用直接涂抹的方式，使色彩任其自身的理由而得到纯粹运用，自由表达。他用排列的笔触，来组成方色块，使画面像彩色的玻璃镶嵌画那样，从而形成了色彩区域分裂和联结的效果。这种着色法，既是色彩本身，也代替了网络结构的形式。横向的用来表现广度，垂直的用来表现深度。这样的绘画，使建筑性的刚健明确的空间结构形式，终于被解构和隐蔽在平面性色块的后面，显示出平面而抽象的画面效果。

3. 色彩的调节（modulation）。赫伯特·里德对此作过解释："所谓调节，即是调整一个区域的色彩，使其同邻近区域的色彩显得调和。"如音乐里的1/2、1/4、

塞尚的山水境域

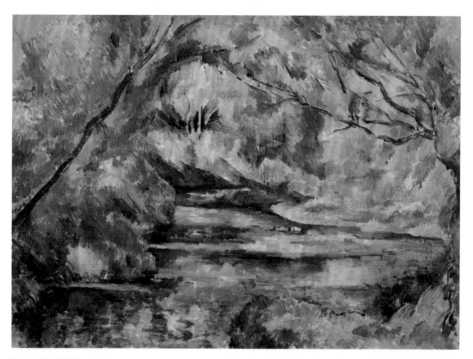

图10 塞尚《溪流》 Paul Cézanne *The Brook* c.1895—1900 织物油画 59.2×81 cm 现藏于克利夫兰艺术博物馆

1/8、1/16的音调，转换成色调、色阶，通过色调和色阶的微妙调整，代替形式本身，而实现统一；在连续性和逻辑性中，使多样性服从于统一性，而实现色彩关系的整体和谐。色彩的和谐法，很像音乐的和谐法则，"色彩自身的逻辑"符合"视觉的逻辑"，空间深度由此而延续展开。

在绘画中，色彩最是现象学的，在涌现、变易和发生中相互交织，在交织中完成自身的逻辑和秩序，这即是塞尚所谓"调节"的内涵。这一过程，也恰恰是塞尚所强调的"不离开感觉捕捉真实"的方法，由此而达至的"感觉之完满"，则是本质的还原。

4．瞬间的结晶。塞尚那些玻璃镶嵌的色块，因"调节"而形成了色彩的逻辑性和延续性。近乎抽象切面的色块，构成了如水晶原矿石那样的效果，表层是粗糙的石头，越往里面越是晶莹的结晶体。在画面中，前景显得混沌无形，但穿过这种混沌而进入深处，则是圣·维克多山体的澄明结晶。摄影大师布列松的"决定

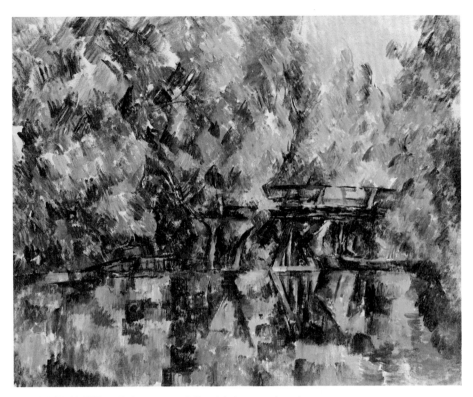

图 11　塞尚《池塘上的桥》　Paul Cézanne　*Le pont de l'île Machefer à Saint-Maur-des-Fossés*　1898
布面油画　64×79 cm　现藏于普希金博物馆

性瞬间"论，指的便是这层意思：存在现象，就在流变中的某一瞬间，所有运动恰在此刻发生，聚集起来，构成澄明坚固的晶体结构，然后又瞬间分崩离析。这便是绘画中可直观的时间性和空间性。

　　5．弥漫的色彩。在生命的最后两三年间，塞尚的画面越来越近乎大象无形的抽象。恣意挥洒的色块，在画中弥漫、漂浮和流动，你中有我，我中有你，互相穿插交织，让人联想到中国画的那种气韵生动的大泼墨山水。

　　6．光的纯一。当色彩在画面中完全达到和谐融合、无物无状的纯一的光韵，其时，光已非物体可见性的形式，也非印象派绘画的色光氛围。德勒兹称之为"光度形式"，一种大气效应的本源境域。于是，一切充实而有光辉，此之谓大，大象

塞尚的山水境域

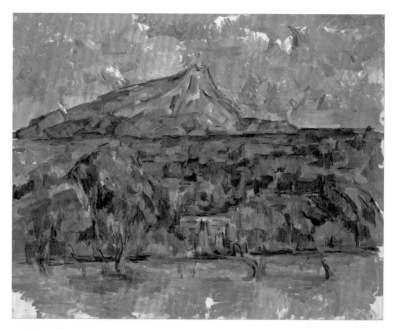

图12　塞尚《从罗孚看圣·维克多山》　Paul Cézanne　*Mont Sainte-Victoire Seen from Les Lauves*　1904—1905
布面油画　63.8×81.6 cm　现藏于纳尔逊阿特金斯博物馆

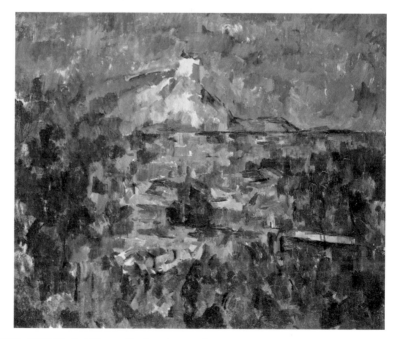

图13　塞尚《从罗孚看圣·维克多山》　Paul Cézanne　*Mont Sainte-Victoire Seen from Les Lauves*　1904—1906
布面油画　60×72 cm　现藏于瑞士巴塞尔艺术博物馆

境域之道——塞尚晚年绘画的现象学研究

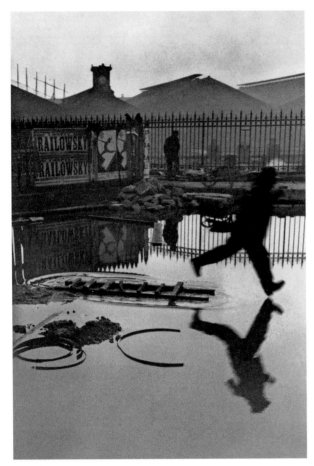

图14　布列松《圣拉扎尔车站的后面》
Henri Cartier-Bresson
*Derrière la gare Saint-Lazare*　1932
44.8×29.8 cm

无形，大化流行。虚室生白，吉祥止止。

　　塞尚晚年画了一系列的圣·维克多山的油画和水彩。同一的境域、同一的自然整体所给予的还原，其表现方式却不是单一的。若干不同的表现方式，既保证了塞尚绘画的丰富性和原创性，也实现了他对真理性的许诺。在水彩创作中，画面上的色块笔触寥寥无几，只有红、黄、蓝、绿四色。塞尚说："色彩感觉营造出光的效果，为抽象的笔法提供了条件，使得我既无法完成自己的画面，又无法在那些接触点模糊不清、若即若离的情况下画出物体的轮廓，其结果，便是我的形象和

　　　　　　　　　　　　　　　　　　　塞尚的山水境域

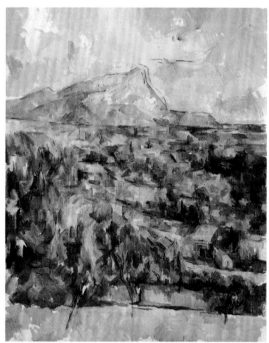

图15 塞尚《圣·维克多山》 Paul Cézanne
*La Montagne Sainte-Victoire* c.1904—1906
布面油画 65.1×83.8cm
现藏于普林斯顿大学艺术博物馆

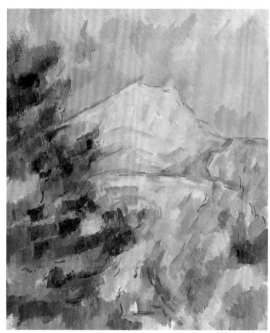

图16 塞尚《圣·维克多山》 Paul Cézanne
*La Montagne Sainte-Victoire* c.1904—1906
布面油画 55.6×46 cm
现藏于底特律艺术博物馆

境域之道——塞尚晚年绘画的现象学研究

画面一直是不完整的。"然而，这些水彩画，却是一个敞开的境域，显得如此恍惚与虚空，似乎空间都在出现与未现之间；画面中深重的点，也许在暗示空间的节点或是楔子，又或如塞尚所说的"自然深度"的刻度。

雷诺阿告诉莫奈，看塞尚这些水彩画，虽然只有那几个点，几块颜色，但好像什么都有了。这种未完成性，恰恰是存在的本性，于在场与不在场、涌现与消失之间。这些画面，显得冲淡、冲虚，在空灵缥缈之中，使人领悟到自然的机微，想象到自然本源的境象。他的油画，则反复叠加，厚重而阴沉，苍苍茫茫，正所谓"返虚入浑，积健为雄"。如果说，他的油画有着青铜器般的古拙雄浑，那么他的水彩画便如古玉般幽微温润。

# 九、"存在的就是辉煌"

毫无疑义，绘画作为视觉艺术，看，就是认知，直观首先是知的特性，是"为知而知"的纯粹之知。塞尚终其一生没有改变的，是追求真实的信念。艺术真理性，始终是他的许诺地；但更重要的是，始终走向存在真理的绘画，从认知的可能性中，体验到了自由，见证了自由；艺术的终极意义就是自由，是精神向根源的"一"的回归。因此，我们仍然可以说，唯有艺术的纯知，才能引领精神回到本源世界的根源存在之中。而这里，里尔克的诗值得谨记：

> 你若接住自己抛出的东西，
> 这只是匠工之技，
> 算不上什么本事；
> 只有当你迅速接住，
> 命运女神以准确的弧线，
> 以那种神奇的拱桥弧线恰好抛向你的东西，
> 这才算得上一种本领，
> ——而且，这并不是你的本领，
> 而是某个世界的力量。

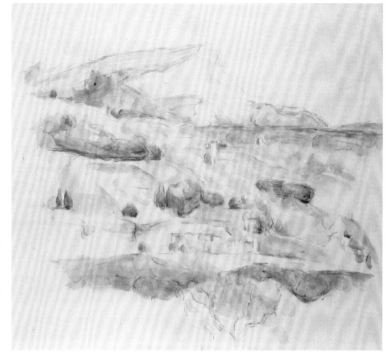

图17 塞尚《从罗孚看圣·维克多山》
Paul Cézanne
*La Montagne Sainte-Victoire vue des Lauves* 1902—1906
纸上素描与水彩
47.5×53.5 cm
现藏于伦敦佳士得拍卖行

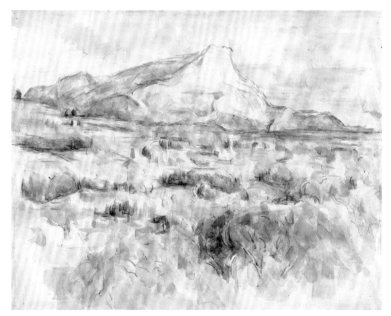

图18 塞尚《从罗孚看圣·维克多山》
Paul Cézanne
*La Montagne Sainte-Victoire vue des Lauves*
1902—1906
纸上素描与水彩
42.5×54.3 cm
现藏于纽约现代艺术博物馆

境域之道——塞尚晚年绘画的现象学研究

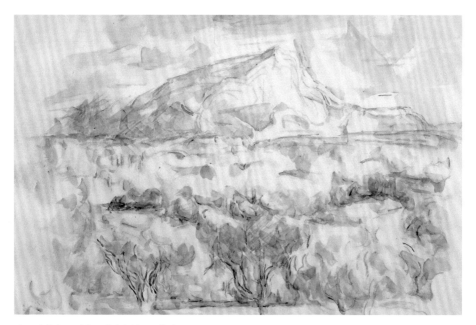

图19 塞尚《从罗孚看圣·维克多山》 Paul Cézanne *Mont Sainte-Victoire Seen from Les Lauves* 1905—1906
纸上素描与水彩 36.2×54.9 cm 现藏于泰特美术馆

　　"某个世界的力量",即是人可以应答的自然存在;古希腊人所言"艺术模仿自然",模仿即是应答。不过,至此为止,或许有人会问:我们只描述了自然给出的方式和涌现的方式,我们太过围于"存有一元论",现象的给出似乎是一种唯有的方式;这似乎也意味着,我们忽略了作为主体的本性和本有,即我们生之为性的"性体"的给出方式。然而,我们的回答是:不正是建基于主体的自我显示之上,对象的显现才成为可能吗?内在性的"绝对主体性"(absolute subjectivity),是所有现象显现的可能条件。绝对主体性之所以能够自我显现,是因为按"越多还原,越多给出"的现象学原则,这种显现必须是"对其自身"的"自我显现"。这意味着,绝对主体性不能以外放出去的意识对象的方式来意识自身,否则,所能意识到的只能是作为对象的自我,即客体的自我。

　　那么,什么是"真正的自我意识"呢?萨特和米歇尔·亨利(Michel Henry)指出,"情感性是起现于自身中而显示自身"的自给(auto-donation)和自感(auto-affection)。这里,在现象学的范围内,所谓性情的"感情性",亨利称之为

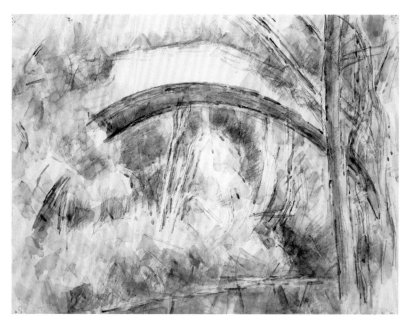

图20　塞尚《三索泰桥》 Paul Cézanne　*Le Pont des Trois Sautets*　1906
纸上素描与水彩　40.8×54.3 cm　现藏于辛辛那提艺术博物馆

"纯情"，是不可见的、自感的，区别于一般意义上的感情。情感就是自感，是纯情自感。就梅洛－庞蒂所说的那种外向世界的意向性主体，即笛卡尔意义上的"我思"（cogito）而言，亨利所说的纯情自我的主体性，要比"思维"更为优先，更为原初。就像自然本源中的春夏秋冬一样，人，这种作为小自然的内在绝对主体性的"情感自我"，其喜怒哀乐，自感自显。

刘蕺山所言"心之所存""归显于密"，便有这层意思在。在这里，纯情自感，大气流行，盎然而起，即隐即见，喜怒哀乐，性之发也，因感而动，天之为也。议论至此，我深以为，"自然本源"与"人之本性"，已经处于同一的存在深度，同声同气，隐显化育，自然而然。自然即为真实，塞尚本性中情感的激越，在此终得安身立命。一个艺术家的使命，就是实现真理性与独特性的创作许诺。而艺术家发自内在的绝对主体性的性情，是艺术创作之独特性的自然而真实的保证。

塞尚生命最后几年的绘画，色彩就是物象，物象就是色彩，迹冥圆融，浑然一体，惚兮恍兮，弥漫流动。塞尚常以"光焰""水流""气味""风息"等作形容，

他说："那是将万物囊括入胸怀，那是让自身生命如花尽情怒放。"或者，我们可以从中感受到塞尚此时"天地与我并生，万物与我为一"的境界：自由无隔的恣纵喜悦之情，即为山水之情。

在这里，还原的色彩世界，唯余色彩。色即是光；澄明境域之中，天地神人，各自成己，共此同一。里尔克颂道：

这里，存在的就是辉煌。

巴黎—杭州

2019 年 3 月

塞尚的山水境域

# "说出第一句话的人"
## ——塞尚绘画的哲学意涵

宁晓萌

*Je veux mourir en peignant...mourir en peignant...*

——*Cézanne*

　　塞尚是一位在绘画中生活，在绘画中思考，甚至想要在绘画中死去的画家。以属于绘画自身的方式作画、通过作画理解自然与存在，通过绘画像阳光一样地照亮世界、让事物绽放出光彩，这是塞尚毕生追求且付诸实行的事业。在塞尚的绘画工作所付出的努力中，梅洛－庞蒂看到了现代人和现代思想的一种榜样力量，正因如此，在其哲学研究的各个阶段，梅洛－庞蒂总是一次又一次地回到塞尚的研究，在一层又一层的剖析中，揭示出塞尚绘画工作中所隐含的存在论哲学意涵。

　　梅洛－庞蒂最初发表于1945年的《塞尚的疑惑》（Le doute de Cézanne）[1] 是其以塞尚研究为主题的专文，也是在梅洛－庞蒂—塞尚这一联系上最有影响的一篇文章。然而梅洛－庞蒂对塞尚的研究并不止步于此，他对塞尚工作的理解不止于在这篇文章中所体现出的实存论角度的解释，随着他中后期的研究对绘画与文学愈发重视，塞尚绘画工作中所体现出的存在论建构也日益为梅洛－庞蒂所发掘和看重。

---

[1] Maurice Merleau-Ponty, «Le doute de Cézanne», in *Sens et non-sens*, Paris : Gallimard, 1996, pp. 13-33. 此文最初于1945年12月发表于 *Fontaine* 杂志，后于1948年10月收入文集《意义与无意义》（*Sens et non-sens*）出版。

本文试图考察从《塞尚的疑惑》至《眼与心》，塞尚在梅洛－庞蒂哲学各个阶段研究中所呈现的不同层面的"范例"意义，从而揭示出塞尚绘画工作中所蕴含的哲学意涵，也具体展示出梅洛－庞蒂认为哲学家应该向画家学习和汲取的那种"隐含的存在论""原基的思想"是如何运行的。

## 一、塞尚：表达的范例

从其早期的研究开始，梅洛－庞蒂即对塞尚的绘画给予了极大的关注。在《知觉现象学》序言的最后，梅洛－庞蒂称："现象学同巴尔扎克、普鲁斯特、瓦莱里或塞尚的工作一样，凭借着同样的关注与惊奇、同样的意识的要求、同样的想要抓住世界的意义或在其诞生状态中的历史的愿望，艰难地前行。它在这样的联系中融入现代思想的努力之中。"[2] 现象学与塞尚绘画间的这种联系，很快地在同年12月发表的《塞尚的疑惑》一文中得到了较为系统的阐发。在这篇文章中，塞尚不仅是梅洛－庞蒂研究的主题，还同时是他精心选择的画家中的典型、现代人的典型，并且对于梅洛－庞蒂而言，这项研究本身在画家研究的方法反思上也具有一种典型的意义。

在《塞尚的疑惑》中，我们可以关注两条线索：一条是对塞尚绘画工作和理念的研究与解释，另一条则是梅洛－庞蒂本人对于如何解释一位画家的工作的方法进路上的反思。让我们先从方法进路的反思谈起。

在文章开篇，梅洛－庞蒂首先引入了塞尚研究的两种常见的解释。第一种，是在左拉和贝尔纳等人的记述中体现出的以塞尚病态的性格来解释其作品的观点，亦即借画家的生平和生活方面的因素来解释其作品。这种方法自弗洛伊德的《达·芬奇对童年的回忆》以来，成为艺术及艺术史研究中一种流行的做法，人们通过分析艺术家的生活细节、经历和性格方面的特征，对其作品的意义做出解释。对于这种方法，梅洛－庞蒂一方面有所接纳，认为对一个画家作品的解释应当建立在对画家生平的了解上，即肯定艺术家传记对于解释一位艺术家作品意义方面的作用；而另一方面，他也指出，单纯凭借对艺术家生平和性格的了解，人们并不能

---

2　Maurice Merleau-Ponty, *Phénoménologie de la perception*, Paris : Gallimard, 1945, p.xvi.

达到对其作品意义的解释。在生活中我们或许会接触到其他与塞尚有着类似病态性格，或有着接近的生活经历的人，然而这样的生活与性格并不必然导致像塞尚一样地去作画，去通过每一幅具体的作品为我们展示出各种意义。因而梅洛－庞蒂指出，"他（塞尚）的创作并不是由他的生活决定的"[3]，即仅凭这种生活联系来解释一位艺术家作品的意义是不足够的。第二种关于塞尚的研究致力于从艺术史的角度，从塞尚之前的各种绘画传统对塞尚的影响来解释塞尚的绘画。在梅洛－庞蒂看来，"凭借艺术史的研究也并不能为塞尚作品意义的说明带来更充分的认识"[4]。塞尚或许在不同时期对前辈和传统有不同的接受或颠覆，然而前辈的主题或笔触并不能直接说明塞尚的绘画，更加不能说明其作品自身的意义，而至于从其所打破的与传统的联系方面看，其所不是的东西更加不能说明属于塞尚本人绘画的意义。在对两种研究进路加以批评与质疑之后，梅洛－庞蒂自己似乎走到了与塞尚本人有些相近的困境，在拒绝凭借那些看起来与画家及其作品关联最紧密的信息和人们最习惯的解释方式后，一种对塞尚绘画意义自身的解释将如何展开？对于塞尚绘画的哲学的解释是否能比梅洛－庞蒂所批评的两种进路更恰当？他有什么理由说服人们来接纳这种对艺术家及艺术作品的哲学解释？

　　对塞尚本人绘画理念和工作的研究在此为揭示塞尚绘画的典型意义起到了关键的作用。梅洛－庞蒂的切入点在于塞尚的"疑惑"。这种疑惑表现在他在作画前的迟疑，在作画时多次的尝试，和总是认为自己的作品尚未完成。类似的特征，其实我们从达·芬奇传记和达·芬奇研究中也同样可以看到。弗洛伊德亦曾抓住达·芬奇作品总是未完成这一点来联系其生活经历，将之解释为"他创作了这些画，然后就不再关心它们了，就像他的父亲不关心他一样"。[5] 而梅洛－庞蒂认为，犹疑只会使创作不能顺利地进行，它恰恰不是导致作品的原因，在此意义上，弗洛伊德的分析刚好"止步在绘画开始之处"[6]，不能解释作品的创作和作品中意义的绽放。在

3　Maurice Merleau-Ponty, «Le doute de Cézanne», in *Sens et non-sens*, p. 25. 关于梅洛－庞蒂对弗洛伊德精神分析方法在艺术家研究中的意义的讨论，可参见拙著《表达与存在：梅洛－庞蒂现象学研究》第四章"表达难题的揭示——走向表达的世界"，北京：北京大学出版社，2013年，第97-110页。

4　Ibid., p. 15.

5　弗洛伊德：《达·芬奇对童年的回忆》，刘平译，廖凤林校，邵迎生修订，《弗洛伊德文集》第七卷，车文博主编，长春：长春出版社，2004年5月，第110页。

6　Maurice Merleau-Ponty, «Le langage indirect et les voix du silence», in *Signes*, Paris : Gallimard, 1960, p. 103.

梅洛－庞蒂看来，"如果没有表达的活动，单凭遗传特性，人们是不能创造出任何艺术作品的。那些特性既不能说明塞尚的疑惑，也不能说明其创作行动的意义"。[7]因此他对塞尚的疑惑的分析，恰恰扣住的是塞尚何以在万般犹疑中做出了表达这一环节，从塞尚的表达之中看到了那能够引向其作品意义的唯一原因——作画，画那幅尚还不是画的画[8]，同时，这也正是塞尚的生活本身。通过关联于塞尚在其生存处境中所面对的问题，而不是诉诸那些由基因或性格决定的东西，梅洛－庞蒂将塞尚的疑惑揭示为一种表达的难题：

> 塞尚的困难是说出第一句话的困难。他认为自己无能为力，因为他并非万能，他不是上帝，却又想要画出世界，想要将世界完全变成景象，让人们看到，这个世界如何触动我们。[9]

从对塞尚、达·芬奇又或是其他画家的作画过程的描述中，我们都常常看到有时画家在落下一笔前会经过长时间的沉默，甚至一上午都面对着画布或墙壁，最终却不落一笔就离开了。这种落笔前的犹疑对很多画家而言，正是"说出第一句话的困难"。因为这即将落下的一笔，不是一个无所谓的线条或色块，不仅仅是整幅作品中一个小小的局部单元，还意味着对这个画布上整个世界的开启和一整套新的秩序的建立。在原本空无的画布上，每落下的一笔，都在道出构造这个世界的秘密和逻辑。对于画家而言，这每一笔中所蕴含的逻辑（感觉的、视觉的逻辑）的严格[10]和对这个绘画世界的构造力都是不容闪失的，一点点细微的失误都有可能导致整个世界的坍塌。"之所以塞尚的每一笔都必须满足无限的条件，之所以他常常在落笔前会沉思很久，正如贝尔纳所言，正是因为在一笔之中'要包含气氛、光照、物体、构图、性格、轮廓还有风格'。"[11]正因如此，塞尚的每一笔、每一幅画的创

---

7　Maurice Merleau-Ponty, «Le doute de Cézanne», in *Sens et non-sens*, p. 25.

8　Ibid., p. 23.

9　Ibid., p. 25.

10　"塞尚说：'我们必须发展一种光学，这种光学即是我所谓的逻辑的视觉——换言之，这种视觉中全然没有荒谬的成分。'"（Maurice Merleau-Ponty, «Le doute de Cézanne», in *Sens et non-sens*, p. 18.）

11　Maurice Merleau-Ponty, «Le doute de Cézanne», in *Sens et non-sens*, p. 21.

作都是"艰难的",而这艰难的工作为我们带来的,却是前所未有的新的表达。

　　或许人们很难直接用"成功"来形容塞尚作为画家的一生。因为看起来,他每一年都将自己的作品送去沙龙,却始终不曾入选,也因而并不能像他所处的时代很多成功的画家那样,让自己的作品总是出现在公众的视野中。即使在已经变得"有名",开始有年轻人仰慕并想要向他学习的日子里——古斯塔夫·格夫罗伊(Gustave Geffroy)形容塞尚在当时是一个"既不为人知,又有名气的人",他的生活与作品远离公众的视线,想要了解他的年轻人只能去唐吉(Tanguy)老爹的店里朝圣,或去普罗旺斯的艾克斯(Aix)碰运气拜访这位画家[12]——塞尚也并不曾像那些"名画家"一样体会到自己的"成功"。他只是相信自己所开启的这项事业将会是有追随者的,它终将会是成功的——"别人会完成我做不了的事……我可能只是一门新艺术的发起人。"[13] 而在梅洛-庞蒂的眼中,塞尚却堪称为人们带来成功表达的榜样。在1948年将《塞尚的疑惑》收入文集《意义与无意义》中时,他特别在文集的序言中谈到了塞尚的这种榜样意义:"就在怎样的风险下完成其表达与交流而言,塞尚就是一个好例子。"[14] 塞尚的成功是在他的"艰难"中赢获的,这艰难的步履用梅洛-庞蒂的话说"就好像大雾天迈出的步子,没有人知道它将迈向何方"[15],对于这个要"实行"(réaliser)而不是构想绘画,要作画而不是要理论[16]的画家而言,成功或失败并不是命定的结局,然而他最终能从迟疑与犹豫中走出来并带来表达,即使对他自己而言还不是令人满意的表达,还不是已经完成的表达,这就已经意味着一种成功。在此意义上,梅洛-庞蒂将塞尚视作现代人的榜样,他认为:"塞尚在犹疑中获得胜利;而人类,倘若权衡危险和使命,也同样会取得胜利。"[17] 在塞尚的胜利中,梅洛-庞蒂看到的不仅仅是一个画家为这世界所创造的新的表达和表达方式,还有蕴含在这种创造中的人的自由抉择的可能形态——"艺

---

12　格夫罗伊语,转引自 John Rewald, *Cézanne: A Biography*, New York: Abradale Press, Harry N. Abrams, inc.,1990, pp. 203-204。

13　Joachim Gasquet, *Cézanne*, Paris: Les éditions Bernheim-Jeune, 1921, rééd. Encre marine, 2002, p. 372.

14　Maurice Merleau-Ponty, *Sens et non-sens*, p. 8.

15　*Ibid.*

16　Joachim Gasquet, *Cézanne*, p. 239.

17　*Ibid.*, p. 9.

术家的创作就像人的自由抉择，给他生就的性情带来原先并不存在的形象化的意义。"[18] 在几年之后关于《人及其逆境》（L'homme et l'adversité）的访谈中，梅洛－庞蒂依然以塞尚为榜样来解释他对于这种成功的意义的认同："于我而言，能够代表人的特质的，是（人）在其处境（在此指逆境）之中却依然有所成就。塞尚认为自己的绘画没有成功，而对作为他者的我们而言，我们却并不这么看，难道不是吗？被塞尚视作失败的，对我们而言正是塞尚的绘画本身。"[19] 联系他在《人及其逆境》这篇文章中的观点看，逆境并非完全和必然指向负面的意义，指向失败。梅洛－庞蒂的题目强调的是"人及其逆境"，因为有人的存在，逆境的意义不再是命定的结局。对他而言，最能代表人的特质的，正是那种在逆境中的作为与成就，这种作为并不确信自己终将达成目标、也并非全然在精神的筹划中朝向既定目标奋进，而只是以自己的方式去"实际地做"，而塞尚恰恰极具代表性地展示了这种成就。

## 二、"感知的逻辑"：塞尚作为知觉的画家

塞尚所面对的是怎样的一种逆境？梅洛－庞蒂将之归结为"说出第一句话的困难"。在前面的讨论中，本文将这种困难解释为画家由于将这即将落下的一笔视作道破天机的动作、要求让这一笔直接展现出绘画世界的全部秩序，故而踌躇不决。然而一个训练有素的画家为什么会在自己最擅长的领域如此踟蹰不前，甚至严重到为人诟病其生就的性情？这关乎塞尚本人对绘画的理解和其创作理念。

在绘画史上，塞尚或许应该说是一位太独特的画家。他像那个时代的所有画家一样接受了画室的训练，在博物馆学习和临摹古代大师的作品，生活在学院和沙龙机制影响下的艺术社会中，每年向沙龙提交作品。然而另一方面，巴黎和艺术社会的生活对于塞尚的创作而言却又似乎没有产生什么影响。尽管每一年提交

---

18　Maurice Merleau-Ponty, «Le doute de Cézanne», in *Sens et non-sens*, p. 26.

19　Maurice Merleau-Ponty, «L'homme et l'adversité», émission «Des idées et des hommes», diffusée les 15 et 22 septembre 1951, animée par Jean Amrouche, in *Entretiens avec Georges Charbonnier et autre dialogues,1946-1959*, transcription, avant-propos et annotations de Jérôme Melançon, Paris : Éditions Verdier, 2016, p. 67.

给沙龙的作品都不曾入选，他也并不因此改变自己的创作，去迎合评审委员的口味。他与"印象派"画家们组成了小团体，却并不热衷团体的活动。他接受毕沙罗善意的帮助，甚至一度跟随毕沙罗学习，放弃了其早期绘画中的深色元素，而接受更加明快的色彩。而最终，如贝尔纳所言，"他并没有接受莫奈或毕沙罗的画法，他只是他自己，简言之，一个画家，带着一双越来越明亮的眼睛，在天空、高山、事物与存在的激发中自我教育"。[20] 往返于巴黎—艾克斯之间，塞尚的生活与作品对于公众而言像个谜。而在接近塞尚的人们的记述与追忆中，他的生活又是那么简单。离开画室，去自然（他的 Motif）中作画，或是遇到天气不好的时候，在画室中作画。他的一切专业训练、对大师作品的研究和学习、对莫奈和毕沙罗的学习，并非没有在他的绘画中留下印记，然而那些细碎的影响跟大自然比起来就显得不那么重要了。对塞尚而言，"大自然始终一如既往，可它的外观却一直变幻不停。作为画家，我们的使命就是用大自然所有变幻的元素和外观传达出它那份亘古长存的悸动。大自然的永恒自有一番韵味，这是绘画必须给予我们的"。[21] 向自然学习，是他毕生遵循的信条。然而这种学习，却并不是通常意义上的"模仿自然"或所谓的"写实主义"。塞尚的好朋友左拉曾经将这种绘画称作"自然主义"（naturalism），塞尚对此也十分认同。[22] 对自然的学习并不意味着对艺术（亦即人的工作）的贬低。对塞尚而言，"艺术自有一份和谐，与自然并行不悖。谁要说画家比大自然来得拙劣，谁就是蠢材！画家是与大自然并驾齐驱的"。[23] 在此意义上，向自然学习，并不简单意味着在复制或再现的意义上模仿自然，而是"分析、寻找和发现"[24] 自然。在与自然的这样一种联系中，画家不是自然卑微的仆从和学徒，而是那个带着眼睛、在视看中与风景一起萌生的存在。

对于试图重建原初知觉世界和探索在其上构筑的各种文化和历史现象的现象

20　Emile Bernard, "Paul Cézanne" from *L'Occident*, in *Conversations with Cézanne*, ed. Michael Doran, trans. Julie Lawrence Cochran, Berkeley: University of California Press, 2001, p. 35.

21　Joachim Gasquet, *Cézanne*, p. 236. 中译参考《塞尚与加斯凯的对话》，章晓明、许苪译，高方、孙善春校，《具象表现绘画文选》，许江、焦小健编，杭州：中国美术学院出版社，2002年，第7页。

22　Jogn Rewald, *Cézanne: A Biography*, New York: Abradale Press, Harry N. Abrams, inc.,1990, pp. 139-140.

23　Joachim Gasquet, *Cézanne*, p. 237. 中译参考《塞尚与加斯凯的对话》，第8页。

24　贝尔纳语。Emile Bernard, "Paul Cézanne" from *L'Occident*, in *Conversations with Cézanne*, p. 35.

学家梅洛-庞蒂而言，没有什么比塞尚的绘画更贴合他的研究了。绘画本身即被梅洛-庞蒂视作典型的文化现象。在中后期的研究中，他对绘画与文学给予了极大的关注，认为这些领域从未离开与存在之间的最初的联系。在1952—1953年的法兰西学院课程中，梅洛-庞蒂借助格式塔心理学特别是各种视觉理论的研究让我们看到，我们总是习惯于以常识和精神性的思考与分析代替视看经验本身，却忽略了视看经验自身的运动特质。格式塔心理学"图形-背景"理论的解释让我们发现视看并不只是一个主体对一个对象的注视，而是在一种"图形化运动"中，图形随着我们的视看成其为图形。在此意义上的视看，既不单纯是主体依据着对象的性状在观察，也不是主体自身的精神性的认识决定着被看到的东西，视看更是一种在感觉层面的发生运动，是知觉的眼睛与周遭事物间最初始、最直接的存在联系[25]。对于试图研究原初视看经验的梅洛-庞蒂而言，要寻获一种前反思层面的、尚还在其与事物最初的联系中的视看经验的范例，并不是一件容易的事情。而塞尚的视看却再度为梅洛-庞蒂的知觉研究提供了有力的展示与说明。

　　在众多画家中，塞尚的绘画是最忠实于知觉的。他曾对加斯凯说："这门技艺的基础由三样东西所构成，这三样东西你们永远都不会拥有，而我这三十五年来却一直朝着它们努力：严谨、真诚、忠实。对思想要严谨，对自己要真诚，对所绘事物要忠实。"[26] 这种"忠实"反映在塞尚的绘画中，就在于他的画作看起来似乎有些笨拙、不协调的那些表现和与人们所熟悉的那些绘画语言与传统的表面的脱离。在悼念塞尚的文章中，贝尔纳说："应当赞赏那些理解他的人。然而在我们之中又有几个？有多少人打算研究他的作品，从其中发现什么而不是将他视作是不正常的？……有人只看到了塞尚的野蛮、无知、笨拙、灰色调、厚重的涂抹。他们甚至灾难性地努力模仿这些错误的解读。另一些人只看到他的反叛，甚至梦想比他更加反叛。简言之，很少有人认同他的智慧，他的逻辑，他的和谐，他眼中的温柔，他对平面的研究，对空间的感觉以及他试图在对自然的更贴近的距离中获得实现的诉求。"[27] 此刻梅洛-庞蒂对塞尚工作的解读就似乎回应着贝尔纳的这种质疑。

---

25　对于梅洛-庞蒂论视看的更详细讨论，参见拙文《图形与目光：梅洛-庞蒂论视看》，《哲学门》（即出）。

26　Joachim Gasquet, *Cézanne*, p. 348. 中译参考《塞尚与加斯凯的对话》，第52页。

27　Emile Bernard, "Memories of Paul Cézanne"（Mercure de France），in *Conversations with Cézanne*, p. 79.

梅洛－庞蒂在塞尚的绘画中看到了一种类似于现象学的"悬置"——对习惯与欲望的悬置。这表现在塞尚在透视法、色彩、轮廓线的勾勒以及主题上与传统的疏离感。[28] 在梅洛－庞蒂看来，塞尚绘画中对透视法的背离（譬如格夫罗伊肖像下部延伸的桌面[图1]、静物画中台布遮挡的桌面露出部分错位的边缘[图2]、高脚盘口不规则的椭圆[图2]）、断裂甚至消失的轮廓线、有违常规的色彩的运用，乃至其主题中不合效用目的而摆放在一起的静物、无人的风景或失去了欲望的浴者、玩纸牌的人和肖像画的主角，这些并不是一些个别的、偶发的现象，而是可以获得某种系统性的解释。这些表现之所以被人们看作是陌生的、不正常的，正是因为塞尚没有依从人们根据思维或习惯已经知道的东西去表现。对塞尚而言，这些"不正常"的表现并非意在反叛，他并不是借助刻意的反叛而成就自己风格的艺术家。这些在别人眼中的背离，对他而言只是他在对自然的感觉和学习中带来的效果。他同样热爱博物馆中那些伟大的作品，事实上他的终极理想，也正是塑造出像"博物馆中的艺术"那么坚实、长久的作品，能够"用自然的方式，通过感觉，重新发现古典主义的道路"[29]——"想象一幅完全在自然中重绘的普桑，这就是我所理解的古典主义。"[30] 他不认为完全向自然学习、不简单地模仿和重复那些大师已经说过的话（构图、透视法、主题，等等）是什么离经叛道的事情，他觉得他的做法是每一位古典大师都会去做的事情，他只是学习用他们塑造出古典主义伟大作品的方式去作画而已。在这条并非背离传统而是通向传统的路上，塞尚认为没有什么别的捷径，唯有"投身于自然的研究，并努力创作出有教育意义的作品"[31]。在此所谓的"教育"，塞尚解释说，正在于"教会人们如何从绘画的观点来理解自然，如何形成表达。这样，人人都能进行自我表达了"。[32] 基于这样的理解，塞尚"说出第一句话的困难"又表现在他要以一己之力重新塑造伟大的传统时所感受到的挫败与无力。梅洛－庞蒂从塞尚对各种表象手段的拒绝与禁止中看到了在这种悬置之

---

28　对于这种悬置，更详细的讨论可参见拙著《表达与存在：梅洛－庞蒂现象学研究》，第六章"沉默的声音——关于绘画表达的现象学考察"，第137-163页。

29　Joachim Gasquet, *Cézanne*, p. 254.

30　*Ibid.*, p. 344.

31　*Ibid.*, p. 270.

32　*Ibid.*

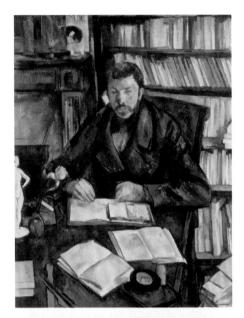

图1　塞尚《古斯塔夫·格夫罗伊的肖像》
Paul Cézanne
*Portrait de Gustave Geffroy*
1895—1896
布面油画
116×89 cm
现藏于奥赛博物馆

图2
塞尚《苹果与橘子》
Paul Cézanne
*Pommes et oranges*
1899
布面油画
74×93 cm
现藏于奥赛博物馆

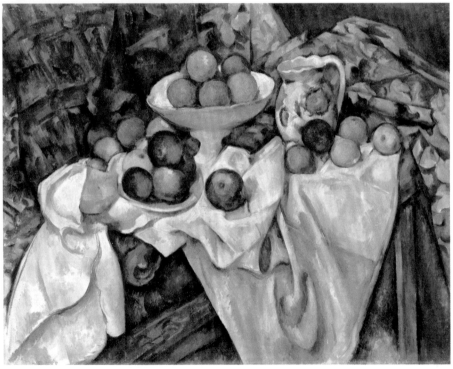

　　　　　　　　　　　塞尚的山水境域

后的结果——在摒除了思维的目光带来的那些习惯与亲熟性之后，塞尚的画体现出"无人性"（inhumain）的特征。这与其说是画家孤僻性格的投射，不如说是我们每一个人早已忘却和远离的原初的知觉，在那里，尚未被人的习惯和认识替代的无人的自然的根基从那些陌生的风景、人物和事物的形象深处流露出来。被塞尚所悬置的，是人们依据着习惯或知识去注视自然的方式，是依据着"我知道"去看，也因而看到的总是我们知道的东西，譬如盘子的盘口从侧面看应该是椭圆形的，被一块桌布遮挡了部分的同一个桌子的边缘应该是在同一条直线上。而塞尚则是凭借着自己的眼睛去看，凭借着各种最表层的感知去看，甚至试图避免思维与理论对这种观看的干扰。在他看来，"绘画首先是视觉的。我们艺术的内容就在那里，在我们眼睛的思考中……当你敬重自然，自然便会道出它的意味"。[33] 用海德格尔的方式说，他要去除那些无端僭越的思维先见的遮蔽，在与事物真正的打交道中让事物以其自身所是的样子呈现出来。在此过程中，去除遮蔽的部分，即不采用传统的表现手法的部分或许具有一些哲学意味，但却不能直接导致作品。真正让塞尚"实现"其创作的，是他对如何以自己的方式让事物绽放出光芒的研究。

如果仅仅从"在自然中作画""凭借着眼睛作画"的方面看待塞尚的工作，那么人们或许还很难将塞尚与印象派绘画区分开来。然而促使塞尚远离印象派而成就自身绘画特质的因素是什么？相比较而言，印象主义的绘画细碎的笔触和对氛围的描绘从另一面说却也"淹没了对象"[34]，它让我们看到气氛；而塞尚则致力于"描画事物，在氛围之外重新挖掘事物"，他要让事物"不再由于为折射光所覆盖而失去了与氛围和其他对象间的关联"，而是要"让事物从内部发出光来"[35]。让事物重新获得它的坚实性，也因而才能让事物作为事物自身，而不是作为一团性质、作为我们关于事物的印象与认知呈现出意义。在此意义上，"重返事物"成为凸显出塞尚自身绘画特质的一种总结。

为什么"重返事物"在此显得如此重要？海德格尔在《艺术作品的本源》中曾经试图为我们展示"物之为物"的特质为何。然而通过对流行的物的概念的检视，

33　Joachim Gasquet, *Cézanne*, p. 261.

34　Maurice Merleau-Ponty, «Le doute de Cézanne», in *Sens et non-sens*, p. 16.

35　Ibid., p. 17.

他让我们从这些概念中看到的，是这些概念对物的远离和僭越。他提示我们去"防止这些思维方式的先入之见和无端滥用"[36]，并为我们指出"毫不显眼的物最为顽强地躲避着思想""对物之物性的道说特别艰难而稀罕"[37]。在这样的理解下，物之为物，可以由不是物的我们所捕捉到的，唯有它的自持与闭锁。物是顽强躲避着思想的东西，它不是我们在亲熟性中所占据和打开的东西，而是在我们所无法征服和改变的疏远与闭锁中向我们呈现为物。在此意义上，描绘事物本身成为人类极具挑战性的难题。如何不改变物之为物的本性却又能让它真实地呈现？亦即用海德格尔的话说，如何让物以属于其自身本性的闭锁和自持的形态而被挪入到世界的开敞之中，让它呈现为它的闭锁与自持？塞尚对自然与事物的表现正体现出这样一种久远的艺术（作为 technē）与自然（physis）间的永不停息的争执形态的赢获。在此意义上，塞尚的重返事物，不是通常人们在绘画中看到的对于事物形象的模仿，他说："我更喜欢更加扎实的绘画。人们还没有发现自然在其表面之下大有深度可挖掘。我告诉你，人们当然可以调整、装饰和精心打扮自然的表面，而唯有深入进去，人们才能接触到那真实的东西。"[38] 他在捕捉事物成为事物的机制，在事物的自然涌现中整体地捕捉它们，而不仅仅是机械地模拟它们表面看起来的样子。这样的要求却不是诉诸理论而是仅凭绘画来实现的。

带着这样的诉求，塞尚逐渐形成了他自己的一套方法。对他而言，仅仅在自然中观察，仅凭眼睛作画是不足够的——"画家有两样东西：眼睛和大脑。两者应该互相帮助；画家应该在它们的配合下进行工作：眼睛，负责观察自然；大脑，借助组织起来的感觉的逻辑（la logique des sensations organisées），给出表现的方法。我再也离不开它们。"[39] 他所说的大脑的组织作用不同于理性的思维与分析，而是指对通过眼睛所获取的各种感觉的组织，使之以系统性、整体性的方式呈现出来，亦即其称为"感觉的逻辑"或"视觉的逻辑"的东西。这种逻辑是属于感觉的，它仅以感觉的方式而不诉诸任何科学的理论或思维的模式而运行。对于大脑的作用

36　海德格尔：《艺术作品的本源》，孙周兴编译，《依于本源而居——海德格尔艺术现象学文选》，杭州：中国美术学院出版社，2010年，第22页。

37　同上，第23页。

38　Joachim Gasquet, *Cézanne*, p. 253.

39　*Ibid.*, p. 367.

的强调，让我们看到塞尚走出印象主义绘画的一个重要方面的意义，即对于整体性和系统性的追求，而不仅仅是记录眼前变幻的光影。为了整体地描绘出自然与事物，他需要忘记那些帮助他模拟事物表象片段的手段——透视法、色彩构成、轮廓线或构图，并在自然的观看中重新发现这一切并将之实现出来。随着作为法则的透视法退到一边，塞尚找到了自己独特的视点。就像弗朗霍费尔——巴尔扎克小说《不为人知的杰作》（ *Le Chef-d'œuvre inconnu* ）中的大师——发现了太阳照亮事物的方式，塞尚也发现了自己的方法："在一个苹果或一个脑袋上，有一个最高点，这个点总是——由于效果，可怕的效果：阴影或光照、色彩的感觉——与我的眼睛最接近。物体的边缘则朝向坐落在你的视阈的另一边延伸出去。这是我的伟大原理，我的确信，我的发现。眼睛应当（让它们）集中、合拢，大脑（将它们）型构出来……"[40] 那个最突出的、最接近我们的点，对于塞尚的绘画来说，成为一个"中心"，或用他的话来说画面"共同的中心"（concentrique）。如同太阳光最先照到事物最突起、最高的部分，然后向其他部分发散开，画家的目光也从眼前世界最突出的地方开启，逐渐延伸至视线的另一方。这个中心仿佛是他目光的支点，由这一点沿着视线发散出去，是仿佛在梯度中分布的 1/2、1/4 的层层色调或明暗度。画面被这样整合在一种全然感性而又严格、坚实的秩序之中。这正是他所谓的感觉的逻辑[41] 。这样的逻辑是完全在画家的视看中形成的，当然，这是一种经过训练的视看，不是经由知识与概念的教育，而是画家在对自然的视看中所进行的"自我教育"。对塞尚而言，在视看的训练中形成自己独特的视角是一个画家可以被称作一个画家的决定性的因素。从贝尔纳记述的塞尚谈话中我们可以看到，塞尚不断地在强调这一点——"你要发展一种'视觉'，你应当好像在你之前别人从未看到过自然那样地去看自然"[42] 。而这种属于画家自己的独特视角在他看来并不会因为是个人的，而不能被别人理解。对他而言，这样的视角在自然的基础上形成，并且自身是合乎逻辑（在此当然指视觉的逻辑）且并不荒谬的——这意味着它因而将会是普遍的。一个这样的视角就像是画家所掌握的一种语言，当他把这种语言加入到世界

40　Joachim Gasquet, *Cézanne*, p. 368.

41　对此方法的描述，在加斯凯和贝尔纳的记录中都多次出现，可参考 Joachim Gasquet, *Cézanne*, p. 368; Paul Cézanne, "Letters to Bernard, 23 December 1904", in *Conversations with Cézanne*, p. 46。

42　Emile Bernard, "A Conversation with Cézanne", in *Conversations with Cézanne*, p. 162.

中去，便融入这项传统伟大的历史之中。在那里，他与他的知音彼此欣赏，他读得懂委罗内塞，读得懂普桑，而他自己的语言也将被别人读懂并因而获得长久的保存。一位画家不必像哲学家一样去论证这种语言的公共性，而是他知道和确信这一点，正如他确信自己从过往的绘画中所读到的东西一样。他向加斯凯感叹："让别人在感觉上与你产生共鸣！而他们自己甚至浑然不觉！这便是艺术的意义所在！"[43]

带着这样的理解来看待塞尚绘画中的各种"不正常"因素，我们会发现当贝尔纳称塞尚"意图揭示现实性，却又禁止任何能通向这种现实性的手段"的做法无异于一种"自杀"[44]，他仍然没有看到塞尚在自己的表达中实际迈出的步伐，仍然只是从塞尚所不是的东西中揣测塞尚的意图。而梅洛－庞蒂却从塞尚因要像第一个看世界的人一般地说出第一句话而倍感艰难的表达中看到了他为这个世界平添的东西。在此意义上，我们可以理解梅洛－庞蒂那段著名的评论：

> 在巴尔扎克或在塞尚看来，艺术家不满足于做一个被豢养的动物，他从文化开端之时便承担着文化、重建着文化。他说话，就好像世上的第一个人在说话；他作画，就好像从来没有人曾经画过。于是表达不能像思想已经澄清的那样去转译，因为清楚的思想是已经在我们之中或在他人那里被说出的。"构想"不能先于"实行"。在表达之前，除了一团模糊的狂热外什么都没有，唯有当作品已完成和被理解，才能证明人们会在里面找到什么，而不是什么也没有。[45]

## 三、色彩：视看之维

对于致力于重返事物的塞尚而言，色彩是他最有力的语言。在他的绘画世界里，色彩不是"自然中各种色彩的幻象"，而是一种调和绘画各个环节表现的通用

43　Joachim Gasquet, *Cézanne*, pp. 258-259. 中译参考《塞尚与加斯凯的对话》，第17页。

44　Maurice Merleau-Ponty, «Le doute de Cézanne», in *Sens et non-sens*, p. 17.

45　Ibid., pp. 24-25.

的语言，梅洛-庞蒂称之为一种"维度"，一种"等价体系"[46]。在《眼与心》中，梅洛-庞蒂从深度、色彩、线条与运动等几种绘画自身的维度阐释绘画的形上学意义。而在塞尚的绘画中，关于深度和线条的研究都可以放置在色彩的研究之中来揭示。这并不是说塞尚的绘画缺乏对深度和线条的关注，事实上如果考虑到梅洛-庞蒂所引用的贾科梅蒂的话——"塞尚终其一生都在寻求深度"，以及塞尚本人在解放线条方面的努力，就会看到，塞尚是将这些方面的研究整合在色彩的表现之中，由色彩的维度通向一种对事物整全的揭示。

塞尚对轮廓线的勾勒持有一种否定的态度。他不止一次地对朋友说："自然憎恶任何直线！"[47] 在《塞尚的疑惑》中，梅洛-庞蒂认为"轮廓线的取消"与塞尚重返事物的诉求是一体的。他指出，"只勾勒线条，必然会牺牲深度"[48]。连贯的轮廓线让图像变得平面化，而我们实际看到的事物所展现出的边缘总是因其相互间的并列或交叠而分布在不同的明暗层次之中，在那些大家设想会呈现为连贯或封闭的匀质的线条的地方，呈现给眼睛的，往往是断续的。边缘在因事物间的相互映照或争执而产生的干扰中颤动。人们很少能在塞尚的作品中看到笔直的或均匀封闭的轮廓线，只是在事物交叠处，会有粗粗的、断断续续的暗色的线（或者应该说是色块）。这种"线"并不是勾画出来的，而是由不同色彩的平面交叠重合造成的。可以说，轮廓线非但不像普通人所想的那样是勾勒出事物形状的元素，反而是消除事物之为事物在自然中的厚度的元素，是将事物变为表象的元素。塞尚说："光线无处不在地叩着阴影的门，线条无处不在地环绕着、禁锢着它的囚徒。我想把它们解放出来。"[49] 他解放线条的禁锢的方式就是取消纯粹作勾勒功能的线条，而用色彩来实现对轮廓的塑造。

研究者们都喜欢引用塞尚谈论色彩与素描之结合的那段话，那是他在同加斯凯谈到一幅静物画中对爱神像（图₃）的表现时所说的：

---

46　Maurice Merleau-Ponty, *L'œil et l'esprit*, Paris : Gallimard, 1964, p. 67.

47　Joachim Gasquet, *Cézanne*, p. 273.

48　Maurice Merleau-Ponty, «Le doute de Cézanne», in *Sens et non-sens*, p. 20.

49　Joachim Gasquet, *Cézanne*, p. 244.

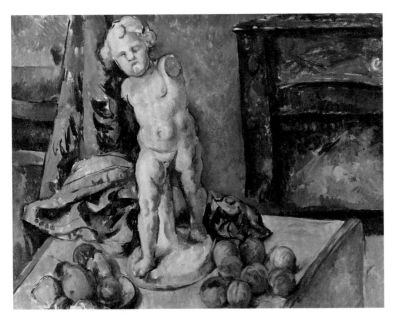

图3　塞尚《带有丘比特石膏像的静物画》　Paul Cézanne　*L'Amour en plâtre*
布面油画　1894—1895　63×81 cm　现藏于瑞典国立博物馆

看这儿，这头发，这脸蛋，是勾出来的，是技术性的，那儿，那眼睛，那
鼻子，是画出来的……在我所梦想的好作品中，应该有一种统一。素描和色
彩不再截然分开；随着人们在上色，人们也是在描绘；色彩越是和谐，描绘也
就越精确。这是我的经验之谈。当色彩臻于饱满，形状亦趋向完美。色调的
对比和呼应，是素描和立体感的秘诀所在……[50]

在自然中万物皆在相互间的关联中呈现出自己的形态，它们不需要划定清晰的
边界把自己明确地框定和封闭起来。既然如此，在绘画中，轮廓线的勾勒也并不
是必须的。塞尚一度通过事物间的重合造成交界处粗黑的轮廓，而在最后的阶段，
他开始尝试用空白或亮色的色块来表现事物的边缘。塞尚不止一次地说："色彩感
觉营造出光的效果，为抽象笔法提供了条件，使得我既无法完成自己的画面，又无

---

50　Joachim Gasquet, *Cézanne*, p. 366.

　　　　　　　　　　　　塞尚的山水境域

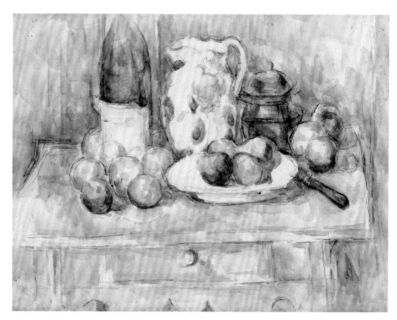

图4 塞尚《带有苹果、壶与奶罐的静物画》 Paul Cézanne  *Nature morte aux pommes, bouteille et pot de lait*  1900—1906
纸上水彩  48×62 cm  现藏于达拉斯艺术博物馆（温蒂和埃默里·里夫斯捐赠）

法在那些接触点模糊不清、若即若离的情况下画出物体的轮廓，其结果便是我的
形象和画面只能一直是不完整的。更甚者，各个平面堆叠在一起，营造出一种新
印象主义效果，即物体的边缘会有一条黑线或一圈环形在打转；必须极尽所能克
服这个毛病。如果我们求教于自然，它就会教给我们实现目标的方法。"[51] 当他开
始用空白或亮色的色块而不是暗色表现事物或不同平面间交叠的边缘，这些如同
光斑一样的色块不是全然抽象无意义的。塞尚曾经向加斯凯描述他对静物的研究，
在他看来，花是脆弱的、易枯萎的，苹果、桃子却会坚强一些，带着光泽、散发出
香气。那些杯碟盘罐并非死物，一切都在悄悄交谈着，它们之间是有关联的。这
种关联反应在塞尚眼中，便是那与物之间或微弱或跃动的反光。他说："当我用
轻柔的笔触描绘一只美丽的桃子，或者表现一个散发出凄凉感的干瘪的苹果时，我
依稀看见，在反光中，它们正在交流对暗夜共同的畏惧，对阳光共同的爱恋，对露

51  Joachim Gasquet, *Cézanne*, p. 274.

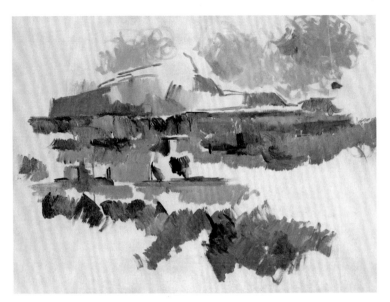

图5 塞尚《从罗孚看圣·维克多山》 Paul Cézanne *Mont Sainte-Victoire Seen from Les Lauves* 1904—1906
布面油画 54×73 cm 私人收藏

水共同的回忆。"[52] 事物并不是被割断了其在世界中的各种联系而仅只作为抽象化的对象而存在的。当塞尚研究静物，他眼中的事物不是各自孤立的、相互排斥和分离的，他要研究那些在苹果间的，盘子与陶罐间的静默的联系，因而他说"物和物相互交流……它们一直都富有生命力，您明白吗……它们通过反射来悄悄地传达情意，就像我们用眼神和话语一样……"[53] 在此意义上，塞尚所研究的反光不是基于科学原理、对一客观世界中的光照形式的机械的解读，而是深入到事物之间，于幽微处倾听它们之间的交流，让事物维系着其与世界间各种活生生的联系而向人们呈现。这种反光是一物对另一物或一个平面对另一个平面最表层和直接的回应，它在画家的眼前发生，也只能为那些拥有自己视觉的画家所捕捉（图4、5、6、7）。

关于色彩与素描的统一的讨论侧重于对色彩塑造事物能力的形式分析，是对绘

---

52　Joachim Gasquet, *Cézanne*, p. 363.

53　*Ibid.*, p. 364.

塞尚的山水境域

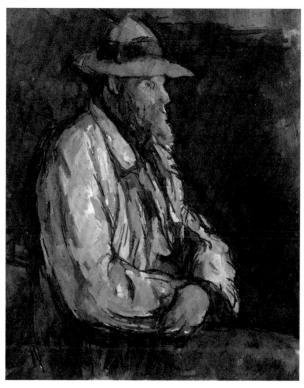

图6　塞尚《园丁瓦利尔》　Paul Cézanne　*Le Jardinier Vallier*　1906　布面油画　65×54 cm　私人收藏，纽约

图7　（图2的两个局部）　塞尚《苹果与橘子》　Paul Cézanne　*Pommes et oranges*　1899　布面油画　74×93 cm　现藏于奥赛博物馆

画中抽象部分（即素描）的具象化的表现。在这种分析中，我们看到的是塞尚的画如何不依赖于连贯的轮廓线的勾勒而能表现出事物的坚实。色彩自身的力量还不仅于此。当塞尚取消纯粹的封闭的轮廓线而以有色彩的线或色块来塑造事物的边缘，他不仅是为了取消其所批评的线条的禁锢作用，还因为它看到了蕴含在各种色彩中的道出事物质感的能力。色彩独自可以塑造事物，即使没有线的帮助，仅凭颜色，塞尚依然可以为我们画出散出香味、放着光的苹果。

　　被技术化的分析分离开来的光照的语言、透视的法则、构图的安排、线条的勾勒以及色彩的表现，此刻全部包含在色彩自身的系统性的构造之中。梅洛－庞蒂由此看到色彩"不是'景观形式'衍生的属性，或'自然色彩的相似物'，色彩自身是一个维度，统一性、差异性、结构以及事物皆由此（色彩中）发源"。[54] 因为有了自己的视觉，塞尚按照自己发现的"原理"从一个距离眼睛最近的中心开始、以自然的研究为基础（他常常真的先从风景的地质构造开始研究），借助色彩的分布来安排画面。事物凸起的地方以亮色来表现，随着事物的起伏而用很多道蓝色的线或色块来刻画，凹陷的地方则作为不同平面的褶皱发生色彩的重叠，造成粗黑的暗部。他靠色彩调性的和谐来表现同质的东西、靠色彩的碰撞与争斗来刻画异质的东西、靠明净澄亮的色调塑造轻盈、透彻的物质，靠厚重的涂抹与色块的交叠塑造那疲惫、沉重的质感。他不再借助外在的光照系统去营造空间与深度，而是随着他自己的目光看到事物被阳光照亮、赋予了色彩和生机的时刻。绘画成为他徜徉于天地间，向自然探问、学习的媒介，他从中学到的，是像自然赋予万物以形体、像太阳赐予万物以微光一般地去创造。他常常述说自然的景象由黑夜到清晨再到阳光升起的时刻，就好像从一团混沌到有了素描一般朦胧的事物的轮廓，然后突然间整个世界好像换了天地，阳光为那灰度中的世界形式赋予了多彩的生命。塞尚说："要做到充分的艺术展示，实现彻底的翻译，唯有一条路：色彩。色彩，如果我可以这么说的话，我觉得它是有生命的！色彩是活的，且色彩本身使事物复活。"[55] 并且这样的色彩是系统性的。对塞尚而言，在自然中，事物的颜色不是各自分散的、凌乱的，而是一切皆在太阳的辐射中，各有生机而又和谐有序。这是一

54　Maurice Merleau-Ponty, "L'ongologie cartésienne et l'ontologie d'aujourd'hui（cours de 1960-1961）", in *Notes de cours 1959-1961*, texte établi. Stéphanie Ménasé, préface par Claude Lefort, Paris : Gallimard, 1996, p. 169.

55　Joachim Gasquet, *Cézanne*, p. 262.

种色彩的逻辑，它只为我们的眼睛所捕捉和学习，它只属于可见的世界，是视觉的逻辑。塞尚始终在强调："色彩本身就是有逻辑的。画家只需忠实于色彩的逻辑，万不可听命于理性思维的逻辑，否则就会迷失方向。无论何时何地，都必须忠实于视觉逻辑。"[56]

相比于理性思维的逻辑，色彩的逻辑作为一种"感性的逻各斯"（梅洛－庞蒂在后期著作中始终在关注这一课题）看起来是不稳定的。就好像康德在《判断力批判》中形容的，作为一种感性判断的原则的东西，不可能是规定性的、在先引导着这种感性的判断。色彩的逻辑不会以一套确定法则的形式固定下来，可以让人们在每一次创作中直接套用，而只能在画家的观看与创作中发生。在此意义上，忠实于色彩逻辑的塞尚每一次创作都好像是第一次创作，都好像他是唯一一个在向自然发问的人。由于他放下了其他所有的绘画技巧，"唯余色彩"，他也把即将创造出的那整个世界都托付给这种色彩的表现。色彩，是他说出第一句话的语言。

## 四、画出整全：色彩之维作为"存在的枝条"

塞尚用色彩的语言来说话。这并不意味着他只掌握了绘画技法中的局部，或只描绘世界的局部。塞尚的色彩作为一种语法本身是系统性的，他本人在作画时所遭遇的最大难题也在于如何只凭借着色彩，在一笔之中揭示出事物真实的（而非抽象的、形式化的）深度、平滑度、柔软度、坚硬度乃至气味，同时还要让这一笔下去同时"包含着气氛、光照、物体、构图、性格、轮廓还有风格"[57]。从这一方面看，塞尚说出第一句话的困难，还有一个关键因素即在于他要通过这一句话一下子包揽对整个世界方方面面的表达，他要画的，从来不是任何个别的事物，而是自然，是大化流行中的整全世界。用梅洛－庞蒂的话说，这是一个妄想像上帝一般创世的凡人所感到的困难。然而塞尚是否做到了？当梅洛－庞蒂认同塞尚的胜利，他显然认为他从某种意义上"实现"了他的愿望。然而这又如何可能？

56　Joachim Gasquet, *Cézanne*, p. 261.

57　Maurice Merleau-Ponty, «Le doute de Cézanne», in *Sens et non-sens*, pp. 20-21.

在《知觉现象学》完成之后，梅洛－庞蒂对绘画表达的特质保持着愈来愈强的关注，这种特质总结来说，便在于在绘画中实现的一种整体性的构造与表达。在西方思想传统中，绘画自古以来便处于劣势的地位。在柏拉图的描述下，绘画是一种模仿，是对事物外观之影像的局部模仿，它不关注事物之为事物的本质或真相，由此，绘画作为模仿和制造事物表象的幻术的身份长久地影响着人们对绘画的理解。然而绘画对可见性的关注，便真的只浮于事物幻化的表皮，而不关心事物自身吗？绘画真的只是满足于做其他事物的仿本或虚幻的替代品吗？在梅洛－庞蒂对塞尚以及对绘画表达的解释中，我们或许能够得到不一样的答案。

在对儿童心理学的研究中，梅洛－庞蒂已经注意到，儿童在作画时往往并不像大人一样画已经区分好的纯粹的性状，譬如画土豆的时候，他们并不一定像大人一样迅速以不规则的椭圆形和表皮上的点作为土豆特质的象征，而是可能会诉诸关于土豆的各种感受性的理解来作画。抽象的、纯粹的性状方面的特征是成人意识中才有的东西。由于已经形成了认识和区分事物不同方面性状的习惯，成人总是倾向于把事物分割成很多个面来看待。然而对于儿童来说，"事物所有的性状是不可分割的"，任何一种都直接指向整个事物，譬如柠檬的黄色或柠檬的酸都直接表示柠檬本身。在梅洛－庞蒂看来，塞尚要求一下子画出包括形式、色彩、气息、味道在内的所有东西的要求，正与儿童对事物整体的这种感觉非常接近。[58] 基于这样的理解，梅洛－庞蒂认识到，"事物的统一性并非隐藏在各种性质后面，而是由任一种性质重新确认：每一种性质都是整全的"。[59] 将这种认识与他后来对绘画中的整全性的描述联系起来，我们就比较容易理解梅洛－庞蒂对塞尚的这种认同了。

在《眼与心》中，梅洛－庞蒂这样形容画家的世界："画家的世界是个可见的世界，仅只是一个可见的世界，一个近乎疯狂的世界，因为它之为整全的，却在于它是局部的。"[60] 这一问题在其1954—1955年的《个人的与公众的历史中的建制》课程讲稿中表述得更完整一些："让整体在部分中呈现出来的方式是怎样的？这些部分既不是一盘散沙，也不是一种结局或一种已完成的内在性的显示。人们如

58  Maurice Merleau-Ponty, *Psychologie et pédagogie de l'enfant : cours de Sorbonne 1949-1952*, pp. 219-220.

59  Maurice Merleau-Ponty, *Causeries 1948*, Paris: Édition du Seuil, 2002, p. 27.

60  Maurice Merleau-Ponty, *L'œil et l'esprit*, p. 26.

何知道其在绘画中所做的是什么？人们并不是随意而为的。然而整个绘画的场域，或对于每一个画家而言，他自己的画，并非真正被给予的。历史是回顾性的、变形的，在此意义上，画家并不知道自己在做什么。但是每个画家都能够发现全部的绘画，正如每一个生命都能发现全部的生命。"[61] 在《建制》课程中，梅洛－庞蒂对绘画以局部而揭示整全的意义的分析，侧重于从历史的层面来看待绘画，每一种绘画都是对整个绘画传统的参与和重新发现。就其与传统的呼应以及在并非有意图的情况下对新的道路的开启的方面而言，每一种绘画都加入到全部的绘画之中去，历史性地成为这个整全的绘画中的部分。这种理解发展至《眼与心》的阶段，进一步融入一种存在论的解释之中。

如前文所述，我们已经看到，塞尚绘画中的色彩呈现出一种系统性和建构性的意义。色彩不是作为事物的派生性状，而是作为一种具有建构性能力的维度，独自组织和构建着塞尚的绘画世界。对梅洛－庞蒂而言，这样意义上的绘画之维，可堪视作绘画表达中若干"等价体系"中的一种。这些作为"等价体系"的维度，并不是事物若干层面中的一层，在事物的整体构造中作为一个部分而存在着。梅洛－庞蒂在说明深度的时候曾经指出，"这个能让我看到另一个维度的二维的存在（指绘画），是一个有缺口的存在，文艺复兴时期的人们把它称作'窗户'"[62]。在此意义上深度被视为"又一个维度"，或"第三维度"。而在梅洛－庞蒂看来，这一维度的意义却不在于说明空间刚好不多不少具有三个维度，绘画由于将这第三个维度表象出来而获得了空间。毋宁说，这"又一个维度"真正揭示的不是"深度"这一所谓造就空间感的具体的维度，而是"维度性"，即各种维度之所以能够标画出事物来的那种一般特性。在梅洛－庞蒂看来，"各种维度皆出于一种维度性，一种整体的场所，一种能使这些维度相互转化和表达的蓬松度"[63]。在此意义上，"维度"与"等价体系"在同等意义上成为梅洛－庞蒂用来描述绘画中各种构建性要素的术语。"深度"是很多画家借以构造其绘画世界的一种等价体系，而色

---

61　Maurice Merleau-Ponty, «L'institution dans l'histoire personnel et publique», in *L'institution, La Passivité : Notes de cours au Collège de France (1954-1955)*, Paris: Édition Berlin, 2003, p. 78.

62　Maurice Merleau-Ponty, *L'œil et l'esprit*, p. 46.

63　Maurice Merleau-Ponty, "L'ongologie cartésienne et l'ontologie d'aujourd'hui（cours de 1960-1961）", in *Notes de cours 1959-1961*, p. 169.

彩、线条也都可以起到同样的作用。当梅洛－庞蒂说"每一种绘画都是一种维度性（dimensionnalité）的创造"[64]，当他说"整部现代绘画史，它为了摆脱错觉、为了获得它自己的维度所做出的努力具有一种形上学的意义"[65] 时，他看到了画家之为画家的关键即在于获得了或为这世界添加了一个"维度"或"等价体系"。 作为一种系统性的构建，任何一个维度都并非对世界的局部细节的刻画，而是通向世界之世界性（如海德格尔所说的，世界的世界化，世界何以成为世界），通向世界之整全性。在此意义上，梅洛－庞蒂称："深度、颜色、形状、线条、运动、轮廓、面貌是存在的枝条，既然其中之一就会把我们引回到整束枝条，那么在绘画中就既不存在着一些'个别的问题'，也不存在着一些真正对立的路径，一些局部性的'解决'，就既不存在着累积的进步，也不存在着从不复返的选择。"[66] "即使绘画从表面看来是部分的，它的寻求也是整体的。"[67] 塞尚凭借色彩之维带来的对于整全世界的揭示，在对整全性的这种存在论意义的建构方面恰恰再度成为梅洛－庞蒂所能找到的最好的示范。

## 五、结语：绝对的绘画

梅洛－庞蒂将以塞尚为代表的现代绘画称作"绝对的绘画"[68]。这种绝对性体现在绘画开始摆脱模仿与表象，而仅以属于绘画自身的方式、仅只作为其自身而不是世界的复本或相似替代物而带来自己的表达。

塞尚毕生都在寻求用属于绘画自身的语言与逻辑来塑造一个像自然一般和谐、完美的世界。为此他排斥任何绘画之外的东西。他反对理性思维对视觉逻辑的干扰，也反对"文学式的绘画"，反对让绘画作为文学描述的插图和附庸来传达意

---

64　Maurice Merleau-Ponty, "La philosophie aujourd'hui (cours de 1958-1959)", in *Notes de cours 1959-1961*, p. 53.

65　Maurice Merleau-Ponty, *L'œil et l'esprit*, p. 61.

66　*Ibid.*, p. 88.

67　*Ibid.*, p. 89.

68　Maurice Merleau-Ponty, «L'homme et l'adversité», in *Entretiens avec Georges Charbonnier et autre dialogues,1946-1959*, p. 64.

义。[69] 他希望在绘画中能有诗意，但这种诗意是"头脑中的诗意"，是自发形成的，而不是通过文学的方式加诸作品中的。[70] 他带着他的坚持在他自己所处的时代格格不入，孤独地行走于天地间，直至生命的最后还在遗憾自己向自然学习的进展如此缓慢。他为绘画而生，并誓将作画至死。他预感到自己将成为一种新的绘画的发起人，却并不知道，在他身后，人们将之尊为"现代绘画之父"，各种彰显绘画自身特质、颠覆表象、颠覆相似性的运动席卷而来，甚至严重超出了他所严谨、真诚、忠实对待的事业的范围。

梅洛－庞蒂在塞尚的坚持中看到了一种现代思想的努力。对他而言，这种诉诸绘画自身维度带来的对人及其世界的研究、思考与现代哲学的思考有着共同的时代和现实处境，但却有着非常富于生命力的原初、丰富的表达。哲学应当向这种"隐含的存在论"（l'ontologie implicite）与"原基的思想"（la pensée fondamentale）[71] 汲取资源。这也正是梅洛－庞蒂本人从塞尚的个案研究中所收获的。

---

69　Joachim Gasquet, *Cézanne*, pp. 260-261.

70　*Ibid.*, p. 366.

71　Maurice Merleau-Ponty, «L'ontologie cartésienne et l'ontologie d'aujourd'hui: Cours de 1960-1961», in *Notes de cours 1959-1961*, p. 166.

# 作为消解表象之原则的变形
## ——论塞尚

莫罗·卡波内（Mauro Carbone）[*]

保罗·塞尚（Paul Cézanne）的绘画构成了 20 世纪哲学界一个真正的研究案例。尤其是在法国，从莫里斯·梅洛－庞蒂（Maurice Merleau-Ponty）发表于 1945 年的题为《塞尚的疑惑》（Le doute de Cézanne）的文章开始[1]，无论是现象学的接受者还是批评者（让－弗朗索瓦·利奥塔 [Jean-François Lyotard] 或吉尔·德勒兹 [Gilles Deleuze]），还是其重演和变体（特别是亨利·马蒂内 [Henri Maldiney]）都卷入了对这位普罗旺斯画家作品的反思之中。

本文认为，在这些有时明显冲突的诠释的差异之外，所有思想家都注意到了利奥塔所强调的那个特点，即"在塞尚接近物体的尝试中始终起作用的那个消解表象（déreprésentation）的隐匿的原则"[2]。在我看来，这条消解表象的原则重新占据了自上世纪以来变形（déformation）在一般艺术中所承担的那种独特的地位，它不再像从前那样隐匿自身，而是展露出来。此外，我认为这一原则对于哲学自身而言也是基础性的，以便可以展开其自身的非－表象性的思考。

---

\* 作者为法国里昂第三大学教授。

1　M. Merleau-Ponty, «Le doute de Cézanne», «Fontaine», n. 47, 1945, pp. 80-100, 后收入 Sens et non-sens, Paris: Nagel, 1948, pp. 15-44。

2　J.-F. Lyotard, «Freud selon Cézanne», 此文后以《精神分析与绘画》（Psychanalyse et peinture）为题，于 1971 年发表在 Encyclopaedia Universalis (Paris, vol. 13, p. 745-750)，后收入 Des dispositifs pulsionnels, Paris: Union Générale d'Editions, 1973, pp. 71-89, ici p. 80。

## 一、梅洛－庞蒂

从这个角度看，在其献给塞尚的文章中，梅洛－庞蒂为塞尚的绘画体验赋予明显且优先地位的理由，在于他相信塞尚正是现代绘画这场运动著名的先驱，画家从感知的生活中、从身体性的生活体验中汲取观看的方式，这是一种比以前更加显明和有意识的方法。

这正是从塞尚对深度的研究，比如说对于透视法的研究中，梅洛－庞蒂所看到的意图。众所周知，埃尔文·潘诺夫斯基（Erwin Panofsky）在《作为象征形式的透视法》[3] 中，从15世纪到20世纪主流的透视法——也正是塞尚所试图摆脱的透视法——中辨认出，笛卡尔借助广延物的观念所建立的现代几何空间概念——匀质的、无限的"有广延的实体"——由可用数字表述、可用图表体现的理性的法则所统摄，并因而独立于我们身体体验可说明的那些事物的其他可感性质（硬度、颜色、气味、味道等）之外。而梅洛－庞蒂则相反，他强调塞尚所采用的*各种透视法的变形*[4] 服务于我们对世界的感知的表达。

我们可以就一幅1895年的油画作品（图1）来看梅洛－庞蒂对塞尚的变形的解释。梅洛－庞蒂发现"在古斯塔夫·格夫罗伊的肖像中，工作台在画面底部延展，这是有违透视法原则的"[5]，他由此认为，"就其对现象的忠实度而言，塞尚对透视的研究揭示出了近代心理学的发现。实际体验的视角，即是我们感知的视角，不是几何学或摄影的视角"。[6]

首先，这种表达我们对世界的感知的努力，引起了梅洛－庞蒂的兴趣，他将这种努力与塞尚的各种变形联系在一起。毫无疑问，这些变形并没有掩盖原先的意义，就像弗洛伊德的"移置"概念（Entstellung）的情形一样。然而梅洛－庞蒂倾向于在两种变形工作的阐述之间摇摆或犹豫。事实上，有时候，这项工作使"那

---

3　参见 E. Panofksy, *Die Perspektive als «symbolische Form»*, «Vorträge der Bibliothek Warburg», hrsg. von F. Saxl, Vorträge 1924-1925, Leipzig-Berlin, B. G. Teubner, 1927, trad. fr. sous la direction de G. Ballange in *La perspective comme forme symbolique et autres essais*, précédés de *La question de la perspective*, par M. Dalai Emiliani, Paris, Éd. de Minuit, 1975, pp. 37-182。

4　M. Merleau-Ponty, *Sens et non-sens, op. cit.*, p. 25（斜体字为本文作者所标，后同）。

5　*Ibid.*, p. 22. 对此画的讨论还可见于同一文献第 24 页。

6　*Ibid.*, pp. 23-24. 潘诺夫斯基强调"在现实性与透视构成间根本的不一致，当然，这种视角与一架照相机的完全相似的操作也是不一致的"。（E. Panofsky, *La perspective comme forme symbolique et autres essais, op. cit.*, p. 44）

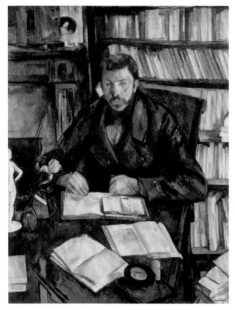

图1
塞尚《古斯塔夫·格夫罗伊的肖像》
Paul Cézanne
*Portrait de Gustave Geffroy*
1895—1896
布面油画
116×89 cm
现藏于奥赛博物馆

还不存在的、而艺术家将要说出的意义"[7]喷涌出来，这意味着正是这些变形本身，为发生在我们朝向世界的感性联系中的各种力量赋予了一个*形象*。而有时候，他又暗示，这些变形在我们与世界的感性联系中*展现*出作品的意义，就好像原本就存在着这样的意义，用梅洛－庞蒂本人在与《塞尚的疑惑》同时期写作的《知觉现象学》"序言"中的话说，就好像它是一份"文本"，只是有待"翻译"[8]。换言之，梅洛－庞蒂似乎一方面赋予了塞尚的变形一种*创作*的价值，另一方面又赋予了一种*转译*的价值。

这种摇摆，标示出梅洛－庞蒂思想在这一时期的特质，也因而如前所述，标示出他对塞尚研究的解释上的特质。

与英国作家劳伦斯（D.H. Lawrence）在1929年为其自己的画展所作的导言相近，梅洛－庞蒂认为，塞尚试图通过他的研究，在主体与纯粹物体的正面关系下发

---

7　M. Merleau-Ponty, *Sens et non-sens, op. cit.*, p. 32.

8　"世界与我们生活自然的、前述谓的统一性提供了我们的认识试图凭借着精确的语言成为其译文的那个*原文*"（M. Merleau-Ponty, *Phénoménologie de la perception*, Paris, Gallimard, 1945, p. XIII）。

现我们与世界间的感性的维度。西方人，即柏拉图和笛卡尔传统中的人，在拒绝事物的这种感性维度时，连同自己的这一方面也一起压制了。[9] 在梅洛－庞蒂看来，正是从这个角度，人们可以理解塞尚绘画中那些令人如此不安的新主题：

> 我们生活在人造物的环境中，在器具间，在房子里、街道上、城市中，通常我们只是从使用的角度在人的行动中看到这些物体。我们习惯于认为这一切都必然且无可动摇地存在。塞尚的绘画悬置了这些习惯，并揭示出人们居于其上的那个非人性的自然的基底。[10]

在《知觉现象学》的一段文字中，梅洛－庞蒂一度引用德语艺术史家、奥地利人 Fritz Novotny[11] 的研究来呼应这种评价："塞尚的风景画是'没有人的前－世界（pré-monde）的风景画。'"[12] 当然，这并不是指人类出现之前的经验世界。更准确地说，这指的是世界和诸事物的一个侧面，它们在此保存着相对于人类秩序而言的他性，并因而表现出其对我们的实存的超越性[13]。这样，揭示这一潜在的、总是隐匿不显的侧面，也意味着对人性的展示——用梅洛－庞蒂所钟爱的一种表述来说——对正在诞生状态中的人性的展示，即在与世界的那个不属于人、因而也并非由人所缔造的维度遭际的时刻展示。

在献给塞尚的文章中，对《阿奈西湖》（*Le lac d'Annecy*）的讨论进一步强调了

---

9 在《知觉现象学》中，梅洛－庞蒂写道："在笛卡尔的传统中，我们习惯于摆脱物体：通过将身体界定为没有内在的各个部分的总和、将灵魂界定为一个完全无间距地在自身中示现的存在，反思的态度同时纯化了身体的共相与灵魂的共相，……物体彻头彻尾地是物体，意识彻头彻尾地是意识。"（M. Merleau-Ponty, *Phénoménologie de la perception, op. cit.*, pp. 230-231）

10 M. Merleau-Ponty, *Sens et non-sens, op. cit.*, p. 28.

11 F. Novotny, *Das Problem des Menschen Cézanne im Verhältnis zu seiner Kunst*, «Ztschr. f. Ästhetik und allgemeine Kunstwissenschaft», n. 26, 1932, p. 275. Du même auteur cf aussi *Cézanne und das Ende der wissenschaftlichen Perspektive*, Vienne et Munich, A. Schroll, 1938.

12 M. Merleau-Ponty, *Phénoménologie de la perception, op. cit.*, p. 372.

13 在《知觉现象学》的另一段表述中，梅洛－庞蒂强调："落入我们知觉中的事物的每一个面向，都只不过是一种对超越的感知的邀请，一种在感知进程中瞬间的把握。假如事物自身被把握住了，它将在我们面前展开，不再有秘密。从我们认为占有了它的那一刻起，它将不复为事物存在。那造就事物实在性的东西正是使物体挣脱我们占据的东西。事物的自性，它不容置疑的呈现和退守在其持续的缺席中是超越性不可分割的两个方面。"（M. Merleau-Ponty, *Phénoménologie de la perception, op. cit.*, p. 270）

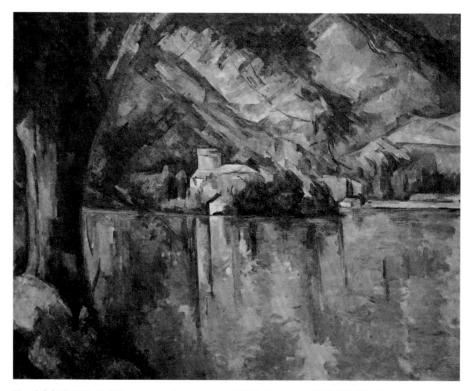

图 2　塞尚《阿奈西湖》　Paul Cézanne　*Le Lac d'Annecy*　1896　布面油画　65×81 cm　现藏于考陶尔德美术馆

这一点。梅洛 - 庞蒂这样写道:"风景是没有风的,阿奈西湖的湖水是静止不动的,游移的结冰的物体好像回到了世界的源头。这是一个没有亲熟性的世界,在那里人们感到不舒服,一切人类情感的流露都被禁止了。假如人们离开塞尚的作品去看别的画,就会感到一种放松,好像在一场丧事之后刚刚恢复的交谈,把那'绝对的永生'掩盖下去,也把稳固性还给还在生的人们。"[14]

　　简言之,塞尚的绘画——这似乎也是对梅洛 - 庞蒂而言最令人不安的创新之处——剥离了人的身体,夺走了由他构建且为他构建的在世界中存在的朴素信念,因为这样的绘画努力表达的,是地球不因科学的人文秩序而运动的一面,是我们对

---

14　M. Merleau-Ponty, *Sens et non-sens, op. cit.*, p. 28.

　　　　　　　　　　　　　　　　　　　　　　塞尚的山水境域

地球的原初经验反哥白尼的一面。这是梅洛－庞蒂1939年在鲁汶胡塞尔档案馆读胡塞尔的未刊稿[15] 时所了解到的。总之，这是世界的非人性的一面，人的生存正是在此基础上获得安顿。

在生命的最后阶段，这种"前－世界"的意义在梅洛－庞蒂称作"野性的感性存在"的不可穷尽的意义中变得更加明确了。在《眼与心》这篇发表于1961年其猝然离世前不久的最后的文章中，梅洛－庞蒂写道，关于绘画的反思，他从塞尚意味深长的谈话中获得了一种明确的存在论讨论，这句话也成了他的名言："我所试图向你传达的是更加神秘的东西，它与存在的根缠绕在一起，与感觉难以捕捉的源头缠绕在一起。"[16]

借着这句名言，梅洛－庞蒂在《眼与心》中的反思，不再将塞尚放在一个优先的位置，而是将注意力贯注在一般意义的现代绘画上，他明确提出了"表象"（représentation）概念的问题，为的是在其所有意涵中特别探讨"视看"的"表象"。他果断地拒绝回到"那种在心灵面前描绘一幅世界的画或表象的运思过程"[17]。此外，应该强调，梅洛－庞蒂似乎赋予了从表象到视看的转变一种更广泛和根本的症候价值，所以他在同一篇文章中谈道：

> 当一个人笨拙地将古典思想的世界与现代绘画的研究相对照时，在人与存在的关系中，他所感受到的是深刻的不调和与变化。[18]

## 二、利奥塔

在20世纪70年代初，正是从"视看"的概念出发，利奥塔的思想离开了现象

---

15　特指我们通常称为"哥白尼革命"的手稿，这一手稿是分类标签为 D 的那些手稿中的一部分，主要与"原初的建构"有关。参见 E. Husserl, *L'arche-originaire Terre ne se meut pas*, trad. fr. D. Franck, «Philosophie», n. 1, janvier 1984, pp. 5-21。关于梅洛－庞蒂在鲁汶档案馆所查阅的未刊稿的总的情况，参见 H. L. Van Breda, *Maurice Merleau-Ponty et les Archives-Husserl à Louvain*, «Revue de Métaphysique et de Morale», a. LXVII, n. 4, octobre 1962., pp. 414-415。

16　M. Merleau-Ponty, *L'œil et l'esprit* [daté 1960, 1961'], Paris: Gallimard, 1964, p. 8.

17　*Ibid.*, p. 17, je souligne.

18　*Ibid.*, p. 63.

学——其本人的思想正是在现象学内部形成的——特别是其梅洛－庞蒂式的现象学理解[19]。通过重新修订其博士论文的系统文本，利奥塔在1971年出版的《话语·图形》[20]中说明了他离开现象学的理由。在这本著作里，他与梅洛－庞蒂思想的分歧已经体现在他对塞尚作品的评价之中。在同时期的另一篇文章中利奥塔更加明确地专注于这种评价，即两年后发表的《从塞尚看弗洛伊德》（Freud selon Cézanne）。

利奥塔强调，塞尚的绘画中包含着一种"消解表象的隐匿原则"[21]，"梅洛－庞蒂完全有理由将这一原则当作其全部作品的内核"。[22] 尽管如此，在某些部分，他也表达了我之前对《塞尚的疑惑》所做的批评性评价，即认为梅洛－庞蒂的解释局限于将这种原则用在知觉领域的作品中，以便"重新发现真正的感性秩序"[23]。利奥塔反对梅洛－庞蒂的解释，他认为：

> 我们没有任何理由认为这种对球面的热爱比乌切洛（Uccello）对透视法的热爱、列奥纳多对模特的热爱或克利对造型可能性的热爱更能消除欲望的痕迹，更能让我们回到我们自身感性的现象。[24]

在并没有区分《塞尚的疑惑》与《眼与心》[25] 的情况下，利奥塔将梅洛－庞蒂对绘画的思考延伸(同时也是缩减)至一个严格(且狭隘)的感知领域[26] ——这也是利奥塔认为引起现象学关注的唯一领域——并要求还视看自身一种与欲望的本质联系。

---

19　我借用了杜夫海纳的"驯化"一词，"我们不需要强迫自己遵循胡塞尔的说法，在法国，我们已经是在萨特与梅洛－庞蒂为这个词带来的驯化的意义上来理解现象学，这种描述强调本质，指作为连同现象一起被给予的现象的内在意义"。（M. Dufrenne, *Phénoménologie de l'expérience esthétique*, Paris: P.U.F., 1953, 2 voll., vol. I, *Phénoménologie de l'experience esthétique*, pp. 4-5, note 1）

20　J.-F. Lyotard, *Discours, figure*, Paris, Klincksieck, 1971, 1978³.

21　J.-F. Lyotard, *Des dispositifs pulsionnels, op. cit.*, p. 80.

22　*Ibid.*

23　*Ibid.*

24　*Ibid.*, p. 82.

25　*Ibid.*, p. 80, note 1.

26　相反，应当注意到，正如 Pierre Rodrigo 所说，"在其生命最后的十年，梅洛－庞蒂如此惊人地对弗洛伊德的力比多概念提出了持续的追问"。P. Rodrigo, *À la frontière du désir: la dimension de la libido chez Merleau-Ponty*, in *Merleau-Ponty aux frontières de l'invisible*, textes réunis par M. Cariou, R. Barbaras et E. Bimbenet, Milan: Mimesis, 2003, p. 89.

事实上，在塞尚的绘画和后塞尚时期的绘画中，利奥塔看到了一种"绘画对欲望的真正移置"[27] 的症候，一种通过扰乱绘画的功能本身——其自 15 世纪即被视作"表象的功能"——而实现的移置[28] 。此外，对于利奥塔而言，弗洛伊德的精神分析并没有发觉图画领域中的这种"欲望的移置"，在那里，精神分析本应能够发现对欲望更普遍的转变的一种更具象征性的表达，这种转变在西方从 19 世纪下半叶就已经开始[29] 。在谈及《达·芬奇对童年的回忆》时[30]，利奥塔认为，弗洛伊德在对绘画的思考中，始终"根据表象的功能"来思考画家的画布，将它视作"一种透明的媒介"，图像正是在它上面为我们提供欲望的虚假满足。当此之时，在此图像的背后，"一种难以把握的景象伸展开来"[31] 。

在绘画即将失去其表象功能的历史时刻，弗洛伊德依然将图画视作"屏幕"，从形而上学的角度说，为了最终揭示其所隐藏的真相，就"应该撕裂（它）"[32] 。另一方面，利奥塔指出，恰恰从这个历史时刻起，由塞尚开始、继而由德劳内（Delaunay）、克利（Klee）、立体主义、马列维奇和康定斯基从各个方面延续和复兴的批判性工作，说明（绘画）不再是在被当作玻璃窗的屏幕上生产深度的幻象，而是要*让人们看到*（faire voir）那些造型因素（点、线、面、明暗值、颜色）的特性，表象只是对这些因素的消除；绘画不再通过欺骗来实现欲望，而是通过展示其构造来系统地捕捉它和蒙骗它。[33]

如果说梅洛－庞蒂在现代绘画作品中觉察到"人与存在间关系的改变"，利奥塔则在其中看到了一种"欲望的改变"[34]，它阻碍我们在表象物中认识和认同自己，与其说产生一种由对欲望自身的幻象实现所构成的愉悦形式，倒不如说是通过将

---

27　J.-F. Lyotard, *Des dispositifs pulsionnels, op. cit.*, p. 75.

28　*Ibid.*

29　*Ibid.*, p. 76.

30　参见 S. Freud, *Eine Kindheitserinnerung des Leonardo da Vinci*, Leipzig-Wien, Deuticke, 1910, trad. fr. par J. Altounian, A. et O. Bourguignon, P. Cotet et A. Rauzy, préface de J.-B.|Pontalis, *Un souvenir d'enfance de Léonard de Vinci*, Paris: Gallimard, 1987.

31　J.-F. Lyotard, *Des dispositifs pulsionnels, op. cit.*, p. 74.

32　*Ibid.*, p. 86.

33　*Ibid.*, p. 76. Le premier italique est de moi.

34　*Ibid.*, p. 78 et p. 89.

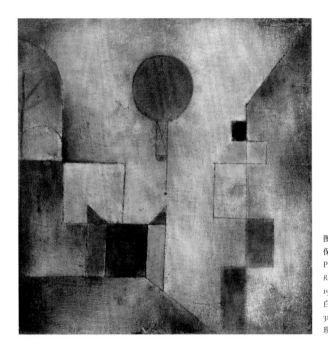

图3
保罗·克利《红气球》
Paul Klee
*Red Balloon (Roter Ballon)*
1922
白垩素底纱布油画
31.7×31.1 cm
现藏于纽约古根海姆博物馆

这种愉悦形式与失望混在一起，让人们看到这种愉悦形式的幻象特质。利奥塔在《话语·图形》导言中所宣称要偏向的概念——图形——指的正是这样一种欲望。在此导言最后的几页，他从塞尚绘画作品中所看到的，也正是这样一种欲望：

> 塞尚的祈祷：愿熟悉的山脉能放弃他，愿山脉在别处呈现，而不再是眼睛等待它的地方，并引诱眼睛。这是消除调和的祈祷（prière de déconciliation），是反祈祷（antiprière）。[35]

---

35　J.-F. Lyotard, *Discours, figure, op.cit.*, p. 23.

## 三、马蒂内与施特劳斯

如果说，对于利奥塔而言，梅洛－庞蒂的解释不足以说明塞尚绘画作品中的那种去亲熟性（他宁愿用"剥夺"[dessaisissement][36] 这个词）的效果，这种效果却出现在亨利·马蒂内重新开始的梅洛－庞蒂式的解释的几个方面中。与利奥塔不同，马蒂内一直处于由梅洛－庞蒂引入法国的现象学视野的内部，并将之深化为一种极端个人化的理论立场。

马蒂内在现象学传统内部发展出一种关于塞尚作品的持续思考。在一篇晚于梅洛－庞蒂三十五年的题为《塞尚与圣·维克多山：绘画与真实》[37] 的文章中，这种思考揭示出一种特别的综合。马蒂内的文章重新看到了梅洛－庞蒂从塞尚绘画中发现的那种"绝对的新意"[38]：那种揭示出"人们赖以筑居其上的那个非人性的自然的根基"[39] 的新意。实际上，在讨论藏于圣彼得堡的《通往勒托洛内路上的圣·维克多山》（图 4，后文简称《圣·维克多山》）这幅画时，马蒂内写道："它让我们不安：它让我们失去了在对象世界和图画世界中的立足点。……在塞尚绘画旁边的所有其他作品，无论是久负盛名的还是不那么有名的，以惯常的眼光看都突然间显得那么真实。"[40] 类似的评价很快又出现在他对塞尚风景画的讨论中，"从其并没有带着自己作为测量者或游客的尺度去量度自然的意义上说，人是缺席的"。[41]

因此，对马蒂内来说，如同对梅洛－庞蒂而言一样，塞尚绘画作品中的"消解表象的原则"在感性的领域发挥作用，而不是像利奥塔所认为的，在超越感性之外的欲望的领域发挥作用。当然，这里指的是作为存在论元素的感性，如同梅洛－庞蒂在后期所指出的，这种存在论的元素拼织着我们的身体、他人的身体与世间

---

36　J.-F. Lyotard, *Discours, figure, op.cit.*, p. 22.

37　H. Maldiney, «Cézanne et Sainte-Victoire. Peinture et vérité», in *Sainte-Victoire Cézanne 1990*（1990 年 8 月 16 日至 9 月 2 日在艾克斯举办的同名展览之展览图目），Paris: Éd. de la Réunion des musées nationaux, 1990, pp. 273-287。

38　M. Merleau-Ponty, *Sens et non-sens, op. cit.*, p. 28.

39　*Ibid.*

40　H. Maldiney, in *Sainte-Victoire Cézanne 1990, op. cit.*, 1990, p. 274.

41　*Ibid.*, p. 278.

图 4　塞尚《通往勒托洛内路上的圣·维克多山》　Paul Cézanne　*La Montagne Sainte-Victoire au-dessus de la route du Tholonet*　1896—1898
布面油画　78×99 cm　现藏于圣彼得堡艾尔米塔什博物馆

的事物，将它们包围在一个"野性的存在"的界域里。在此界域中，笛卡尔式的主体与客体尚未构成。然而马蒂内倾向于透过埃尔文·施特劳斯——一位对现象学思考非常感兴趣的、移居美国的德国神经精神病学家——的概念来思考"消解表象的原则"及其去亲熟性效果，后者在其最重要的著作《意义的意义》（*Vom Sinn der Sinne*）一书中阐发了他的观点，这部著作后来被视作"心理学的重要经典著作"[42]。

与胡塞尔构想地球在我们的原初生活经验中是不动的这一观点的时间相近，

---

42　参见 la «Préface des traducteurs» G. Thinès et J.-P. Legrand à l'édition française de l'ouvrage, *Du sens des sens. Contribution à l'étude des fondements de la psychologie* [1935,1956²], Grenoble: Millon, 1989, p. 7。

埃尔文·施特劳斯也提出了区分地理对象空间（马蒂内评注说"它由一个原点和几个坐标轴组成"[43]）与风景空间的观点。施特劳斯将风景空间看作"感觉"（Empfinden）的原始空间，这一概念需要在与"运动"（Sich-Bewegen）概念的内在统一性中被理解。在这个感觉的空间中，尚不具有对象性的世界，它看起来似乎是为"我"而存在："我"占据了它的中心（在此施特劳斯也强调了这种经验的反哥白尼特质），而"我"所占据的这个中心会随着"我"一起移动，这个界域也同样如此。这就是"我"能在那里有去亲熟性的经验的原因。这是动物所看到的空间，而人通常生活在地理空间中[44]。

然而，在塞尚的《圣·维克多山》中，马蒂内发现了风景画的一种表现。在他看来，这幅画恰恰可以通过埃尔文·施特劳斯提出的现象学概念获得解释：这是一幅风景画，在那里，一切就像是在施特劳斯意义上的风景空间里，"我们迷路了"[45]。藏于圣彼得堡的《圣·维克多山》对他而言就是风景空间的"真理"，不是说在那里有一种充分的转换（用梅洛－庞蒂的话说，一种"转译"），而是"它（这种真理）在那里现身"[46]——是真理创造了它——就在真理随着那些马蒂内认为构成了*韵律*的"各种着色的事物间的紧张关系"[47]发生的时刻[48]。实际上，马蒂内根据爱弥尔·本维尼斯特（Emile Benveniste）提出的概念"即兴的、暂时的、可改变的形式"[49]解释说，艺术作品正是依据着这样的韵律突然显现出来，开启了其自身处于其中的空间和时间。因此，作品并不是一个格式塔（Gestalt）——用歌德的说法，一个"从运动中抽象出来的"形式——用马蒂内从保罗·克利那儿获得的话说，更是这样一种形构，它坐落在通向未完成的无尽道路上[50]，在一种连续不断的"自行

43　H. Maldiney, *Regard Parole Espace*, L'Age d'Homme, Lausanne 1973, 1994², p. 4, note 4.

44　参见 E. Straus, *Du sens des sens. Contribution à l'étude des fondements de la psychologie, op. cit.*, p. 513 sqq。

45　H. Maldiney, «Cézanne et Sainte-Victoire. Peinture et vérité», in *Sainte-Victoire Cézanne 1990, op. cit.*, p. 273.

46　Ibid., p. 274.

47　Ibid., p. 278.

48　"因为韵律是感性（l'αισθησις）的真理，所以艺术是可感者的真理。"（H. Maldiney, *Regard Parole Espace, op. cit.*, p. 153）

49　E. Benveniste, *Problèmes de linguistique générale*, cit. par Maldiney, *Regard Parole Espace, op. cit.*, p. 157.

50　H. Maldiney, *L'art, l'éclair de l'être. Traversées*, Seyssel, Éd. Comp'Act, 1993, p. 320. À ce sujet cf. R. Célis, «L'œuvre d'art comme mise en forme de la dimension pathique de l'exister dans la pensée d'Henri Maldiney», dans *Art et Vérité*, Cahiers Genos, Lausanne, 1996, pp. 383-405.

发生"[51] 过程中显现——这也是一种"宇宙发生"[52]，正如海德格尔曾经指出的，作品向我们展开它的世界。从这两个方面看，作品最终从我们这儿夺走了马蒂内称作"家庭担保"（assurances domestiques）的东西[53]。

正如我在开篇所谈到的，从上世纪以来，变形已经在一般艺术中承担着特别的身份，它不再像以往那样隐藏自己的这种身份，而是展示它，这正是就这个作为*造型*（Gestaltung）的作品的概念而言的。事实上，很明显，所有艺术从本质上说都是，而且一直都是变形的。然而，在图像被视作表象的时代，这种变形被用于模仿那被理解为先行给予的形式的模型，因而变形曾经被视作是为了进行模仿而隐匿起来的。相反，20世纪似乎是一个在"从表象的坍塌中诞生"的思想中找到其最大程度表达的世纪，正如德勒兹在《差异与重复》"序言"中所说的[54]。在此背景下，人们要求艺术的变形展示自身而不是隐藏自身，为的是通过这种碰撞间接地制造和展示一种不可表象的形式——柏拉图所谓的相（eidos）——它此前并不存在，且总是在生成中。换言之，这是一种*不对第一形式产生影响的变形*。这就是为什么我要将之称为没有原型的变形，这意味着对表象原则的批判。

让我们回到作为风景画范例的《圣·维克多山》。在山的高度和平原的广阔间有节奏的极性中，马蒂内发现了天空极与大地极的回响，这不仅是西方也是东方风景画伟大传统的根基[55]。此外，他还看到了通过色彩所表达出的近与远之间的紧张关系，用施特劳斯的话说，这种色彩的表达"让不可见者可见"[56]。什么是不可见的？

马蒂内回答，藏于圣彼得堡的《圣·维克多山》"使现实性不可见的维度不可抑制地成为可见的：它就是'il y a'中的'y'（在此存有之'此'）"[57]。值得一提的是，首先，与梅洛-庞蒂不同，对马蒂内而言，塞尚绘画与其说在带给我们

51　H. Maldiney, *L'art, l'éclair de l'être. Traversées, op. cit.*, p. 320.

52　参见 R. Célis, *art. cit*。

53　H. Maldiney, «Cézanne et Sainte-Victoire. Peinture et vérité», in *Sainte-Victoire Cézanne 1990, op. cit.*, p. 275.

54　G. Deleuze, *Différence et répétition*, Paris: P.U.F., 1968, p. 1.

55　参见 H. Maldiney, «Cézanne et Sainte-Victoire. Peinture et vérité», in *Sainte-Victoire Cézanne 1990, op. cit.,*, p. 277。

56　E. Straus, *Du sens des sens. Contribution à l'étude des fondements de la psychologie, op. cit.*, p. 519.

57　H. Maldiney, «Cézanne et Sainte-Victoire. Peinture et vérité», in *Sainte-Victoire Cézanne 1990, op. cit.*, p. 275.

事物及其显现的同时逃避到其自性（aséité）[58] 之中，不如说是带来了"在有事物之前的那个自足的世界"[59]。此外，更为深刻的是，通过这种解释，马蒂内试图指出《圣·维克多山》展示了世界的呈现（从事物的前对象化[60] 存在的意义来说），也展示了其从"无"的深渊中的涌现。这也为我们呈现出这样的一面[61]：正是在《圣·维克多山》使"空"或"无"成为可见的意义上，中国绘画以及塞尚本人由以诞生的20世纪西方绘画都寻求凭借它们的节奏来揭示这种"自身不可表象的"[62]"空"或"无"。

## 四、德勒兹

吉尔·德勒兹在其关于弗朗西斯·培根（Francis Bacon）的著作《感觉的逻辑》（*Logique de la sensation*）[63] 中（这个题目也直接取自塞尚的表述），明确谈到了马蒂内的"韵律"概念和利奥塔的"图形化"（figural）或"图形"（figure）概念。事实上，德勒兹恰恰将培根的作品解释为塞尚为20世纪绘画所"发明"（inventée）[64] 的"中间道路"（voie moyenne）[65] 的延续。从一方面看，它避免选择"抽象形式"[66] 的解决方案，另一方面，它努力摆脱传统及相关的各种特质，即"形象的、说明性的、叙述性的特质"[67]，后者在将西方绘画认定为"人们借以讲述故事的某种原型的表象"的过程中形成[68]。德勒兹则称："绘画既没有原型要表象，

---

58　M. Merleau-Ponty, *Phénoménologie de la perception, op. cit.*, p. 270.

59　H. Maldiney, «Cézanne et Sainte-Victoire. Peinture et vérité», in *Sainte-Victoire Cézanne 1990, op. cit.*, p. 275.

60　Ibid., p. 278.

61　Ibid., p. 287.

62　Ibid., p. 276.

63　G. Deleuze, *Francis Bacon. Logique de la sensation*, Paris: La Différence, 1981, désormais Paris, Éd. du Seuil, 2002.

64　*Ibid.*

65　*Ibid.*, p. 105.

66　*Ibid.*, p. 39.

67　*Ibid.*, p. 12.

68　*Ibid.*

也没有故事要讲述。"正如梅洛－庞蒂、利奥塔和马蒂内一样，德勒兹在塞尚的作品（以及培根的作品）中看到了一种对表象的批判，以比他们更明确的方式，批评了被理解为"绘画所描绘的对象"的原型的概念[69]。

就此主题，德勒兹提到了塞尚绘画之外的一则极为重要的文献：即前述劳伦斯为其画展所作的导言。在此导言中，劳伦斯提到了画家为使他的画摆脱在作画之前占据他的"陈词滥调"而进行的斗争[70]。德勒兹在他论培根的书中引用了劳伦斯的这篇文章，强调画家的工作部署在*白色的*表面上，"复制一个作为原型起作用的外在的对象"[71]。

可以肯定的是，对这一原型概念的批评发展了德勒兹十四年前在一篇著名的文章中所提出的"柏拉图主义的反转"的观点，那篇文章恰恰以此为题[72]。事实上，在之前的引文后面，他紧接着说："（画家）在已然在兹的图像上作画，为了制作一幅画，这一制作将反转原型与复本间的关系。"[73]

对德勒兹而言，正是对作为人们用以讲述故事的原型之表象的绘画概念的批评，引导着塞尚和培根努力"摆脱形象"[74]。为了这一目的，他们两人都走向"图形"——这一概念是德勒兹针对形象（figuration）的概念所提出的："关联于感觉的形式（图形），恰恰与关联于被视作表象（形象）的对象的形式相对。"[75] 最终，德勒兹明确指出，"将培根与塞尚普遍地联系起来的那条线"[76] 正是"画出感觉"[77]的企图。为了取得成功，塞尚与培根都用了"形状"——他将其定义为"没有意义

---

69  H. Maldiney, «Cézanne et Sainte-Victoire. Peinture et vérité», in *Sainte-Victoire Cézanne 1990, op. cit.*, p. 12.

70  参见 D. H. Lawrence, *Introduction to these Paintings* [1929], trad. fr. de C. Malroux dans D. H. Lawrence, *La beauté malade*, Paris: Allia, 1993, p. 9 sqq。

71  G. Deleuze, *Francis Bacon. Logique de la sensation, op. cit.*, p. 83.

72  参见 G. Deleuze, «Renverser le platonisme», *Revue de Métaphysique et de Morale*, n.4, 1967, réédité ensuite sous le titre «Simulacre et philosophie antique», dans *Logique du sens*, Paris: Minuit, 1969, pp. 292-324。

73  G. Deleuze, *Francis Bacon. Logique de la sensation, op. cit.*, p. 83.

74  *Ibid.*, p. 39.

75  *Ibid.*, p. 40.

76  *Ibid.*

77  *Ibid.*

也不表象任何东西的全部笔触"[78]——正是借助着这些形状,他们的绘画得以"以不诉诸相似物的方式制作相似"[79]。通过重新提出他十四年前的看法,他定义了柏拉图式的拟像(simulacres [phantasmata]),即在细看之下,对原型并不忠实的摹仿,自身制作出其所仿像的形式。"以不诉诸相似物的方式制作相似",这正是在消除表象的原则激发下的绘画。换言之,一种没有原型的变形的绘画。

在此还要再谈一下幻象(phantasmata)。德勒兹以一种传统的方式将之翻译为"拟象"(simulacres),即被曲解和改变的显现,亦即变形。在《理想国》第十卷,柏拉图用幻像(eidolon)这个词——它恰恰意指图像(image)——来表示这个概念。[80] 然而,我认为应当有更好的理由选择"变形"而不是"拟象"来说明这一柏拉图概念的多层意涵。事实上,借助赋予这一概念的否定性特征,柏拉图想要暗示在"观念"(idée [eidos])与"图像"(image [eidolon])间内在的语言学联系。由于 eidos 与 eidolon 有着同一个古希腊词根 id-(与"看"有关),柏拉图恰恰用这些词来说明视看的两个不同方面:一方面,观念的智性的看,另一方面,图像的肉体的观看[81]。类似地,"形式"这个词作为 eidos 的翻译,"变形"作为对 eidolon 的翻译,也包含着拉丁词 forma 与其相对面。假如将柏拉图意义上的图像翻译为"拟象",就失去了图像与观念间的这种内在的语言学联系,而这种联系从未停止挑战我们的思考方式。

(宁晓萌译)

---

78  G. Deleuze, *Francis Bacon. Logique de la sensation*, *op. cit.*, p. 95.

79  *Ibid.*, p. 109.

80  参见 Platon, *République*, 605c。

81  正如卡西尔所强调的:"这正是柏拉图语言力量的一个有力的证明,即,在此以一种独特的变化和一种微弱的表达色彩,达到对一种意义的差异确定,这种差异性在柏拉图处并没有同样的精确性和完整性。"(E. Cassirer, «Eidos et eidolon. Le problème du beau et de l'art dans les dialogues de Platon» [1922-23], trad. fr. C. Berner, dans *Écrits sur l'art*, édition et postface par F. Capeillères, Paris: Cerf, 1995, p. 30)

行记

# 南法之旅
## ——关于塞尚的讨论

潘公凯　孙向晨　渠敬东

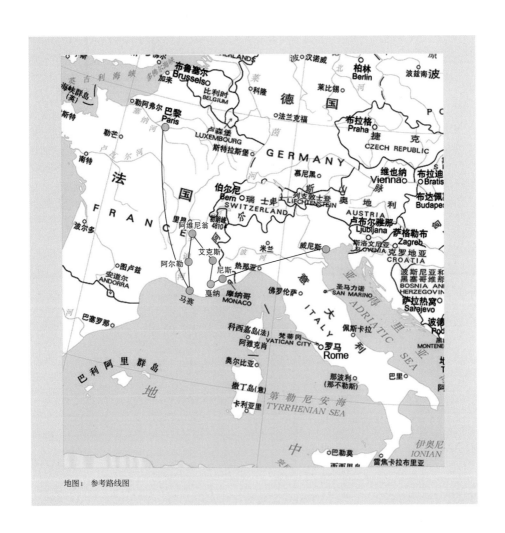

地图1　参考路线图

　　　　　　　　　　　　　　　　　　　　　　　　塞尚的山水境域

## 行 程

- 7.22（周一）巴黎 Pairs（橘园美术馆 Musée de l'Orangerie / 蓬皮杜中心 The Centre Pompidou）
- 7.23（周二）巴黎（奥赛博物馆 Musée d'Orsay / 雅克·希拉克 - 布朗利河岸博物馆 Musée du quai Branly - Jacques Chirac）
- 7.24（周三）马赛 Marseille（康提尼博物馆 Musée Cantini）
- 7.25（周四）阿尔勒 Arles（勒杜博物馆 Musée Réattu / 梵高咖啡馆 Le Café Van Gogh / 梵高疗养院 L'espace Van Gogh）
- 7.26（周五）艾克斯 Aix-en-Provence（塞尚画室 Atelier Cézanne / 马蒂斯塞尚格拉内博物馆 Musée Granet [de Cézanne à Matisse] / 圣·维克多山 Mont Sainte-Victoire）
- 7.27（周六）格拉斯 Grasse（圣保罗德旺斯小镇 Saint-Paul-de-Vence / 梅格基金会 Fondation Maeght）、戛纳 Cannes（博纳尔博物馆 Musée Bonnard）、昂蒂布 Antibes（毕加索美术馆 Musée Picasso）
- 7.28（周日）尼斯 Nice（马蒂斯美术馆 Musée Matisse / 夏加尔美术馆 Musée Marc Chagall）
- 7.30（周二）威尼斯 Venice（学院美术馆 Gallerie dell'Accademia / 威尼斯双年展 - Giardini 展场 Venice Biennale - Gardini Exhibition Hall）
- 7.31（周三）威尼斯（佩姬·古根海姆收藏馆 Collezione Peggy Guggenheim / 威尼斯双年展 - Arsenale 展场 Venice Biennale - Arsenale Exhibition Hall）

南法之旅——关于塞尚的讨论

2019.7.22（周一）巴黎

- 橘园美术馆 Musée de l'Orangerie
    —— 置身杜乐丽花园，同时临市中心主干道
    —— 莫奈系列 + 印象派完整收藏 + 与莫奈相关的临展
    —— 特色：椭圆形展厅（莫奈自己为"睡莲"系列专门设计）

- 蓬皮杜中心 The Centre Pompidou
    —— 工业建筑
    —— 战后现代艺术收藏+当代艺术临展+丰富的公共教育活动（巨大的
    电影院、教室、图书馆、书店、衍生品商店、餐厅、咖啡厅）
    —— 特色：现代艺术常设陈列，按时间顺序横向排列主要艺术家作
    品，同时每个艺术家的展厅设内外间，纵向展示其作品演变路径

7.23（周二）巴黎

- 奥赛博物馆 Musée d'Orsay
    —— 由废弃火车站改建
    —— 以印象派为主的现代艺术收藏
    —— 特色：基于完整丰富的印象派收藏，对印象派做了最深入细致
    的风格细分，按不同思潮与画风的演变顺序及影响关系，规划
    展厅排布和观展路线

- 雅克·希拉克-布朗利河岸博物馆 Musée du quai Branly - Jacques Chirac
    《费利克斯·费内翁 (Félix Fénéon)》研究展。费内翁是 19 世纪末 20
    世纪初的无政府主义者、艺评人、编辑、画廊主、收藏家，"原始"艺
    术的最初鼓吹者，建立了当时最重要的非洲-大洋洲艺术收藏，与他
    的朋友修拉、维拉尔、劳特雷克、布拉克、马蒂斯、莫迪里阿尼的绘
    画一起，对 20 世纪 30 年代的前卫艺术产生了无可争议的影响。
    —— 启发：文献展的策展。聚焦于影响了标杆性艺术家、艺术流派的
    文化事件与文化人，解析其生成的背景、路径、逻辑，通过重审
    艺术史，达到重写艺术史的目的。

# 一、"回到事物本身"：艺术的本体

**潘公凯：**

其实我们这两天看下来，可以回答一个西方美学很核心的问题：艺术有没有本体这个东西。对现代主义的研究和观念艺术、装置艺术的研究，当代评论都在绕着作品的寓意与故事来讨论，很少研究作品的语言本体。这次看欧洲博物馆，从塞尚作品开始，我们讨论的、我们看的都是本体，着重于作品的语言如何建构的问题。这个角度与关注点是最重要的，否则说来说去都是绕圈子，说不到本体上去。

**渠敬东：**

要从西方艺术的高度上去理解这个问题，就不能紧盯着所谓当代的或当下的作品。当代艺术崇尚自由，寻求解放，好像人人都是艺术家。可如果自由只是一种自恋，解放空无内容，艺术又有何意义？所以，没有作品的高度，我们的反思就不会达到高度。就这一点来说，像塞尚、毕加索这些画家，便是当代的高度，没有这个高度，也就没有研究的标的了。而且，这样的标的，也不仅限于单纯的艺术领域，更是西方文明最核心的时代问题和思想问题的体现。

**潘公凯：**

这点没问题。我历来高度承认他们的成就，问题在于高度体现在哪里。比如我们说感觉塞尚好像有点误打误撞就成了大师，其实这个误打误撞没说错，他确实也不太明白他在美术史上的转折意义到底是什么。但是，时代选择了他，其原因，是他第一个坚决要求、偏执地要求跟客观世界脱开一段距离，建立一个主观的语言系统，来代替眼睛所见的客观的存在——当然这句话也不是他说的，他说不明白，是我帮他说的，我这样说比较清楚。我认为他是想要建构一个主观的语言系统——这个愿望与实践在 19 世纪末的现代转折中，确实有重大意义。

**渠敬东：**

这里边有点小复杂，就是塞尚自己这么说，他要回到事物本身去。西方整体的艺术传统，即 Art，始终带有一种制作的特性，永远离不开对物的捕捉、把握和操

作。塞尚明确讲，他要回到物的世界里去。问题是这个物的世界，不再像以前那样，仅仅被理解成一个安放在某处的物，或是像海德格尔一直批评的形而上学传统那样，只是一种"存在者"。塞尚决不再满足这样一种理解，昨天您讲到贾科梅蒂的时候，也说到相似的看法。

塞尚所说的"物"，已经不仅仅是在"看"的维度上了，这是对亚里士多德以来西方人关于"物"的认识的全面挑战，也不是笛卡尔意义上的时空广延的关系。通过"看"来从事"物"的"制作"，本来是西方艺术家最为典型也是最高意义上的工作，但是塞尚发出了挑战，一是因为"物"始终处于变化之中，不是单靠"看"来把握的，二是因为"观看"、理解并加以表现的人，也不是确定的。因此，人与物的关系，不再可能是一种有绝对距离的再现方式。这就是潘老师所说的"具有更强的主观性"的意思吧。

孙向晨：

这个问题在哪里呢？就是刚才说的，如何来理解"物"的问题，这是一个大问题，梅洛-庞蒂曾认为塞尚追求画中之物的"物质性"。塞尚的静物画尤其突出了"物"本身，一种坚固的物像，一种苹果的苹果性。一方面塞尚追求自然中亘古长存的因素，有一种类似于对"物"的形而上学沉思。另一方面就是潘老师说的他发明了一种组合它们的绘画语言，从哲学上说，就是一种秩序结构。当我们用本体、本质这样的概念来理解事物的时候，这些概念本身，不是绝对的和抽象的。概念本身，是哲学把握世界的方式，事情的另一极则是艺术对世界的把握。一旦画家遇到了感知世界的临界点，就一定会破除掉这些既定的概念，以绘画方式直接回到事物本身的腹地。但是他在表达的时候，还常会用到那些既定的概念。这是在艺术哲学中要特别注意的问题。

潘公凯：

本质也好、本体也好、真理也好，画家总是乱用概念的，没有办法像哲学家那样逻辑精准地思考问题。反正塞尚自己认为自己想明白了，这其实是一种感性的明白，不是逻辑理性的理解。他脑子里客观世界的那个"真实"，并不是真正客观的，实际上是他的主观认知对客体世界的一种梳理和秩序化，他把这种梳理和主观的秩序化理解摁到客体世界上去。当然，在艺术家的圈子中，客体世界的真实或

塞尚《静物，花帘与水果》 Paul Cézanne  *Nature morte, rideau à fleurs et fruits*  1904—1906  布面油画  73×92 cm  私人收藏

真理究竟是看出来的，还是艺术家主观摁上去的，这一区别对艺术家来说是很难分辨的一件事。因为艺术家的主观意愿一般比较强大，而且他们并不自觉到这一点，从他们的感性经验中，他们宁可相信那个梳理出来的真实或真理，真就是他们从客体上看出来的，或者是研究出来的。但这一件事情的发生，不管是看出来的，还是摁上去的，这个实践的过程和创作成果是一个根本性的转折。塞尚自己认为，他是从事物里面看出来的，而从艺术哲学的专业角度来研究，实际上是塞尚一遍一遍地观察圣·维克多山，同时又在大脑里一遍一遍地建构圣·维克多山的主观模型，并且一遍一遍地将眼见为实的表象与理解所得的主观模型进行比对和匹配，直到他认为找到了比较匹配的关系为止。这个绘画心理过程，本质上就是梳理、理解、建构好了模型以后再摁到客体表象上去的。实际上单靠"看"是看不出来的。或者说，只有什么情况下才能看出来呢？往往只有大脑神经有点毛病的时候才能

看出来。为什么？只有神经有毛病（大脑神经系统的认知回路有些特殊或偏执）的人，才只能看到事物的一部分结构，而坚决地忽视或排斥另一部分结构。所以这个艺术家的"看法"，就跟客观表象距离越来越大，越有毛病距离就越大。

**渠敬东：**

跟统一的客观距离越大，或是跟日常观看的被标准化了的客观距离越大，就越获得了意义。再准确地说，只有反常的"观看"，才能看到事物本身的真理。记得福柯说到阿尔托的时候，就是这样讲的。他在《疯癫与文明》中引述过陀思妥耶夫斯基在《作家日记》中的说法："人们不能用禁闭自己的邻人来确认自己神志健全"，说理性与疯癫的关系，构成了西方文化的一个独特向度。

**潘公凯：**

对。就是这个意思。这种认知能力的个体特色或偏执，往往会成为一个艺术家风格独特性或获得成就的重要原因。这一点又往往会被看成艺术家的天赋才能。

**孙向晨：**

没错。其实潘老师的意思是，整个现代艺术，在由塞尚奠定的这个新的系统中，所谓的"反常者"变成了最核心的方式。艺术的发现和创造即在于此，"反常者"就是对于之前"规范"的突破，"反常者"才能揭示出人的存在中最深层的、被遮蔽的"真"。在这个意义上，弗洛伊德的学说确实影响深远，夏皮罗等学者关于塞尚所画苹果的研究也都涉及这个层面的问题。塞尚的画具有强烈的"反思性"，也就是敢于跳出"自然而然"，以某种"反思"的眼光、跳出日常的眼光来看待事物。我们会觉得"反常"，其实是悬置了我们日常的眼光，就这一点而言，塞尚的画是很哲学的，现代艺术都有这个特点。

**潘公凯：**

从研究方法上说，我们当然不能要求画家想得那么复杂、那么具有逻辑性，艺术家就是艺术家，他要做的事和哲学家不一样。杰出的艺术家，往往就是因为自己主观的那一套东西太强大、太偏执了，所以他画出来的东西就跟别人不一样。他因不一样而获得成功。而当他画出来的东西不一样时，观众往往看不明白、不理解，所以

他要证明自己是合理的，证明自己和艺术的基本观念不矛盾，所以他就说，我是在表现真实，我是整全的，你是不整全的，由此来证明自己没有走错路。博纳尔说塞尚是不整全的，塞尚肯定说，你这是瞎扯，我这个才是整全的。其实博纳尔也一定认为自己是整全的，他肯定认为自己反映了整全的色彩关系。其实博纳尔也是很主观、很偏执的。但他真是画得很好！其实他们几个都画得很好，高更的色彩也非常好。

**孙向晨：**

其实哲学也是如此。在现象学里有大量关于"看"的讨论。胡塞尔就是通过"看"，也就是他所说的"直观"回到事物本身的。不单单是看到表象，胡塞尔还说"本质直观"，"看到"事物的本质，跟塞尚的说法很像。但另一方面所有这些对象又都是由"意向性"构成的。对象都是在受制约的状况下被给予的，也才能给予"物"的存在。所以说，任何对象，只能首先作为意向对象，以往那样一种基于"看"的客观对象，便不复存在了。潘老师所说的"摁上去"，大概便是这个意思，意向构造便是一种"摁"了。

**潘公凯：**

塞尚在说到我是整全的、我是全方位的时，其实对于以往的古典艺术的观念认识来说，是有很大的"偏差"的。但是，他就硬是要将这种我们现在所说的"偏差"实现出来，在作品上画出来，并且在语言上形成统一性，使画面看起来成为整全。准确地说，从古典观念而言，或从模仿论标准而言，莫奈才是整全的，他是要模仿、表现、反映对客体的光和色的整全的感受。塞尚说莫奈不是整全的，我这个才是。这很有意思。塞尚说的这个整全，他说出来是真诚的，他没有骗自己，也不想骗别人，他真诚地说出了他的感受。但是他的认知理解不严密，他没法像哲学家那样思考。我们也不能用对哲学家的要求去要求塞尚，这是没有意义的。我们是一百年以后的研究者，作为后人我们有必要把这个事情分几个层面来说清楚。如果我们能从不同的角度和层面把这个关系说清楚了，就比罗杰·弗莱还厉害，因为比他讨论得更深入。

**渠敬东：**

我觉得印象派和后印象派的关键的差别点就在这个地方。莫奈追求的是自然

的整全性，塞尚追求的是意向性的整全性，马奈追求的则是一种日常状态下的疏离感和陌生感……或者说，塞尚并不认为莫奈所寻求的，能够获得自然的整全；自我对于自然的感知，本质上是自我的自然感知，甚至于这里的自然也消解成为意向性的感知，因此，原先人们认为的那种自我、对象或整全的自然，都被破了界，这就是所谓反常的根据。从事物的断裂处进入真理的腹地，是塞尚的切入点，不是莫奈的切入点。

**潘公凯：**

所以，我认为印象派整体上依然是模仿论意义上的欧洲文脉的一个新阶段。直到印象派，欧洲古典传统的发展是从室内架上的绘画转变成室外自然光线下的写生，重点是模仿室外的自然光色变化。虽然这是一个重大转折，但其理念仍然是在模仿论统摄下的大范围内。而后印象派是反印象派，因为后印象派的转向越出了模仿论统摄的大范围，将艺术的本体语言的重心转向了艺术家主体的语言建构，客体性的内容描写和故事叙述变得次要了。所以我认为，塞尚、高更和梵高他们三个不是后印象派，而是反印象派。

**孙向晨：**

所以塞尚在当时完全不被接受。不单是那些古典主义者不接受他，在那些接受印象派的评论者眼里，他也是很有争议的。那些依然在模仿论影子里的评论家们，认为塞尚的画拙劣粗陋，简直是"冒牌货"。但波德莱尔等却已经按捺不住了，不再受限于"自然主义"。罗杰·弗莱之所以大力推崇塞尚，把塞尚推向先锋，是因为塞尚改变了从自然的面向形成的对"物"的理解，使绘画的对象性发生了根本的变革。这个"整全"和"偏差"是潘老师点出的要害，每一个流派都有他们的"整全"，以之来看，其他人就是"偏差"，而塞尚作为后印象派的大师，他又创造了他的"整全"，以及现代艺术的"整全"。

**渠敬东：**

杨思梁推断罗杰·弗莱对塞尚的解释受到了中国画论中"谢赫六法"的影响，也是这个意思。在这个意义上，印象派依然是"看"的艺术，对莫奈来说，自然具有至高的神圣性。

莫奈《麦垛（夏末）》 Monet, *Stacks of Wheat (End of Summer)* 1897/1891 布面油画 60×100.5 cm 现藏于芝加哥艺术博物馆

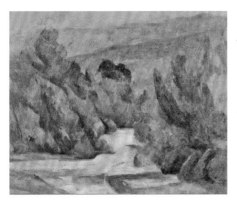

塞尚《曲径》 Paul Cézanne *La Route tournante*
1888—1890 布面油画 54.5×65 cm 私人收藏

塞尚《查德布凡的道路》 Paul Cézanne *The Avenue at the Jas de Bouffan* c.1868 布面油画 38.1×46 cm 现藏于英国国家画廊

**潘公凯：**

  他是要全面地反映自然，尤其是要反映自然外光的色彩变化，外光的对比色与冷暖变化在当时是一个令人惊艳的发现。

**渠敬东：**

印象派是自然创作的最后堡垒。其实，莫奈似乎也要为严格科学确立自己所理解的基础。他不是要还原到物体本身，而是将"物"理解为空气、阳光和色彩之间的变化关联。他是最尊崇自然的，连一个瞬间也不放过。他说，风景本身并不存在，因为自然的样子每时每刻都在变化。他痴迷于此，折磨于此，也快乐于此。他画不完，觉得自己无能为力，只因为自然的变化稍纵即逝。塞尚则固执于自己，坚持认为唯有自己所"见"到的才是真实的，他也痛苦，把握不住自己的所"见"，"见"不是"看"，而是一种"照看"。

**孙向晨：**

塞尚一方面继承了印象派在空气、阳光与色彩中表现物体的方法，另一方面又显然很不满意这样表现出来的"物"，这使他在画中再次凸显了"物质性"。这里后印象派对于"看"的理解不同于印象派，它与现象学有很大的呼应性。海德格尔以他对于"看"的理解分析了梵高的鞋。"看"的革命是现代艺术变革的关键。

**潘公凯：**

准确地说，是将梵高的鞋还原到人对于自然的整全感受之中，反映的依然是一种客观性。但其实对于梵高来说，他当然也是对鞋的某种意义感兴趣，然而梵高的整体成就，是建立在如何表达这种客观性的极端风格化的视觉语言的建构之上的。

**渠敬东：**

但是到了后印象派，或者反印象派，其实这个前提被推翻了。19世纪的这场认识革命，发生在几乎所有的领域内。原始性的、物质性的和无意识的冲动，伴随着理性化、资本化和文明化的进程同时展开，生命被分割成两个世界，彼此矛盾地交汇起来，正常和反常、控制和反抗、压抑和升华并行交错在一起。

**潘公凯：**

在塞尚、高更和梵高的艺术生涯中，他们总认为自己的作品是在再现或还原某

种客观自然所具有的本真性，梵高会认为他画的那个旋涡般的星空就是最本真的，他们都很真诚地这样认为。但其实，他们几个想还原的那个本真，实际上是最还原不了的，但是他们坚持认为自己所表达的是客观真理。这就是最有意思的问题所在。

从最新的量子物理引申出来的新的世界观，对客体世界的本真性有了全新的认识。由微观世界的不确定性延伸放大到宏观世界的不确定性，尤其是观察者的意志对于客体世界的真实性的影响，都正在间接地改变着我们对于客观存在、客观真理的整体认知。这类新的知识似乎也可以影响到我们上述对于塞尚和梵高的艺术心理学的分析。但仔细一想，这毕竟还是两码事，对一百年前的艺术研究还不需要扯得那么远。

---

7.24（周三）马赛
● 康提尼博物馆 Musée Cantini
—— 野兽派和超现实主义的代表性藏品，1900—1960年的藏品最丰富的法国博物馆
—— 基于私人收藏建立的小馆，历史性建筑，展馆面积和藏品陈列都有限
—— 启发：通过朴素但富有逻辑的展陈排布，提升作品的品质感。举例来说，超现实主义在现代艺术中无论地位还是可观赏性，都不占优势，在奥赛、橘园等主流场馆中，通常只能在完整的印象派全系列作品陈设中，扮演边缘性的补充角色，很难独自撑起一个展厅或主题。但是以超现实主义和野兽派立馆的康提尼，将看似相近且视觉并不讨喜的超现实主义作品，按其内在脉络，以约8-12幅作品／厅，共2-3个展厅的篇幅展开，展签上不多的文字提示同展厅不同作品之间的关联与交叉，也述及与同期艺术史主要流派、事件的内在关联。展陈看似朴素，却在内在理路上下足功夫，同样达到了改写美术史，或者说，改写超现实主义在美术史上的地位的效果。

## 二、"图"与"像"：塞尚的发现

**孙向晨：**

潘老师，艺术史中常常用图像的概念说事，在汉语翻译中，也用"图像学"来转译潘诺夫斯基的学说。不过在您看来，"图"和"像"本质上有极其重要的差别，究竟怎么来理解呢？

**潘公凯：**

在潘诺夫斯基那里，图像就是图像。而翻译成中文后，"图像"这两个字是可以拆开来理解的。所以用"图"和"像"二字分开用于美术理论研究，是我从中文"图像"二字组合中获得的灵感。我觉得这么一拆，正好代表了图像的两大类型。在我给中国学生讲课时，就特别方便好用。"图"和"像"的差别在于：所谓"像"，首先有一个客观的愿望，就是要复制客观对象的外观。对客观的物理存在的外观感兴趣，想去摹写它，这个愿望是前提。"像"是眼睛看到的客体存在的表象，这个表象是直接映射到视网膜上的，是一个倒过来的小小的映像。视网膜上的视觉细胞产生的电讯号传入大脑，在大脑中形成具细表象。

**渠敬东：**

眼睛是核心。

**潘公凯：**

对于人的视觉而言，需要眼睛与大脑互相配合，视觉形象才能在大脑中显现。眼睛是一个最关键的中介，因为很大的视野到了视网膜上，实际上只是很小的一块颠倒的映像，这块映像转变成电讯号进入大脑，在大脑里面组合成可以被心理感知的图像。这种图像在我们闭上眼的时候是若隐若无的、变动不居的，是具体的、不完整的、多因素的。它是眼睛看到的表象在大脑中留下的记忆，这种记忆是可以随机组合和改变的，是我们进行形象思维的基础性的心理运作。这种表象记忆狗和猫也有，它们有很好的对人脸的识别和对主人的记忆。但它们不能运用这个记忆来做推理思考。

相比而言，"图"是理解性的，是在客体对象之具细表象的基础上所进行的抽

象性思考的结果。这里说的抽象性思考，其实也不是很准确，这个"抽"字其实是不太准确的，"图"是不能直接从"像"上面抽取出来的。例如，在一个圆形的球体上抽不出一个平面的几何圆。这里面有一个匹配试错的过程，这个过程往往被艺术家和研究者忽略。因为眼睛所看到的"像"特别复杂，是多因素和多种偶然光色的复合体，你若要将其在画面上呈现出来，需要非常复杂的技巧。小孩要画坐着的妈妈，其实是画不出来的，因为他没有技巧。他只能画一个圆圈算妈妈的脑袋，画一个方块算妈妈的身子，画两条直线算是腿，这可以被理解为一个站着的妈妈，这就是"图"。这个"图"和坐着的妈妈的形态几乎没有关系，所以这个"图"不是从坐着的妈妈的表象上抽取出来的，而是在小孩的大脑中通过理解和匹配组合构成的。这样的由理解构成的简单图形，小朋友和原始人类通过比对匹配基本上都会画，但狗和猫不会。这些简单图形经过流传逐步稳定下来，在文明发展过程中通过一代一代人的努力，形成比较复杂的程式，这种程式化的带有指代性的系列符号，就是"图"。

"像"与"图"的区别在现代视觉心理学中似乎也没有做过学理上的区分，我在 20 世纪 80 年代为了做中西绘画的比较，认真对此做了思考，提出了"具细表象"和"概略表象"两个概念来加以区分，在三年前做笔墨讲座的时候又提出了"像"与"图"的区分，意思差不多。但这两项区分非常重要，它不仅用来说明中国和西方两大绘画系统的不同，而且用来说明西方的古典—现代转折和中国的宋—元转折，我提出的这两项绘画心理学区分，在视觉艺术研究中作为工具非常管用。

我的外孙女，开头连这个圆圈也不会画。她乱涂一通，说这就是了，她妈妈说不对、不像，她就涂了很多，她妈妈说这个有点像，她就知道这个有点像，她妈妈让她再画一个，但是画得又不像，让她再画一个，这个有点像。经过这样不断试错以后，她就建立了一个联系，知道妈妈告诉我这个东西就是脸，这个东西可以指代脸。其实，圆圈所起的作用跟象形文字是一样的，是一个符号，一个指代。

**渠敬东：**

梅洛－庞蒂的《眼与心》恰恰说的是"像"与"图"的复杂问题。

**孙向晨：**

是的，梅洛－庞蒂超越了传统意义上的"看"，针对传统的"心"。他也特别

强调"身"，人的身体可见可动，本来属于事物之列，被置于世界之中。与此同时，各类事物在他周围，也便成了身体本身。因此，这个世界也是由身体的材料构成的，是身体的扩展。身体与周围世界中的各种事物是不可分的，身体本身对于世界有一种把握。对此，艺术家的体会也许是最深的。

**渠敬东：**

是的。梅洛－庞蒂说，画家必须让事物从他的身体里走出去，也要让灵魂从眼睛里走出来，到事物那里去巡游。其实，卢梭在《爱弥儿》中也有关于身体与事物之合一的相似讲法，但梅洛－庞蒂将此大大地现象学化了，这个世界，是知觉的扩展，不是广延。

**潘公凯：**

不过我说的"像"与"图"的区别，与梅洛－庞蒂还没啥关系，关键在于"图"的生成与"像"的生成完全不同。这里的生成与身体（具身性）也没啥关系。"图"的生成基础是对客体对象的人为理解，而理解是只有人类才有的大脑运作。八爪章鱼也会很狡猾地从一个容器的小口中爬出来，这算不算是理解呢？恐怕也是。但这个理解不需要有"图"这样一个表象性的中介。只有在一个人向另一个人表达视觉感知的时候才需要有"图"，在单纯认知的时候不需要有"图"，只要有"像"就可以了。

"图"的本质是一种指涉，是符号，它虽然也可以在大脑中以内视像的形式出现，但它的本质仍然是一种理解，一种指涉，虽然"图"有时候也挺复杂，但它本质上不是"像"。而且它的生成与脑神经活动的具身性没有直接关联。"图"在什么情况下与具身性有关呢？只有在内视像里"图"的描绘或外化过程中才会出现这种关联性。

我们再回到塞尚，他作为现代主义的先驱者所做的一个努力就是，他觉得他要表现真正的真实存在，要表现真理。真理是什么呢？塞尚觉得，由一块块的面所组织起来的几何体就是真理，实际上这是他自己对客观世界的一个概括性的理解。他认为客体的本真形态是一种几何体的构成，这个几何体的构成是从客体的表象中抽取出来的。其实是反过来的，这个几何体是他的主观对客体世界的概括性理解，再进一步说，其实就是上述的主观生成的指涉符号。当然，他的这个概略符号

比较复杂而丰富，不仅有几何形的各个块面，而且有色彩的对比，还有一点光线变化，但这种复杂性并不影响这种概括性的理解的本质属性，仍然是"图"。

讨论到这里，我们就可以理解"具细表象"和"概略表象"的区分，"像"与"图"的区分，这两组区分作为分析工具，在解释和论述现代主义的先驱者们的伟大功绩时，是多么必要和有用了。

塞尚有一种超越其他同行的能力，他之所以能坚持与众不同的理解，而且形成如此独特的绘画风格，是需要有两种本事的：一种本事，是他确实具备把自己的理解强加于客观世界的意志力，没有这种意志力，这件事是做不成的。另一种本事，是他的意志力能够使客观世界形成整体的、内在结构很坚实的一种理解组合，也就是说，要有一种对画面整体结构的整全式的把握能力，塞尚的这种能力极强。

**孙向晨：**

潘老师说得很有意思，塞尚的"图"很像中国文化传统里所说的"象"，按韩非子的说法，"象"就是大象的遗骸，不是直接的对象，而是对"象"的提炼和表达。中国哲学中特别强调"象"，在言－象－意中，象是最特别的。这个"象"在绘画艺术中就是潘老师说的一种强大的构"图"能力，超越了原本的"对象"。图与像的问题非常值得进一步细究，尤其是在汉语的语境中，是非常有意思的一个问题。

**渠敬东：**

对，用自己的知觉重新构建世界的能力，就像是中国山水画的法则，"意"远远超出了"形"，状物不是绘画的根本，但"意"，也不单纯是一种意象、意念或意向，而近似是一种语言图式。其实，山水画中的不同皴法，就类似于这样的几何体，只是在"书画同体"的传统中，文人的表达是借助线条完成的，但每个画家都有自己的皴法，都有自己的抽象方法。但中国人很早就明白，抽象绝不能抽象到一种极致状态，跑到另一个极端上去，而需要在两者之间达到一种平衡，因而就不会让人觉得有一种特别明显的反常感。

**潘公凯：**

刚才说，塞尚的一个重要本事就是，硬在客观对象上看出三角形、看出圆形，

塞尚《贝尔维尤的田野》
Paul Cézanne
*Campagnes de Bellevue*
1892—1895
布面油画
36.2×50.2 cm
现藏于华盛顿菲利普斯收
藏馆

塞尚《查德布凡》
Paul Cézanne  *Le Jas*
*de Bouffan*
1890—1894
布面油画
74.6×54.6 cm
私人收藏

塞尚的山水境域

这是一种意志力，是意志的外化；同时，他不是外化一个对象，而是外化一大片，而且这一大片形成一种稳定性，形成内在的结构，这种本事，是一种宏观的掌控能力。塞尚在这两个方面是比别人强的，加上他的偏执，加上他穷其一生只做了这件事，就有可能做成最好的。评论家拿他当范例用，把他叫作创新。你说他厉害不厉害呢？他是厉害的，因为他偏执，他形成了前所未有的一套语言，这套语言是没有人想到过的。但从时间上讲，有趣的问题是，这样的一种追求和转折，中国是在宋元期间完成的，欧洲是从印象派到后印象派期间完成的。

**孙向晨：**

潘老师讲到了一个关键的问题，不讲具体的绘画技法，就中西的绘画精神的发展而言，塞尚代表的转折在中国的宋元时期就完成了。这就是为什么同在 17 世纪，委拉斯凯兹和八大山人会有那么大的差别，"转折"之后，各自的追求就不一样了，对于"意真"的理解也完全不同了，这成了核心问题。塞尚也创立了一种图式，之后的现代艺术的很多流派与塞尚有关，如立体主义等。塞尚创立了一种范式，这个很重要。潘老师提出了一个非常重要的视野，我们以中国绘画的标准如何来评价西方绘画的发展，如宋元之际与现代绘画的诞生，图式与个性的关系等。

**潘公凯：**

就是我在《笔墨十六讲》中讲到的，宋元之变和印象派－后印象派之变的可比性，从"像"变成"图"的转折。西方整个文艺复兴以后一直到巴黎高级的学院派写实主义，都是"像"的追求，都追求画出来的效果跟照片一样，最好跟彩色照片一样。这是客观事物在视网膜上的映像，通过复杂的技巧把这个映像画出来，这就是"像"。

**渠敬东：**

包括要寻找一种稳定的结构和色彩，并纳入到一种神性的理解之中，或者说，后来去把捉自然一个瞬间的光影或色彩，都是在这个范围里，是吧？

**潘公凯：**

对，印象派是瞬间的，瞬间的自然。古典主义相对来说要求永恒性。现代性

思潮在当时已经给文化界造成不小的冲击，使人感觉到世界的变化在加速，印象派的这几位画家很敏感，在这种思潮的前端，他们追求的就是瞬间性，觉得瞬息万变的光影色彩实在是太迷人了，他们从这种瞬间性中看出了大自然的时间流逝的美。所以印象派画家的生活与创作状态是很浪漫的。不管追求所谓的永恒性也好、瞬间性也好，都是"像"的永恒性和"像"的瞬间性。问题是，到了这个时间节点上，瞬间性的光影之美也已经被市民观众所接受和热捧了，前面还有什么路可走？这个问题也已经被不安分的艺术青年敏感地捕捉到了。印象派确实是对欧洲绘画有很大的推进，但它还是在模仿自然的大结构中发展，印象派中也没有人提出"我们不模仿自然"的口号。

照相术的发明，给艺术创作带来很大冲击。人们对逼真的写实绘画追求不满意了，因为画家们再努力也画不过照片。那还能做什么？能向什么方向发展？突然间，有人发现有这么个人画得很奇怪，虽然多数批评说他画得也不好，却也有个别的人出来说他画得好（罗杰·弗莱），并且带出来一个理论，一时间竟然成了破局的方向。塞尚做的事情，说实在挺冒险的，梵高和高更也一样，都要有不计得失的决心。他们是拿自己的一生下的赌注，而且几乎没什么赢的希望。当然我这样说也不太准确，他们不是赌徒，赢不赢的问题他们也不太想。虽然在世人看来，他们的人生很不成功，但他们乐在其中，他们真正从艺术创作和审美追求中体验到了不断的努力和失败之后所获得的成功快感，他们的物质生活很差，但他们体验到的兴奋愉悦和幸福，却是腰缠万贯的富翁们体会不到的。

**渠敬东：**

所以他才说"我看到了真理"。这种真理，是"属己"的真理，或说是"此在"的真理。但这个问题仍有困难，如何能够证明这种真理的"共在"呢？

**孙向晨：**

海德格尔从《存在与时间》向后期的转变，核心也在这里。之前着眼于"此在"，还是属己的真理，之后着眼于"存在"，需要将他前期提及的共在性进一步落实到存在的根基上，这是哲学里的大问题，属己的真理，如何成为一种存在的真理。在艺术哲学层面讨论这个问题会非常有意思，潘老师提出了一个艺术哲学的大问题。

**潘公凯：**

其实他看到的是图式，这个图式不是真理，但却是他的认知。认知是主体的认知，所以认知必然是主客观互动的结果，认知允许有很大的主观性或者说个体性，偏见也是认知。在艺术活动的领域，一己的认知如果充分地彰显出来，以某种艺术的载体呈现在博物馆内，也是可以给观众带来特殊的启示的。

**渠敬东：**

但是，塞尚提出问题的麻烦就在于：依照自己而创建的一套理解事物的图式，究竟是偏见还是真理，这成了一个根本意义上的哲学问题。他得到的真理，有一个自我的关联在，不像以前那种模仿性的自然，画得像不像，即在"像"意义上，有一套超越性的尺度在，无论是自然还是神，无论是模仿论还是图像学，都是有依托的。

但是塞尚认为，他开创出来的事业是自己内在的照应。比如，他觉得所有绘画手段在对光、对色、对形加以把握时，只有完全靠"我"——无论是瞬间的理解，还是他所说的去把握事物永恒的坚硬的稳定性，还是基于童年在自己身上打下最深刻烙印的那种生命体验和色彩结构——才是真理。这种真理的普遍性，不再是一种统一世界和标准尺度意义上的普遍性了，而是一种开放的、可能性意义上的普遍性了。

**孙向晨：**

还是真理问题，还是普遍性问题，这个问题很有意思。只是这里的"我"，不再是近代主体论或心理学意义上的"我"了。"我"得按梅洛-庞蒂的"身体"来理解，他直接关联着世界。列维纳斯对海德格尔的克服，就是我与他在面对面之间形成"意义"，塞尚是在我与世界之间形成"意义"。这就是他理解的"真理"和"普遍性"，不再将世界的构造只局限在对象的意义上。

**潘公凯：**

塞尚若是已经意识到，他为了理解世界和表现世界而找到了一种图式或者程式作为绘画创作的方法（而不是真理），而且意识到这种方法具有普遍性，他就具有哲学家的思维能力了。显然未必如此。批评家们没有必要把塞尚想得太深奥，艺

术家的最大本事在于感性直觉，而不在于对自己的理性自觉。

我无法确知的是，创作过程中塞尚脑子里所看到和展现的图像是怎样的？评论家只是说他看出了一个完全不同的东西，自然界的本真结构，这件事情太伟大了。但这个结构在他脑子里是怎么产生的？谁都没法说清楚。画家作画，建筑师做设计，脑子里的形象（变换着的表象）是一遍一遍地演练的，都有这个过程。比如设想一张画构图是横的，是从这边画过去好还是从那边画过来好呢？在动笔之前，脑子中肯定要演练好几遍。演练到哪一遍，就觉得这感觉有点对，这感觉是我想要的，此时就开始在画上呈现。呈现过程中发现画过头了，我能不能挽救回来，又是好几遍演练。实际上，大脑中的形象往往比手上画出来的在时间上靠前，但也有手下的生发超过大脑的，手会有控制不住的时候，控制不住时脑子就要重新再演练。这样的反复过程是最关键的，是最实质性的。我当然不能确知塞尚脑子里是怎么演练的。他画了87幅圣·维克多山，一遍一遍地画，就相当于脑子中的演练，这就是本质，真正的艺术创作的实践的本质就在这里。

**孙向晨：**

潘老师，您觉得画得好不好，其实是你自己的一个判断，这里好或那里不好，您的依据是什么？

**渠敬东：**

是否是脑子里还没有充分把握住，而不是手上没有把握住？

**孙向晨：**

把握住，究竟意味着什么？其实海德格尔哲学就超越了单纯的"看"，传统意义上的"看"只是一个特殊的把握形式，首先是与世界的交道，在这种交道中有一种源初的"视"，中文翻译为"寻视""顾视""透视"等。

**潘公凯：**

我们只能以自己的经验去推想别人，因为你钻不到别人脑子里去，你只能用自己的绘画实践经验去推想。如果没有相当深入的艺术创作的实践体会，就没法推想艺术家的思考过程。所以就造成了中外许多理论家或批评家在谈论绘画作品时，

总是进不去，进不到作品里面去理解，进不到创作过程中去体验，总是在作品的外围打转。这样写出来的文章，对于圈外的观众和读者来说还是有意义的，起到了艺术品的普及宣传作用。但有经验的艺术家们就不喜欢看这类文章，觉得是扯来扯去打转转，没啥用，隔靴搔痒。我在这方面的体会很深，觉得是很难解决的一个问题。扯远了，回到塞尚。

我认为，对塞尚的理解有一个很重要的点，就是艺术家的心理特征，心理学上叫视觉意志：是说一个人内心的一种情绪也好，他想达到的一种感觉也好，实际上都是一种脑神经的认知思维结构，这种思维结构是每个人都不一样的，艺术家的认知思维结构就具有更加独特的个体性，更加特别。这种独特的认知思维结构，艺术家总是会压抑不住地将其流露出来、呈现出来，然后，就会形成一种独特的风格。而这种流露和呈现的背后有一个意志，这个意志非常重要。我们说毕加索强悍，就是因为他不自觉地把那个"强悍"呈现出来了，他的这种呈现是压抑不住的。又比如有的艺术家性格很柔弱，他也会不自觉地在他的作品中呈现出柔弱的一面，这也是难以避免的，很难改掉。

塞尚的画风很笨拙，和他这个人是很一致的，他很不善于画细部，他的作品几乎都不刻画细部。但同时，他的画面整体感觉很结实，没有细部的圣·维克多山，没有细部的几何形房子，都极为整体和结实。他的作品整体的目标感很明确：就要把它当成几何体来画。这种明确的目标感的背后，就是心理学中称之为视觉意志的东西。强烈明确的视觉意志——这是大艺术家的突出的共同点。中国画家中的吴昌硕、潘天寿也是一样，在他们的作品中可以看到强烈的明确的视觉意志。

**渠敬东：**

塞尚最有趣的地方，也许是将脑和手、眼与心合一了，而不是将其看作前后或内外的关系。所以，在塞尚的作品中，我们总能发现一种"坚实"的存在，如果说塞尚与莫奈、雷诺阿或德加等同期的绘画大师有什么根本不同，就是他坚守着一种永久和稳定的方式来表达世界。这不是说，他的画面是稳定的，而是说他的方式是稳定的，他不再像印象派画家那样，通过将轮廓线模糊化，来表现自然的瞬间印象，反而将轮廓线恢复成为一种结实的体量，传递出一种画面的深度。

**孙向晨：**

潘老师一直强调"意志"问题。如果我们看塞尚的传记，会发现塞尚是很有意志力的。按照尼采的说法，世界终究是由意志创造的，而新的意义也完全是意志创造的成果。

**潘公凯：**

说得对。其实就语言本体而言，大艺术家艺术风格的背后，最主要的动因就是每个创作者不同的大脑神经认知思维方式所搭建组合而成的视觉意志。不同的认知思维方式和不同的视觉表达意志，这两大本质性的因素组合在一起，就成为大艺术家走向成功的潜在动力。塞尚的认知思维方式是笨拙的，他的视觉表达意志是强烈的，一是笨拙而整体，二是强烈而执着，这两个加在一起，就成了塞尚。

中国画的写意，其实也只适合一部分艺术家，整体感要好，要有明确的视觉意志，这就是最基本的成功条件。动手落笔，也不用想得很具体，但也不是说不去想。这当中的关键是把握恰当的度，形成恰到好处的语言结构。建筑设计就不太一样，就不能仅仅是大笔一挥勾个草稿，建筑还要解决很多很多的技术问题，所以要有团队班子，图纸要越具体越好。大脑里面显映出来的结构图像，就像在电视机的屏幕上显现出来一样。

**孙向晨：**

但是塞尚终究还是一次次对着那座山一遍遍地画，这个一遍遍就很有意思，这对塞尚究竟意味着什么？中国画就不是这样的。

**潘公凯：**

向晨这点提得很到位。这里要细致地区分一下。这也就是我在《笔墨十六讲》中提到的"两种写生方式"的区别。塞尚肯定是看到这个山了，眼见为实的圣·维克多山。我们也刚刚去看过圣·维克多山，这座石头山其实充满了非常多的细节纹理，眼见为实的山体通过视网膜信号进入大脑以后，这座山的形状在他脑子里，一定是呈现出充满细节的"具细表象"的。但这个"具细表象"对塞尚来说引不起细心描画的兴趣，古典主义的那一套手法正是他既不擅长又很讨厌的东西。所以他对大脑里的"具细表象"有一种排斥的意愿——这种排斥也是一种视觉意志。虽

然排斥，但他的脑海里不可避免地仍然还是这个眼见为实的山体。此时，在他的大脑里还仍然建构不出某种既不是模仿写实的圣·维克多山，又不是让人认不出圣·维克多山的，那种他想要而想不明白的油画语言表达方式。此时实质性的困难是：塞尚的大脑里没有现成的关于圣·维克多山的前人程式可以借鉴。这个此时此刻的困难，正是关于塞尚的全部难题的核心结构之所在。这个此时此刻的点，是理解塞尚的全部艺术探索和整体人生的真正关键的切入点。

塞尚画了几十遍圣·维克多山。每一遍都是从写生开始，也就是说每一遍都是从眼见为实的"具细表象"开始，只要他坐下来对着这座山，首先看到的仍然还是这个"具细表象"。然后，他每一次都仍然还是想从这个眼见为实的对象中看出某种秩序来——看出他想要的"真实"或"真理"来。要瞪着眼睛看出"真理"，难啊！真是很难。他的笔触比较大，细节纹理他又不感兴趣，画出来的是一些块面（他画素描的时候也是这样），这些块面与眼见为实的山体是有些关系的，大致上有点像，但细节纹理都没有，是一种有意无意的忽略。这符合他的性格，也不违背他的视觉意志。画出来的结果，他也不满意。那么，明天再画吧。第二天他又架起画布，看向圣·维克多山，眼见为实的视网膜映像又钻进他的大脑里来，真是讨厌！我就是不愿意这么画它。又是笔触比较大，细节纹理也不感兴趣，画出来的又是一些块面……这些块面比昨天画得好一些吗？这些块面是这座山的"真实"吗？他心里也没把握。他真是想表现些什么，表现什么呢？他在问自己。是体积吗？是质感吗？是透视吗？都不是吗？……唉，今天画得也不满意，明天再画吧。——唉，过几天再继续画。……

我相信塞尚画圣·维克多山的过程的心理活动大致上就会是这样。我觉得在塞尚的写生过程中，真是达不到脑、手、眼与心的协调一致。正是不一致造成了他的苦恼与困惑，逼迫他一遍一遍地从头开始去尝试建构一种新的秩序化的图式语言。但是他的认知思维结构的笨拙与整体感对他建构新的程式语言非常有利（我前面说的歪打正着），他在画不好和找不到办法的时候，他手下的笔触的笨拙与整体感就不可避免地流露与呈现出来，而且是质朴无华地呈现出来。恰恰是这种无可奈何的呈现，连塞尚自己也未必觉得满意的呈现，成为了塞尚艺术风格的专属特色，成了一个开创性的独特品牌。——这当然是我对塞尚写生过程的猜想，没法向塞尚本人求证，但我想实际情况大概就是如此。

塞尚《圣·维克多山》

Paul Cézanne　*La Montagne Sainte-Victoire*

c.1890

纸上素描水彩

37.5×45 cm

现藏于纽约佳士得拍卖行

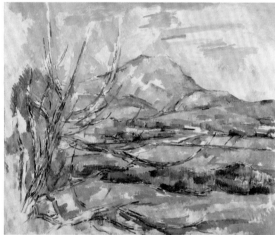

塞尚《圣·维克多山》

Paul Cézanne　*La Montagne Sainte-Victoire*

1890—1895

布面油画　55×65.4 cm

现藏于苏格兰国家博物馆

塞尚《圣·维克多山》

Paul Cézanne　*La Montagne Sainte-Victoire*

c.1900

横纹纸上素描水彩　31.5×48.2 cm

现藏于费城巴恩斯基金会

塞尚的山水境域

塞尚《从黑城堡附近的高处看到的圣·维
克多山》
Paul Cézanne    *La Montagne Sainte-Victoire*
*vue d'une hauteur près de Château Noir*
1900—1902
纸上素描水彩
31×48.3 cm
私人收藏

塞尚《从罗孚看圣·维克多山》
Paul Cézanne    *Mont Sainte-*
*Victoire Seen from Les Lauves*
1904—1906
布面油画
54×73 cm
私人收藏

塞尚的调色板
Palette de Paul Cézanne    1873
木制折叠式托盘    33.5×24.0 cm
现藏于奥赛博物馆

南法之旅——关于塞尚的讨论

孙向晨：

你觉得不是心手相应？

潘公凯：

我觉得不是。不然的话，他用不着对着圣·维克多山画几十遍。他的人生也不会那么痛苦与困惑。塞尚不善于古典写实那一套，在我看来他的视觉认知是有点缺陷的，他画不具体，也画不精准。从笔迹学的角度看，他的笔性是粗略笨拙的。他自然没法走古典写实的学院派路子。那怎么办呢？他的性格决定了他只能去寻找一条与古典学院派相反的路子。他也走不了印象派的路，因为他缺乏莫奈那种对瞬间光色变化的敏感性（高更早年的作品对于光色的变化是有敏感性的）。塞尚的短板是显而易见的，短板逼着他走相反的路，一般人会知难而退，而塞尚的厉害之处，就在于他的执着，他的不放弃。他也不认为那是他的短板，而是他不屑于走那条路。他想在作品中画出永恒的真实和真理，这个愿望在他是真诚的，这毫无疑问，否则路就走不下去。他的一生都在追求的过程中，而且也看不到多大的希望。在塞尚这个人身上，不仅有绝不放弃的执着的表达意志支撑着他，而且有笨拙、粗略又有整体感的认知方式的短板成为他的风格基调，这反过来成全了他。

渠敬东：

我也觉得他眼睛里面的像，已经不是像了，而是经由多次反复加以呈现的抽象化的东西。这绝不同于一般意义上的写生。写生，始终含有这样一层意思，即与描绘对象的首次遭遇，并一定蕴含有新的意义。但塞尚的画作，是一种自我反复，是一种自我关照的坚实化，只是最终呈现为一种所谓的"物象"。新的意义，来自于一种图式的自身确证。虽然说这种图式与经验有关，但绝非是写生这种一次性的反馈经验。

孙向晨：

但他总有他的依据吧。

潘公凯：

我们还是要回到视觉心理学的角度，去研究艺术家的大脑里究竟发生了什么。

我们要把大脑里的几层表象（表象这个词在心理学中常用，但总觉得不够准确，所以我开始用心象）分开：一个是像照片一样的视网膜成像在大脑里留下的记忆，那是个真实的印象。另外一个是艺术家主观加上去的第二层梳理和理解的概略符号。这两层是一定要分清楚的。我企图还原塞尚脑子里想的过程，跟我自己画荷花不是一回事。我的荷花没有眼见为实的写生对象，我脑子当中想的只是笔墨的组织，怎么组织到我自己满意为止。塞尚不是，他是对景写生，在他对着圣·维克多山用油画笔开始画的时候，客观对象还是一个在大脑里的表象（心象）基础。不管是心里排斥也好或者要继续往下画也好，即使想反其道而行之，这个具细表象都是一个基础。

**渠敬东：**

"物"的存在总是挥之不去的，但"物"的存在是一种反向的印证。

**孙向晨：**

根本上还是中西在理解世界上不太一样。潘老师说的"错构"和"转念"，我还是挺认同的。中国人的一套想法，还是变动和转念。西方人还是不能脱离那个"形"的，于是形只能去凑，或者说把它变形。中国文人画里，一开始就很贬低这个形似，苏轼说"论画以形似，见与儿童邻"，于是走了另一条绘画的道路。

**潘公凯：**

因为西方是在模仿论的基础上发展出一条脉络来，所以他们所有的改变都以模仿论做底色；模仿论是两千年历史中形成的底色，所有的革命都是在底色上的革命。

潘公凯、孙向晨、渠敬东在勒·柯布西耶设计的马赛公寓大厅

7.25（周四）阿尔勒

- 勒杜博物馆 Musée Réattu
  —— 毕加索 2 绘画 +57 素描
  —— 诗意私密的馆舍环境：位于阿尔勒旧城古堡，毗邻大河，从博物馆展厅的窗户可以看到媲美风景画的河岸景观，博物馆内庭的庭院有古树、古物穿插，宜观宜坐，与狭小展厅内的画作穿插成有机整体，使得古堡改建成后的内部空间虽矮小狭窄却并不觉逼仄，反而另有味道。

- 梵高咖啡馆 Le Café Van Gogh 与梵高疗养院 L'espace Van Gogh
  —— 梵高在此画《阿尔勒疗养院的庭院》

阿尔勒梵高疗养院内庭

## 三、塞尚的原始性

**孙向晨：**

这几天逛美术馆，有一个问题感触很深，就是后印象派的原始性。这个特征，在莫奈和毕沙罗那里不存在，但在梵高、高更和塞尚那里，则非常突出，直到后面的毕加索、马蒂斯，这种原始性更成为一种追求。关于原始性的发挥，原始性在现代艺术上的意义，各位有何看法？

**渠敬东：**

后印象派的原始性，不同的画家那里体现得各不相同。就塞尚来说，第一个我想说的，是他的原始记忆。塞尚的家乡，高卢的罗马性特征非常明显。塞尚绘画的色彩和体量感都是独特的，他画物、画景、画人，都有着明显的重量感、大笔触。罗杰·弗莱就强调塞尚的笔触，认为塞尚的笔触所蕴含的审美原则，已经超过了西方绘画传统中一直强调的透视、色调、光源等最重要的要素。换句话说，他构造世界的方法，带有更为原始的力度。他画他的夫人，他的朋友，用的是大笔触、大色块，是强压式的，很霸道。你不知道是爱还是恨，或许用爱和恨表达不出来，而是一种原始的情绪，就像海德格尔所说的那种存在论意义上的袭来的情绪。

**孙向晨：**

塞尚的绘画很哲学，虽然不能说他是哲学家。他用这种方式来理解事物时，是用一种更为原始的发生方式去探索。就像一个孩子，他看待世界不会有特别丰富的色彩和非常微妙的形状，而是天生地带有一种看似抽象的东西。原始性在哲学上可以解释为对于"本真"的追求。

**潘公凯：**

塞尚有这个本事。他企图抽离出最简单、最有质量的东西。他的绘画很像是一个不正常的人看待世界，总是有特别之处，静物和风景，乃至人物，都好像是几何体的集合。这就是事物构造的最本质的方式么？平常人未见得这样看，但是他就是这样以为的，还特别执着勤奋，把所有的一切都这样表达出来，于是就自成一体了。

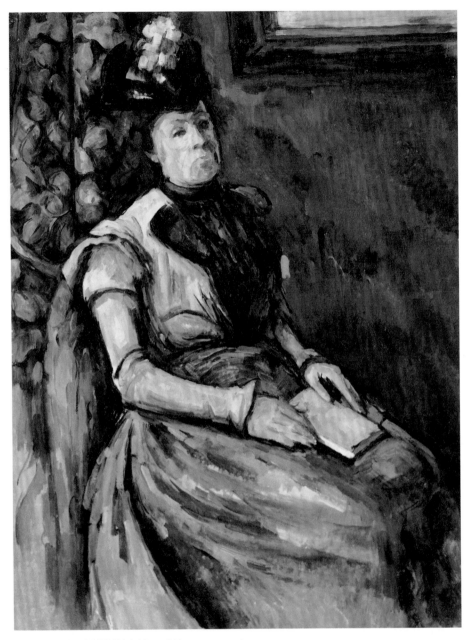

塞尚《拿着书的女人／坐着的蓝衣女人》　Paul Cézanne *La Dame au livre*　1902—1904
布面油画　66.04×50.165 cm　现藏于华盛顿菲利普斯收藏馆

　　　　　　　　　　　　　　　　　　　　　　　塞尚的山水境域

**渠敬东：**

塞尚的构型如此，色彩也如此。他每一张画面的每一块区域，包括人的脸、苹果、桌布，甚至是背景，都把各种色彩融合在一起，以笔触扫刷。最奇妙的是，他的每一笔触都是色彩的综合，就像佛家讲的一物一世界。这非常像是一种哲学表达，虽然不是哲学家的哲学表达。

**孙向晨：**

这是他一辈子不断逼近自我而产生的哲学表达。所以，我想说塞尚的原始性还具有一层抽象性，这也是抽象主义的来源。原始性是对生命而言，抽象性是对理解而言。塞尚的原始性与高更的不同，高更通过寻求非西方的"神秘"来体现这种原始，塞尚的原始性更有一种内在的蛮力、笨重，他坚决抵制中产阶级趣味，他不断逃离巴黎，以乡下人自居，也是一种原始性的体现，一种塞尚式的超然。

**渠敬东：**

还有一个层面，就是塞尚绘画中的"未完成状态"。他晚年不断画圣·维克多山，任何时候都在画，他永远觉得画不完，因为他没法讨论完，也没法做到完整地把握。塞尚说自己是"履行圣职的人"，就有这层意思在里面。透纳也有一种特别的宗教性，只是不是以往那种意义上的宗教性，而是探索如何以自己的方式将这个世界全部归一。

**潘公凯：**

后来的人，总是后知后觉的。说塞尚开辟了一个新时代，把立体派啊、野兽派啊，象征主义和表现主义啊，都归到他那里，其实这也很可能是强加给塞尚的解释。这不是说塞尚就是先知先觉的，而是说他在那个对以往传统陷入普遍怀疑的时代，不自觉（在理论层面的自觉）地做了一件事，他自己也觉得很伟大，但也不知道伟大在哪里。他总是画得不像，反倒成了一个先驱，成了预言家，这实在是时代的选择，时代需要有这么一个人来破局。

**孙向晨：**

塞尚是不是想了那么多，真是一个问题。与其说想法多，还不如说意志强，我

画我的，不管别人怎么说，塞尚很有这股劲头，但是一旦他的探索能够自成一体了，他就会有多方的影响力，这与他是不是自觉到有这种影响关系就不大了。

**渠敬东：**

塞尚的原始性，是一种内在或内发的力量。这是一种不管不顾的质朴，他一辈子是个业余画家，没有受过所谓学院派一整套的形式训练，反而特别能把捉生活和世界给我们的最初的东西。他不是一个修养很高、训练极好的人，甚至他不是一个平和的人，不是一个特别有秩序感、让人舒服的人。他没有精致的技巧和精致的人格，没有被彻底形式化过，只有一种源初状态，一种原始的冲动和感受，非常不像文明化了的中产阶级。

**潘公凯：**

塞尚画得不像，从古典写实的角度说，甚至从印象主义的角度说，他确实画得不大像，他也没有这个技艺，也不屑于古典油画技艺，这一点跟毕加索完全不同。毕加索是画什么是什么，在这个前提下再不断超越自己，让自己不像。但反过来从历史的角度看，就是塞尚的"不像"，成了一个时代。不像又怎样呢？不像的结果可以是人人得救，人人照自己的样子成为画家。所谓当代艺术的起点，就是这个。对于中国人来讲，宋元以来也不追求"像"，但是中国人的绘画程式，却不是个人任由原始的冲动而实现的，而是历史上的传承累积的结果。这一点，虽说在精神目标上与塞尚很近似，但却有着根本不同。这个话题以后可以详说。

**孙向晨：**

塞尚的变革，有技术的原因，比如说照相术，人们不再追求是否画得像了；也有更根本的原因，即西方文明化到了一个限度以后，理性形式的传统非但没有解放人，反而造成了强大的压抑感。塞尚这种原始的冲动，并不只是他个人的，而是有着时代的特征在其中。人们纷纷寻找获得自由的方式和途径，尼采的那种强力意志，是有广泛意义的。这种强力意志与这种原始性也是有关的，这个议题从 19 世纪开始，便有了各个样式的探索。

**渠敬东：**

在这个意义上，安格尔或黑格尔这样的体系性人物，就成了靶子。塞尚的原始性，在很大程度上是一种回归。事实上，回归的方式，或寻找始源的方式也有很多种，回到手工业者那里，回到农民那里，回到土著人那里，甚至回到黑非洲那里，或是从东方文明那里去寻找解放的图式，比如浮世绘或山水画。只可惜中国的山水并未获得真正的理解。对于前面那种对抗文明化的办法来说，是诉诸直接的激情和知觉，或是一个人的原始记忆。但这种返回，会使一个人的身心状态或一种异域文化的整体情境最先到场，就像弗洛伊德讲的梦一样，总体性地直接呈现出来。

**孙向晨：**

而且，这不是原来的那种浪漫派意义上的呈现，而是充满矛盾、焦灼、困惑。那是无意识印迹中最深的东西，是在身心中铭刻最深的东西，夏皮罗分析塞尚的苹果就是如此，塞尚永远画他最熟悉的东西，不厌其烦；他来来回回、往往复复画他最熟悉的人、最熟悉的静物、最熟悉的山、最熟悉的树，这是对于内在激情的一种克制。这是一种反向的冲动，与毕加索有很大的不同。

**渠敬东：**

塞尚并不需要援引外来的异文化的因素来对西方原来的艺术观念做出挑战，他只想忠实于自己。他用完全内在的视觉，来理解所有的自然和物像，包括人体，当然他回到了人内在的原始性。有了"文明及其不满"，便会有对压抑结构的破除和解脱，绘画完全被理解成一种寻求解放的途径，艺术的含义由此被扩大了。

**潘公凯：**

塞尚确实将艺术的概念放大了，因缘际会吧，他自己也未可得知。这里就牵涉到词汇问题了：有一个"真理"的问题，还有一个"真实"的问题。原始的真实问题，即原始的没有经过文明教化的那个感性，肯定是真实的，但是经过了文明教化的感性，一层一层穿上衣服也是真实的。所以准确地讲，这两层都是真实的，只不过一层比较早，比较原始，一层比较晚。所以我在《笔墨十六讲》里说，大脑结构是皮层一层一层包上去的，越在外面越晚，在里面的就比较早，尤其是中间杏仁核、海马体这一类的东西，那一块形成得特别早。这个部分是感受外界刺激和对

外界作出反应的区域，而且是最早的自我意识的开始。但是，后来包上去的也是人性啊，也是真实的啊。

**孙向晨：**

潘老师始终还是关心中国艺术的核心问题。强调第二层次的真实，这对于中国艺术来讲是关键。中国人不太在意这里所谓的原始性，相反，在"图"而非"像"的传统中，文人还是强调一层一层包上去的程式。这样的话，历史就始终有一个主轴。当然，这不等于说没有变化，没有变革，但其发展的内在机理却是与西方不太相同的。

**渠敬东：**

确实如此。历史性的本质，是说艺术不是纯粹个体的发现和反抗，而是连续性的变化，累积中的变化，中国文人始终在拿捏其中的平衡。但问题是，在那个时代的西方，塞尚之所以被选择出来作为问题或象征，就在于文明外衣包裹得太严实了，太沉重了，太压抑了。所以，要把外衣一层层剥去，才能更逼近里面的硬核。西方文明传统中的批判性，本身就成了传统，现代社会尤其如此。

**潘公凯：**

所以，讨论中西文化的问题，要特别细致谨慎。事实上，中国画里的深层意涵，西方人也是很难体会把握得到的，但具有重要的未来学意义，对全人类的未来而言都如此。

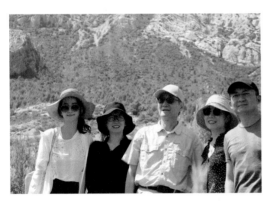

潘公凯和他的学生们在圣·维克多山

塞尚的山水境域

7.26（周五）艾克斯

- 塞尚画室 Atelier Cézanne
  —— 塞尚在此画《大浴女》

- 马蒂斯塞尚格拉内博物馆 Musée Granet (de Cézanne à Matisse)
  —— 塞尚绘画10件，特展《从塞尚到贾科梅蒂》
  —— 古代雕塑，14-18世纪法国、北欧、意大利绘画
  —— 位于艾克斯老城古堡，因空间有限，分为临近的两个馆，展馆内部为常规性现代设施与布局，常设展中规中矩，临展乏善可陈。但作为塞尚故居及画室所在地，此馆是支柱性的存在。

- 圣·维克多山

今天的艾克斯

南法之旅——关于塞尚的讨论

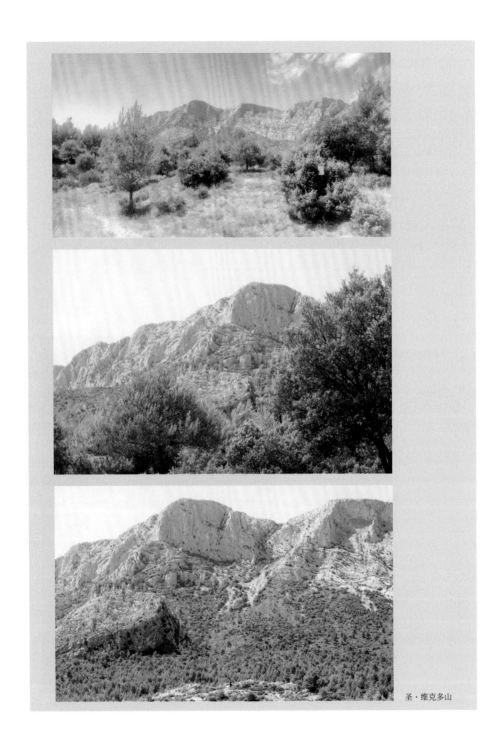

圣·维克多山

　　　　　　　　　　　　　　　　　　塞尚的山水境域

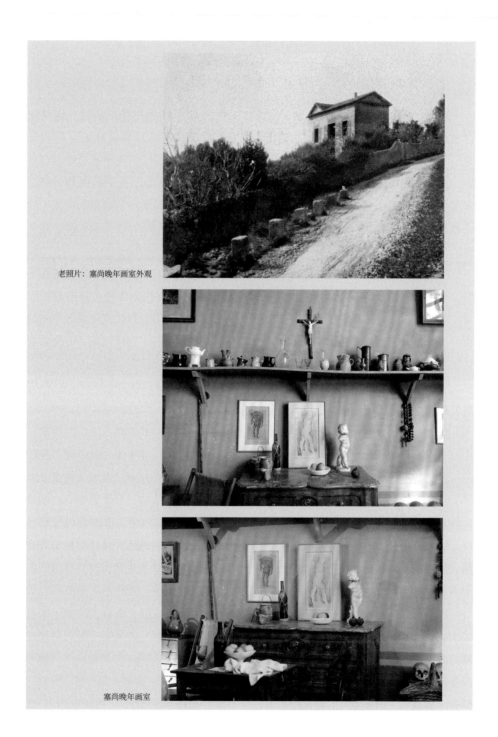

老照片：塞尚晚年画室外观

塞尚晚年画室

南法之旅——关于塞尚的讨论

## 四、塞尚的内视觉

**渠敬东：**

梅洛－庞蒂写塞尚的一段话，写得特别好。他引用贝尔纳的说法，这样来讲塞尚：我们看见物体的深度、光滑、柔软、坚硬，塞尚甚至说看见它们的气味……注意，是看见它们的气味，是"看见"哦！他接着说，如果画家想要表现世界，对颜色的安排就必须携带着不可分割的全体。不然的话，他的绘画将只是暗示出事物，绝对不会给出事物的绝对统一性。当下在场以及不可逾越的完满，这些他都考虑在物象的表达里，那么这种完满性，对于我们所有人来说，就是真实物的定义。

注意，这是塞尚对"物"的定义，而不是别的什么人对"物"的定义。这就是说，为什么塞尚每落下一笔，都应该满足无数无限多的条件。为什么有时甚至经常，塞尚在落笔前会冥想苦思一个多小时，而且陷入非常焦虑的状态。就像贝尔纳说的，他的每一笔都要包含空气和光线，物体、平面、特征、构图风格，用此来表达实存，这是一项无限的任务。我觉得，梅洛－庞蒂说得很漂亮，就在这一点上。

**潘公凯：**

塞尚找到了一种完全不同的出路，这个出路，罗杰·弗莱称之为"内视觉"。不过，内视觉的意思往往不在纯粹视觉的意义上来理解。这是什么意思呢？传统的对视觉的理解，指的是需要有一个作为真实感觉的视觉呈现——我在《笔墨十六讲》里用"视网膜成像"这个词——用来模仿自然和模仿人体，写生素描，这就是传统视觉心理学中的含义。绘画的首要前提是用眼睛捕捉物像。其实塞尚也是这样，他首先对着圣·维克多山看到的毫无疑问还是眼见为实的那个客体对象的外表面，他不满足于看到这个外表面，而是想要用一种他自己认为是真实的真理的图像来表达这个客体的圣·维克多山。这个真实的真理的图像，被罗杰·弗莱称之为"内视觉"。这里有一个细微的差异要加以说明，其实塞尚第一眼看到的圣·维克多山的外表面，也是要经过大脑的内视觉的判断和处理的。这个第一眼的视像在塞尚的写生过程中可能时间很短，但这是一个跨不过去的过程（如果能跨过去就不需要对景写生了）。在罗杰·弗莱看来，以前是"真实视觉"，而塞尚是"想象视觉"。罗杰·弗莱的"内视觉"主要是指后者，这个划分是不够精确的。更精确的划分，

应该还是我在《笔墨十六讲》中"两类心象"的划分。我们有时间可以再细说。

西方写实主义的对景写生，正如我在《笔墨十六讲》中多次叙述的，是"具细表象"的运作过程，是离不开模特的。而塞尚在相当大的幅度上突破了这样一种传统的写生方法，塞尚的写生过程的本质，是在眼见为实的"具细表象"的基底上，加上了（摁上去的）一层"概略表象"的主观设想出来的图形。在塞尚的大脑中这两层表象是叠加在一起的，这种叠加也不是固定不变的，这两层表象之间的叠加关系处于此起彼伏的时隐时现的变化过程中，正是在这种叠加变换中，塞尚尝试推演二者之间的匹配契合度。理想的情况是既要有可以辨认的较好的匹配契合，又要将两层表象拉开距离。只有拉开距离，"概略表象"才能上升为主导地位，而压过和掩盖眼见为实的"具细表象"。——我的这个分析，肯定要比罗杰·弗莱深入和细致，因为当代脑神经科学的进展比起当年罗杰·弗莱的知识背景是大大地进步了。

梵高和高更与塞尚有很大的相似性。他们的作品大多是对景写生，同时个人风格又非常鲜明独特。需要对景写生，说明他们还是需要"具细表象"的框定和启示，同时他们的独特风格，又说明他们在写生创作的过程中，大脑内部在个体经验中积累和建构起来的那个"概略表象"十分活跃、生动，而且强烈而顽固，在创作过程中"概略表象"总是一遍又一遍地压过和掩盖"具细表象"。在这个压倒性的过程中，我们可以强烈地感受到艺术家内心涌动着的控制不住的个体独特的视觉意志。

在他们之后，现代主义成为潮流。对景写生不那么重要了，也不是必须的了。其视觉心理学的原因，就是"概略表象"的运作在艺术创作中成为主导性模式，眼见为实的"具细表象"在创作过程中只起到最初的基底信息的作用，这个时候的对景写生只是给艺术家此时此刻的画面图形提供一种参照启发，使得艺术家的想象和写生对象之间还保留着有限的但往往是特征性的关联。——这就是现代主义在架上绘画创作时普遍采用的视觉心理学运作过程。

**渠敬东：**

莫迪里阿尼就是这样的。

**孙向晨：**

从这个角度讲，塞尚和莫奈简直可以说是两代人。莫奈总觉得模仿得不够，在

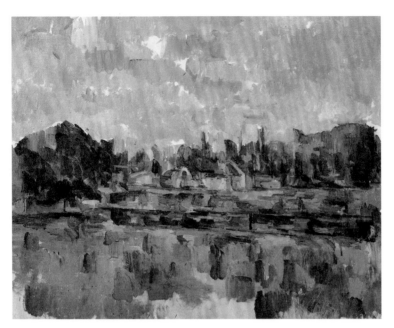

塞尚《河岸》　Paul Cézanne　*Bords d'une rivière*　c.1904
布面油画　65×81 cm　现藏于瑞士巴塞尔艺术博物馆

自然世界里，要是能准确地抓住一瞬间的物像就好了。他画了无数的干草堆，无数莲花，一辈子都画不完，因为要去捕捉每一个瞬间，捕捉每一个变化。

**渠敬东：**

　　是啊！莫奈说，太阳落山太快了，我跟不上它……

**孙向晨：**

　　莫奈总在追逐自然的脚步，永远画不完，越是能看到自然的无穷变化，越是感到无能为力。但这一切，都是在观察的基础上。塞尚已经远远突破了这一层，在他那里，观察重要，但已经不是那种"捕捉"了，模仿似乎与他格格不入。塞尚非常直接、甚至放纵地表达他的内在直觉。他极其严格，但不是对外部的自然，而是对自己，这就是潘老师说的那种"内视觉"吧。

**渠敬东：**

他并没有把事物的常规形态作为表现对象，而是用色彩和笔触堆砌成的事物来表达内心的强烈感受。而且，这种表达，就像是瞬间爆发的情绪，是迫不及待的，这不是说他的创作是任性的，而是说，他时刻在探寻内心的直接感受可以如何加以组织和结构，以至整个世界可以由此绽出。

**孙向晨：**

所以，我们必须要研究，塞尚的这种组织和结构的方式是什么？这也是他后来极其有影响力的地方……

**渠敬东：**

今天在塞尚的老家，我们真是体会太深了。不来不知道，一来便知，塞尚构造色彩的独特方式，与他的原始记忆有关。塞尚的黄、绿、蓝，就是他家乡的颜色，其实，他用的黄，就是家乡泥土的颜色，也是建筑物的颜色，房屋和街道，满眼的土黄色；而绿色，则是法国南部树木的颜色，就是这里郁郁葱葱的树，与蓝色的天空和黄色的泥土，成为一种独特的三原色，构筑着这里的整个世界。里尔克对此非常敏感，他曾说，在塞尚那里，黄绿和绿黄不只是用在风景中，也用在人的衣着和面庞上。

**孙向晨：**

实地的感受让我们了解了塞尚源初的记忆，但从组织和结构的意义上说，塞尚的努力是有普遍意义的。尽管他的主观性很强，但构成这种主观性的方式却不仅仅属于他个人。这种普遍性，不是色谱分析，不是科学的普遍性，而是由特殊的人的心灵深处生发出来的，这也是哲学中经常会讨论的普遍性与个体性的关系问题，虽是个人的却极具普遍意义，是一个重大的艺术与哲学问题。

**渠敬东：**

歌德从感受或感情的角度来理解色彩的构造，这种认识也不仅仅属于歌德。咱们就说北京灰吧，城墙、胡同和天空，灰色就是一种基调。即使是夕阳的金色，或是盛开的花朵，也都是有灰度的，这不是色彩的分析，而是生命的气息。

**潘公凯：**

当然了。塞尚关于颜色的问题，哲学家们把它说得也挺复杂的。实际上，塞尚的色彩处理，在中国就叫"随类赋彩"。所有带泥土性质的对象，土房子也好、土路也好，都是土黄色，在中国就是接近赭石色。所有的树都是绿色，在中国色谱中接近石绿、石青。中国人早就这么干了，将色彩分成几个比较固定的类型，就叫随类赋彩。随类赋彩这个事情，跟塞尚的色彩选择和色彩使用有原理上的相通性。塞尚习惯性地选了土黄和绿色这两大类，几乎是他所有风景画的对比色，再加上天空的蓝。这种类型化的色彩选择，与中国传统的色彩配比方式在本质上是相通的。塞尚对于色彩的处理排斥了印象派在外光变化下冷暖对比的瞬间性，而强化了固有色的恒定性。他的个体性的色彩处理方式在他们的时代是很另类的，所以给人新奇的感觉。

所以我们说到色彩的时候，就要首先想明白你是在什么系统内谈论色彩：是印象主义的色彩，还是古典主义的色彩。古典主义的色彩都是固有色。中国的色彩就是随类赋彩，塞尚的色彩其实也是随类赋彩，"类"里面包含着经验，包含着概括，包含着提炼。

**渠敬东：**

也包含着变化。

**潘公凯：**

包含着提炼、概括和抽象化，而"类"里面稍微有些小变化，深一点、浅一点，浓一点、淡一点，但是色相是基本的。所以中国画里面有浅绛山水，就是淡咖啡色，其实就是涂点赭石色，如果稍微再涂点石绿，就叫青绿山水。中国画把画都分类了，更不要说是颜色了。中国人是最愿意分类的，为什么？分类就是理解的方式，分类是用来理解的。塞尚在色彩和形体上都按类型理解来处理外在的客观对象。他硬说所有的房子都是方块，他是按照一个类型理解去套的。这样的一种方法是跟以真实对象为模本的模仿论背道而驰的。他的背道而驰、他非写实的追求、他强烈的主体意识、他偏执性的个人意志，等等，凑合起来，就形成了……

**渠敬东：**

一个具有代表性的现代绘画的综合体。

7.27（周六）格拉斯

● 圣保罗德旺斯小镇——梅格基金会（Fondation Maeght）

　　—— 马蒂斯、莱热、夏加尔等曾在此，画廊、美术馆、设计小店聚集地

　　—— 梅格基金会展出着米罗、布拉克、夏加尔、马蒂斯、卡尔达、贾科梅蒂等人的作品，被认为是20世纪欧洲视觉艺术领域中最重要的收藏之一

《米罗：超越绘画——米罗版画作品》特展

　　—— 由巴塞罗那米罗基金会前任总监策展，展示米罗对现代艺术符码的革命化，分为四板块：米罗与诗人的关系；拼贴的概念；组合的可能性；技法的发现。米罗自认是一个画家，是愿意用所有手段（诗歌、雕塑、陶艺、版画）表达自我的画家。

7.27（周六）夏纳

● 博纳尔博物馆 Musée Bonnard

　　—— 博纳尔故居，博纳尔在此生活工作22年

　　—— 市中心，中小型展厅，深色调展墙，规整，闭合，私密

《印象主义：从博纳尔到毕加索》临展

　　—— 以40件作品展现从前印象派、印象派（布坦、莫奈、雷诺阿、西西里、德加、占都蒙那奇）到毕加索的历程，期间经历了博纳尔的纳比派、劳特雷克、野兽派（马尔凯、杜菲）、立体主义（布拉克、格力斯）和巴黎画派（莫迪里阿尼、Kisling、Pascin），强调不同画派之间的关联，以及与博纳尔建立的联系或分歧，这些共同孕育了1870—1950年的历史。

　　—— 临展策划独具匠心，以该馆的核心馆藏博纳尔为基点，横向关联同时期其他画风的交叉影响，同时推进至高峰毕加索，一方面跳脱单个艺术家博物馆的狭小格局，展现印象派这一时代主轴的大画面，另一方面此大画面中各条线索的穿插交汇都经过本属于印象派中弱焦点的博纳尔，为博纳尔赋予了枢纽意义。

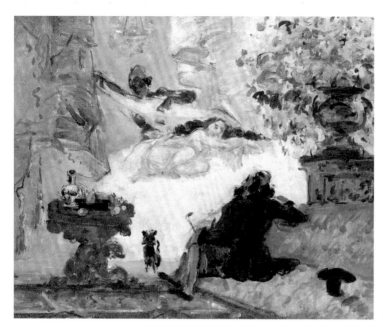

塞尚《现代奥林匹亚》
Paul Cézanne
*Une moderne Olympia*
1873—1874
布面油画
46×55.5 cm
现藏于奥赛博物馆

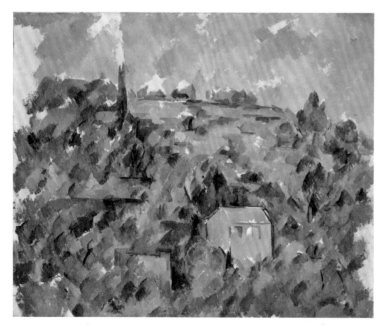

塞尚《山上的房子，普罗旺斯》
Paul Cézanne
*Maisons sur la colline, Provence*
1904—1906
布面油画
66×81 cm
现藏于白宫

　　　　　　　　　　　　　塞尚的山水境域

# 五、重量与律动

**孙向晨：**

昨天去塞尚的老家艾克斯，看到他晚年的画室，再走到圣·维克多山的脚下，爬了一段山路，还是很有感触。艾克斯不仅是塞尚的故乡，也是他精神的家园；圣·维克多山也成了某种精神的象征。塞尚最后的几年，几乎把生命完全倾注在圣·维克多山上，他曾写信给贝尔纳说，自然不是表面的自然，而是有深度的自然，是"万能的父"和"不朽的神"展现给我们的圆柱、圆锥或圆球体，这才是透视的本质。

**渠敬东：**

我们不能不说，塞尚晚年回到自己的家乡，并把画室搬到圣·维克多山附近，是一种很有意味的回归。人们常说，这座山是塞尚的母题，其实也可以说是他存在的母体。在实际的宗教史上，圣·维克多山并没有什么神学上的特别之处，但是在塞尚那里，它却是一种神迹般的存在，也许仅仅对他来说，才如此。塞尚通过这座山，回到自己，寻找自己，追逐自己。对普罗大众来说，这不意味着什么，但他却说圣·维克多山是他的"应许之地"，"这是我的圣职所在"；圣·维克多山代表着"大地的尺码"，是他所理解的自然。

**潘公凯：**

从塞尚晚年的这组作品看，他确实达到了日臻成熟的境界。我常说，中国的文人画是成人的艺术，不是年轻人的艺术，因为中国人讲"画如其人"。"画如其人"不是说看到了任何人的画，就看到了作者的风格特征，而是说，从一个成熟的有一定境界的艺术家的画中可以见到此人成熟完整的人格状态，他的性情，他的遭遇，他的风骨，甚至他做事处事的方式。对中国画来说，成熟很重要，因为中国画笔墨的熟练和个人风格的形成要花很多时间，比西方画家的成熟时间更长。塞尚是因为他走的路没有先例可寻，所以成熟的过程也比较长。圣·维克多山这个序列的作品是可以看出这个过程的，总的趋势是走向单纯与宁静，平衡有韵律感，对几何体语言的运用更加成熟而有把握。不准确地说是具体中有抽象，抽象中有具体，很类似于中国画讲的"似与不似之间"，而且也可以说有生动的气韵。用色上虽也是冷暖类型色的对比，又有多重的变化，不像早期作品那样野蛮了。

**渠敬东：**

的确，从笔触上看，塞尚的早期作品确实很野蛮。他三十岁画的《现代奥林匹亚》，在画面上横冲直撞地运用黑白两色，用笔浓厚、粗重，画中的画家自己及其面对的裸女，都是由大笔触堆积而成的，充满了对匀称典雅的古典观念的不屑。记得罗杰·弗莱说到这里的时候，特别用了夸张的词汇，说那裸体女人"蟾蜍般蹲卧在华丽大床上"，简直粗鄙至极，色情的味道毫无掩饰。

**孙向晨：**

但是塞尚之后的作品就不一样了，狂暴中体现的却是一种平稳，临终前几年的作品，感觉更不同。他之前的绘画，用笔上有极强的重量感，体积很大。但是，圣·维克多山的这组，却颤动起来了。几何体还是几何体，但不是堆积，而是律动，更和谐，更有秩序，呈现出塞尚理解自然的一种深度。

**渠敬东：**

不再是强压的那种大色块，而是不断重复的小笔触，色彩也是均匀稳定的，不像以前那样突兀。就像梅洛-庞蒂讲的那样，是一种"表象的颤动"，是"诸事物的摇篮"。

**潘公凯：**

你们的感受是对的。不过，我在考虑一个问题：评论家们说后印象派与印象派的一个大不同，以塞尚为例，就是笔触成为绘画的核心，而不是造型本身。就像中国画的笔墨那样，我们说"书画同源"，意思就是笔墨的核心是书写性的，简单说，就是文人画中的山水和花鸟，是用非造型的另一种语言来实现的，与工笔画不同。在塞尚的解释史上，弗莱受中国画论的影响，发明了对塞尚的独特理解。这里的独特之处，主要指的就是笔触，就是书写。

**渠敬东：**

塞尚特别密集的斜线堆积的笔法，就像是中国画家用的皴法……

**潘公凯：**

是这样的。但我很是怀疑评论家们太理论化了，当然，绘画本身与美术史的构

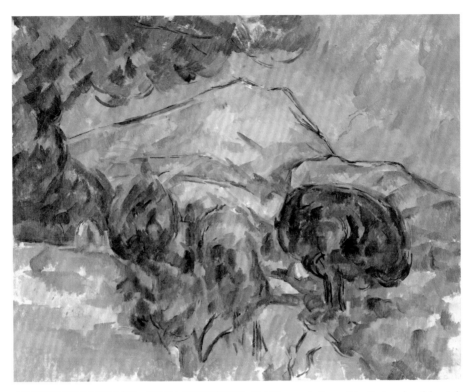

塞尚《通往勒索罗内的道路上的圣·维克多山（带有伞形松树）》 Paul Cézanne  *La Montagne Sainte-Victoire au-dessus de la route du Tholonet (avec pin parasol)*  c.1904  布面油画  73.2×92.1 cm  现藏于克利夫兰艺术博物馆

成完全不是一回事。绘画是一种直觉的实践，而美术史则要给出解释，赋予意义。所以我说，弗莱说的这个事，究竟是不是塞尚本人的自觉意识，已经不重要了。塞尚是被历史选择出来的，是被这个突变的时代选择出来的。在与塞尚前后相近的时期，用笔触、带有书写意味的绘画也多起来，但历史选择了塞尚，拿塞尚出来说事，塞尚就有了这个标志性的地位。估计他自己从来没想过会成为一个时代的领袖。

**孙向晨：**

领袖不领袖，主要不是自己做出来的，真的是别人选出的。有人是在那个时候很有领袖意味的，但未必是领袖；塞尚是孤独的，塞尚只做自己的事，逐渐地有人开始以他为领袖了，到他生命的最后，他就成为画坛的领袖了。

南法之旅——关于塞尚的讨论 <span style="float:right">123</span>

**潘公凯：**

就是！塞尚就知道全心全意地画画，从来不在意别人说什么，只是有时候把自己的一些体会用只言片语写出来，讲给朋友们听。

**渠敬东：**

连听的人也不多，就那么几个。所以，他才孤注一掷。

**潘公凯：**

对！就是这种孤注一掷的劲头儿，让历史选择了他。那个时代迫切需要找到出路，凡是像塞尚这样的，执着，有执念，意志力强，甚至疯疯癫癫的人，才会无视传统的规范和套路，被选取出来。

**孙向晨：**

咱们才去过阿尔勒的疗养院，梵高就符合这个条件。我中学的时候特别迷恋梵高，喜欢那种法国南方的阳光与热情，以后慢慢更喜欢塞尚了，我一直非常关注这两者，他们在"饱含激情"的问题上是如此一致，又是如此差异。塞尚有一种特别的深度。

**潘公凯：**

所以，单纯画画的人，是不会有意识地建构这些话语的。像马奈、梵高、高更这样的人，属于哪家哪派，具有怎样的普遍意义，都是后人说的。所以，画家并不会真实地感受到他就在历史里。或者说，画家总是活在当下的生活里，但不直接活在美术史里，后者属于后人建构的系统。从这个角度说，画家死了，画的画就那么多，但这些作品的意义，还会留给后人去做没完没了的解释的。

**渠敬东：**

这也许才是最真实的历史……

**孙向晨：**

这也是一种所谓"未完成状态"的意思。

**潘公凯：**

从学院派的评价尺度说，塞尚画得真是不好的，要是拿毕加索的青少年时代来比，就更别说了。我们画画的人都知道，画不像就是画不像，把握不住就是把握不住，绘画过程中的精准性，是大脑认知思维的一种高级能力，能够精准比不能精准总是一种进化，没什么好说的。我们看塞尚的素描和写生，说他业余，也是不过分的。可是，历史为何选择了他成为现代艺术的旗手？就是他改变了绘画这件事的定义，或者说，是后来的理论家借用他这个案例改变了绘画的定义。前两天我们说到内视觉，就是想指出，塞尚凭主观意志坚持尝试用第二层"概略表象"压过或掩盖第一层"具细表象"的很异类的对景写生办法，颠覆了古典写实主义的大传统。他对于自己这种奇怪的写生办法从不怀疑，谁说都没用。而且，他很执着地强调，这就是我所看到的真实、真相和真理。你说他对不对？从传统视觉心理的惯例来说，非常不对。但从艺术家探寻圣·维克多山（客体自然）的主观认知和语言建构的时代趋势而言，就不仅是对的，而且走在了所有人的前面。这在塞尚心里，也并非是充分自觉的。他甚至也想从传统那里找到一点与自己的关联性和传承性，想说明以往的哪个画家、什么画法跟他是接近的（比如普桑），他也受到过启发，他也是有来路的。当然在现代性的语境下，这很不重要。总之，从根本上说，这种执拗成就了他，也让同时代人感同身受，大家觉得这样做，更有意义，更接近现代人的知识背景，更接近巨变中人的存在状况，或生身处境。

**渠敬东：**

塞尚永远面对自己。人生最后的那几年，在艾克斯，他也是这样。塞尚顽固地坚持自己，并不是说他觉得自己掌握了真理，应该捍卫；而是他觉得自己始终在真正的意义上寻找真理，而且始终找不到。其实说是"真理"，也容易让人误解。最简单地说，塞尚最大的焦虑，莫过于他的画，或他画的事物，能不能表达出他真正的自己，表达出自己所看待而不只是看到的这个世界。这是一个跟自己对话、撕扯和斗争的过程，这跟我们平常说的画得好不好、像不像、真不真都没啥关系。

**孙向晨：**

塞尚对自己的要求，不是一种职业画家的要求，也不是一种知识分子的要求。既有的规范和尺度，对他来说是格格不入的。所以，他的画永远没有一个绝对的

形式结果，只要他的生命还存在，他就会继续探索。直至生命的最后，他依然用强大的动力逼近自己。所以，他的画具有生成性。

**渠敬东：**

是的。这种生成性有很多层面：一是他的生命没有完结，绘画就不会完结；二是他的每幅作品都是未完成的，都处于生成过程之中，所以他也从来没有对自己满意过；三是生成性的特征必然会给他的画面带来运动感，从来不停歇。他的"静物"，其实是"动物"，充满了不稳定和不确定性，就像他自己一样，从来不会稳定在一个点上，这不是他刻意的要求，而是他本身的状态。

**潘公凯：**

一旦绘画带出了自己的节奏，书写性就会明显体现出来。两位所说的塞尚的未完成状态，并不仅就画作本身，作画的过程也是如此。特别是他晚期的作品，画面结构不是预设的，而是类似一块块连续的笔触构成的书写过程。这确实有点像中国画的手法，只是我们的毛笔效果更复杂，若以自觉的、也是自在的线条来书写，变化就更多样，而且上一笔与下一笔之间的关系，不是由画面整体结构的位点决定的，而是一种自由的连带关系。西方人的线条意识不像中国人那样自觉，塞尚也不是靠纯粹的线条作画的，但其中的书写意味却很类似。

**孙向晨：**

这就像是一种不断生成、循序渐进的活动，好像一直可以画下去，没有终点。塞尚晚年的很多画作就有这个特点。

**渠敬东：**

所以呢，也就有了音乐感，旋律感。这种不断重复的笔触，是有韵律的，因而时间性就显露出来了，宗白华先生说中国画实际上是一种时间的艺术，就有点这个意思。从具体的效果看，塞尚笔下的树、山和房子，都仿佛是光影和色彩的闪烁，是一种运动的综合体，非常自由。其实，就这个角度说，与其说塞尚遭遇到了电影的挑战，还不如说他已经实现了电影的本质。

**孙向晨：**

他的革命性，是因为他只面对自己，抒发自己，从"此在"的构成中来展现，所以时间要比广延的空间根本得多。这非常类似于柏格森强调的"绵延"。

**渠敬东：**

这里所说的音乐感，并不等同于音乐，而在于像人的脉搏一样，会来回起伏，生命的律动就在这里。

**孙向晨：**

印象派捕捉的是印象，稍纵即逝的印象，但毕竟只是印象。塞尚的核心体验，已经不是这个了。笛卡尔方法的核心，即从广延出发理解的世界，在塞尚这里也被淡化了。塞尚是用理智之眼来看待世界。

**渠敬东：**

这是时代的征象，就像诗歌创作中马拉美一出现，意味着一切过去也结束了。这也注定了现代世界的人的命运，一切坚实的东西，毕竟都很短暂，人类是否有所依靠，没有答案。

潘公凯与渠敬东在安哥拉东博物馆《毕加索的戏剧场景铜版画展》现场讨论

南法之旅——关于塞尚的讨论

7.27（周六）昂蒂布

- 昂蒂布毕加索美术馆 Musée Picasso
  —— 毕加索自己选址、自己设计，并在此完成多件绘画、雕塑、壁毯、陶艺，是第一座在艺术家在世时就为其建立的美术馆。
  —— 临海古堡，景色绝佳，选址本身即足以成为风景点。古堡入口背海，开放式内庭直接临海，博物馆内可以直接吹海风，带来非同寻常的感受。
  —— 古堡内的展陈空间一般，但由于毕加索晚年居于此，在此创作的作品全部留存为藏品，故展品系列呈现出难得的完整性和内在延续性，这是其他任何大馆或毕加索专题博物馆难以做到的，因为即便大馆也只能获得毕加索若干重量级代表作，或者代表作 + 少数同期同系列作品，而难以呈现出如此自然完整的延续性。

7.28（周日）尼斯

- 马蒂斯美术馆 Musée Matisse
  —— 马蒂斯38岁到尼斯居住，直到85岁去世，馆内收藏马蒂斯不同时期的作品，68幅油画、236幅素描、近280幅雕塑雕刻作品及由他设计插图的全套书册。

  《艺术家的肖像》摄影展
  ——摄影家 André Ostier 为马蒂斯、博纳尔、毕加索、马约尔、米罗、加德尔、培根、霍克尼拍的肖像摄影。

- 夏加尔美术馆 Musée Marc Chagall
  ——藏有200多幅夏加尔作品

7.30（周二）威尼斯

- 学院美术馆 Gallerie dell'Accademia
  ——原为教堂，悬挂文艺复兴之前与文艺复兴初期的油画作品，多为神－人主题，与教堂的环境气氛相得益彰。

● 威尼斯双年展 -Giardini 展场

7.31（周三）威尼斯
● 佩姬·古根海姆收藏馆 Collezione Peggy Guggenheim

西方现代艺术收藏常设展
　　"Arp 的本质——Hans Arp 个展"
　　——展示空间为近似居室尺度的小展厅、狭窄走廊与小庭院穿插，以
　　　　大师级艺术家的中小尺幅作品为主，展线蜿蜒曲折，不觉逼仄，
　　　　反而营造出雅致的气氛。美术馆的雅致气氛不一定通过插花摆
　　　　件等外在点缀来点明，也可以通过朴素的展厅切割、展线设计、
　　　　庭院穿插来隐性传达，后者往往更显高级。

● 威尼斯双年展 -Arsenale 展场

# 六、塞尚的"反常"与中西绘画的交点

**渠敬东：**

　　一个时代的革新，与这个时代的气息是息息相关的。塞尚带来的是一场"反常性的革命"，我的博士论文《缺席与断裂》其实关心的就是这个问题，相对于正常来讲叫"失范"，相对于反常来讲，则叫"变革"。这总让我想到福柯分析的安东尼·阿尔托，一个精神病患者的话语系统和他自己的书写系统。一旦我们意识到了"无意识"结构的存在，那么人的口误、笔误这样的过失，梦，以及歇斯底里症，便成了打开真理的缺口。真相不在日常的习惯和规范中，而必须通过"反常"才能被揭示出来。从这个角度说，塞尚的绘画也像是一种臆想，他自己创造出一套话语系统，说出了人的存在的隐秘部分，他的画，似乎就是一种不停的言说，是无意识领域的开启和绽放，就像弗洛伊德的病人说出来的话一样。

**潘公凯：**

你说的这个当然是对的。因为一边是一个主观表达的系统，一边是一个主观理解的系统，一个是进，一个是出，有点不一样。但二者之间的可联系性就是语言——画面形式的视觉语言。

**孙向晨：**

真正的后印象派或反印象派的创造，是用所谓"反常"的方式来把理解事物的空间彻底打开，释放出来，所以美术史给了塞尚一个非常高的地位。那个时代的思想界或文学界，也有人得到了这样的地位，波德莱尔就是如此。实际上，塞尚以后的整个绘画系统，便有了这样一种非常有根底性的基础，反常及其揭示出来的面向，便带有了普遍性。

**潘公凯：**

可是，大家有没有注意到，在由"反常"确立的非常主观化的层面上，精神病人对于语言的理解，对于语言的期望值是过高的。我们可以说，塞尚实际创造出来的这个语言，它的传达性是非常有限的，他把这个非常有限的语言无限扩展，想象为具有万能的传达性。

**孙向晨：**

19世纪和20世纪之交的语言学问题的兴起，就跟这个问题有关。西方人之所以强调语言，强调概念，与他们的思维传统有关。中国的笔墨也可以说是一种语言。但这样说太泛泛了。中国画家的一笔和一画，其实也承担了中国文化结构内在的精神。石涛这样说是有道理的，因为有一个意义系统和文化结构支撑这个东西，既是主观的，又不是主观的。这意味着，中国人不会以极端和偏执的方式去探索语言问题，即使是有革新，也是有迹可循的，中国文化的继承性很强。

**潘公凯：**

对。中西两个绘画系统，都存在着自身的转折变化。但如果两者相比较，中国系统的转折就更复杂微妙了。我们现在讨论的问题有三个层面：第一，精神病人脑子当中的语言，到底是在哪个位置，哪个层面，这是一个小的范围。第二，西

方和中国这两套文脉当中的语言，在表达人的主观性时，是否具有可比性。第三，经过比较，我们会发现，中国绘画中的这个问题，在宋元时期就开始解决了。塞尚提出的理论问题，中国人曾经想到过，也实践过。

**渠敬东：**

在"像不像"的问题上，中国人很早就超越了。宋元之变的核心就在这一点上，后来董其昌彻底还原成一种书写，将其纯形式化了。但有趣的是，笔墨语言的所指，中国人却从来没有消除过，因而也没有完全陷入解构主义的理解。过于依赖语言的途径，成也于此，败也于此。结构和解构是共生的，20世纪的西方思想如此，绘画也如此。中国人讲"与古为徒"，是说要从古人那里见自己，从自己那里见古人，没有绝对的个体性，就没有绝对的创造性，自然也没有绝对意义上的革命性，也不会彻底观念化。

**孙向晨：**

是的，解构主义啊，后现代主义啊，前提是结构，前提是现代，有时候我们的评论者跟着起哄，但很多时候我们连解构的前提都没有。

**潘公凯：**

这与西方创作者的个体化原则密切相关。塞尚的作品，由于所要表达的语言呈现，和他想灌注进去的主观愿望之间存在巨大差别，也就是说，表达和理解之间是有断裂的，所以使得有限的语言所形成的结构具有无限的容纳性。可以说，两者的距离越大，解释的容纳性就越大。其实，这种独立的个案在各个历史时期都有，原始时代也有这样的人。所以塞尚这个独立的个案在这个独特的历史点上，在这个思潮的整体语境当中，作为独立个体的反常，显示出了一种未来的需求。同样，塞尚包括毕加索他们回到原始，也不是回到巫师的时代，那他们又得去茹毛饮血了。其实塞尚也好，毕加索也好，引导的思潮不是原始主义，引导的思潮是趋向文化精英。

**孙向晨：**

潘老师的意思是，其实是塞尚通过这种方式打开了新的经验空间。

**潘公凯：**

对，塞尚打开了空间，但是对塞尚也不能胡乱解释。他为现代主义初期打开的空间，容易给人一个错觉：大家都认为这个打开的空间是无所不能、无所不可的，这个是过度诠释了。

**渠敬东：**

塞尚总是做不可为之事，甚至这样一种心理注入现代人那里，每个人都认为自己是一个强大的能量者，都可以造就自己的世界。当代艺术不知自己的有限性，却遗忘了塞尚的斗争首先是与自己的斗争，是不断向自身的深处展开的过程。而且，塞尚的无限性，却有着一种独特的有限性在，圣·维克多山还在那里，说明他不能只做唯一的自己。

**潘公凯：**

我觉得罗杰·弗莱理解最深的一点就是，现代主义画家画出来的东西，让我们看到了两层：一层是可以走进去的空间，一层是表面的色彩构成的一个平面。他说我们在理解这张画的时候，要把这两层分开，在视觉理解上把这两层分开。

**孙向晨：**

中国的艺术家有没有这两层呢？

**潘公凯：**

有啊。富春山水是客体自然，是自在的存在，而画幅上面的皴法是艺术家人为的存在，这就是两层。

**渠敬东：**

中国画最有意思也最为不同的是，既有画题，又有程式。所谓画题，是传承下来的所指和意味，或者说是有意味的所指，《溪山行旅图》啊，《潇湘图》啊，都如此，都是典故，各个时代的画家都要在这样的共在系统中去表达。程式就不用说了，王维、荆浩、郭熙都在依据前人讲古法和更新在哪里。

**孙向晨：**

其实在西方的绘画中，也是有某种程式的，比如古典主义也有他们的程式，就是通过模仿希腊来表达自己，但这是塞尚最为反对的。但塞尚之伟大似乎也在于为现代艺术提供了某种程式。

**潘公凯：**

所以，中国画的核心层面，既不是科学主义的，通过对外部事物的研究获得法则，也不是以反常形态构造的创新。既不纯客观，也不纯主观，这两个词根本上就不能对立起来用。塞尚之所以反常，是因为他的主观性，或者说基于这个与客观事物拉开距离的独特表现，并没有一个长的传统链条来支持和约束他。他在古典写实主义的传统里找不到"概略表象"的程式化语言，所以他一生的探索显得很矛盾，困惑而痛苦。这是西方的古典向西方的现代转折过程中的独特性所在。我说他是独特性而不是普适性，其背后的背后之参照系，就是中国的文化。

**渠敬东：**

也就是说，如果没有塞尚出现，我们对自己也少了个自我发现的机会？

**潘公凯：**

是的。但这两个系统混着，也麻烦。事实上，用中国的参照系才能看清楚西方的东西，同样，看西方的东西，也会让我们体会到中国文化的本质在哪里。这可不是简单的随便对比。有时候，一做简单的比较，就全乱了，先得对各自的系统做非常深入细致的研究才是。

**孙向晨：**

这是关键。

**潘公凯：**

罗杰·弗莱受"谢赫六法"的启发去解释塞尚，从"谢赫六法"推想出去，他就能够理解塞尚的重要的转折意义。为什么"谢赫六法"会给他启发？六法的第一句就是"气韵生动"，所以第一句就给了他一个新的价值标准。六法里面也没有说

要丢掉形，有"应物象形"，但"应物象形"排得很后面。所以他就觉得，在西方的体系中"应物象形"是第一位的，在中国却不那么重要。在中国的体系中，"气韵生动"和"骨法用笔"两句话合起来，是最重要的，让他大概模模糊糊地意识到，客观世界是可以被主观所重构的。

**渠敬东：**

反过来说，塞尚让我们看到了中国画的系统特质。潘老师在《中国笔墨》中说："心"与"迹"时刻保持着互动关系，一方面是"心之迹化"，一方面是"迹之心语"，表层本身就成为里层的诉说。不过，无论是"表"还是"里"，都不是绝对个体化的，都有上千年的传统哺育、支持和规范着画家。所以，反常只是一种性格，不是中国人推崇的修养和品格。文化只有在文人那里，才能成为一个养育系统，就像一个人写字，你会从中看出他临过哪人、哪家的碑帖，画家更是如此。这里，所谓作者，不是一个孤立的存在，而是一个文化系统的承接。但是，画家的临摹和拟写，也不讲求完全近似，而是要书写出自己的"意气"，表露自己的心迹，仅此而已，所谓创新是第二位的。

**孙向晨：**

"作者"的概念不是第一位的，也不是首要的，它是在一个大的文化系统中获得的位置。中国画家不尚模仿自然，但一味地师古和法古，在艺术里也是没有位置的。但这却是一个首要前提。

**潘公凯：**

所以中国的画家，要创新是不容易的，创新不是仅靠强大的意志力和反常状态来实现的。我说中国画是成人的艺术，就是说只有成了人的人，才真正能够体会到一个人只有在长久的历史中，在多重的起伏变动的社会生活中才能获得真正的内涵，这就是"文人"和"人文"的意思。他所表达的"心迹"，是有属于自己的独特体悟的，但又是得益于数千年文明的养育的。中国的书画艺术，是一种在非宗教性的人文环境中，知识精英自我拯救和自我完成的超越性途径。它是在以塞尚为先驱者的现代主义大潮之外自成体系的另一条视觉艺术脉络。在可预见的将来，只要还有知识精英在，中国这条脉络一定还是具有超越性价值的。这就是中国的绘画对于未来世界的意义所在。

# 思源

# 想象洞天
## ——神仙、洞穴与地方氛围

魏　斌

## 小引：神仙与洞天

梁武帝天监十四年（515）五月二十三日中午，跟随陶弘景在茅山修道的周子良，午睡时做了一个奇怪的梦。一位四十余岁的男性神仙来访，告知周子良因前世有福、今世又勤于修道，被选补为洞府仙官，次年十月上任，让他提前做好准备。[1] 上任仙官也就意味着俗世生命的结束，但修道者的梦想原本就是成为神仙，这样的任命可算梦寐以求之事。

这位来访的神仙名叫赵威伯，是茅山中的神仙洞府——保命府的四丞之一。保命府由神仙小茅君治理。这种想象最早见于东晋兴宁（363—365）年间杨羲、许谧父子进行仙降活动之时。据说，句容茅山之中有神仙三茅君兄弟，大茅君（东岳上卿司命真君）后来赴任会稽东南滨海的"大霍之赤城"，每年两次回山，但仍是茅山洞府名义上的最高神仙；留守的中茅君（定录真君）、小茅君（保命真君），统领定录、保命两府仙官，负责茅山洞府的日常运转，管理着修道者的升仙和民众的生死。[2]

---

1　麦谷邦夫、吉川忠夫编：《〈周氏冥通记〉研究（译注篇）》，刘雄峰译，济南：齐鲁书社，2010年，第30-40页。

2　吉川忠夫、麦谷邦夫编：《真诰校注》卷一二《稽神枢第二》、卷一三《稽神枢第三》，朱越利译，北京：中国社会科学出版社，2006年，第381-394、420-421页。

这种关于神仙洞府的宗教想象，很明显是受到汉晋帝国行政体系的影响。往来于各地洞府的仙官，就像是皇帝与民众之间的官僚一样，作为天庭与信众之间的媒介，满足着人们追求长生不死的幻想。茅山神仙洞府看起来就像是世俗的州郡官府——"宫室结构，方圆整肃""神灵往来，相推校生死，如地上之官家矣"。[3]其中，保命府有"丞"四人，分别掌管灾害、考注、生死、仙籍。来访的神仙赵威伯，正是主管仙籍之丞。如同世间官府一样，神仙洞府的"行政"运转，同样是通过各类文书来完成的。[4]周子良被选补的仙职——保籍丞，经手保管各种仙籍文书，是一个清闲而又重要的美差。

想象中的仙官"赵丞"，和现实的修道者周子良，都生活在茅山之中。也就是说，当时的茅山是一个双重的宗教世界，一边是住在各个道馆之中的修道者，一边是住在神仙洞府中的各种神仙，二者同处一座山中，互相之间有"交流"，在同一个"地方"形成了现实与想象共存的宗教生活世界。周子良升仙后也并没有离开这个具有茅山乡土性的"地方"，只不过是从现实生活的道馆转换到了想象的神仙洞府。

诸如茅山这样的神仙洞府，当时据说有三十六处。不过，很长时间内，就只有前十处的名称流传于世。茅山位列第八，名为句曲洞天，又名金坛华阳之天。这个说法最早见于杨羲、许谧父子仙降过程中出现的《茅君内传》。[5]至迟唐代前期，又进一步演变为由十大洞天、三十六小洞天、七十二福地构成的洞天福地体系，[6]成为古代中国民众最富有想象力的宗教创造之一，影响一直持续至今。

神仙和不死的观念在中国出现很早。但这种整齐的洞府、仙官体系，是一个新的文化现象。这就让人怀疑，洞天体系会不会就是杨、许仙降过程中的想象和建

---

3　吉川忠夫、麦谷邦夫编：《真诰校注》卷一一《稽神枢第一》，第357页。

4　参看拙撰：《"山中"的六朝史》，北京：生活·读书·新知三联书店，2019年，第189-199页。

5　吉川忠夫、麦谷邦夫编：《真诰校注》卷一一《稽神枢第一》，第355-356页。《茅君内传》是神仙三茅君的传记，相关讨论参看张超然：《系谱、教法及其整合：东晋南朝道教上清经派的基础研究》，台湾政治大学中国文学系博士论文，2008年，第89-112页。这份传记已经亡佚，但其中关于洞天体系的条文，幸而保存在《白氏六帖事类集》《太平御览》等唐宋类书之中，记载的正是"洞天三十六所"中前十所的名称和次序等内容，见《白氏六帖事类集》，卷二《洞》引《茅君内传》，东京：古典研究会，2008年，第76-77页；《太平御览》卷六七八《道部二〇·传授上》，北京：中华书局，1960年，第3025-3026页。《茅君内传》中记载的十所洞天，与唐代以后通常所说的十大洞天名称、次序基本一致。

6　关于早期洞天福地的讨论，参看三浦国雄：《论洞天福地》，《不老不死的欲求：三浦国雄道教论集》，王标译，成都：四川人民出版社，2017年，第332-359页；张广保：《唐以前道教洞天福地思想研究》，郭武主编：《道教教义与现代社会国际学术研讨会论文集》，上海：上海古籍出版社，2003年，第285-321页；石青：《早期洞天研究》，武汉大学历史学院硕士学位论文，2018年。

构？如果是这样的话，他们又为何构建、如何构建这个新的宗教想象世界？

## 早期的十所洞天和茅山的核心性

东晋中期句容许氏的仙降活动，分为前后两期，"通灵"者先后有华侨、杨羲两位。仙降的方式，则是由仙人降临时口述，"通灵"者"疏出"，书写于纸上，再以信件等形式出示给许谧父子。后者遇有不清楚或者想进一步了解的地方，也是通过信件等方式告知"通灵"者，在仙人来游时口述提问。如此循环往复。据说由于华侨性格"轻躁"，经常泄露仙人的指示，受到责罚，因此被杨羲替代。[7]

随着"通灵"者的更换，来游的神仙和讲述的内容，都发生了很大变化。[8] 华侨时期登场的神仙，主要是清灵真人裴君和紫阳真人周君两位。杨羲时期，这两位神仙继续登场，但已成为配角，主角是新登场的一组神仙——三茅君兄弟和南岳夫人魏华存。魏夫人是杨羲的仙师，三茅君兄弟则是仙降的主要地点之一——句容茅山的"地主"。魏夫人的洞府在会稽东南滨海的"大霍之赤城"，大茅君后来也到此处，中茅君、小茅君则留在茅山。由于这种地缘性，中茅、小茅两君成为杨羲时期仙降活动中出场最多、也最具引导性的两位神仙。正如陶弘景所说，这是理解《真诰》文本世界的关键。[9]

洞天体系出现在旧的"通灵"者华侨被更换之后。认识到这一点，再来分析最早出现的十所洞天，就会发现隐含着一些内在的逻辑。《茅君内传》只提到了前十所洞天的顺序、名称、周回里数，没有提及所在地点和统理仙人。[10] 后者最

---

7　吉川忠夫、麦谷邦夫编：《真诰校注》卷二〇《翼真检第二》，第595页。

8　相对于杨羲时期而言，华侨时期的神仙世界及其相关仙降细节，文献记载较少，具体讨论参看张超然：《系谱、教法及其整合：东晋南朝道教上清经派的基础研究》，第23-45页。该文对华侨、杨羲时期的仙降过程及文本有相当细致的分析，本文参考及受启发之处颇多。

9　吉川忠夫、麦谷邦夫编：《真诰校注》卷一九《翼真检第一》，陶弘景注："南真自是训授之师，紫微则下教之匠，并不关传结之例。……其余男真，或陪从所引，或职司所任。至如二君，最为领据之主。今人读此辞事，若不悟斯理者，永不领其旨。"第566-567页。

10　北周类书《无上秘要》卷四《山洞品》《洞天品》亦未提及，参看周作明点校：《无上秘要》，北京：中华书局，2016年，第42-43页。

早见于唐代道士司马承祯编集的《天地宫府图》,[11] 之后又见于唐末杜光庭编撰的《洞天福地岳渎名山记》,但有不少差异。[12] 下表参照几种文献制作而成（表1）。

表1 十大洞天

| 洞天 | 名称 | 规模 | 地点 | 治理仙人 |
|------|------|------|------|----------|
| 第一 王屋山洞 | 小有清虚之天 | 周回万里 | 今河南济源 | 西城王君（《天地宫府图》） |
| | | | | 清虚王君王褒（《洞天福地记》） |
| 第二 委羽山洞 | 大有空明之天 | 周回万里 | 今浙江黄岩（《天地宫府图》） | 方诸青童（《天地宫府图》） |
| | | | 唐代武州（《洞天福地记》） | 司马季主（《洞天福地记》） |
| 第三 西城山洞 | 太玄总真之天 | 周回三千里 | 未详（《天地宫府图》） | 西城王君（《天地宫府图》） |
| | | | 唐代蜀州（《洞天福地记》） | 王方平（《洞天福地记》） |
| 第四 西玄山洞 | 三玄极真洞天 | 周回三千里 | 不详（《天地宫府图》） | 清灵真人裴君（《洞天福地记》） |
| | | | 唐代金州（《洞天福地记》） | |
| 第五 青城山洞 | 宝仙九室洞天 | 周回二千里 | 今四川青城山 | 青城丈人（《天地宫府图》） |
| | | | | 宁真君（《洞天福地记》） |
| 第六 赤城山洞 | 上清玉平洞天 | 周回三百里 | 今浙江天台山 | 玄洲仙伯（《天地宫府图》） |
| | | | | 王君（《洞天福地记》） |
| 第七 罗浮山洞 | 朱明耀真洞天 | 周回五百里 | 今广东博罗 | 青精先生（《天地宫府图》） |
| | | | | 葛洪（《洞天福地记》） |
| 第八 句曲山洞 | 金坛华阳之天 | 周回一百五十里 | 今江苏句容 | 紫阳真人（《天地宫府图》） |
| | | | | 茅君（《洞天福地记》） |
| 第九 林屋山洞 | 左神幽虚洞天 | 周回四百里 | 今江苏太湖洞庭山 | 北岳真人（《天地宫府图》） |
| | | | | 龙威丈人（《洞天福地记》） |
| 第十 括苍山洞 | 成德隐玄洞天 | 周回四百里 | 今浙江临海 | 北海公涓子（《天地宫府图》） |
| | | | | 平仲节（《洞天福地记》） |

11 《云笈七签》卷二七《洞天福地》,李永晟点校,北京：中华书局,2003年,第609-611页。

12 罗争鸣辑校：《杜光庭记传十种辑校》,北京：中华书局,2013年,第385-399页。

想象洞天——神仙、洞穴与地方氛围

图1　早期十所洞天示意图（葛少旗绘）

从上表可以看出，最主要的差异是统理洞天的仙人，《天地宫府图》《洞天福地记》的说法大部分都有出入。而《真诰》等早期文献中的相关说法，与杜光庭《洞天福地记》明显更为接近，推想可能是杜光庭察觉到《真诰》等早期文献与《天地宫府图》存在记述歧异，从而根据《真诰》等早期文献做了修改（图1）。

先来看第一洞天"小有清虚之天"王屋山洞。从《真诰》和魏华存所撰的《清虚真人王君内传》来看，王屋山明显与清虚真人王褒有关。王褒也因此被称作"小有天王"。据说魏华存原本在南太行地区的阳洛山修行，后来在王屋山从王褒受仙法。[13] 魏华存是杨羲的仙师，也就是说，王屋山洞是杨羲祖师的圣地。

第二洞天"大有空明之天"委羽山洞，《真诰》中主要与师受西灵子都（太玄仙女）的司马季主有关。[14] 司马季主见于《史记·日者列传》，是西汉时生活于长安的楚地方士。但现存《列仙传》《神仙传》都没有他的传记。他跟委羽山的关系，就只见于《真诰》记载。当时许谧计划撰写《真仙传》，想把司马季主列在首位，

13　《太平广记》卷五八《魏夫人》，北京：中华书局，1961年，第356-357页。关于王屋山的早期修道历史，参看土屋昌明：《第一大洞天王屋山考》，收入土屋昌明、Vincent Goossaert主编：《道教の聖地と地方神》，東京：東方書店，2016年，第191-209页。

14　方诸青童的治所是在东海中的方诸山，参看神塚淑子：《方諸青童君をめぐって》，《六朝道教思想の研究》，東京：創文社，1999年，第123-148页。

塞尚的山水境域

因于事迹不详，特意请杨羲向神仙大茅君询问司马季主成仙后的情况。[15]《真诰》中记录的，就是大茅君来游时向杨羲"讲述"的内容。而许谧之所以对司马季主有兴趣，可能与之前华侨的仙降有关，当时来游的神仙紫阳真人周君，曾简略提到了司马季主和委羽山。[16] 大茅君仙降时讲述的司马季主事迹，细节丰富，完全不见于其他文献，应当是杨羲借大茅君之口虚构的。[17]

第三洞天西城山洞，也与杨羲的师受系统有关。在《清虚真人王君内传》中，西城王君是清虚真人王褒和大茅君的仙师。[18]

第四洞天西玄山洞，与华侨仙降时的两位神仙清灵真人裴君、紫阳真人周君有关。据题为邓云子所撰的《清灵真人裴君内传》记述，西玄是葛衍山别名，而葛衍有三山及相应的宫府，葛衍居中，有紫阳宫；西为西玄，有清灵宫；东为郁绝根山，有极真宫。据说，三山之下有洞庭，可以潜通玄洲、昆仑，又有洞台，"方圆千里，金城九重，有玉堂兰室，东西宫殿"，四百余位真人处于其中。[19] 据此来看，关于仙山宫府和洞台的想象，华侨仙降之时似乎已经出现，只是尚未形成体系。

第五洞天青城山洞，与杨羲、华侨的师受均没有关系。青城山自汉末以来就是道教圣地。[20] 在《五岳真形图》中，青城丈人"主地仙人"，是"五岳之上司，以总群官也"，具有高于五岳的地位。[21]

第六洞天赤城山洞情况较为复杂。从《真诰》《茅君内传》的记载来看，赤城

---

15　吉川忠夫、麦谷邦夫编：《真诰校注》卷一四《稽神枢第四》，第454页。

16　陶弘景看到的"《紫阳传》"，提到司马季主"殊略"，大概只是简单提及。现存题为华侨所撰的《紫阳真人内传》文本同样如此，就只有"至委羽山访司马季主"一句而已。

17　王家葵已经指出这一点，《真灵位业图校理》，北京：中华书局，2013年，第119-123页。司马季主在《真灵位业图》中列在第三等，要低于王褒、魏夫人系统的仙人。委羽山之名，最早见于《淮南子》卷四《坠形训》，是传说中的神山，位于雁门之北，而不在南方。委羽山的宫府名为大有宫，根据《大洞真经》的说法，"大有"是"九天之紫宫"，本来并不在三十六洞天之列；"小有"则是"清虚三十六天之首洞"（《云笈七签》卷八《经释》、卷一〇一《上清高圣太上玉晨大道君纪》，第145、2191页）。据此来看，大有宫本来要高于小有宫。《茅君内传》置大有宫于小有洞天之后，根据不详。

18　《云笈七签》卷一〇六《清虚真人王君内传》，第2289页。同书卷八四《太极真人石精金光藏景录形经说》则提到，"上宰总真西城王君"和大茅君、魏夫人存在师受关系，第1890页。

19　《云笈七签》卷一〇五《清灵真人裴君内传》，第2271页。

20　蜀地的李家道在江东也有流传，许谧熟悉的道教祭酒曲阿人李东，从姓氏来看或许与这一道系有关，吉川忠夫、麦谷邦夫编：《真诰校注》卷一三《稽神枢第三》，第403-404页。

21　现存的《五岳真形图》可能并非魏晋旧本，这种说法起源于何时不太确定，参看孙齐：《〈五岳真形图〉的成立——以南岳为中心的考察》，《述往而通古今，知史以明大道——第七届北京大学史学论坛论文集》，北京：北京大学历史学系，2011年，第51—62页。

山洞就是魏华存和大茅君所治的"大霍之赤城"，地点原本是在晋安霍山（一般认为即今宁德霍童山）。[22] 浙江天台的赤城山成为第六洞天，是南朝末年以后的事。[23] 赤城山洞与大茅君和南岳魏夫人有关，在十所洞天中非常特别。

第七洞天罗浮山洞，与杨羲、华侨的师受也没有关系。句容人葛洪曾在罗浮山隐居，为许谧所熟悉。《五岳真形图》中，罗浮山是东岳佐理之山。[24]

第八洞天句曲山洞，就在杨羲、许谧父子仙降的舞台之一句容茅山之中。但实际上，杨、许仙降之前，茅山修道意义并不突出。两晋之际，葛洪根据《仙经》列举适合修道的名山，江南地区有晋安霍山，东阳长山和太白山，会稽大小天台山、盖竹山、括苍山等，没有提到茅山。[25] 葛洪就是句容人，应当很熟悉茅山，可见在他心目中茅山并不太重要。许谧也提到，十余岁时听当地耆老说起，茅山上曾有过仙人，但已经"徙去"。他为此询问过乡里前辈鲍靓，得到的回答是，茅山为"洞庭"（今太湖）西门，潜通太湖中的洞庭山，因此有仙人在此居住。鲍靓还提到了神仙茅季伟（季伟是中茅君的"字"），但并没有说是兄弟三人，更没有提到大茅君和"金坛华阳之天"。许谧是看到《茅君内传》后才知道这些，[26] 此前他显然并不知道鲍靓提到的茅山仙人茅季伟就是中茅君。茅山的三茅君兄弟和神仙洞府，应当是以仙人茅季伟传说和当地的白鹄庙祭祀为基础推演而成的。[27]

第九洞天林屋山洞、第十洞天括苍山洞，与杨、许师受都没有关系。前面提到，茅山被认为是"洞庭"西门，可见在当地观念中茅山与林屋山（洞庭山）存在

22　参看施舟人（K. M. Schipper）：《第一洞天：闽东宁德霍童山初考》，《中国文化基因库》，北京：北京大学出版社，2002年，第133-145页。现存《洞玄灵宝五岳古本真形图》中，两种霍山图的细字标注提到"一名赤城""赤城山"，也说明赤城与霍山的关系，《道藏》第6册，第739、742页。

23　张超然：《系谱、教法及其整合：东晋南朝道教上清经派的基础研究》，第138-141页；拙撰：《"山中"的六朝史》，第140-150页。《天地宫府图》中，霍童山（霍山）被列为三十六小洞天之首，接下来依次是五岳诸山。这个顺序很令人费解。而根据上面的分析可以推测，可能是南朝末年以后天台之赤城由于同名被"误读"为第六大洞天，后人不得已而给原来的第六大洞天"大霍之赤城"做出的新安排。

24　《云笈七签》卷七九《五岳真形图法》，第1809页。

25　王明：《抱朴子内篇校释（增订本）》卷四《金丹》，北京：中华书局，1985年，第299-300页。

26　吉川忠夫、麦谷邦夫编：《真诰校注》卷一一《稽神枢第一》，第373页。茅山中早先的仙人是茅季伟，这个说法也见于《晋书》卷八○《王羲之传附许迈传》，北京：中华书局，1974年，第2107页。

27　参看拙撰：《"山中"的六朝史》，第111-121页。

塞尚的山水境域

信仰关联。[28]《五岳真形图》中，括苍山也是东岳佐理之山。[29]

通过上述梳理可以看出，《茅君内传》中最早出现的十所洞天，很明显与杨羲、许谧父子在茅山的仙降活动有关。杨羲本人的仙道师受谱系、茅山当地的仙人传说，以及此前华侨仙降时的仙界想象，是最主要的一些因素。特别是以下四所洞天隐含着杨羲的神仙师受谱系和活动地点，构成了十所洞天的核心：

> 第三洞天西城山洞（祖师西城王君之地）
> 第一洞天王屋山洞（祖师清虚王君之地、仙师魏夫人受道之地）
> 第六洞天赤城山洞（仙师魏夫人之地、大茅君治所）
> 第八洞天句曲山洞（仙降地理舞台、三茅君治所）

此外，第九洞天林屋，很明显与第八洞天句曲茅山存在信仰关联。第四洞天西玄，与华侨仙降时的主要神仙裴、周二君有关。第二洞天委羽，与第一洞天王屋有着名称上的对应关系，也与许谧感兴趣的神仙司马季主有关。另外三所，即第五洞天青城、第七洞天括苍、第八洞天罗浮，列入的原因不太清楚，但让人想到《五岳真形图》中的神圣地理叙述，很明显是承续了汉晋以来山中修道者积累的名山认识。特别是括苍、罗浮，均为东岳佐理之山，而大茅君的仙号，正是东岳上卿司命真君。

考虑到杨羲作为"通灵"者在仙降活动中的主导性，这种在更换之后出现、隐含着新的"通灵"者神仙师受谱系的洞天体系，更像是为了吸引信众（主要是许谧父子）而构建的宗教地理想象。最早被列举名称的洞天虽然有十所，但仙人详细讲述过洞府内部具体情形的，就只有句容茅山中的第八洞天"金坛华阳之天"。[30] 也

---

28　《太平御览》卷六六三引《五符》说，林屋山在太湖中，周回四百里，"下有洞，潜通五岳，号天后别宫。夏禹治水，平后藏五符于此。吴王阖闾使龙威丈人入山所得是也"。《五符》即《太上灵宝五符序》，对照可知，《太平御览》引文系摘录《太上灵宝五符序》中的相关文字而来，《道藏》第6册，第317页。

29　《云笈七签》卷七九《五岳真形图法》，第1809页。平仲节在"大胡乱中国时"南渡到括苍山修道成仙，见吉川忠夫、麦谷邦夫：《真诰校注》卷一四《稽神枢第四》，第448页。

30　《真诰》中，"吴句曲之金陵"（句曲茅山）、"越桐柏之金庭"（天台桐柏山），并列为江南最重要的两处"福地"（吉川忠夫、麦谷邦夫编：《真诰校注》卷一一《稽神枢第一》，第349页），而后者并没有被列入最早的十所洞天，关于洞府内部情形的记述也非常少。

就是说，茅山句曲洞天虽然只是位列第八，但实际上是十所洞天真正意义上的核心。这一点就如同中茅（定录）、小茅（保录）两君在仙降活动中的"领据"作用，是理解早期洞天体系的关键。

新的洞天想象中有一个让人困惑之处。两位重要神仙——魏夫人和大茅君，实际上都不在句容茅山，而是被安排在东南滨海的晋安霍山（"大霍之赤城"）。特别是大茅君，更有一个离开句容茅山、改治遥远的晋安霍山的蹊跷情节。

回答这个疑惑，首先需要了解晋安霍山在当时的修道意义。晋安霍山的修道者，最早可以追溯到汉末渡江到江南的左慈。据说他原来在庐江天柱山（即庐江霍山）修行，[31] 由于动乱而到江南，寻找名山继续修道。他到江南后，曾在句容传授葛玄金丹仙经，之后又告别葛玄而去霍山炼丹。[32] 他最终所去的霍山显然位于江南，应当就是晋安霍山。左慈选择晋安霍山修道炼丹，很自然地让人想起渡江之前他本来是在庐江霍山修行。会不会正是江北、江南两处霍山的"同名"，让他做出这种选择？

庐江霍山是汉代官方祭祀的南岳。葛洪《抱朴子内篇》根据《仙经》列举二十七所名山，顺序是先列五岳，之后又按照区域列举各地名山。[33] 从这一点判断，这个名单中的霍山应当就是庐江的南岳霍山。但葛洪接下来又说霍山位于晋安，可能就是同名附会的结果。不管如何，霍山位列修道名山，显然与南岳有关。这是传统五岳修道观念下的产物。这很自然地让人想到杨羲仙师魏华存的名号——南岳魏夫人。[34]

值得注意的是，左慈到江南后，传授过葛玄道法。也就是说，左慈对于句容地方的修道者来说，是一个具有"祖师"意义的人物。他与霍山（南岳）的关系，必然也广为句容当地的修道者所熟悉。可能正是受到左慈的影响，葛玄后来也去过晋安

---

31　王明：《抱朴子内篇校释（增订本）》卷四《金丹》，第85页。

32　《太平广记》卷一一《左慈》引《神仙传》，第78页。左慈在江南名山修道的传说，流传颇为广泛。许迈给王羲之的信中说："自山阴南至临安（海），多有金堂玉室，仙人芝草，左元放之徒，汉末诸得道者皆在焉。"《晋书》卷八〇《王羲之传附许迈传》，第2107页。《真诰》也有多处提到左慈到江南修道，但没有提到霍山。

33　王明：《抱朴子内篇校释（增订本）》卷四《金丹》，第85页。

34　晋安霍山被称为南岳，似乎可以追溯到汉末吴晋之际，参看孙齐：《〈五岳真形图〉的成立——以南岳为中心的考察》，《燕园史学》第20辑。

霍山。[35] 而葛玄的弟子郑隐（葛洪之师），原本是在距离句容不远的马迹山修行，后来也在西晋末年动乱时，选择"东投霍山"。[36] 可见对于左慈—葛玄—郑隐—葛洪这一系的道法传承来说，晋安霍山是一处与祖师（左慈）有关的神圣之地。

许谧自幼生活于句容的信仰和文化环境之中。左慈、葛玄到葛洪，以及鲍靓兄妹（鲍靓之妹即葛洪之妻），都是他熟知的修道前辈。许氏和葛氏也有通婚关系。可能正是这个原因，新的洞天想象中汇聚了很多与句容地方有关的修道因素。大茅君离去的情节或许也与此有关。前面提到，许谧幼年时只听说茅山中有仙人茅季伟，并不知道三茅君兄弟。新的洞天想象中，茅季伟成为中茅君，比他地位更高的兄长大茅君则离开了茅山，他实际上成为茅山的日常管理者。这个情节对于许谧来说，显得更容易接受。

综合这些来看，新出现的洞天体系是一个以茅山为核心、基于句容地方性知识的神圣地理想象。其最初的言说对象，则是熟悉句容地方的信众（许谧父子）。

## 洞穴与神仙——"圣性地形"的信仰重塑

神仙洞府想象的地理基础，是很多山中都会有的自然洞穴。茅山山腹之中有不少溶洞，这些溶洞的入口有一些裸露在外，现在茅山风景区内的著名景点华阳洞即是其一，但已经淤塞（图2）。1985年南京工程兵部队曾勘察清理，后因故终止，仅掘进150米左右，发现过一些唐宋时期的道教文物。附近的玉柱洞和仙人洞，也是1985—1986年间开挖探明。其中玉柱洞深20余米，面积约51平方米，洞中有洞，中间一洞有巨大的钟乳石柱；仙人洞总深920余米，面积约247平方米，分为上、中、下三个子洞，内部曲折分层。[37] 这些现在仍存的溶洞景观，就是句曲洞天想象的空间由来。在《真诰》的时代，裸露在外的洞口主要有五处，被想象为句曲洞天的五个入口（"便门"）。其中，只有大茅山南的大洞口和北良常洞口比较明

35　陶弘景《吴太极左仙公葛公之碑》提到"竭来台霍，偃塞兰穷"，台、霍，应当分指天台山、晋安霍山，王京州：《陶弘景集校注》，上海：上海古籍出版社，2009年，第300-302页。

36　王明：《抱朴子内篇校释（增订本）》卷一九《遐览》，第338页。

37　杨世华、郑志平主编：《茅山道院简介》，茅山道教文化研究中心编印，第82-84页。

图2　茅山华阳洞（笔者摄）

显，中茅山东的洞口比较小，"才如狗窦，劣如人入"。[38] 另外两处则很难寻找。一直到元代刘大彬编纂《茅山志》时，山南大洞口附近仍存有梁代所立的九锡真人三茅君碑石刻（图3）。遗憾的是，无论是山南大洞口还是石碑，现在均已无迹可寻。

　　茅山山体凸起于平原之上，并不是很高大，《真诰》时期周边就存在着述墟等村落，二者形成了紧密的依存关系。1996年，初次访问茅山的日本道教学者三浦国雄就说："《真诰》等书留给我的印象是相当于深山幽谷，来了一看，倒更像是村落附近的小山。"[39] 在这种地理环境下，周边村落民众进入茅山打猎、砍伐林木和柴薪、采药，可以想见是很久以来一直存在的日常性生计方式。对于入山的村民

---

38　吉川忠夫、麦谷邦夫编：《真诰校注》卷一一《稽神枢第一》，第363页。

39　三浦国雄：《风水地理说与〈真诰〉》，《不老不死的欲求：三浦国雄道教论集》，第308页。

来说，裸露于山中的那些洞穴入口并不难被发现。而且，由于避雨以及好奇心等驱使，他们也必然尝试进入过这些洞穴。幽暗深邃、崎岖蜿蜒的洞穴，意味着一个未知的世界，也会给这些村民营造出神秘而紧张的心理氛围。1957 年，叶圣陶曾游览金华北山的双龙洞，描述说：

要不是工友提着汽油灯，内洞真是一团漆黑，什么都看不见。即使有了汽油灯，还只能照见小小的一搭地方，余外全是昏暗，不知道有多么宽广。工友以导游者的身份，高高举起汽油灯，逐一指点内洞的景物。首先当然是蜿蜒在洞顶的双龙，一条黄龙，一条青龙。我顺着他的指点看，有点儿像。其次是些石钟乳和石笋，这是什么，那是什么，大都依据形状想象成仙家、动物以及宫室、器用，名目有四十多。……在洞里走了一转，觉得内洞比外洞大得多，大概有十来进房子那么大。泉水靠着右边缓缓地流，声音轻轻的。上源在深黑的石洞里。[40]

双龙洞以及附近的冰壶等溶洞群，也就是《天地宫府图》中位列三十六小洞天之末的金华山洞。其中，双龙洞分为外洞和内洞，二洞之间需要平卧在小船上才能进出。外洞口之侧就是修道者居住的金华观，[41]这种道馆（观）靠近洞天而建的空间形式，与茅山山南大洞口附近的格局颇为相似。叶圣陶用通俗的语言描述了内洞的情形，幽暗的石灰岩洞穴，进入者凭借火把等微弱的光亮，在紧张的心理中模模糊糊看到奇形怪状的石钟乳和石笋，很自然地唤起"仙家、动物以及宫室、器用"等各种想象。

随着进入者的讲述和口耳相传，山中洞穴会成为当地民众熟悉的乡土地理掌故。后来成为第十洞天的太湖林屋山洞，对洞穴内部情形的描述，就曾出现在三国时吴人顾启期撰写的乡土地理志《娄地记》之中：

太湖东边别小山名洞庭。其山有三穴。东头北面一穴不容人。西头南面一穴亦然，有清泉流出。西北一穴，人伛偻得入耳，穴里如一间堂屋，上高丈余，恒津液流润，四壁石色青白，皆有柱，似人功。南壁开处，侧肩得入。有潜门二道，北通琅琊东武县，南通长沙巴陵湖。时吴大帝使人入二十余里而返。[42]

---

40　叶圣陶：《记金华的两个岩洞》，《中国青年》1957年第12期。

41　拙撰：《"山中"的六朝史》，第313-322页。

42　《北堂书钞》卷一五八《地部二·穴》，台北：新兴书局，1976年，第771页。

顾启期写作《娄地记》的时代，正是洞天体系出现的前夜。不难看出，后来关于山中洞天的空间想象，很明显与这些早已存在的乡土性地理知识有关。如《茅君内传》讲述的茅山句曲洞天，空间特征如下：

> 1 洞墟四郭上下皆石也。上平处在土下，正当十三四里而出上地耳。
>
> 2 虚空之内皆有石阶，曲出以承门口，令得往来上下也。人卒行出入者，都不觉是洞天之中，故自谓是外之道路也。
>
> 3 句曲洞天，东通林屋，北通岱宗，西通峨眉，南通罗浮，皆大道也。其间有小径杂路，阡陌抄会，非一处也。[43]

第1、2条的描述，其实就是基于自然洞穴内部的空间形态。第3条提到洞天有各种道路可以通往远方，也与《娄地记》描述的"有潜门二道"相似。换言之，《茅君内传》《真诰》关于茅山句曲洞天的想象，并非完全出于虚构，而是与长期以来积累的茅山洞穴地理认识有关。至于洞穴内部常见的石钟乳和石笋，叶圣陶提到了"仙家、动物以及宫室、器用"等比附，后三种是民众生活世界中的实有之物，"仙家"则属于宗教想象，是一个较之原始的地方神祇祭祀更为后起的思想观念。西晋张华的《博物志》说："名山大川，孔穴相内，和气所出，则生石脂玉膏，食之不死，神龙灵龟行于穴中矣。"[44] 从自然动物比附，到神龙灵龟，再到分司设职于其间的仙人，可以看到一个信仰观念发展的过程。

幽深神秘的山中洞穴，很容易引起进入者的神圣感。野本宽一曾总结日本民众信仰生活中的"圣性地形"，有岬、浜、洞窟、渊、池、泷、峠、盘座、川中岛、离岛、温泉、山以及山与村里的交界处等多种，[45] 洞穴正是其中之一。很多原始的民间神祇祭祀，往往起源于这类特殊地形带来的神圣氛围。如不少地方都有的巨石、白石、石崖等自然崇拜，就是一个有代表性的例子。[46] 宜兴离墨山中的洞穴，

---

43　吉川忠夫、麦谷邦夫编：《真诰校注》卷一一《稽神枢第一》，第356-357页。

44　范宁：《博物志校证》卷一《物产》，北京：中华书局，1980页，第13页。

45　野本宽一：《神と自然の景観論——信仰環境を読む》，東京：講談社，2006年，第49-179页。

46　何星亮：《中国自然神崇拜》，南京：江苏人民出版社，2008页，第313-333页。

被认为是"龙神"居所,并由此形成了祈雨祭祀遗迹。[47] 新的神仙洞天想象,仍然要依存于这种传统的"圣性地形"神圣氛围之中,但却通过新的宗教观念塑造,创造出了一种更具超越性的信仰景观。

问题是,为什么会在东晋中期出现这样的宗教想象?这是一个非常复杂的道教史问题,迄今也并无定论。历史中的任何现象,肯定不会是凭空出现的,一定经过了长期的酝酿过程。可惜由于现存文献记载太少,追溯颇为困难。

山岳与神仙的关系,汉晋时期已经很密切,常见的观念是希望登山与神仙偕游,或者获得神药,长生不死。正如曹操《秋胡行》所咏:

> 愿登泰华山,神人共远游。
> 经历昆仑山,到蓬莱。
> 飘飖八极,与神人俱。
> 思得神药,万岁为期。[48]

汉晋时期最神圣的仙山,是蓬莱和昆仑。二者在现实生活中是无法到达的,因此作为汉代国家祭祀对象的五岳,在事实上成为最重要的修道名山。葛洪《抱朴子内篇》提到,"古之道士,合作神药,必入名山,不止凡山之中"。接下来便引用《仙经》,列举二十七处"可以精思合作仙药者"的名山,首先列举的就是五岳,即华山、泰山、霍山、恒山、嵩山。这一点上节已经提及。曹操《秋胡行》说的也是"愿登泰华山"(西岳)。

进入山中的修道者,需要可以遮蔽风雨的居所,最自然的选择就是山中洞穴。这些洞穴在文献中往往被称为"石室"。在修道者的观念中,山中有助于修道者的神圣力量,有山神和仙人两种。在《抱朴子内篇》的观念之中,明显还是在强调山神的重要性,但同时也提到了"或有地仙之人"。此后,山中仙人逐渐超越山神,作为仙官掌管名山。与华侨仙降有关的《紫阳真人内传》中,已经提到仙人"受封一山,总领鬼神""游翔小有,群集清虚之宫"等内容。紫阳真人周君曾到多处名

47 《全唐文》卷七八八李蟠《请自出俸钱收赎善权寺事奏》,北京:中华书局,1983年,第8241-8242页。

48 《曹操集》,北京:中华书局,1959年,第7-8页。

山访问仙人，如在王屋山"发洞门，入丹室"，[49] 遇到赵他子、黄先生等仙人（但没有提到清虚真人王褒）。这些仙人就被想象为住在石室中。可见神仙和山中洞室的联系，至迟此时已经存在。不过从《紫阳真人内传》和《真诰》的相关记载来看，类似于州郡官府的体系化洞天系统，应当还没有出现。至少许谧读到《茅君内传》之前，就并不知道句曲洞天的存在。[50]

因此，《真诰》《茅君内传》中的洞天记述，很可能是杨羲在《紫阳真人内传》等简略叙述基础上，[51] 结合自身的道法传承和知识背景，重新扩展构建的。而《紫阳真人内传》的背后，则是汉晋以来长期积累的山岳修道实践。

## 茅山洞天——地方氛围与情感载体

这种新的宗教想象，显然对许谧父子产生了很强的吸引力。许谧不断通过杨羲向三茅君询问有关茅山神仙洞府的细节，也仔细询问过与句容地方有关的前辈修道者（如左慈、葛玄、鲍靓等人）在神仙世界中的现状。[52] 保存在《真诰》中的这些问答，涉及很多琐碎的句容家族关系和地理细节，显示出双方对于当地情形的熟悉。

《真诰》中关于茅山句曲洞天的具体记述，集中于《稽神枢篇》（卷11-14）。其

---

49  《紫阳真人内传》，《道藏》第5册，第544页。

50  与此相关的一个蹊跷问题，是《天地宫府图》对十大洞天统理仙人的奇怪记载。王屋（西城王君）、赤城（玄洲仙伯）、罗浮（青精先生）、句曲（紫阳真人）、林屋（北岳真人）、括苍（北海公涓子），这种对应关系明显与《真诰》《茅君内传》《清虚真人内传》等早期文献的记述相左，让人颇感困惑。其中的几位神仙，如北海公涓子—玄洲上卿苏林—紫阳真人周君，属于华侨系统的仙道师受谱系（《云笈七签》卷一〇四《玄洲上卿苏君传》，第2244-2247页）。参看张超然：《系谱、教法及其整合：东晋南朝道教上清经派的基础研究》，第23-45页）。也就是说，《天地宫府图》完全没有提及杨羲、魏夫人系统的神仙，而紫阳真人、华侨的师受谱系却凸显于其中。这让人怀疑，东晋南朝时期的上清系道法可能存在多个传授系统。由于《真诰》巨大的文本影响力，魏夫人、杨羲一系的道法后来广为人知，但实际上紫阳真人、华侨一系的道法传承，很可能并没有因此消亡，仍然延续和活跃于江南信仰生活之中。《天地宫府图》记载的洞天治者，或许就来自于这一道法传承系统后来的"改造"。如果是这样的话，究竟应该如何理解由于《真诰》巨大的文本影响而被遮蔽的东晋南朝道教历史，就值得重新思考。

51  《紫阳真人内传》提到，曾在霍山遇到司命君，授予多种图籍。前面提到，大茅君也被称作司命君，治所正是在霍山。但前面提华侨、许谧仙降即紫阳真人来游时，还没有关于大茅君的相关想象，可见这里的司命君并不是大茅君（司命有很多），但也许就是大茅君（司命真君）想象的基础。

52  吉川忠夫、麦谷邦夫编：《真诰校注》卷一二《稽神枢第二》，第380-394页。

中有一小部分是陶弘景编辑时抄录的《茅君内传》相关内容，大部分则是三茅君（尤其是中茅君）等仙人来游时的讲述（由杨羲记录并转告）和许谧的答书。从许谧读完《茅君内传》和这些记录后的回复来看，有些是表示"欣慕"亦即欢心向往之意，有些则是他阅读之后仍有疑问，希望仙人能够进一步解说的。如下面这封答书：

> 告："小阿口直下三四里，便径至阴宫东玄掖门。入此穴口二百步，便朗然如昼日。"不审此洞天之别光，为引太阳之光以映穴中耶？此洞天中，官府旷大，云官室数百间屋。官属正二仙君兄弟，复有他仙官，男女复有几许人？为直是石室，亦有金堂玉房耶？宫室与洞庭苞山相连不？包公及妹朱氏，昔在世曾得入此宫不？二人为未得登举作地下主者耶？治在何处？愚昧冒启，惧有干忤。[53]

许谧在这封答书中一口气提出了七个问题：

（1）洞天中之所以亮如白昼，是不是"引"太阳光映照的结果？

（2）洞天中官府庞大，仙官除了中茅君、小茅君之外还有哪些人？

（3）洞天中都是石室，还是也有建筑性的房屋？

（4）洞天是否跟太湖中的洞庭苞（包）山连通？

（5）包公（鲍靓）兄妹在世的时候是否去过句曲洞天？

（6）包公（鲍靓）兄妹现在是否是地下主者？

（7）包公（鲍靓）兄妹的治所在哪儿？

第一个问题是对洞天中光线的疑惑。在一般的常识之中，洞穴里面都是非常黑暗的，为何依存于洞穴之中的神仙洞府却亮如白昼？光照从何而来？第二、三个问题关于句曲洞天神仙官府的官舍形态、建筑空间和官僚人员构成。第四个问题以下，则是来自于他自己幼年时跟句容修道前辈包公（鲍靓）的谈话，前面提到，当时鲍靓告诉过他茅山是太湖洞庭包山的西门。他对于这位前辈修道者在神仙世界中的地位，显然非常感兴趣。

---

53　吉川忠夫、麦谷邦夫编：《真诰校注》卷一一《稽神枢第一》，第373-374页。

许谧答书中询问过的句容修道者，还不只是鲍靓。他的四兄许迈（小名阿映），曾与王羲之一起访游神仙，《真诰·运象篇》有一大段中茅君仙降时讲述的"阿映"的内容，包括成仙之后生活在盖竹山，[54] 看起来也应当是回答许谧之问。在另一封答书中，许谧也问起左慈、葛玄的情况——"今在何处？肉人喟喟，为欲知之"。这些都是他熟悉的"身边"之人。对于许谧的这些疑问，仙人又逐一做了详细解答，《真诰》卷 12-14 的很多内容都与此有关。陶弘景就说："长史（许谧）书即是问华阳事，华阳事仍是答长史书。强分为两部，于事相失。今依旨还为贯次。"[55] 这些围绕仙人讲述和许谧疑问而铺陈开来的句曲（华阳）洞天细节，正是《稽神枢篇》的编纂由来。

从许谧的答书中不难感受到，茅山洞天之所以对他产生强烈的吸引力，原因之一就在于这是他所生活和熟悉的地方：

> 人对环境的反应可以来自触觉，即触摸到风、水、土地时感受到的快乐。更为持久和难以表达的情感则是对某个地方的依恋，……当这种情感变得很强烈的时候，我们便能明确，地方与环境其实已经成为了情感事件的载体，成为了符号。[56]

许谧在茅山北部的雷平山麓有一处山宅，不少仙降活动的场景就发生在这处山宅里。中茅君的告示和许谧的答书中，有一些内容讨论到许谧在山中的田地，以及山中哪些地点适合建造"静舍"，即静思修道之地。[57] 有次中茅君还谈到了许谧宅前的水塘——"今舍前有塘，乃郭四朝所造也"，并顺口吟诵了郭四朝以前乘小船在塘上所咏之歌。[58] 这些都是原本许谧很熟悉的地点，但在中茅君的讲述中，无论是这些地点的往昔历史，还是相关的仙人，却都是许谧初次听闻的新"知识"。前面提到，许谧了解仙降场景，是以杨羲的纸笔为媒介，通过文字阅读而想象的。杨

---

54　吉川忠夫、麦谷邦夫编：《真诰校注》卷四《运象篇第四》，第 145-147 页。

55　吉川忠夫、麦谷邦夫编：《真诰校注》卷一九《翼真检第一》，第 571 页。

56　段义孚：《恋地情结》，志丞、刘苏译，北京：商务印书馆，2018 年，第 136 页。

57　参看张超然：《系谱、教法及其整合：东晋南朝道教上清经派的基础研究》，第 89-112 页。

58　吉川忠夫、麦谷邦夫编：《真诰校注》卷一三《稽神枢第三》，第 414 页。

羲陆续写出的仙人诰示，就像是一幕幕由"通灵"者导演的舞台剧，将观众（信众）包裹入具体的场景和氛围细节之中。原本熟悉的乡土地理，借由神仙之口，在杨羲笔下逐渐转化为虚幻的神仙洞府，吸引力是可以想见的。

可能正是由于这样的神圣地理转化，茅山在某种程度上成为段义孚所说的"情感事件的载体"。在"人间许长史"和"山中许道士"两种身份之间徘徊的许谧，在读到《茅君内传》和仙人的相关讲述之后，对于茅山句曲洞天的兴趣逐渐变得强烈起来。当他得知中茅山之东有可以进入洞天的洞口，就希望以后能"渐斋修而寻求之"，听说大茅山南也有类似入口（南便门），同样非常欣喜，要"精诚注向，沐浴自新"，在吉日去寻觅洞口，以表虔诚。得知茅山中有一些大茅君生活过的地点后，他也表示要去寻找遗迹。而在往复问答之后，他迫不及待地登上了大茅峰顶，希望能亲眼见到大茅君，得到他的青睐和开示——"谨操身诣大茅之端，乞特见采录，使目接温颜，耳聆玉音"。[59]

许谧的小儿子、后来英年早逝的许翙，曾和杨羲一起在雷平山宅舍居住，耳濡目染，同样对句曲洞天充满了向往——"恒愿早游洞室，不欲久停人世，遂诣北洞告终"。据说他在北洞石坛烧香礼拜、最终升仙后，住在雷平山东北的方隅山洞室方原（源）馆中，并经常往来于方源仙馆和大茅山西南的四平山洞室方台之间。[60]

本文开始提到的周子良也是如此。保命府仙官"赵丞"首次来访之后，一年多时间里，陆续又有很多茅山洞府的神仙来访，直到周子良受召仙去。周子良对每次神仙来访时的梦境做了或详或简的记录，去世后被陶弘景发现并整理编辑成书，[61] 使我们现在可以了解这些持续一年多的升仙之梦的细节。周子良所记录下来的，正是生活在这一片乡土之中的修道者与洞府神仙的交流，他们讨论的内容，很多都是茅山定录、保命两府的神仙行政细节，以及当时茅山道馆世界的琐碎日常。这些梦境在很大程度上是受到一百五十年前杨、许仙降时写出的茅山神仙洞府想

---

59　吉川忠夫、麦谷邦夫编：《真诰校注》卷一一《稽神枢第一》，第374、367页。

60　吉川忠夫、麦谷邦夫编：《真诰校注》卷二〇《翼真检第二》，第588-589页。关于方隅山方源馆和四平山方台两处神仙洞室，参看该书卷一四《稽神枢第四》，第437-438页。四平山距离大茅山约二十里，据说方台洞室与茅山句曲（华阳）洞天相通，被称作"别宇幽馆"。

61　王家葵认为，周子良的冥通记录应出自陶弘景伪撰。但他也承认，现存文本找不出直接证据证实这一点，《周氏冥通记校释》"附录"，北京：中华书局，2020年，第279-344页。不管是伪撰还是经过修改，这份冥通记录至少体现了当时茅山修道者对于句曲洞天神仙世界的认识。

图4　山南大洞口附近，南朝时代道馆集中之地（笔者摄）

象的影响。

事实上，在杨、许仙降活动之后，茅山沉寂了一段时间。刘宋时期开始，随着仙降文本的逐渐传开，这个想象中的神仙洞府开始受到重视。进入茅山的修道者，在神仙洞府的几处入口，特别是最重要的山南大洞口，开始建立廨舍、道馆等设施，并不断扩展，最终形成道馆林立的山中宗教景观（图4）。[62] 茅山也因之成为最重要的修道圣地。周子良就是在这种背景下跟随陶弘景来到茅山，了解到茅山句曲洞天的各种细节。形式上类似于世俗州郡官府的神仙洞府，就位于日常生活的道馆附近，里面生活着很多有名有姓的仙官，修道者的善与恶、功德与过错，都被他们所注视。在这种氛围下，可以想象，年轻的修道者周子良必然很期待跟他们的交流，从而形成了梦境所呈现的宗教幻觉。

这是一个耐人寻味的现象。茅山句曲洞天并不是像蓬莱、昆仑那样遥不可及

---

62　拙撰：《"山中"的六朝史》，第122-134页。

想象洞天——神仙、洞穴与地方氛围

的神仙世界，甚至也不像五岳那样距离修道者空间遥远，而是依存于他们所熟悉的乡土环境之中。研究乡土景观的杰克逊（John Brinckerhoff Jackson）曾说："一种景观，如同一门语言，是正统权威和乡土环境之间永恒的冲突和妥协的产物。"[63] 由地方宗教精英在信仰竞争中不断推陈出新的"先锋"想象，在某种意义上也是一种知识和信仰的塑造力量。这种力量与乡土地理环境的结合，创造出神仙洞府这种新的宗教景观，也营造了一种新的地方宗教氛围，成为修道者和信众可以随时寻访、触摸、融入的对象。

## 结　语

东晋中期伴随杨、许仙降活动而出现的洞天体系，从性质上说，是地方宗教精英对乡土"圣性地形"的改造和重塑。这是一种新的宗教想象。哈布瓦赫（Maurice Halbwachs）在讨论福音书中的圣地地形时，曾这样说：

> 在一个很长的时间段内，新的共同体也消化吸收了古老群体的传统，使之融入自己的记忆之流中，并使他们摆脱了已经逐渐地变得模糊不清的过去，也可以说，从这些传统已经失去意义的黑暗时代分离出来。新的共同体改造和移用了这些传统；同时，通过改变他们在空间和时间上的位置，改写了这些传统。[64]

在杨、许仙降之前，茅山最主要的宗教景观是民间信仰性质的白鹄庙。茅山凸起于平原之上，三座山峰远望非常明显，大概很久以来就形成了基于这种自然地形的山神祭祀传统。至迟自汉末至西晋，句容当地也已经形成了修道传统。在这样的地方信仰环境下，经由杨、许仙降这样一个偶然性历史事件的塑造，原来被认为是神祇之所在的山中洞穴，成为类似于州郡官府的神仙洞府，无数仙官往来于其中，分司其职，通过文书簿籍的运作掌管着修仙者和民众的命运。在《茅君内传》

63　约翰·布林克霍夫·杰克逊：《发现乡土景观》，俞孔坚、陈义勇等译，北京：商务印书馆，2015年，第194页。

64　莫里斯·哈布瓦赫：《论集体记忆》，毕然、郭金华译，上海：上海人民出版社，2002年，第373-374页。

的"叙述"中，茅山三峰成为神仙三茅君的象征，白鹄庙也被称作句曲真人庙，具有了神祇与仙人的双重面貌。这在某种意义上，也可以说是一种"新的共同体"对传统神祇祭祀的改造。

《真诰》记录的杨、许仙降场景，带有某种戏剧（drama）性质。而且也正如戏剧一样，一方面通过情节设计调动着观众喜怒哀乐的情绪，一方面也在虚构和真实的交错中塑造了一种让观众既熟悉又陌生的文化氛围空间。这个空间承载了观众的情感。就像茅山中的神仙洞府，既是想象的宗教世界，又存在于可以接近、访问的乡土地理空间之中，具有强烈的地方氛围包裹性和情感融入性，吸引和影响着许谧父子。

许翙就是怀着对茅山神仙洞府的向往之情，在洞天入口处"升仙"（应当是自杀）的，可以说是这出宗教性戏剧的高潮。他后来经常出现在"通灵"者杨羲的梦中。[65] 这些梦看起来一方面是杨羲本人的思念，一方面也是在抚慰许谧的丧子之痛——"自掾（许翙）去后，杨多有诸感通事，长史既恒念忆，故杨每及之也"。可以说，许翙升仙之后的茅山洞天，较之此前更加具有了现实中的父子和朋友情感载体的意义。

通过早期洞天想象可以看到，在宗教生活中，氛围和情感是相互影响的双方，氛围激发着情感，情感又强化着氛围。氛围的营造，往往借助于信众所熟悉的人和物、地点和空间。这种"熟悉"会让信众产生亲和感，而在"熟悉"基础上重塑的想象世界及其陌生感，又会给信众带来巨大的好奇心和吸引力。随着想象情节的不断释放，信众的情绪也会逐渐强化。在这个过程中，有的信众会因为渴望融入想象世界而情绪"失控"，由此出现的自杀等事件，会进一步强化氛围和情感，也赋予了想象世界新的实践性。

后来周子良在茅山中"冥通"升仙，或许也是受到之前许翙的影响。而周子良梦境中的茅山洞府和仙官来访的细节场景，同样也可以说是承载了乃师陶弘景的情感。[66] 陶弘景编辑了《真诰》和《周氏冥通记》，在这两种文本的影响下，这些

---

65 《真诰》卷一七《握真辅第一》："自小掾去世后，略无月不作十数梦见之。又于睡卧之际，亦形见委曲也。"吉川忠夫、麦谷邦夫编：《真诰校注》，第540页。

66 这种情感很明显地体现在陶弘景的细致注释中。此外，王家葵猜测，周子良的升仙（自杀），或许也有陶、周之间的人际关系冲突因素，《周氏冥通记校释》"附录"，第310页。但此点很难证实。

原本属于茅山地方的氛围和情感，影响力逐渐扩大。梁武帝所制的宫廷乐曲《上云乐·金陵曲》，咏唱的就是上清系仙境，其中特别提到了茅山句曲洞天：

> 勾（句）曲仙，长乐游洞天。
> 巡会迹，六门揖，玉板登金门。
> 凤泉回肆，鹭羽降寻云。
> 鹭羽一流，芳芬郁氛氲。[67]

　　进入宫廷乐曲，意味着发轫于地方的宗教想象和景观氛围，在国家上层领域也获得了认同。可以想象，《上云乐》在各种场合的演奏，会在建康宫廷和上层社会中塑造更为弥散性的洞府寻仙的文化意象。换言之，在刘宋以后杨、许仙降文本的流传、编纂和传抄，以及更广泛的各种媒介作用下，洞天体系及其氛围最终扩散到更远的人群之中，引发千百年来无数的想象和探访，共同塑造了绵延至今的文化遗产。

本文原刊于林玮嫔、黄克先主编：《氛围的感染：感官经验与宗教的边界》
台北：台湾大学出版中心，2022年，第149-178页。

---

67　《乐府诗集》卷五一，北京：中华书局，1979年，第746页。

# 平远世界的绽开
## ——从中唐到北宋

李 溪

## 一、独特的"平远"

郭熙《林泉高致》中提出的"三远"之说，可谓宋以后中国山水画图式之仪则，被后人评为"不易之论"[1]。其言云：

> 山有三远：自山下而仰山巅，谓之高远；自山前而窥山后，谓之深远；自近山而望远山，谓之平远。高远之色清明，深远之色重晦，平远之色有明有晦。高远之势突兀，深远之意重叠，平远之意冲融而缥缥缈缈。其人物之在三远也，高远者明了，深远者细碎，平远者冲淡；明了者不短，细碎者不长，冲淡者不大。此三远也。[2]

"三远"，也即高远、深远、平远，这很容易令人从透视法的角度理解为一种距离感。但细查"三远"之意，实际上是以观者作为一个动态的主体来营建画面"感觉"的三个层次，也即自山下而山巅，自山前而山后，自近山而远山的视觉上的空

---

1　（清）汤贻汾：《画筌析览》，卷上，清嘉庆九年刻本。

2　（宋）郭熙：《林泉高致》，济南：山东画报出版社，2010年，第117页。

间感。"三远"的手法被认为几乎完美表现在了郭熙于熙宁五年所作的《早春图》中，这也是迄今传世的最为可靠的郭熙真迹。日本美术史家小川裕充谈到《早春图》的空间结构时说，此画"以画面中央为基点，使下方斜向和缓向后深入的空间（深远）于上方峥嵘耸立的空间（高远）以及面对画面右方崖壁遮蔽的锁闭空间与面对左方远山的开放空间（平远）相对比，具有了统合左右的'平远'、上下的'高远'、前后的'深远'这所谓三远的构筑性的空间构成"。[3] 法国哲学家于连也说："三种展开远的方式彼此不排斥，它们当中没有任何一种会胜过其他两种：三远不竞争（concurrents），它们是交会合作（concouante）的，而交汇于'三维度'中。"[4]看上去，这三种空间的呈现是"均质"的，它们相互配合关联，而成一平衡的、圆融之整体。（图1）

但是，倘若检视北宋中期以后的画论，可以看到，在"三远"之中，"平远"较之"高远""深远"，其实是较为特别的。如郭熙在《林泉高致·画诀》中论及四景山水之题时，其夏有"夏山松石平远"，其秋有"秋晚平远""秋景松石平远"，其冬有"风雪平远"以及"松雪平远"等，而"高远""深远"的说法除了见诸"三远"论外，并未见诸画题。此外，在稍晚的《宣和画谱》之"山水"部中，以"平远"来命名的画作多达二十三幅，其中李成最多，有五幅直接命名为"平远"，诸如《晓岚平远图》《晴峦平远图》乃至直接命名为《平远图》。《宣和画谱》所记载的郭熙之作不多，也有一幅直接命名为《平远图》的作品。甚至在北宋中期郭若虚《图画见闻志》中被认为风格"峰峦浑厚，势状雄强"的范宽，也在《宣和画谱》中出现一幅名为《春山平远图》的作品。而全书无有一以"高远"或"深远"命名之画。

以之命名，并非是一件偶然的、随意的事。在中国的艺术中，命名即是对绘画作为"一个世界"意义的澄明，而山水画所要展开的世界，便是文人的"林泉高致"。《宣和画谱》中对山水画的命名，主要依循时间－景物－空间的三要素法则（例如"夏山松石平远"），也就是说这三个方面构成了山水所表达的一个"世界"。不过，三要素并非缺一不可，一个或两个也可以构成一个命名（例如《早春图》

---

3　小川裕充：《卧游：中国山水画的世界》，台北：石头出版公司，2017年，第186页。

4　于连：《山水之间：生活与理性的未思》，卓立译，上海：华东师范大学出版社，2017年，第46页。

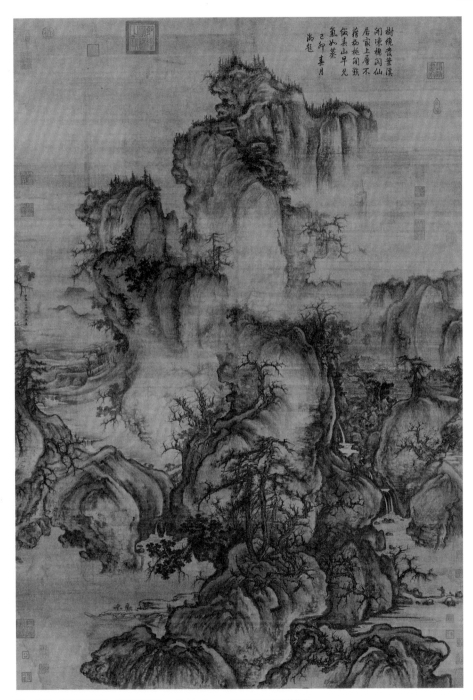

树绕弯叢溪
闲凍携闲仙
居寂上層不
藉物抛闲致
伭喜山早兒
氣如荣
己卯春月
尚题

图1　北宋　郭熙《早春图》　绢本立轴设色　158.3×108.1 cm　现藏于台北故宫博物院

平远世界的绽开——从中唐到北宋

《寒林图》或《平远图》），也即，单独的时间、物与空间均可以成为命名。这说明山水画的意图并非要去表达由一个某时、某地、某物所构成的具体"景色"，而是在一个时刻、一个物象之中便可以显现的"世界"。此一"世界"正是画家同周遭的文人在面对"何处是林泉"这个问题时，做出的一种澄清。在北宋绘画中，以"时间"对山水的表述，多为秋景、冬景和晚景，以"物"对山水的表述，多为寒林、烟岚，而在表达空间的"三远"中作为这一世界表述的，唯有"平远"。

换言之，"平远"既可以视为画面中一种具体的空间表达，又可以作为绘画的"主题"。如苏轼在元祐二年为文潞公所写的著名的《郭熙画秋山平远》中说："玉堂昼掩春日闲，中有郭熙画春山……离离短幅开平远，漠漠疏林寄秋晚。恰似江南送客时，中流回头望云嶙。伊川佚老鬓如霜，卧看秋山思洛阳。"[5] 而后黄庭坚在次韵时则说"郭熙官画但荒远，短纸曲折开秋晚。江村烟外雨脚明，归雁行边余叠嶙。"[6] "短幅"的作品，正是《林泉高致》中所说的"小景"。[7] 苏轼对这幅画的"平远""疏林"说的是绘画中的景象，而将其命名为《秋山平远》则说明了绘画的"主题"，而黄庭坚认为"荒远"就是郭熙官画的主要风格，说明此画正是取自郭熙最为得意的题材。另外，郭熙的《林泉高致·画题》中，也曾有"怪石平远"一题云："作平远于松石旁，松石要大，平远要小；大小匀称，此小景也。"此题中的"平远"指具体的山水形态，其布局于更大松石之外，而"怪石平远"则是绘画的主题。

这个描述非常类似于今天流传于世的北京故宫博物院所藏的横幅《窠石平远图》以及日本藏传为李成的立轴《乔松平远图》（图2、图3），后者经傅申先生鉴定，认为正是郭熙的真迹。[8] 尽管这两幅画的形制不同，前者是横幅，后者则是立轴，但画面的构图都是以松林或树石作为前景且作为画中视觉上的主体，而在一旁

5　（宋）苏轼：《苏轼诗集》，北京：中华书局，1982年，第1540页。

6　（宋）黄庭坚：《次韵子瞻题郭熙画秋山》，《山谷诗集注》，上海：上海古籍出版社，2003年，第172页。

7　李慧漱在《郭熙与小景》一文（《浙江大学艺术与考古研究（特辑一）》，杭州：浙江大学出版社，2017年，第318-319页）中，根据《窠石平远图》（纵120.8厘米，横167.7厘米）的尺寸，认为其绘画的主题虽是"怪石平远"的"小景"，但绝不能称为"小幅"，同宋画中的绘"寒汀远渚"的"惠崇类小景"是不同的。其实，苏轼所说的"离离短幅"未必是如今天所认为的如册页般的"小幅"。在唐宋，"短幅"屏风乃是伴着床榻而制，在人睡眠时起到遮挡的作用，如白居易诗中有"短屏风掩卧床头"之句，其长至少要与床同宽，尺寸并不小。

8　傅申经过对此画笔法细节和树石形态的对比和考订，认为此作的真正作者正是郭熙。详细的论述见田洪、颜晓军、徐凯凯编：《傅申书画鉴定与艺术十二讲》，杭州：浙江大学出版社，2017年，第117-135页。

的烟雾暝漠平远所占的空间较小，此外再无高大的山体。然而，既然是"平远为小"，为何又要用"平远"作题呢？显然，"平远"并非只是一种风格的表述，它在文人心中另有特殊的价值。苏轼在《郭熙画秋山平远》一诗其后接着说：

> 为君纸尾作行草，炯如嵩洛浮秋光。我从公游如一日，不觉青山映黄发。为画龙门八节滩，待向伊川买泉石。

从两鬓如霜的文潞公，到此时尚处壮年的自我，苏轼将此图视为"士大夫"泉石之梦的寄托。有趣的是，在南宋乾道五年，楼钥随舅父汪大猷使金过汴梁，他专门去参访了伫立在玉堂中的尘埃满布的郭熙屏风画，也写下了一首《郭熙秋山平远用东坡韵》：

> 槐花忙过举子闲，旧游忆在夷门山。玉堂会见郭熙画，拂拭缣素尘埃间。楚天极目江天远，枫林渡头秋思晚。烟中一叶认扁舟，雨外数峰横翠巘。谁安客宦逾三霜，雪梦泽连襄汉阳。平生独不见写本，惯饮山绿餐湖光。老来思归真日月，梦想林泉对华发。丹青安得此一流，画我横筇水中石。[9]

如果说对苏轼而言，"秋山平远"还只是一幅具体的画作，那么在楼钥心里，"秋山平远"就意味着以东坡为代表的士人的归栖之地。从谪居黄州的东坡，到老来思归的自我，在楼钥心里，唯有东坡之诗能够安放日思月念的"归心"，唯有这《秋山平远》能够画出士人的林泉梦想。

其实，郭熙的作品并非只有平远的"小景"之作。苏轼之诗开头就提到"玉堂昼掩春日闲，中有郭熙画春山"，说的是郭熙在元丰改制后为学士院玉堂绘制了《春江晓景》屏。按照小川裕充的考证，认为这应当是一面四扇照壁屏风[10]，又根据宋代《营造法式》对于照壁屏风的记载，这幅画加上屏座可高达七尺至一丈二

---

9　（宋）楼钥：《楼钥集》，杭州：浙江古籍出版社，2010年，第2027页。

10　小川裕充：《院中名画——从董羽、巨然、燕肃到郭熙》，《艺术学》（台北），第23期，2007年01月，第229-303页。

平远世界的绽开——从中唐到北宋

图2　北宋　郭熙《窠石平远图》绢本设色　120.8×167.7 cm　现藏于北京故宫博物院

尺（2.1至3.8米），可谓是气势雄强了。[11]　在熙宁年间曾在汴京目睹郭熙之作的郭若虚，在《图画见闻志》中言其作乃是"巨障高壁，多多益壮"，而同样作于熙宁年间的《早春图》，正是一幅以高远、深远为主，气势浑然"巨障"之作。[12]　但是，后世的画史对郭熙的认识却更多接受了苏黄之说。如明人有句"郭熙平远疑有神，北苑（董源）烂漫皆天真"，又有"营丘老仙百世师，后来学者有郭熙。寒林平远

---

11　李诫的《营造法式》卷二十载："造照壁屏风骨之制，用四直大方格眼。若每间分作四扇者，高七尺至一丈二尺；如只作一段截间造者，高八尺至一丈二尺。"又说："截间屏风每高广各一丈二尺。"屏风骨"指屏风的木制骨架，而在其间的作品应当稍小。（宋）李诫：《营造法式》，北京：人民出版社，2006年。

12　郭若虚熙宁年间被任命为辽国使节，曾入汴京，而其《图画见闻志》"纪艺"有纪年，为载唐会昌元年（841年）至北宋熙宁七年（1074年）间的画家小传。郭熙在熙宁元年受到富弼的推荐已经来到汴京，先后为三司使吴中复绘《秋景平远图》，以及开封府的邵亢作六幅《雪景屏风》，很快又受到神宗青睐，奉诏翰林图画院艺学，在宫内有不少重要作品，《早春图》正是熙宁五年所作。故郭若虚和郭熙很可能在朝中认识，至少郭若虚应当是亲眼见过不少郭熙的作品的。

塞尚的山水境域

图3　北宋　郭熙《乔松平远图》　绢本水墨　205.6×126.1 cm　现藏于日本澄怀堂文库

平远世界的绽开——从中唐到北宋

世岂有，往往赝本传其疑。"[13] "平远"作为郭熙的代表风格被世人所周知，以致历代仿郭熙作伪者亦多用此题。明末王世贞在《题郭熙画〈树色平远图〉卷》曾注意到《图画见闻志》中的这一说法和郭熙传世画作风格不同的问题："若虚称其施为巧赡，位置渊深，虽复学慕营丘，亦能自放胸臆。巨障高壁，多多益壮，至宣和帝则盛推李成，而谓熙与范宽、王诜，虽自成名仅得一体。然熙之传世者，多号平远，与若虚所记颇不同。"[14] 在今天，郭熙的平远"小景"似乎不若"宏图"更为有名，这在很大程度上是由于《早春图》是当世最被认可的郭熙的传世之作，但在历史上，不只是《早春图》，就连当时更为煊赫的《春江晓景》屏风，也似乎并没有得到更多的题跋，以致到了明代见到郭若虚"巨障高壁，多多益壮"的记载甚是疑惑，相较而下，"平远"自苏轼开始，由于一代代文人的"抬爱"，成了郭熙在画史叙述中的主体风格。

## 二、几种解释

"平远"从作为"三远"之一的空间形态的表达，到成一独特的绘画"主题"，再到成为士人心中的"林泉世界"，这一过程无疑是经过了诗人心灵的"洗炼"的。徐复观先生在《中国艺术精神》论郭熙一节中也注意到了画史中的这一变化，他这样解释说：

> "高"和"深"的形相，都带有刚性的、积极而进取性的意味。"平"的形相，则带有柔性的、消极而放任的意味。因此，平远较之高远与深远，更能表现山水画得以成立的精神性格。所以到了郭熙的时代，山水画便无形中转向平远这一方面去发展。郭熙对平远的体会是"冲融""冲淡"，这正是人的精神得到自由解脱时的状态，正是庄子、魏晋玄学所追求的人生状态。而此一状态，恰可于山水画的平远的形相中得之，于是平远较之高远、深远，更适合

---

13　（明）张羽：《静居集》卷三，四部丛刊三编景明成化刻本。

14　（明）王世贞：《弇州山人题跋》，杭州：浙江人民美术出版社，2012年，第462页。

于艺术家的心灵的要求了。[15]

徐复观用《庄子·逍遥游》中的精神来看"远"，他举"乘云气，御飞龙，而游乎四海之外"以及彷徨、逍遥于"无何有之乡，广莫之野"，说"这是由自己生理的超越（无己），世俗的超越，精神从有限的束缚中，飞跃向无限的自由中去"。他因此称之为"远的自觉"。也即，"远"本身就并非是种视觉经验，而是一种"存在之域"。然而以何种方式"存在"，又为何"平远"高于"高远""深远"，徐先生看到了表象，却尚未尽善。倘去追求高远、深远，这便有了一种向上与向内扩张空间的意图，如同仰望、登山、远足的体验一样，"在此"的目的是"到那里去"，如此，就"飞出"了画面之外，去追求一个想象中的终极的所在了。

正如徐复观先生观察到的，北宋以前的山水画中，正是以"高远""深远"为主体的。顾恺之在《画云台山记》中，以"画丹崖临涧上，当使赫巘隆崇，画险绝之势。……画天师瘦形而神气远，据涧指桃，回面谓弟子。弟子中有二人临下，倒身大怖、流汗失色"，以险绝营造一种令人感到可怖的高远感，目的是呈现出道家仙山的"神明之居"。而宗炳的《画山水序》中虽然用"澄怀味象""应会感神"等庄语来说山水，但其图景仍然是"且夫昆仑山之大，瞳子之小，迫目以寸，则其形莫睹，迥以数里，则可围于寸眸。诚由去之稍阔，则其见弥小。今张绢素以远暎，则昆、阆之形，可围于方寸之内"。[16] 所谓山水的"感会"主要是通过"形"在方寸之间营造出一种体量上的"大"，从而造成视觉上"远"的幻相。此外，唐代张彦远《历代名画记》中言吴兴人朱审的山水"深沉环壮，险黑磊落，湍濑激人，平远极目"。[17] 这一空间中有深沉、险绝、晦暗，正符合郭熙"三远"中"深远之色重晦""高远之势突兀"的说法。此外《林泉高致》中也曾说："山水，大物也。人之看者，须远而观之，方见得一障山川之形势气象。"又说："正面溪山，林木盘折委曲，铺设其景而不厌其详，所以足人目之近寻也；傍边平远，峤岭重叠钩连缥缈而去，不厌其远，所以极人目之旷望也。"这些说法都是对前人"视觉理论"的继承，

---

15  徐复观：《中国艺术精神》，上海：华东师范大学出版社，2001年，第212页，引文略有改动。

16  上述两篇文献均由于张彦远《历代名画记》的记载而得以保存。分别见（唐）张彦远：《历代名画记》卷五、卷六，杭州：浙江人民美术出版社，2011年，第92-93页，第103-104页。

17  （唐）张彦远：《历代名画记》卷十，第159页。

它们的意图，是以视觉到达极限而产生一种旷远的感觉。

这种对"远"的寻求，非常类似于西方浪漫主义时代所推崇的"崇高"（sublime）境界。英国人伯克在18世纪中叶以"优美"作为对比，将"崇高"经验的来源描述为巨大的高山、幽深的大海，或是一种晦暗的、雾气造成的模糊以及巨大的建筑物与灾难性气候等令人痛苦和恐惧的事物。[18] 后来，康德在《判断力批判》中将"崇高"的概念解释为知觉在面对数量和力量的无限时突破想象力的限制而获得的自由。[19] 相较于康德对崇高的超越性的解释，歌德的朋友、德国浪漫派画家弗雷德里希更重视将这一"自由的绝对"显现于"世界之中"。他的学生卡尔·卡洛斯在《关于风景画的九封信》中评价说：

> 那时我们站在山之巅，凝视着层叠无尽的山脉。看着溪流疾涌而过，所有的壮丽在眼前展开，这时候，是什么感觉将你抓牢？那是存在于你身体里的一种静默的专注。你在无垠的空间中失去了你自己，你的全部身心在经历一场无声的净化和澄清，你的自我已经消失不见，你是"无"，上帝是一切。[20]

这幅画所展现的景色，依循的是"凝视"的方式，既是向着远方"无尽"的，又是在眼前逐渐"展开"的。展开的结果并不是心灵的直接超越，而是在身体内在的静默中寻求一种净化。并且，此刻"自我"已经化入了世界之中，自我成了"无"的自我，拥抱了成了"上帝"的世界。这个"上帝"，不是"非人间"的，而恰恰是周遭的一切（everything），是世间最真实的存在。"神无处不在，一粒沙中也有神"，弗雷德里希在信中说，上帝不是统摄万物的超越性的本体，而是呈现于每一个"物"身上的自然的精神，而艺术正是人同神之间的一种冥想工具。[21] 法国哲学家皮埃尔·阿多提到，弗雷德里希的绘画在当时引起了宗教与风景之间的争论。

---

18　Edmund Burke, *A Philosophical Enquiry into the Origin of Our Ideas of the Sublime and Beautiful* , Oxford: Oxford Paperbacks, 2008, pp. 57-77.

19　见康德：《判断力批判》，邓晓芒译，北京：人民出版社，2002年，第86-119页。

20　Carl Gustav Carus, *Nine letters on Landscape Painting*, quoted and trans.in J.L.Koerner, *Caspar David Friedrich and the Subject of Landscape Painting*, London: Reaktion Books, 1990, p. 194.

21　迈克尔·费伯：《浪漫主义》，翟红梅译，南京：译林出版社，2019年，第142页。

塞尚的山水境域

他认为，将风景视为宗教信仰或任何超越性理念的工具，是降低了风景的价值。但是，同很多西方学者一样，阿多将中国画定位为"隐逸主义"的。他认为风景画所要表达的是寻常的生活，而不是隐逸者孤独的灵魂，后者应当同基督教的隐修精神联系在一起。[22]

如果以此崇高或是宗教精神去认识"远"，就误解了中国的山水。法国哲学家于连对此有所体会：

> 郭熙所"追求"的，既不是"真理"（知识），也不是"自由"（信仰）——此二者是我们欧洲人的两大"绝对"，欧洲人在很长一段时期里热情澎湃地持守它们——他所"追求"的是"山水"。这也是为何欧洲人今日要重新回到对风景的审视中来。[23]

山水从不会远离人而去说"远"，郭熙说的"三远"，也是从作为一种活动的精神出发去"游观"一个世界，即便是"高远""深远"，也不等同于对"无限"的追寻。但相对于容易引起对这种"进取心"或是"归隐心"的误解的"高远""深远"，徐复观先生强调"平远"的特别，意正在于一种自我的回归。宗白华先生在《中国诗画中所表现的空间意识》一文中，更直接注意到了浪漫主义绘画和中国山水画的区别，他说：

> 中国人面对着平远之境而很少是一望无边的，像德国浪漫主义大画家菲德烈希所画的杰作《海滨孤僧》（今译《海边的修道士》，图4）那样，代表着对无穷空间的怅望。在中国画上的远空中，必有数峰蕴藉，点缀空际……我们向往无穷的心，须能有所安顿，归返自我，成一回旋的节奏。[24]

在宗先生看来，弗雷德里希绘画中那种由视觉产生的无限感（"远"），以及如

---

22　皮埃尔·阿多：《古代哲学研究》，赵灿译，上海：华东师范大学出版社，2016年，第290页。

23　于连：《山水之间：生活与理性的未思》，第49页。

24　宗白华：《美学散步》，上海：上海人民出版社，1981年，第112-113页。

图4　弗雷德里希《海边的修道士》 Caspar David Friedrich　*Der Mönch am Meer*　布面油画　110×171.5 cm　现藏于柏林旧国家画廊

此"对无穷空间的怅望"或是由此而产生的宗教性的体验，并非是庄子思想的主旨。庄子的"游"，不是为了追求一个最后的目的地，而是要"在世界之中"有所安顿、归返自我。在《逍遥游》中，蜩与学鸠、斥鷃耻笑鲲鹏"奚以之九万里而南为？""彼且奚适也？"，他们不能如鲲鹏般逍遥而游，不是由于他们自身体量的"小"，而是因为他们将世界以"我"而观之，陷入了"小大之辨"中。而鲲鹏的世界之"大"，是由于它们原本就同天地为一体，"天之苍苍，其正色邪？其远而无所至极邪？其视下也，亦若是则已矣"，鲲鹏对世界的观照，是在"远而无所至极"之内的，因此，万物都不作为一个存有的对象被施以形式与用途的目的，当然，它更不可能承载作为目的的"神"。鲲鹏在天地之中获得的是一种"与物并生"的自由。这一自由并非是向外的寻求，也不是徐复观先生说的柔性的、消极的，而是一种"物与我的自适"。在《逍遥游》最后，庄子用一棵无用的大树的"安放"来言说"逍遥"的含义。和鲲鹏因"大"而被笑"何适"一样，大树因"大"而引起惠子"无用"的焦虑，庄子却说将其安置在"广莫之野，无何有之乡"，这并不是要另外营造某一具体的"逍遥之所"，而是告诉惠子唯有解除对"有"的执念，忘记以形式

　　　　　　　　　　　　　　　　塞尚的山水境域

以及由此产生的用处来界定"物"的价值，才能在一种"不知其然而然"的彷徨中，卧于那无用的大树之下，安寝于这"无何有"的世界中。

庄子笔下的"广莫之野，无何有之乡"，正是"平远之境"的一个原初意象。苏轼和黄庭坚《郭熙画秋山平远》诗中都提到了"卧"。苏辙也有诗《画枕屏》说："绳床竹簟曲屏风，野水遥山雾雨蒙。长有滩头钓鱼叟，伴人间卧寂寥中。"[25]当然，他们也都明白，"卧游"既不是如宗炳一样因为老病而寄托对"名山"的向往[26]，也不是有意要去追寻一个幻想中的"世外仙源"，而是要在"卧"之时，在半梦半醒之间，回归那"不用"的寂寞的自我。而作为无用的自我，其所存在的这个"平远"的世界，首要的不是书写一种形式，而是"卸下"对形式的目的，回到那一无目的、因此也无明确的"对象"的广莫之中。而从画面上看，与之同时"卸下"的，还有笔墨呈现物象的"清晰性"，因为倘若某一物象被"辨认"为某物了，那么它也即作为一种符号而锁闭了意义，从而失去了人"彷徨其侧""寝卧其下"的可能。由此，"平远"不止会表现为空间上的"由近山至远山"之意，还有形式上的"缥缈"，笔墨上的"冲融"，以及"物象"上的模糊。郭熙在论"三远"时说"高远之色清明，深远之色重晦，平远之色有明有晦。高远之势突兀，深远之意重叠，平远之意冲融而缥缈"，此即从形式与笔墨上论。又说"远山无皴，远水无波，远人无目，非无也，如无耳"，此即从物象上论。后南宋韩拙在《山水纯全集》中提出"有近岸广水、旷阔遥山者谓之阔远，有烟雾暝漠、野水隔而仿佛不见者谓之迷远，景物至绝而微茫缥缈者谓之幽远"的新"三远"说，便只是郭熙这一"平远"的展开而已。[27]（图5）

"似有若无"的平远，向着在它面前的观者"绽开"了一个世界，令其放弃了视觉和理性的统摄，而在独卧之时、梦醒之间，得以自由地"遨游"其间，这才是宋以后的山水"卧游"的真正含义。这种状态，郭熙在《林泉高致》中已经有所提及，他说：

25　（宋）苏辙：《苏辙集》，北京：中华书局，2017年，第244页。

26　《宋书·宗炳传》记述："（宗炳）以疾还江陵，叹曰：'老病俱至，名山恐难遍游，惟当澄怀观道，卧以游之。'"

27　徐复观：《中国艺术精神》，第213页。

图5　北宋　郭熙(传)《树色平远图》?　绢本浅设色　32.4×550cm　现藏于大都会艺术博物馆

　　世之笃论，谓山水有可行者，有可望者，有可游者，有可居者。画凡至
此，皆入妙品。但可行、可望不如可居、可游之为得，何者？观今山川，地占
数百里，可游可居之处十无三四，而必取可居可游之品。君子之所以渴慕林
泉者，正谓此佳处故也。

　　他受到士大夫的影响，觉得"可居""可游"比"可行""可望"更得山水之妙。
而从魏晋以来山水追求"险绝"之高远、"幽冥"之深远，甚至唐代的一些平远的
表述，更多的是令人"可行""可望"的，但若以"可居""可游"观之，则更多指
向北宋以来的那"野水遥山""漠漠疏林"的"平远"。但是，郭熙虽在笔墨上很
清楚这一风格的特色，但并未真正理解源自《庄子》的文人思想如何从"无何有"
的视角去认识"居"与"游"，并由此寻找到他们心中的林泉，而只说这是"观今
山川"的结果，是可居可游之处少故而必取的结果，这显然是一个失败的论证。大
概是意识到这一点，郭熙的《林泉高致》并非只有关于绘画的理论，还收集了"嘉
祐、治平、元丰以来崇公钜卿诗歌赞记"。它们同郭熙所讲的"小笔范式"共同构
成了这部作品。[28]　他很清楚"诗歌赞记"对于绘画来讲并不只是一种名声上的装

---

28　见薄松年、陈少丰：《郭熙父子与〈林泉高致〉》，《美术研究》，1982年。

点，而实在是一种对画家所画世界的"意义"在语言上的揭示。而平远世界的绽开，亦是由画家以及那些充分理解前代哲人所揭示的"意义世界"的诗人们共同推动的。

## 三、荒寒境界的创立

在北宋，郭若虚《图画见闻志》卷一论"三家山水"中认为李成是当时和关同（仝）、范宽并列的堪称"三家鼎峙""百代标程"的画家，并有"烟林平远之妙，始自营丘"之说。[29]《图画见闻志》中还记载，当时的画家李宗成"工画山水寒林，学李成破墨润媚，取象幽奇"，而与他同时的郭熙也是"工画山水寒林，但"虽复学慕营丘，亦能自放胸臆"。[30] 郭熙以及同样为宫廷绘画的李宗成的风格正是学自李成，尽管郭熙自己由于常画宫廷障壁，还另有较为雄浑的作品，但他较为著名的作品依然是李成的风格，故后世有"李郭画派"的说法。到了北宋晚期的《宣和画谱》卷十"山水叙论"中更是盛推李成为"集大成者"，而范宽以及同样学自李成的郭熙、王诜则被认为只是"自成一体"。[31] 后江少虞在南宋初年所写的《新雕皇朝类苑》中也说"成画平远寒林，前所未尝有。气韵潇洒，烟林清旷，笔势脱颖，墨法精绝，高妙入神古今。一人真画家百世师也。"[32] 真正将"平远"开创为影响后世的一种山水画主题的，是李成。（图6）

据唐代的画论和传世的唐画，唐人便有"平远"的山水形态，这是无疑的。倘若"平远"之态并非始自李成，那么李成在唐人"平远"的基础上，究竟创造了何种堪为"百世师"的物象呢？对《庄子》中的"无用之木"与"广莫之野"之"逍遥"关系的认识，可以启迪我们将注意的中心从"平远"转移到"物"上来。上述文献均提到，李成绘画的主题是"烟林平远""平远寒林"，这也正是当时学李成的郭

29　（宋）郭若虚：《图画见闻志》卷一，第90页。

30　（宋）郭若虚：《图画见闻志》卷四，第90页。

31　王群栗点校：《宣和画谱》，杭州：浙江人民美术出版社，2012年，第98页。

32　（宋）江少虞：《新雕皇朝类苑》卷第五十一，日本元和七年活字印本。

图6 北宋 李成《寒林平野图》 绢本水墨 137.8×69.2 cm 现藏于台北故宫博物院

塞尚的山水境域

熙、李宗成等人主要描绘的画题。《图画见闻志》还记载，家中收藏书画甚丰的丁晋公，在仁宗朝被罢相抄家时，"籍其财产，有李成山水寒林共九十余轴，佗皆称是。后悉分掌内府矣"。[33] 丁晋公家中主要财产之一就是李成画，且皆以"山水寒林"言之，亦可知这并非是某幅具体的画，而就是李成画几乎唯一的主题了。

不过，李成之"妙"，并非只是物象上的"寒林"，而是将其同"平远"的山水形态联为一个整体，开创了画史上一种新的"荒寒境界"。元人《图绘宝鉴》中说"郭熙……善山水寒林，宗李成法，得云烟出没峰峦隐显之态"。[34] 山水寒林的主题下，其画面所描绘的是"云烟出没、峰峦隐显"，这也就是"平远"的另一个说法。朱良志注意到了这一现象："在题材上，李成追求荒寒境界，确立了荒寒在中国画中的正宗位置，画史上多有谈到这一点。但他画中的寒境不像关仝那样阴冷可怖，他是把荒寒和平远融为一体，出之于惜墨如金的淡笔，使荒寒伴着萧疏、宁静、空灵、悠远，这样就更接近于文人欣赏趣味，所以颇为时人推举。"[35] 李成出身士大夫世家，"善属文，而磊落有大志。因才命不偶，遂放意于诗酒之间，又寓兴于画"[36]，他在画中所"寓"，正是士人之志，并非只是对某种趣味的刻意摹仿。不过，他的"志"，与其说是对某一理想世界的向往，不如说是他通过《庄子》学到的面对一切现成事物的有意识的反省。在《庄子》中，在"无何有之乡"中树立着那"无用之木"，同样，李成认为平远的世界当配以"寒林"，正是出于这样的反思。

在"三家山水"中，关仝"石体坚凝，杂木丰茂"，范宽"峰峦浑厚，势状雄强"，此皆为浑厚华滋的北派画风。日本学者岛田修二郎也指出：李成擅画"平远"山水，也就是说擅长画比较地平开阔的山野，其中表现千里之远。远度是画面深处方向的远度，表现山水的无限宽度。与其相对的范宽擅长描绘山体及岩石的轮廓，表现重量感和坚固的质感。[37] 关仝和范宽作品中的"物"有着坚实的固体感、充满生命力的气象，让整个画面有一种撼人的力量感。而师承关仝的李成之制却是"气象萧疏，烟林清旷，墨法稍微"，显然，李成是有意识地弱化画面中

33　《图画见闻志》卷六，第146页。

34　杨家洛主编：《增订中国学术名著第五辑·艺术丛书第一辑第十一册》，台北：世界书局，2009年，第253页。

35　朱良志：《中国绘画的荒寒境界》，《文艺研究》1997年04期，又见《真水无香》，北京：北京大学出版社，2009年。

36　王群栗点校：《宣和画谱》，第112页。

37　岛田修二郎：《中国绘画史研究》，上海：上海书画出版社，2020年，第264-265页。

图7　北宋　李成《小寒林图》　绢本水墨浅设色　39.4×71.4 cm　现藏于辽宁省博物馆

"物"的坚固和"势"的雄强，避免在坚固浑厚的"物体"的确实中以及由雄伟的气势带来的激情中遗弃了存在本身。在物象上，他以烟霭来模糊画面中形象的明暗之分，以寒林来消融生命的温度与确然的时节，以古寺来远离时俗的功用和精巧；在笔墨上，远景以"微墨"来弱化景物的"实在"，又以卷云皴令近景中更为坚实的"山石"变得如流云一般通透。这令看似"有"的"物体"，在视觉（感官）和意义（知识）的双重面向上，回归"似无"的萧疏平淡之象中。在对"物"的"存有"的消解中，也消解了观看者通过视觉理性地把握"物"以至于将其对象化的倾向。李成的平远世界，所要反思的正是这样一种世俗的逻辑、知识的逻辑，在此逻辑中形成的物的规定与区隔，是一个等阶社会及其知识体系中的一切人和事最基本的面貌。唯有这些无生、无情、无用的"物象"，可以真正进入到平远的世界中去，就如那棵无用的大树被庄子之"思"树在了那个"广莫之野，无何有之乡"。（图7）

　　也正因如此，这个寂寞、无情、无生的世界，在文人心底却是一个可以逍遥、寝卧于其间的自由之境。这一"卧"虽然常被描述为一种身体经验，但却未必是一种真实的肉身体验，它带领着人们不断向内探寻。从外部的荣华、仙圣，进入到自我的身体知觉中，再从自我的身体知觉，进入到一个不被有限的自我所限定的如梦

　　　　　　　　　　　　　　　　　　塞尚的山水境域

似幻的世界中。米芾在《画史》中评价李成之作说，"李成淡墨如梦雾中，石如云动"，又在《题李成画》中说：

> 画号为真理或然，悠悠觉梦本同筌。殷勤封向青山去，要识江东李谪仙。[38]

他认为李成的绘画所呈现的正是庄子笔下的"真"，这不是用语言表达的"真理"，而是在似梦若醒之中，进入的一个"无名""无功""无己"的世界。《庄子》中常常谈到"梦觉"的问题。在《齐物论》中，庄子说：

> 梦饮酒者，旦而哭泣；梦哭泣者，旦而田猎。方其梦也，不知其梦也。梦之中又占其梦焉，觉而后知其梦也。且有大觉而后知此其大梦也，而愚者自以为觉，窃窃然知之。君乎，牧乎，固哉！丘也与女，皆梦也；予谓女梦，亦梦也。是其言也，其名为吊诡。[39]

唯有认识到人生追求的虚无（大梦），才是真正的清醒（大觉）。《齐物论》最后，庄周梦蝶，醒来后"不知周之梦为胡蝶与，胡蝶之梦为周与"，这种脱离了确定性的吊诡的语言，才能够显现出世界作为存在的本来面貌。李成这位"画中谪仙"的作品，不是去营造一个外在的美好仙境，而是在荒远的寒林中，绽开了这样一场"悠悠觉梦"。

与李成画的原初之意一样，他的作品并非要创造出一种构图的"范式"，因而不必尽去"摹仿"。后世学习李成者，皆可取其一隅另作绸缪，这也是为何李成被称作"百世师"的原因。如郭熙取其烟岚雾霭和卷云皴，可描绘出《早春图》这样的宏图巨制；又取其寒林、古寺、平远，便画出《窠石平远图》之类的"小景"；神宗朝驸马、苏轼的好友王诜也学李成，邓椿《画继》说他"所画山水学李成皴法，以金碌为之，似古今观音宝陀山状。小景亦墨作平远，皆李成法也。故东坡谓晋

---

38　（宋）米芾：《宝晋英光集》卷四，引自《米芾集》，杭州：浙江人民美术出版社，2014年，第90页。米芾在《画史》中又评李成"多巧少画意"，似乎李成并未契合庄子"去巧存真"之意。不过，这是相对善墨笔的董源－米家山水一脉所下的论断；李成对《庄子》的理解主要在于物象，而其笔墨工夫也是依据其要营造的荒寒之境来运用的。

39　（清）郭庆藩：《庄子集释》，北京：中华书局，2006年，第110页。

卿得'破墨三昧'"。[40] 他同样是在宏图和小景两个方面，分别学习李成的一部分。元人倪瓒最得其意，他说自己的画是"仆之所谓画者，不过逸笔草草，不求形似，聊以自娱耳"[41]，看似随意之语，正道出了李成之画的"方法"。他画中那疏林坡岸，野水寒寒，那空无一人的小亭，还有他惜墨如金之笔，皆是将李成的画思用到了极致（图8）。

## 四、"潇湘"作为林泉

在北宋中期的画坛上，李成"寒林平远"的意象，开始同代表江南风景的"潇湘图"联系在一起了。如果说李成的"寒林"洗去了物象中的温度与时俗，那么"潇湘"则开启了一片纯真而有生意的广袤天地。今天普遍认为"潇湘图"是董源所开创的主题。（图9）这一认识主要依据传米芾在《画史》中说"董源平淡天真多，唐无此品。在毕宏上，近世神品，格高无与比也。峰峦出没，云雾显晦，不装巧趣，皆得天真。岚色郁苍，枝干劲拔，咸有生意。溪桥渔浦洲渚，掩映一片江南也"。[42] 后来，董其昌在题董源的《潇湘图》中引述了米芾这一说法，又将米芾从董源、巨然上溯至王维，遂奠定了"南宗画"的早期祖述。然而观北宋前中期郭若虚所著的《图画见闻志》，论当时的"三家山水"并无董源，而同书中董源只是一"善画山水""兼工画牛虎"的画家，并且说其"水墨类王维，着色如李思训"，说明董源的山水风格同时兼有南宗、北宗两派风格。[43] 甚至在北宋晚期的《宣和画谱》中也说"大抵（董）元所画山水，下笔雄伟，有崭绝峥嵘之势；重山绝壁，使人观而壮之"，并说其"宛然有李思训风格"。[44] 此时对董源画风的"官方认识"，仍然是以雄伟为主，同米芾"平淡天真"的说法迥异，这让人不得不怀疑米芾之说或许是为米氏云山寻找一个"江南的传统"。

---

40 （宋）邓椿：《画继》，南京：凤凰出版社，2018年，第9页。

41 （元）倪瓒：《答张藻仲书》，《清閟阁集》，杭州：西泠印社出版社，2010年，第319页。

42 （宋）米芾：《画史》，《宝章待访录（外五种）》，杭州：浙江人民美术出版社，2018年，第71页。

43 （宋）郭若虚：《图画见闻志》，第65页。

44 王群栗点校：《宣和画谱》，第110页。

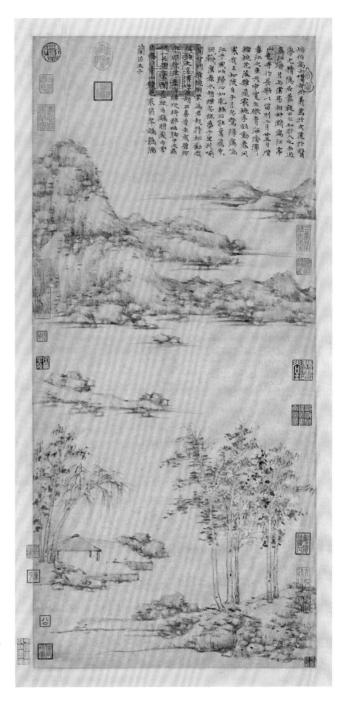

图 8
元 倪瓒《江亭山色图轴》
纸本水墨
94.7×43.7 cm
现藏于台北故宫博物院

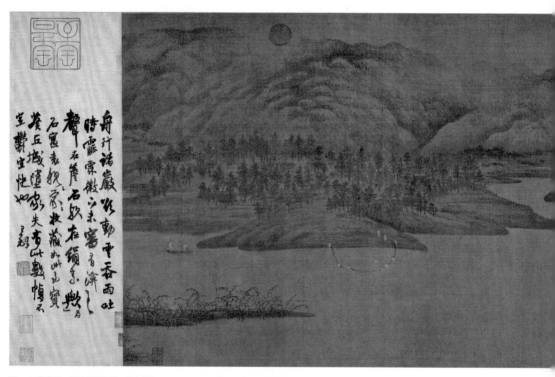

图9 五代十国 董源《潇湘图》 绢本设色 50×141 cm 现藏于北京故宫博物院

塞尚的山水境域

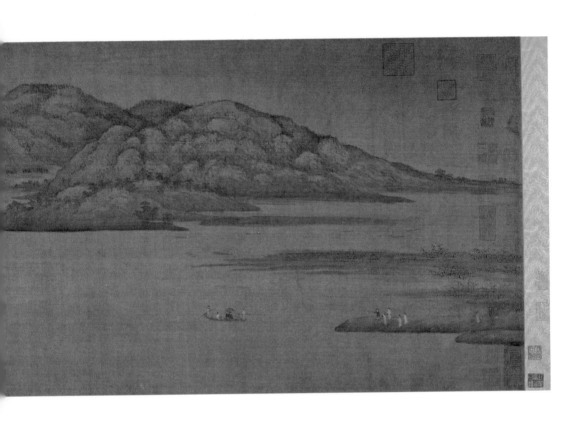

在北宋中期，另一位画家燕肃曾画过一幅在当时士大夫中间享有盛名的《潇湘图》。燕肃，字穆之，他不是翰林待诏或是艺学，而是一位参与政事的重要官员，官至龙图阁直学士、礼部侍郎。在真宗时期，燕肃将这幅六屏山水画送给当时执掌翰林学士院的宋绶，宋绶遂将其置于学士院玉堂中间。[45] 燕肃的画风，郭若虚《图画见闻志》评其"澄怀味象，应会感神，蹈摩诘（王维号）之遐踪，追咸熙（李成字）之懿范"[46]。无论从身份还是风格，燕肃都更接近于一位典型的文人画家。将王维和李成并举，可知在当时士人心中，二人才是文人画的典范人物。熙宁年间冯山的一首题画诗对这幅屏风画评价极高："穆之洒落亦其亚，玉堂屏上潇湘图。董屈许范凡数辈，隐隐俗气藏肌肤。乃知山水系绝品，笔墨造化非功夫。要之文章之绪馀，世上真巧归吾儒。"[47] 他认为其笔墨仅次于李成，画风比董源、屈鼎、许道宁与范宽等人更加超逸洒落，而这正是燕肃身上所谓的"士夫气"塑造的。后来，在神宗朝元丰改制、学士院建筑重建后，这幅屏风画丢失了，新的玉堂中放入了郭熙的《春江晓景》屏风，《蔡宽夫诗话》中认为"此屏独深妙，意若欲追配前人者"。这幅曾被潞公、苏轼的诗歌提携，作为"玉堂一佳物"的画作，其所要追配的正是燕肃的《潇湘图》。与燕肃同朝为官的王安石，也曾题燕肃的《山水图》云："往时濯足潇湘浦，独上九疑寻二女。苍梧之野烟漠漠，断垄连冈散平楚。暮年伤心波浪阻，不意画中更能睹。"[48] 后郭祥正（1035—1113）步荆公韵题云："燕公山水工平远，一幅霜绡折千里。潇湘洞庭日将晚，云物萧萧初满眼。"[49] 从这些诗中可知，这幅画主题是"潇湘"，其风格是"平远"，而其中所画景物乃傍晚的漠漠寒野，这些意象正是来自"营丘之制"。

在唐代的题画诗中，"潇湘"已经是常见的意象。如岑参《刘相公中书江山画障》有："相府征墨妙，挥毫天地穷。始知丹青笔，能夺造化功。潇湘在帘间，庐

---

45 南宋《蔡宽夫诗话》记载说"学士院旧与宣徽院相邻，今门下后省乃其故地。玉堂两壁，有巨然画山、董羽画水。宋宣献公为学士时，燕穆之复为六幅山水屏寄之，遂置于中间。宣献诗所谓'忆昔唐家扃禁地，粉壁曲龙闻翼记。承明意象今顿还，永与銮坡为故事'是也。"见（宋）胡仔：《苕溪渔隐丛话前集》，北京：人民文学出版社，1981年，第285-286页。

46 （宋）郭若虚：《图画见闻志》卷三，第60页。

47 （宋）陈思：《两宋名贤小集》卷七十五，清文渊阁四库全书本。

48 （宋）王安石：《题燕侍郎山水图》，《王荆文公诗笺注》，上海：上海古籍出版社，2010年，第9页。

49 （宋）郭祥正：《求刘忱明复龙图画山水》，《青山集》卷十一，清文渊阁四库全书本。

壑横座中。"杜甫《奉先刘少府新画山水障歌》中也有："得非悬圃裂，无乃潇湘翻。悄然坐我天姥下，耳边已似闻清猿。"李白《当涂赵炎少府粉图山水歌》："峨眉高出西极天，罗浮直与南溟连。名公绎思挥彩笔，驱山走海置眼前。满堂空翠如可扫，赤城霞气苍梧烟。洞庭潇湘意渺绵，三江七泽情洄沿。惊涛汹涌向何处，孤舟一去迷归年。征帆不动亦不旋，飘飖随风落天边。"[50] 在这些诗中虽都出现了"潇湘"的意境，但"潇湘"并不是单独出现的，它和"庐壑""天姥""悬圃""峨眉""罗浮"并置，而后者皆是道教中的仙山。当然，从这些诗中亦可以了解，"峨眉""悬圃"等意象是以巍峨的"高山"为主，而"潇湘"意象则以烟云缥缈的"远水"为主，作为云气缭绕的仙山当中的一种局部的景象。从现在存世的唐画来看，大多有勾连缥缈的"平远"笔法，但并未成为画面的主体。陕西富平县朱家道村晚唐墓的六扇水墨山水画屏中，密布于画面的皆是高峰叠嶂，第三、四、五幅有云气从山顶飘出，暗示着这幅墓中之作表达的是仙山的在场。而第二幅的画面上部还绘有平远缥缈的远山，但由于画幅本身高比宽长得多，此段也远不是画面主要部分。[51] 这幅屏风画被画在了墓中石床的墙壁上，暗示着这仙山即是墓主人来世的愿景。再如近年引起很多讨论的陕西西安韩休墓北壁的独屏山水画（图10），画面两侧的高耸峰峦层叠而深入画面内部，营造出一个幽远的空间，在群山围抱的中间，描绘了一小段重叠缥缈的平远之景，上面映照着一轮红日。这幅画已经有了明确的"三远"意识，根据郑岩对敦煌壁画和日本正仓院绘画的研究，这一图式正是盛唐时期流行的表现佛教净土信仰的日想观。[52] 而其两侧以高山作为边屏，中间以日光勾勒出金色的远景，将建筑布置于中景的半山腰的构图，甚至十分类似于17世纪克劳德·洛兰的风景画模式。（图11）

到了北宋，当"三远"的观念逐渐成熟后，画家却放弃了这一看似合理、稳定的构图。与此同时，作为一个理想愿景的"仙境"也式微了，"潇湘"从众仙山中独立出来，化作了李成笔下的烟林平远之景。除了燕肃的《潇湘图》，以画潇湘景色闻名的还有画家宋迪，《图画见闻志》言其亦"善画山水寒林"，可知他的画风也是

---

50 （唐）李白著，瞿蜕园、朱金城校注：《李白集校注》，上海：上海古籍出版社，2016年，第646-647页。

51 井增利、王小蒙：《富平县新发现的唐墓壁画》，《考古与文物》，1997年04期。

52 郑岩：《唐韩休墓壁画山水图刍议》，《故宫博物院刊》，2015年05期。

图10　唐代山水壁画　西安市长安区
大兆乡郭庄村韩休夫妇墓北壁东侧

图11　洛兰《阿尔戈斯守护伊娥的风景画》版画　Claude Lorrain　*Landscape with Argus guarding Io*
1743年印制　29.9×38.9 cm　现藏于英国皇家艺术学院

　　　　　　　　　　　　　　　　　　　塞尚的山水境域

李成一派。苏轼有《宋复古画潇湘晚景图三首》："西征忆南国，堂上画潇湘。照眼云山出，浮空野水长。旧游心自省，信手笔都忘。会有衡阳客，来看意渺茫。"苏轼在这画中所忆的"南国"，不是一片柳长莺飞、春意融融的景色，却只是野水云山、烟波微茫的"平远"之景。与苏轼熟识的神宗时中书舍人刘叔赣还有诗云："吾家古屏来江南，白昼水墨渍烟岚。我行北方未尝见，众道巫峡兼湘潭。山头老树长参天，水上猿公撑钓船。青蓑拥身稚子眠，得鱼不卖心悠然。久嫌时势趋向狭，颇思种药依林泉。桃源仙家不可到，但愿屏上山水置眼前。"[53] 此外，王安石也有绝句云："汀沙雪漫水溶溶，睡鸭残芦晻霭中。归去北人多忆此，每家图画有屏风。"[54] 这些题画诗中，都将"潇湘"之景视为一种对林泉的"回忆""旧游"，而这回忆的主体"北人"并不是北方人，而是居住在北方京城中的那些"尘嚣中人"。他们不再幻想一个来世的仙境，在这荒寒平远的潇湘风景中，他们感觉自己"回到"了梦中曾见的江南。[55]

　　善用墨法的董源，正是在北宋中期以后对"潇湘图景"的追慕之风中得到了推崇。沈括在《梦溪笔谈》中谈到董源和巨然作品时说："大体源及巨然画笔，皆宜远观。其用笔甚草草，近视之几不类物象；远观则景物粲然，幽情远思，如睹异境。如源画《落照图》，近视无功；远观村落杳然深远，悉是晚景，远峰之顶，宛有反照之色，此妙处也。"李成之长在于物象的疏旷流动之"荒远"，而董源则善用清润的披麻皴间以浓墨点苔，令山水摆脱了疏离人和世界的明晰边界和浓重的体量感（平淡），同时全幅的淡墨又纾解了画面，而令其不会因构图的严密锁闭了自身、无法向着观者敞开（天真）。这一与人共在的、海德格尔称之为"出自与无蔽状态之关联的此在（da-sein）的历史性悬欠（Ausstehen）"[56]，澄明出了米芾眼中的"一片江南"。在这个意义上，董源之作并不必须作远观而去把握其"粲然"，

53　（宋）刘叔赣：《山水屏》，孙绍远：《声画集》卷四，清文渊阁四库全书本。

54　（宋）王安石：《汀沙》，《王荆文公诗笺注》，第1276页。

55　值得一提的是，在张彦远《历代名画记》中，李思训的画作是"笔格遒劲，湍濑潺湲，云霞缥缈，时睹神仙之事，窅然岩岭之幽"。但在北宋晚期的《宣和画谱》卷十对李思训的记叙中，虽有誊写《历代名画记》中"笔格遒劲，湍濑潺湲，云霞缥缈"的说法，但是却没有了"时睹神仙之事，窅然岩岭之幽"，而是说他"讵非技近乎道，而不为富贵所埋没，则何能得此荒远闲暇之趣耶？"。这个变化可以明显地看到宋人不再认同山水作为一个神仙世界，他们心中的林泉即是一个"荒远闲暇"的图景。

56　海德格尔：《艺术作品的本源》，《林中路》，孙周兴编译，上海：上海译文出版社，2014年，第51页。本文的许多思路，亦受惠于海德格尔的思想。

它所营造的正是此种恍然若置身其间却又并"不类物象"的幻的知觉。

## 五、中唐之典刑

不过，需要指出的是，对李郭"平远"风格的建立，并非只是宋人的努力。在上面的叙事中，我们错过了一位重要的人物：王维。如苏东坡在《跋宋汉杰画山》中亦云："唐人王摩诘、李思训之流，画山川平流，自成变态，虽萧然有出尘之姿，然颇以云物间之，作浮云杳霭与孤鸿落照，灭没于江天之外，举世宗之，而唐人之典刑尽矣。"[57] 苏轼认为，王维、李思训作为"唐人典刑"，其画中的山川平流、云雾灭没之状皆是二人绘画的主要特色。东坡对王维绘画的认识，除了当时留存的王维壁画，也有前人之说的渊源。唐李肇《唐国史补》中曾有"王维画品妙绝于山水，平远尤工"之说，后五代刘昫《旧唐书·王维传》中说王维之画"山水平远，云岸石色，绝迹天机，非绘者之所及也"。不过，堪称后人心中"第一幅文人画"的清源寺壁上的《辋川图》，亲眼看到过的张彦远在《历代名画记》中却只记载它为"笔力雄壮"。包括《辋川图》在内，王维画作大都是壁画或屏风画，在唐武宗时期的灭佛运动以及唐末战争中多已不见踪迹了。而后郭若虚《图画见闻志》又言其"岩岫盘郁，云水飞动"，这大概已是根据当时摹本的想象。

但是，真正影响苏轼对王维的认识的，其实是王维之诗。苏轼《书摩诘蓝田烟雨图》有画史之名言"味摩诘之诗，诗中有画；观摩诘之画，画中有诗"。其实，通达《庄子》和禅理的苏轼是在王维的诗中，直观到了一个此在的绽出的画面，而当见到王维之画，他便又回忆起了诗中的意境。如他在《王维吴道子画》中说"摩诘本诗老，佩芷袭芳荪。今观此壁画，亦若其诗清且敦""吴生虽妙绝，犹以画工论。摩诘得之以象外，有如仙翮谢笼樊。吾观二子皆神俊，又于维也敛衽无间言"。他观王维之画皆比之以诗，也在诗的意义上认为王维"得之以象外"，比技法出众的吴道子更胜一筹，故自己同王维"敛衽无间言"。

追随苏公的目光，我们亦可以在王维留下的诸多辋川诗作中"回忆"《辋川图》

---

57　（宋）苏轼著，孔凡礼点校：《苏轼文集》，北京：中华书局，1986年，第2216页。

的形象：

> 积雨空林烟火迟，蒸藜炊黍饷东菑。漠漠水田飞白鹭，阴阴夏木啭黄鹂。（《积雨辋川庄作》）
>
> 谷口疏钟动，渔樵稍欲稀。悠然远山暮，独向白云归。（《归辋川作》）
>
> 北垞湖水北，杂树映朱阑。逶迤南川水，明灭青林端。（《辋川集·北垞》）
>
> 飞鸟去不穷，连山复秋色。上下华子冈，惆怅情何极。（《辋川集·华子冈》）
>
> 夜登华子冈，辋水沦涟，与月上下，寒山远火，明灭林外。（《山中与裴秀才迪书》）[58]

王维心中的"辋川"，有着一片由寒山、远水、烟树、青林所构成的"明灭"之景。这一世界看似一个"图景"，却隐藏着王维对存在之本质的认识。在《辋川诗·孟城坳》中，他说："新家孟城口，古木余衰柳。来者复为谁？空悲昔人有。"他见到那衰朽的古木而悲哀于在时间中"来者"之无有，他望远处的山峦连绵变幻，又觉在空间中"去者"之无穷。对于人生虚无的惆怅、哀伤，正是他决意回归"生活"的理由。这一心境颇受陶渊明的启发。陶诗《时运》说："斯晨斯夕，言息其庐。花药分列，林竹翳如。清琴横床，浊酒半壶。黄唐莫逮，慨独在余。"《归去来兮辞》又言："归去来兮，田园将芜胡不归？既自以心为形役，奚惆怅而独悲？悟已往之不谏，知来者之可追。实迷途其未远，觉今是而昨非。"[59] 陶渊明心中"莫逮"的，是上古时那人心淳朴、社会安平的"黄金时代"，而他觉悟到的"来者"，并非王维口中的时间中的来者，正是自己放弃尘寰中的名利而对生活的归来。

而与陶渊明不同的是，受到禅宗"当下即见"的启发，王维的诗不只是安乐的生活本身，更要唤醒这一生活世界中的"物"当下的"此在"，显现出一个远离世俗时间的无人之域。在辛夷坞里，那山中的芙蓉花静静地盛开，开了又落，无人知晓；在竹里馆中，他独自在竹林中弹琴，琴罢而长啸，无人倾听，唯有明月相照。还有那明灭的青林，逶迤的川水，连绵的秋山，都不是被人"观察"的，它们就在

---

58　（唐）王维著，（清）赵殿成笺注：《王右丞集笺注》，上海：上海古籍出版社，1984年，第187，123，248，242，332页。

59　（晋）陶渊明：《陶渊明集》，北京：中华书局，第13页，159页。

这无人的世界中自在显现。"无人"只是不被观看、认知、理解，却并非全然的"虚无"，在此世界中的每一"物"，比那些声名广布的事物和人都更为真实地"存在着"。这样的一个本真的世界，存放着王维的诗，也绽开于王维之画。

比王维稍晚的白居易，亦是陶渊明的追慕者。他学习陶诗的《归田三首》的第一首云：

> 人生何所欲，所欲唯两端。中人爱富贵，高士慕神仙。神仙须有籍，富贵亦在天。莫恋长安道，莫寻方丈山。西京尘浩浩，东海浪漫漫。金门不可入，琪树何由攀。不如归山下，如法种春田。种田意已决，决意复何如。卖马买犊使，徒步归田庐。[60]

白居易在诗中谈论了人的"两端"，也即两种欲望，一是对富贵的热爱，一是对神仙的追慕。在白居易看来，这种"爱慕"最终都会令人陷入虚无，他接连说了三对譬喻："莫恋长安道，莫寻方丈山""西京尘浩浩，东海浪漫漫""金门不可入，琪树何由攀"，指出无论在尘嚣纷扰的长安追逐富贵，抑或在茫茫大海中求见神仙，都是徒劳的。他觉得不如回归山下，如陶渊明一样耕田而居。这"两端"看似是同时提出的，其实，自汉魏以来，仙山的世界正是人们在意识到人生之短暂、富贵之虚浮后为自己找寻的永恒的理想居所。如郭璞《游仙诗》云："京华游侠窟，山林隐遁栖。朱门何足荣？未若托蓬莱。"李白《梦游天姥吟留别》也说："且放白鹿青崖间，须行即骑访名山。安能摧眉折腰事权贵，使我不得开心颜！"而陶渊明很早就在《归去来兮辞》中说："富贵非吾愿，帝乡不可期。怀良辰以孤往，或植杖而耘耔。登东皋以舒啸，临清流而赋诗。"这些为了远离俗世而对仙山的"托"与"访"，同样是漫浪不可期的，人的心灵不可能真正在此虚无的寻访中找到自我安顿的居所。然而，陶渊明的深沉在他的时代几乎是被淹没的，他在史传中一直只是被当作一位归田的"隐者"。直到唐代，他的意义才重新被发现，白居易认识到，他的"回到田园"并不是一种"理想"，"归田"也不是一种必需，而是将没有功利心的"劳作"作为生命存在之本质，并将自我"安置于"这一本质之中。

---

60　（唐）白居易著，朱金城校：《白居易集笺校》，第322-323页。

白居易实际上从未"归田"，但他的生活与诗文，却处处循着陶渊明的思绪，找寻着这一存在之本质。白居易的诗几乎从未表示过对山水画的青睐。他甚至在庐山草堂内还写过一首《素屏谣》，其中说："素屏素屏，胡为乎不文不饰，不丹不青？当世岂无李阳冰之篆字，张旭之笔迹？边鸾之花鸟，张璪之松石？吾不令加一点一画于其上，欲尔保真而全白。"[61] 他不只是不要仙山，甚至连当时名家的花鸟、松石也一概不要了。他不希望任何"笔迹"以及由此产生的"声名"加诸他的屏风而影响了它的"真"。在另一首《偶眠》诗中，他也说："便是屏风样，何劳画古贤？"他说这屏风上面不必画那些圣贤以供人景仰，圣贤图，其实和仙山图一样，都是塑造了一个超出凡尘的"理想"，然而在白居易看来，追逐这种世外理想是徒劳的，它并不能真正解决生命如何安顿的问题。在贬谪之地的庐山，他似乎寻到了这个答案，他说：

> 乐天既来为主，仰观山，俯听泉，傍睨竹树云石，自辰至酉，应接不暇。俄而物诱气随，外适内和。一宿体宁，再宿心恬，三宿后颓然嗒然，不知其然而然。[62]

他不在素屏风上画山水，是为了葆其"真意"，而在真正的山水之间，在应接不暇的观山、听泉、傍竹树、睨云石之中，他感到心平气顺。三宿之后，他进入了"颓然嗒然，不知其然而然"之中。前句源自《齐物论》开篇南郭子綦"隐几而闻天籁"的状态，后句则是庄周梦蝶以观物化的状态，这皆是庄子眼中的"真人"境界。

在官场失意的江州，白居易于庐山脚下获得了生命的"自适"，而到了晚年，依然身兼官职的他在洛阳闲居，仍有自适的法门：

> 短屏风掩卧床头，乌帽青毡白氎裘。卯饮一杯眠一觉，世间何事不悠悠。（《卯饮》）[63]

61　（唐）白居易著，朱金城校：《白居易集笺校》，第2635-2636页。

62　（唐）白居易：《草堂记》，《白居易集笺校》，第2736页。

63　（唐）白居易著，朱金城校：《白居易集笺校》，第2515页。

图12　五代十国　周文矩《重屏会棋图》　绢本手卷设色　40.2×70.5 cm　现藏于北京故宫博物院

在这刚好掩卧床头的短屏风下，卸下了乌帽、铺上青毡，浅饮一杯，小睡一觉，这"无事"的此刻，正是白居易在官宦的闲暇最惬意的瞬间。这个瞬间，后来营造出了文人画史上最经典的一个形象。在北京故宫博物院所藏的周文矩的《重屏会棋图》中，画面的屏中所画的是一人侧卧于山水屏风之前，根据学者的考证，此人正是白居易，而白居易身后是山水。[64]（图12）

在画史上，通常认为王维和苏轼对文人画的早期形态影响最大，较少有人注意到白居易的贡献。事实上，在郭熙的《林泉高致》中，已将白居易和王维的《辋川图》相比：

　　　近者画手有《仁者乐山图》，作一叟支颐于峰畔，《知者乐水图》，作一叟侧耳于岩前，此不扩大之病也。盖仁者乐山宜如《白乐天草堂图》，山居之意

---

64　宋人《诗话总龟》中说："元白诗词多比图画，如《重屏图》自唐迄今传焉，乃乐天《醉眠》诗也。诗曰："放杯书案上，枕臂火炉前。老爱寻思睡，慵便取次眠。妻教卸乌帽，婢与展青毡。便是屏风样，何劳画古贤。"（宋）阮阅编：《诗话总龟》，北京：人民文学出版社，1987年，第224页。其实白居易"卧眠"之意的诗数量相当多，详细的研究可见日本学者埋田重夫的《白居易研究：闲适的诗思》（白旭东译，西安：西北大学出版社，2019年）。

裕足也；知者乐水，宜如王摩诘《辋川图》水中之乐，饶给也。仁知所乐，岂只一夫之形状可见之哉？！

画史上从未记载白居易画过《草堂图》，只有根据他的诗文创作的《草堂图》，然而郭熙专门将描绘白居易诗文的《草堂图》和王维的《辋川图》相比，认为这二作比当时画的一些山水画要高明得多。可知比起画中的形态，两位诗人的人生境界，才是山水画真正的本意。[65]

## 结　语

在《林泉高致》的开头，郭熙便论说：

> 君子之所以爱夫山水者，其旨安在？丘园养素，所常处也；泉石啸傲，所常乐也；渔樵隐逸，所常适也；猿鹤飞鸣，所常亲也；尘嚣缰锁，此人情所常厌也；烟霞仙圣，此人情所常愿而不得见也……然则林泉之志，烟霞之侣，梦寐在焉，耳目断绝；今得妙手，郁然出之，不下堂筵，坐穷泉壑，猿声鸟啼，依约在耳，山光水色，滉漾夺目。此岂不快人意，实获我心哉！此世之所以贵夫画山之本意也。

此段作为山水画的经典之论为后人所常道。然少有人注意到，郭熙"尘嚣缰锁，此人情所常厌也"同"烟霞仙圣，此人情所常愿而不得见也"这两句话是并行而兼明的。世俗社会的尘嚣缰锁，固然是人们所厌弃转而寻求自由领域的原因，但"烟霞仙圣"的超越之域却也是"心向往之，却不能至"的虚无之求。在画家与诗人对山水世界的构筑中，既有面对世俗带来的富贵荣华的冷眼，同时也有面对神秘仙境乐土的清醒。这并不意味着对世俗和仙圣"存有"的"否定"，只是让自己

---

65　这里郭熙用"仁知之乐"去说二图的说法，其实是比较牵强的，说明他并不是十分了解王维和白居易的思想依止，但这也可以让我们了解，在北宋中期的时候，白居易在画家心中其实具有和王维同样的位置。

的本心舍弃对功名与长生的双重执念，也即舍弃自我向外的寻求，也唯有如此，才能回归到安顿自我的常处、常乐、常适与常亲的林泉世界中。

在重新接受了《庄子》与陶诗的启蒙后，从唐诗到宋画，再到宋人的题跋，一个无确定之目的亦无明晰之形象的"广莫之野"逐渐显露出来。这就是"平远"的世界。北宋李成的荒寒境界的出现，以及由此一境界和唐画的结合发展出来的"潇湘图景"，并不只是画史的一个趣味的变化，这从根源上是中唐以来士大夫哲思的结果。也正是在此意义上，"平远"越度于"高远""深远"，作为一种"思"的山水世界向着文人敞开，成为后人心中永远的安居、卧游之所。"平远"之境不但被后来的米芾、倪瓒等文人画巨擘所极力推崇，还作为文人对真山水的描述，被题写在园林、书斋、个人的名号上，甚至成为陶渊明开启的"平淡天真"的诗风的表达。[66] 它的拥趸如此之多，而摹写之人也良莠不齐，以至于在某些时候，"平远"又成为一些有开创精神的文人心中所嫌恶的"小趣味"，但无论怎样，这一段"思"的历程是值得追忆的，它彰显出，山水艺术是唐宋文人在面对世俗与宗教的双重问询之际，做出的一种历史性的回答。

---

[66] 宋诗中便有"缘流排劲草，盈野鞠长芦。烟树高低见，如开《平远图》"。[（宋）洪适：《盘洲集》卷九] 宋代以后，各处园林的"平远楼""平远堂""平远亭""平远轩"甚多，不一而足。晚明画家陈洪绶曾说"吾以陶为师，能成平远诗"，他因陶诗的"平淡天真"便称以山水的"平远之境"，亦知平远绝不只是一种"形象"，而成为一种"意境"本身。

塞尚的山水境域

# 借 景
## ——景观生产与城市化 [1]

汪 涛

　　中国传统的山水艺术跟西方艺术里的风景画并不尽同。西方艺术史家发明"景观"（landscape）一词时，意在特指一种题材，它涉及一场特定的表现自然的艺术运动 [2]。尽管如此，在其最常见的现代用法中，它指的是陆地的空间布局，尤指自然景色。它也用以描述地上特定的人工痕迹，例如农田与乡村，以及"农业景观"（the agricultural landscape）。其他领域也在以各自的方式使用该词，以致我们越来越难以找到一个可以普遍接受的关于"景观"的定义。

　　尽管"景观"一词所指不一，但本文关注的是"系统演变"的景观，比如自然景观与城市景观，而且是"意义明确"的景观，比如园林（garden）、苑囿（parkland）以及有规划的景观建筑（planned landscape architecture）[3]。汉语通常将"landscape"翻译为"风景"，或直接译作"山水"，然而二者显然并不完全

---

1　英文原稿"Borrowed landscape: the relationship between landscape and urbanization in early and medieval China"，刊发于 The Global City and Territory, Eindhoven, 2001。由石雅如、李震翻译成中文。此处交《山水》辑刊发表，作者略有文字修改。

2　参见 Kenneth Clark, Landscape into Art, New York: Harpercollins, 1979。Ernst Gombrich, "The Renaissance Theory of Art and the Rise of Landscape", in Norm and Form: Studies in the Art of the Renaissance, vol. 1, London: Phaidon, 1966, 107-121.

3　参见 H. Cleere, "Cultural landscape as world heritage", Conservation and Management of Archaeological Sites, no. 1, 1995, 63-68。Cleere 将文化景观（cultural landscape）分为三类：(a)"意义明确的"景观（"clearly defined" landscape）；(b)"系统演变的"景观（"organically evolved" landscape）；(c)"有文化意味的"景观（"associative cultural" landscape）。

对等。借由暗示"山"与"水"乃自然中最重要的两个元素,"山水"一词既指自然地势之美,又指对二者的艺术再现之美。假山与水景亦是中国传统园林设计中的重要组成部分,但景观的生产却不局限于园林设计。我在这篇文章里主要试图通过考察"景观生产"(landscape-making)中各种层面之间的相互关系,以及在特定历史文化背景中从"自然景观"到"再现景观"的转变过程。正如众多当代学者所言,景观并不仅限于地貌的物理变迁,或者只是一个纯自然的环境(untouched natural enviroment)。景观是一个窗口,我们通过它可以看到外部的世界,它提供了一个背景,人与自然在这个背景中以一种特殊的方式互相联系。其中的意涵就比我们最初预期的要广得多了。邓尼斯·卡格罗夫(Cosgrove)曾经指出,正是在作为观看世界之方式的景观的起源中,我们发现了它同更广阔的文化结构与历史进程的各种联系,并能够在关于社会与文化的持续讨论中确定景观研究的地位。[4] 景观已经成为学界的热门话题,[5] 我们可以将其视作人类在特定文化环境下的产物。它开创了一条解释不同文化和行为模式的道路:"这是一个场域,记忆、身份与社会秩序和转型在这个场域中并且通过这个场域而被建构、消解、改造与转变。"[6] 景观研究提供了关于古代社会历史与认知的发展两方面的信息。

在欧洲,景观概念的发展是与从封建主义到资本主义的转变同步的。在16世纪至17世纪文艺复兴时的意大利,景观成为文学和视觉艺术中一个意义明确的主题,景观建筑的首要原则也是在此时建立的。这种转变的首要因素是城市化的发展。在城市资产阶级眼中,景观是一种对抗乡村封建豪强的武器,同时也是他们想象中可变为现实的梦中天堂。卡格罗夫非常明确地指出:"城市是资本主义和景观的诞生地。"[7]

虽然景观的观念与城市的发展有必然的联系,但吊诡的是,我们首先注意到的常常是它们之间的矛盾:景观抵制城市。以至于关于风景与城市的文艺作品对二

---

4  Denis E. Cosgrove, *Social Formation and Symbolic Landscape*, London and Sydney: Croom Helm, 1984, 15.

5  新近关于景观研究的著述,参见 Peter Ucko, Robert Layton, eds., *The Archaeology and Anthropology of Landscape: Shaping Your Landscape*, London and New York: Routledge, 1999; Wendy Ashmore and A. Bernard Knapp eds., *Archaeologies of Landscape: Contemporary Perspectives*, Oxford: Blackwell, 1999。

6  Knapp and Ashmore, "Archaeological landscape: constructed, conceptualized, ideational", in Wendy Ashmore and A. Bernard Knapp eds, *Archaeologies of Landscape*, 10.

7  Cosgrove, *Social formation and Symbolic Landscape*, esp. chas.3, 4.

图1　《弼成五服图》　载于《钦定书经图说》卷六　（清）孙家鼐等编　清光绪三十一年内府刊本

者冲突的描写到了泛滥的地步，比如"乡村／城市"或者"自然／文明"明显的二元对立。重要的是我们必须看到，这些概念有时候是因为某些分析性的目的而被人为地区分和对立起来的。并且当一种更宽泛的话语被完全引入欧洲中心主义的框架中时，这就显得更加危险了。

　　奥古斯丁·伯克（Augustin Berque）最近提出一种看法：中国的景观传统重在景观与环境的融合与靠近。更重要的是，中国传统就是在一种非二元论的宇宙观中发展起来的，即其中的主体与客体并非截然分明，这是与欧洲传统最根本的区别。[8]这里先通过一个众所周知的中国理论——"五服"模式——来展开讨论。

8　Augustin Berque, "Beyond modern landscape", *AA Files*, no. 25(1993, Summer), 33-37.

借　景——景观生产与城市化　　　　　　　　　　　　　　　　　　　　195

"五服"模式是一个空间系统，将领地分为"甸服""侯服""绥服""要服"和"荒服"。这是一种可根据不同目的来阐释的等级模式。例如，余英时将其视为一种汉代"世界秩序"的表征。[9] 大卫·霍尔（David Hall）与安乐哲（Roger Ames）在他们近来关于中国宇宙论和园林关系的讨论中更进一步断言，这个系统在本体论上是关于一种"中心或对土地的区隔的，它界定相应的'内外'圈的中心"；并且，在这个系统中，"其边界并不严密，是有弹性而不明确的"。[10] 霍尔与安乐哲的观察中的一个重点是，在中国式的思维模式当中，"自然"和"人为"之间没有截然的区分，而且中国园林的原则不是一种生物学式的"有机组织"，而是一种官僚"组织"，时间与空间在其中是可以"安排"的。他们的观点和伯克一样，对于理解中国观念中的景观都是至关重要的。中国传统的宇宙观基于一种关联性思维模式，强调不同部分之间的交互联系。在这个系统中，各元素彼此相关，并且其类目也在不断地转变，一切皆处于流变之中，毫无静止可言。这种概念性的模式提供了一种框架，在这种框架中不同语境下的景观可有不同的感知方式。在关于中国景观传统的性质的争论中，最核心的问题是"自然"的概念[11]。中国景观艺术通常被看作一个微缩的小宇宙，或是一种对自然的模仿。但正如柯律格（Craig Clunas）所言，在这个语境中，"自然"不是一个超验的或毫无疑义的字眼；我们必须在文化上对它进行解构和质疑。[12] 中国的园林家在建造一处景观或园林时，会面临一种两难境地：景观设计的最终诉求是要达到一种"自然"的境界，毫无人为的痕迹；而景观建筑的原则即是以这种方式来运用自然的母题，以展现出一种人工的"自然"。段义孚（Yi-Fu Tuan）有一个理论，无论是自然状态的还是规整

9　Ying-shih Yu（余英时），"Han foreign relations", in Denis Twitchett and Michael Loewe（鲁惟一）eds., *The Cambridge History of China*, vol. I: *The Ch'in and Han Empire 221-BC –AD 220*，Cambridge: Cambridge University Press，1986，379-380。

10　David L. Hall and Roger Ames, "The cosmological setting of Chinese gardens", *Studies in the History of Gardens & Designed Landscapes*，vol. 18-3,（July-September 1998），175-186.

11　不少学者如今都认为"自然"这一概念本身就具有文化上的多样性，在中西文化传统中对人与自然的关系的构想是相去甚远的。关于一般性的讨论，见 Baird and Ames, *Nature in Asian Traditions of Thought: Essays in Environmental Philosophy*, Albany: State University of New York Press，1989；Ornas and Svedin, "Earth-Man-Heaven: cultural variations in concepts of nature", in Bruun and Kalland eds., *Asian Perceptions of Nature, Nordic Proceedings in Asian studies*, vol.3，Copenhagen，1992，159-175。

12　Craig Clunas, *Fruitful Sites: Garden Culture in Ming Dynasty China*, London: Reaktion，2004，esp. "Introduction"，9-15.

塞尚的山水境域

式的景观园林，都显示出人类的控制欲望：一个树木蓊郁而有流觞曲水的"纯自然"园林看上去比石阶林立且饰以精致人工喷泉的规整式园林更险要一些、不露痕迹，但前者所呈现出的"自然之感"其实是一种"计算好的幻象"（calculated illusion）。[13]

约翰·亨特（John Hunt）"三重自然"的理论模式在此也许可以提供参照，在亨特的理论中，"第一自然"指荒无人烟的真正的荒野；"第二自然"指受到更多人为控制的中间地带，其中包括农村和城市两方面的发展；"第三自然"主要指景观建筑。这三重自然不是孤立的，而是相互作用的。例如，建造一座园林时，无论在荒野还是城市，第三自然都超越和改变了第一与第二自然。[14]

我们再回头看中国的"五服"模式，便会发现它既是一个地理模式又是一个观念模式，反映出特定的文化传统下，景观、城镇和乡村之间的特殊联系。在这种传统中，诸如"人／自然"、"乡村／城市"和"文化／野蛮"这样的概念不能视为一种简单的二元对立。牟复礼（F. W. Mote）很久以前便指出："那种认为城市代表着一种独特的风格，或是一种比乡村更重要和高等的文明的观点是我们西方文化里的糟粕。传统的中国便无此论。"[15]

历史学家发现中国历史上存在一个令人，尤其是精英阶层，在地理和心理上极端欣赏流动性的社会条件。依据生产景观的实际要求，这种流动性反映在诸如建造园林景观时的选址和选料，以及景观的功能与其背后的不同理念中，会对造景产生重要的暗示。例如，远离城市的山峦和乡村是景观的绝佳环境；建造园林景观于城市环境中，就很可能出于一种接近大自然的目的。不难看出，景观本身是如此频繁地从其他空间与时间中"借入"，从这个角度看，"借景"一词可谓是我们阐释景观生产的点睛之笔。

"景观"可以从不同时空借入。尽管如此，我们对景观的理解与欣赏是很受文化局限的，而且这同样有着重要的历史含义。如果认为城市居民、农民和马

13  Yi-Fu Tuan（段义孚）, *Dominance and Affection: The Making of Pets*, New Haven and London: Yale University Press, 1984, 22。

14  John D. Hunt, *Great Perfections: The Practice of Garden Theory*, Philadelphia: University of Pennsylvania Press, 2000, cha. 3, 32-75.

15  F. W. Mote, "The transformation of Nanking, 1350-1400", in William Skinner ed., *The City in Later Imperial China*, Stanford: Stanford University Press, 1977, 101-153, esp. 116-118.

背上的游牧者对景观有同样的观念与体验，将是非常幼稚的。吉德伟（David Keightley）说过，对于中国上古时期初次塑造了兼有政治性和自然性景观的商代人而言，美丽的景观本应是有秩序的土地——齐整的树丛被围于栏中，有教养的权贵娱游于此，他们祭祀的庙宇就在近旁，没有比丰收的土地更能让商王动容的自然景观了。商王对自然景观的态度不仅仅是泛神论的，还是对在自然景观中所感受到的神力的敬畏，它也是一种人类中心论的、实用主义的态度。[16] 那么别的历史人物是否也曾将此类景象视为最完美的景观呢？

## 类型学、世界观和景观

喜仁龙（Osvald Siren）在其早期多有创见的中国园林研究中，认为中国景观建筑，尤其是园林，简直就是"艺术品"，它"展现的是出于亲近自然而非出自布局与形式安排的艺术理念"；他还认为，就此而论，中国园林建筑是"逃避形式分析的"。[17] 但柯律格持不同立场，他争辩说，"作为一种物质文化的展现，园林是一种特殊的人工制品"。[18] 以上是来自重要学者的对立的看法。很明显，我们需要共同立足于一种事实性的基础之上，以便得出我们自己有根据的判断。无论把园林作为一种无法归类的"艺术品"，还是认为其具有"人工制品"特质的表现，我认为对园林和景观的特征、集合与类型做某种形式分析是可能的，并且还有一种研究方法，就是考虑景观生产的分类或类型学。我们有很少的考古证据能用来重构上古和中古的园林建筑。同时，尽管近年来有些皇家和私人的早期园林被考古发掘出来，但基本上学者们在研究时仍然依赖于历史文献或文学资料的文字描写，当然也依赖于图像资料。然而，正如众多学者清醒地意识到的那样，口传的和视觉的再现通常与"实物"相去甚远。"实物"园林目前多遗存于北京和苏州这样的城市，它们是另一种可资大量利用的资源。可是，尽管很多这样的园林可以上溯到

---

16 David N. Keightley, *The Ancestral Landscape: Time, Space and Community in Late Shang China ca. 1200-1045 B.C.*, Berkeley: Institute of East Asian Studies, University of California, 2000, 118-119.

17 Osvald Siren, *Gardens of China*, New York: Ronald Press, 1949, 3.

18 Clunas, *Fruitful Sites*, 13.

塞尚的山水境域

16 世纪或 17 世纪，并且包含着一些来自更早期的特征，但毋庸置疑的是，这些园林的建造原则与上古时期是大相径庭的。这些"实物的"园林应该被视为 18—19 世纪，甚至是 20 世纪的重建物。因而问题在于，在关于景观生产的形式主义讨论中，要决定如何有效而可靠地运用这些各种形式的证据。

理解景观和园林背后最基本的观念的关键可能在于不同中文词汇的语源——不同词汇的来源可能有不同的历史和文化意涵。"园林"这一词汇最初是从"围场"的意思来的，这是个同样存在于其他语系中的概念。在古代汉语中，有几个词类似于"园林"的概念，例如"园"意味着"为果树建造的围场"，"圃"意味着"为蔬菜建造的围场"，当说到"为动物建造的围场"时，"苑"就接近"自然公园"的意思了，这个词指一个更大的围场，通常位于城外，是打猎和经贸活动的场所。这类细致的语言分析和对这种历代沿用的术语的详细考察，也许在将来会得出很有意义的结果。同时，倘若翻看一下关于中国园林问题的现代学者的著述，我们便会发现许多非常不同的见解，都各执一词，绰绰有理。

依照惯例，古代的中国园林可以被分作以下几类：(a) 皇家园林；(b) 私人园林，包括文人庭院；(c) 与宗教建筑结合的园林，比如佛寺、道观和禅林。这种方便的分类是基于社会学的。它突显了园林的所有权问题，并且考虑到了作为社会表达的建筑元素。关于中国园林的主流研究就是在这种框架中进行的。

第二种分类法是将园林分为 (a) 神学园林与 (b) 休闲园林。这种方法依据其用于敬拜还是休闲，强调园林的精神功能。这种分类法在西方很常见，但是施用于中国园林时就很成问题。正如雷德侯（Lothar Ledderose）指出的，很多早期园林兼具两种功能，而且有时候很难把审美体验从宗教反应中分离出来。[19]

如果不考虑具体语境的话，我们很难分辨出某个园林或景观建筑的典型特征。其设计、功能、所有权和确切位置的意义都需要细致考察，只有在其与特定环境的关系中分析景观建筑的基本性质，我们才能考虑第三种分类系统，区分出 (a) 城市花园，(b) 郊区别墅，或者 (c) 自然景观中的园林建筑。当然，在不同的选址上，其相应的典型特征会截然有别。此外，每个种类都有其历史和功能，并且它们并

19　Lothar Ledderose, "Earthly paradise: religious elements in Chinese landscape art", in Susan Bush and Christian Murck eds., *Theories of Chinese Arts*, Princeton: Princeton University Press, 1983, 165-183. 雷德侯采用了这种分类法，但他的主要观点是要证明这两种类目在早期是相互联系的。

不必然是同步发展的。因此，为了更易于理解各式"造景"的活动，并区分出那些能够理解景观与古代中国城市化关系的活动，最可行的方法是将分类方式与具体例子结合起来。

## 汉长安：作为景观的城市

埋在地下的古代长安城仍然是我们理解现代景观的一部分。长安位于渭河谷地，太行山以北。就是在这有着重要的内陆地势的地方，早期城市化的中国发展成了强大的帝国。直至公元前3世纪末，初立的汉王朝开始在地处渭南的前朝秦代（公元前211—公元前207）的离宫旧址上建城，命其都城为长安（"长治久安"），成为西汉王朝的中心，并且延续到公元25年还是王莽政权的中心，直到光武帝迁都洛阳，建立东汉王朝。

自20世纪50年代以来，中国考古学家一直在今天的陕西西安一带考古发掘汉长安城址。现在考古学证据足以重构包括其城郊在内的汉长安。[20] 它有一道长约25700米的城墙，墙内围合了超过35平方千米的面积。此城基本呈正方形，北墙不规则地沿河而建，其他三面墙各有三个城门，共九门。城内矗立着五座皇宫：长乐宫、未央宫、北宫、桂宫和明光宫。这五座宫殿占据了整座城的大部分面积，只留下很少的地方给街道、集市和一座武库，就几乎再无余地了。多年来，长安城的空间问题困扰着历史学家和考古学家，据记载，汉长安城的人口超过了二百五十万。那么长安城是如何，又在哪里安置了这么多人口？长安城是否可能还有个外城？

如果综合考察一下这些考古证据和历史记载，我们就可以发现汉长安城并非来自设计合理的城市规划，相反它是分不同时期建成的。[21] 其城墙结构至公元前194

---

20　考古学方面关于早期中国城市化的一般性讨论，见 Wang Tao, "A city with many faces: urban development in pre-modern China", in Roderick Whitfield and Wang Tao eds., *Exploring China's Past: New Discoveries and Studies in Archaeology and Art*, London: Saffron Books, 1999, 111-121。

21　参见 Wu Hung（巫鸿），*Monumentality in Early Chinese Art and Architecture*, Stanford: Stanford University Press, 1995, esp. cha. 3。

图2　元　李好文《汉故长安城图》　载于《长安志图》

年才建成，晚于长乐宫和未央宫的建成年代，并且是费时五年才建成的。其余三座宫殿是汉武帝统治时期（公元前141—公元前87）建成的。武帝统治时期在很多方面功秉卓著，而且正是这个时期长安城有了重大发展。他不仅仅批准在城内建造新的工程，还开始野心勃勃地在长安城外构造新的建筑：建章宫位于长安城西侧的章城门附近；甘泉宫位于长安城北300里的山麓。最大的皇家猎场上林苑建于长安南部。通过这些例子，结合考古证据，还有历史文献，我们可以开始关于中国早期景观生产基本特征的分析了。

　　例如，上林苑是在秦朝范围的旧址上建立的，在公元前138年，武帝命令皇家畋猎不能离都城太远，而且必须设法防止畋猎者及其队伍对农田的破坏。都城南部的土地就是用来建造皇家苑囿的。据一些历史记载的说法，上林苑周长约130千米到160千米，是中国历史上最大的皇家苑囿。我们没有直接的证据表明上林苑

是如何规划的，里面都包括些什么，甚至其真实的面积有多大也不得而知。有一些上林苑的考古遗迹包括了汉武帝训练其第一支水军的昆明湖。这是一个人工湖，大约有 10 平方公里，在其北部有个岛，岛上有石人。汉代大文学家司马相如以此为题作赋，为上林苑的景观描绘了一幅生动的画面，有山川河流、参天巨树，还有各种各样的动植物，以及各种皇家畋猎的场面。最重要的是，司马相如作为一个儒生，不忘提醒君王，"造景"从来就是道德准则（礼）的一部分。我们不能确定司马相如的文字描述有多准确或多夸张，但我们应该考虑到，当时儒生们竞相尽可能地写出长篇而有文采的赋，以引起统治者的注意。[22] 即便司马相如的《上林赋》中有夸饰之处，他还是描述了他认为适于皇家景观的特征，而且皇帝也的确为其所动！

建章宫建于公元前 104 年，就位于长安城西墙之外。据载它有一条特殊的通道穿墙而过与未央宫相连接。设立建章宫的主要动机是建一个大蓄水池以防城中火灾。但其美丽的水上景观也是为了成为长安城里壮丽的皇家景观中的一大奇观而建造的。在南门（也是中国建筑中最重要的一个方位）坐落着三座重楼，楼上有朱雀，朱雀顶端安置着风向标，还有一铜铸仙人擎一铜盘，一玉杯乘接晨露。在北边是太液池，内有三个（或是四个）人工建造的岛，代表着三座仙山——瀛洲、蓬莱和方丈。[23] 这种水景和皇家府邸的合而为一，成了后世中国景观传统的一个基本特征，而且"太液池""瀛洲""蓬莱"和"方丈"这些名称于后世王朝的园林中一直在沿用。

甘泉宫建于公元前 120 年，代表着景观生产的另一个重要的方面。这座宫殿建于远离城市的优美的自然景点甘泉山，它更像是一座避暑胜地。但是建造甘泉宫的首要目的不是欣赏美景，而是供奉神明，特别是宇宙中最高的主神"太一"。宫殿中央是一座祭坛，祭坛上有众神的画像。甘泉宫里各种建筑和筑坛的名称暗示着神秘的仪式以及自然元素和景观本身，已成为这种崇拜的重要部分。[24]

上林苑、建章宫和甘泉宫分别代表着大相径庭的景观建筑类型，这三者都显

---

22　Wu Hung, *Monumentality in Early Chinese Art and Architecture*, 170-176.

23　司马迁的《史记》（中华书局 1959 年版）中记有四座仙山：瀛洲、蓬莱、方丈和壶梁（卷 12，第 482 页），但在后世的文献中，壶梁被忽略了。《史记》中尚有东海三座仙山的传说（卷 28，第 1369-1370 页）。

24　在众多的馆名中，有"迎风馆""峰峦馆""通神台""通天台"等。

示出中国景观传统的早期特征和当时的景观理念。尽管如此，对这些早期的建筑和后世的景观建筑作一个明确的区分还是很有必要的。尽管我们能够在不同时期的不同景观建筑中发现类似的特征，但由此推断其背后的观念便是相同的，而且是不变的，这样的想法显然过于天真。上林苑的修建是有着明确的功能的，而且一眼就能看出其实用的、经济的意义来。苑中种有药用的草木，供给御膳房的水果和动物，并用以驯养和训练马匹。而且，来自世界各地的物产也被送到上林苑中。上林苑也是汉朝最重要的铸币基地，而且考古学家还在苑中发现了铸币作坊的遗址。

汉代君王当然极热衷于他们的苑囿和园林，但他们对这些景观的激赏并非纯粹出于审美。更有可能的是，这类景观能激起他们强烈的权力欲望，以及他们正在建立一个强盛帝国的想象，或是从宗教仪式中得到的宗教体验的满足。在这个阶段，景观的观念还没有从其政治和宗教语境中剥离出来。这些富丽的宫殿和长安城里的其他建筑可以被视作一种景观生产，这种景观生产可以证明与加强皇帝的权威，并使之深信自己有扭转乾坤的力量。正如丞相萧何向汉朝的建立者汉高祖刘邦进言："且夫天子四海为家，非壮丽无以重威，且无令后世有以加也。"[25]

对景观的合理运用不能越出儒家伦理教化。例如，成功劝谏汉高祖住进未央宫的丞相萧何，还劝说皇帝允许平民百姓使用上林苑的土地，但此谏令他招致重罪极刑，直到高祖最终宽恕了他。在《后汉书》中，我们还读到一则小故事，说汉灵帝（公元168—189年在位）想要建造毕圭灵琨苑，但司徒杨赐上疏曰："昔先王造囿，裁足以修三驱之礼，薪莱刍牧，皆悉往焉。先帝之制，左开鸿池，右作上林，不奢不约，以合礼中，今猥规郊城之地，以为苑囿，坏沃衍，废田园，驱居人，畜禽兽，殆非所谓'若保赤子'之义。"杨赐的疏谏就是基于儒家的话语。但是这项造景工程已经在进行之中了，这皆拜弄臣所为，他们引用了孟子的话以彼之道还施彼身："昔文王之囿百里，人以为小；齐宣五里，人以为大。今与百姓共之，无害于政也。"[26] 这类故事揭示出，帝国景观与王权和法度一样，必须合于"礼"的道德

25 《史记》卷8，第385-386页，沃森（Watson）英译，纽约：哥伦比亚大学出版社（Columbia University Press），1985年，第137页。

26 （南朝宋）范晔：《后汉书》卷54，香港：香港中华书局，1971年，第1782-1783页。孟子故事见《孟子》，理雅各（Jame Legge）英译，Dover Edition，1970年，第127-129、153-154页。

图3　汉建章宫图　载于（清）毕沅《关中胜迹图志》

准则。汉长安作为上古中国最重要的城市中心，代表了一种"系统演变"的景观。尽管如此，它也体现出一种复杂的意识形态，并且其中有很多在"意义明确"的景观生产中一目了然的基本特征。

## "景观"的诞生

在公元3世纪到6世纪之间，中国出现了一次景观生产方式的革命。景观不仅作为一种形式要素，而且其本身就作为重要的主题而被引入视觉艺术和文学的领域。在这段时期，景观生产变成一项职业，一种表现，一种审美对象，还是一种哲学。我认为，既是一种理念同时也是建筑实践的景观规划在中国的出现，是城市化发展背景下社会变革的结果，也与这一时期的特殊历史事件有关。

在魏晋南北朝时期，曾经的汉代疆域被分为南北两部分。在南方，最重要的城

塞尚的山水境域

图4 东晋南朝建康城平面复原图
载于傅熹年《中国古代建筑史（第二卷）：两晋、南北朝、隋唐、五代建筑》，北京：中国建筑工业出版社，2001年

市中心是建康（亦即现在的南京）。公元211年，孙吴政权在此地建都；公元317年它又成为东晋的都城；随后南朝的宋、齐、梁、陈四朝亦建都于此。建康是战略要地，踞于扬子江下游，坐拥便利的水运网络和江南肥沃的农田。城中商贸繁盛，人口空前剧增，6世纪时曾超过一百万，是世界最大都市。而有关建康城的空间布局

我们能够知道些什么？建康城的考古调查至今仍然非常有限。[27]　根据文献记载，此城计划建于中轴线上，并有内外城。在东北角上，皇宫和外城墙之间的是一个巨大的皇家园林，被称作华林园。这个园林可能在4世纪就已存在，因为我们在刘宋时期刘义庆的《世说新语》中可以看到一个有趣的片段：简文帝（公元371—372年在位）入华林园，顾谓左右曰，"会心处不必在远，翳然林水，便自有濠濮间想也，觉鸟兽禽鱼自来亲人"。[28]　这个皇帝似乎深谙哲学与景观的理念。

华林园的大规模改建始于公元446年，乃宋文帝在位期间。但华林园不是建康城唯一的一座园林。宋文帝在城外建了另一座园林乐游园。南齐（公元479—502年）也建造了一处皇家园林芳林苑。梁武帝（公元502—549年在位）曾想在建康再建两座皇家苑囿，但由于公元548年的侯景之乱，建康城遭破坏，这项工程因而中止。建康城的城墙和宫殿以及林木皆被毁于一旦。建康城的皇家苑囿和园林大多集中在建康城东北部的城内和城郊。靠近广阔的玄武湖与东部的自然山脉。尽管我们今天只能想象建康城皇家园林的美丽壮观，但文献记载中有其详细的描述。例如，《南齐书》有如下记载：

> 于阅武堂起芳乐苑。山石皆涂以五采；跨池水立紫阁诸楼观，壁上画男女私亵之像。种好树美竹，天时盛暑，未及经日，便就萎枯；于是征求民家，望树便取，毁撤墙屋以移致之。朝栽暮拔，道路相继，花药杂草，亦复皆然。[29]

皇家园林的铺张浪费可见一斑。然而，正是在私家园林中我们才能发现景观生产最重要的发展。私家园林早在汉代就已出现，因为土地的私人所有权已成为可能。富豪争相仿效建造园林，或许即是受了宫廷园林的启发。[30]　汉朝亡后，土

---

27　关于简要的考古报告，见罗宗真：《六朝考古》，南京：南京大学出版社，1996年，尤见第2章，第10-33页。

28　英译本《世说新语》，理查德·马瑟（Richard B. Mather）翻译，Minneapolis: University of Minnesota Press，1976，60。

29　《南齐书》卷7，北京：中华书局，1972年，第103页。

30　见周维权：《中国古典园林史》，北京：清华大学出版社，1990年，第36-37页。

塞尚的山水境域

地日渐私有，至魏晋南北朝时，有世家大族富可敌国。[31] 私家园林蔚成风气，且是炫耀社会地位的方式。

我们不难想见，都城建康富豪甚众，且多将园林建于秦淮河的北岸。[32] 有理由认为，建康的大部分富豪都拥有私家园林。暴富者则既于城中建有城市园林，又于郊区坐拥占地甚广的大型庭院。富豪建造景观并非仅为娱乐，其还是生产与经济活动的重要场所。那么私家园林到底是怎样的？我们由文献资料可知，园中有层峦叠嶂，鱼戏池塘，亭台楼阁，当然也少不了茂林修竹，果木药草。同样意味深长的是，反映建筑特色的命名多取自自然元素。是以我们可以看到"风亭""月阁""竹厅"。尽管此时没有有关园林的论述，但同时代的文献资料中明确显示，这一时期景观建筑的首要目的是就要仿效自然景观。

我们在著名学士与艺术家戴颙的传记中读到："乃出居吴下，吴下士人共为筑室，聚石引水，植林开涧，少时繁密，有若自然。"[33] 文末的"有若自然"是这一时期风景设计的关键所在。但在这篇文字中，"有若自然"不是一个抽象概念，它特指江南地区的真山水。[34] 今天浙江省的会稽地区尤以其自然之美而闻名于世。《会稽郡记》如此说："会稽境特多名山水，峰崿隆峻，吐纳云雾，松栝枫柏，擢干竦条，潭壑镜澈，清流泻注。"[35] 当著名画家顾恺之游览会稽归来时，有人问其所见山水之美，他答道："千山竞秀，万壑争流。草木蒙笼，好像云兴霞蔚。"[36] 这一景观的自然之美与此地的文人雅集在著名书法家王羲之的《兰亭序》中有生动描写。[37] 山水诗人谢灵运生于河南太康，但隐退于会稽。其诗文反映了他对自然环

31　六朝时土地理论上仍归政府所有，但据当时的土地管理显示，土地私有已成为事实。见唐长儒：《三至六世纪江南大土地所有制的发展》，上海：上海人民出版社，1957年；以及高敏：《魏晋南北朝社会经济史探讨》，北京：人民出版社，1987年，第104-125页。

32　见刘淑芬：《六朝的城市与社会》，台北：学生书局，1992年，尤见第111-134页。

33　《宋书》卷93，北京：中华书局，1974年，第2277页。

34　对自然景观的发现事实上已经远远超出了江南地区，众多当时的文献亦描绘了安徽、湖北与江西的景观。

35　见马瑟（Mather）英译的《世说新语》，第72页。

36　同上，第70页。

37　关于王羲之作品的简论，见 Eugene Wang（汪悦进），"The taming of the threw: Wang His-chih (303-361) and calligraphic gentrification in the seventh century", in Cary Y. Liu（刘一苇），Dora C. Y. Ching（经崇仪）and Judith G Smith eds., *Characters and Context in Chinese Calligraphy*, Princeton: The Art Museum, Princeton University, 1999, 132-173。

图5 明 祝允明书、文徵明绘《兰亭序全卷》 纸本长卷设色 26.7×146 cm 现藏于辽宁省博物馆

境的叹服。[38] 谢灵运在其《山居赋》中，描述了他在会稽的广大私人庭院的确切位置和规划布局。非常有趣的是，肥沃整齐的农田和山川瀑布的野趣在其景观中同等重要。五十年后，另一个谢家的著名诗人谢朓开始描绘一种不同的景观，这次是有关建康城内的人工景观。[39]

许多学者认为，六朝时期景观革命的出现与"隐居"的理想有很大的关系。[40]魏晋时期社会的剧变与混乱的城市生活令很多知识分子退出传统以做政治家或治理朝政为己任的社会角色。很多南朝的精英放弃他们的文化责任，纷纷做起了隐士、登山人甚至铁匠。这种行为其时曾被称为"纵情山水"。其中最著名的例子是陶渊明辞官回其江西老家。在那儿的自然环境中他过着一种很前卫的追寻个人自

---

38 见 Kang-i Sun Chang, *Six Dynasties Poetry*, Princeton: Princeton University Press, 1986, 47-48。

39 同上，第112-134页。

40 见王毅：《园林与中国文化》，上海：上海人民出版社，1990年，第81-108页。

由和快乐的生活，他写了很多诗，描述他退居乡间和他在风景中找到的乐趣。[41]
山林对于失势的政治家可谓是灵丹妙药与填诗作赋的灵感源泉。陶渊明为很多政
治失意的士大夫树立了榜样。但是有少数幸运者不在乡间也能做到这一点。这些
人变成了"市隐"，他们也是私人城市园林的新兴改革者。

　　随着造景、哲学思辨、文学和艺术品鉴的发展，景观与诸如道释一类当时流行
的宗教观念产生了错综复杂的联系。道家思想经常将景观与仙境联系在一起，而
且道家的要义就是要"返自然"。[42]　这种道家信条与此时的隐居行为是一致的。
但佛教教义在景观观念上起了更重要的影响。[43]　在佛家的宇宙观中，景观是一个

---

41　有关陶渊明及其作品的专论，见 A. R. Davis, *T'ao Yuan-ming AD 365-427, His Works and Their Meaning*, Cambridge: Cambridge University Press, 1983。

42　关于道教与园林的一般性讨论，见 Cooper, "The Symbolism and the Taoist Garden", *Studies in Comparative religion*, 1977, 224-234。

43　雷德侯认为，"从图像学的意义上说，寺庙中的山总是要画成佛陀的禅座的样子"。Ledderose, The earthly paradise", 171.

核心元素，而且众多僧人亦热衷于园林。僧人慧远因建造"禅林"而闻名：公元384年他造访江西庐山，在那里设计建造了东林寺，认为那里的景观有助于禅宗教授。慧远的追随者包括写过重要的山水画论的宗炳。[44]

南方美丽的自然风光、隐居的生活方式、新的宗教经验，还有或许是最重要的，对于环境恶化和混乱喧嚣的城市生活的心理反应，导致了南北朝时期的文人对"景观"的发现。现代学者们注意到山水画的出现与诸如自然园林乃至盆景这样的三维景观生产有很密切的关系。[45] 自公元3世纪之后，园林建筑的发展，以及文学和视觉艺术中与之类似的趋向显示出一种不同于前代的对于景观的理解和态度。新的观念由此而生，而景观生产便反映了，更确切地说，甚至是促进了这一变革。

## 洛阳：园林城市

公元1095年，宋代学者李格非写了《洛阳名园记》，描述了他在洛阳城私访过的十九个最好的私家园林，他写道：

> 方唐贞观、开元之间，公卿贵戚开馆列第于东都者，号千有余邸。及其乱离，继以五季之酷，其池塘竹树，兵车蹂躏，废而为丘墟；高亭大榭，烟火焚燎，化而为灰烬，与唐共灭而俱亡者，无干处矣。予故尝曰："园圃之兴废，洛阳盛衰之候也"。[46]

洛阳的园林文化究竟在多大程度上反映了洛阳的政治气候？虽然我们不能把李格非的文辞都当真，但洛阳园林在一定程度上确乎是这座城市历史不可或缺的一部分。李格非的这篇文章使洛阳成为理解古代中国景观和城市发展之间关系的绝佳例子。

---

44 参见 Susan Bush, "Tsung Ping's essay on painting landscape and the 'landscape Buddhism' of Mount Lu", in Susan Bush and C. Murck eds., *Theories of Chinese Arts*, 132-164。

45 参见 Ledderose, "The earthly paradise", esp. 178-180。关于中国山水画的一般性研究，参见 Michael Sullivan（苏立文），*The Birth of Landscape Painting in China*, Berkeley: University of California Press, 1962。

46 引文据《中国历代名园记选注》，陈植、张公驰选注，陈从周校阅，合肥：安徽大学出版社，1983年，第38-55页。

洛阳自公元前 10 世纪周成王第一次在此建都时，就是重要的城市中心。后来它成为东周（公元前 770 年—公元前 256 年）的都城。从汉到魏，它一直作为中原地区主要的政治和经济中心之一，东汉（公元 25—220 年），曹魏（公元 220—265 年），西晋（公元 265—316 年）和北魏（公元 386—534 年）都曾在此建都。洛阳地势得天独厚，超越了西边的长安。其北据邙山，可抵御寇边的游牧民族和风沙的侵袭，气候温和，土地肥沃。更重要的是，其有洛河与谷河，一条从城中穿过，一条紧靠城市，水源充足。

与西汉长安一样，东汉都城洛阳也建成了一个方形内外城，约 13000 米长，使城市的面积达到了 9.5 平方千米。它比西汉长安小很多，但布局更有秩序。两座主要的皇家宫殿（南殿和北殿）各位于中心轴两侧，比长安的比例更匀称。城内有四座皇家园林：直里园、西园、濯龙园、永安宫。这些宫殿分别位于南部、东部、北部和西部，并且都靠近居民区。城墙外有很多天然园林，主要分布在西边，这些园林都有传统的功能，作为猎场、练兵场，以及为朝廷提供肉类和蔬菜的场所。如圜丘、明堂、灵台一类的宗教建筑位于南郊，仿效公元 9 年王莽在长安建造的形制。

东汉时期，洛阳作为都城时，建造城市园林成了城市规划中的一个主要特征。[47] 不只是皇帝和皇后建造苑囿和园林，富豪与贵族也仿效皇家形制建造其私家园林。我们再看看早期，私家园林的形式须从激烈的私人土地所有权斗争的背景中来理解。[48] 公元 190 年，将军董卓挟献帝迁都长安，他的军队焚烧了洛阳城。是否有大型宫殿或园林幸存尚不得而知。公元 220 年后，东汉瓦解，洛阳被曹丕选作其曹魏的都城。洛阳兴建了新的宫殿和园林，包括芳林园（后来改名为"华园"）。新建的芳林园位于皇宫之后，这与东汉的设计一样。但是还有些重要的新增部分，比如池塘和假山。数千人被派去修建假山，诸大臣甚至是皇帝都参与其中。当假山建成后，顶峰种上竹木，其间放养兽类。[49] 观此情形，皇帝似乎想要于城内建一座天然园林。曹魏之后，魏晋继续以洛阳为都四十七年，苑囿和园林依然是城市政治和文化生活的重要组成部分。但是，在公元 321 年，匈奴侵略者洗

---

47  关于东汉洛阳的基础性研究，参见 Hans Bielenstein（毕汉思），"Lo-yang in later Han times"，*Bulletin of the museum of Far Eastern Antiquities* 48（1976），1-142。

48  参见赵俪生：《中国土地制度史》，济南：齐鲁书社，1984 年，第 3 章，第 54-79 页。

49  参见周维权：《中国古典园林史》，第 50-52 页。

劫了洛阳，这座城市又一次废弃了。

公元494年，魏孝文帝从平城（即今天的山西大同）迁都到洛阳，此城发生了历史上最重大的转变。洛阳作为北魏的首都经历了四十四年，直到东魏（公元534—550年）迁都至更远的北方邺城（在今天的河北省）。北魏时期，洛阳发展为北方中国政治和城市的中心，与南方的建康并驾齐驱。北魏洛阳最明显的特征在于其棋盘状设计：

> 北城被划分为若干形状规则的居住区，极类棋盘，皇宫位于城北，并处中轴线上。[50] 两道围墙将城市分作内城和外城。公元501年，也就是北魏在此建都七年之后，其外城修建了320个里坊。[51]

长期以来，学者们便在北魏洛阳的规划究竟是基于传统中国模式，还是经过了北魏的革新，甚至是受到了西方的影响的问题上争论不休。[52] 但历史记载表明，北魏洛阳的设计是受到了南齐都城建康的启发。公元493年，魏孝文帝曾派人去建康刺探那里的建筑设计。[53] 就种族而言，北魏统治者并非汉人，而是拓跋鲜卑人。但是建都洛阳之后，北魏孝文帝推行了强有力的汉化政策。这些政策甚至包括在都城内加建中国式的景观建筑。曹魏时期的旧华林园其时被一分为二：一个保留原名华林，另一名为西游。正如对旧名的保留所显示的那样，北魏园林的主要特征极有可能是从早期流传下来的。据同时代的文献，即历经北魏与东魏两朝的杨炫之所著《洛阳伽蓝记》的描述，那时洛阳有很多私家园林：

> 于是帝族王侯，外戚公主，擅山海之富，居川林之饶。争修园宅，互相夸竞。崇门丰室，洞户连房，飞馆生风，重楼起雾。高台芳榭，家家而筑；花林

---

50 关于北魏洛阳的一般性讨论，见 Ho Ping-Ti（何炳棣），"Loyang, A.D. 495-534: a study of the physical and socio-economic planning of a metropolitan area"，*Harvard Journal of Asiatic Studies* 26(1966)，52-101。

51 《洛阳伽蓝记》称有200坊。

52 刘淑芬：《六朝的城市与社会》，尤见第167-191页；孟凡人：《试论北魏洛阳城的性质与中亚古城性质的关系——兼谈丝路沿线城市的重要性》，《汉唐与边疆考古研究》第1辑（1994年），第97-110页。

53 《南齐书》卷57。

图6 北魏洛阳城平面复原图
载于傅熹年《中国古代建筑史（第二卷）：两晋、南北朝、隋唐、五代建筑》，北京：中国建筑工业出版社，2001年

曲池，园园而有。莫不桃李夏绿，竹柏冬青。[54]

　　北魏洛阳私家园林的兴盛可能源于模仿南朝生活方式的风尚，同时私人土地所有权得到承认也是重要的实际因素，洛阳的人口不算多，空间问题也不是很突出。当洛阳城成为都城后，它拥有五百万人口，不及建康的三分之一。但是要把洛阳

54　英译文见 W. J. F. Jenner, *Memories of Old Loyang: Yang Hsuan-chih and the Lost Capital 493-534*, Oxford: Clarendon Press, 1981, 241-242。

看作一座花园城市，北魏时期还是很有难度的。各区域的棋盘式布局有利于控制人口活动，但对于景观建筑和建造园林来说就不太理想了。而且居住区是按社会阶层来划分的，我们知道孝文帝的汉化政策在北魏的朝中是遭到了激烈的抵制的，尤其是拓跋贵族的反对，他们坚守游牧民族的生活方式。但是他们是否也发展出了对中国式园林的趣味？杨炫之的《洛阳伽蓝记》也记述了洛阳的六十座佛寺，并提及几乎每个寺庙都有园林，其中很多都是由私人住宅和园林改建的。随着佛教日盛，和尚和尼姑都成了新的意识形态——包括景观设计和理论——的拥趸。但是，与那些只向特定客人开放的排他性的皇家和贵族园林不同的是，佛寺成为一种"公共空间"，并且其园林向所有人开放。例如，宝光寺是洛阳西郊最大的禅林之一："当时园地平衍，果菜葱青，莫不叹息焉。园中有一海，号咸池。葭菼被岸，菱荷覆水，青松翠竹，罗生其旁。京邑士子，至于良辰美日，休沐告归，征友命朋，来游此寺。雷车接轸，羽盖成阴。或置酒林泉，题诗花圃，折藕浮瓜，以为兴适。"[55] 这种景观不只是一种享乐和视觉愉悦，其设计者还欲激起一种怀古之幽情。例如，《洛阳伽蓝记》写道：

> 四月初八日，京师士女多至河间寺，观其廊庑绮丽，无不叹息，以为蓬莱仙室亦不是过。入其后园，见沟渎蹇产，石磴嶕峣，朱荷出池，绿萍浮水，飞梁跨阁，高树出云，咸皆唧唧，虽梁王兔苑想之不如也。[56]

然而我们不应忘记，《洛阳伽蓝记》这类文献记载中对洛阳及其园林的描述不同于当代的建筑考察，不过是一种充满乡愁的记忆。在公元538年侯景焚烧洛阳城多年之后，杨炫之记述了他对故都洛阳的回忆。一度绚烂的洛阳在随后的七十年都掩埋于灰烬之中。[57]

公元581年，北周将军杨坚建立了隋朝。至公元587年中国又一次实现大一统。公元605年，新登基的隋炀帝杨广派宇文恺在洛阳建次都，选址位于东汉和北魏的

55　W. J. F. Jenner, *Memories of Old Loyang: Yang Hsuan-chih and the Lost Capital 493-534*, 233-234.

56　同上，第234页。

57　同上，尤见第1章与第6章，第3-15页，第103-108页。

城址之间。[58] 首都则位于长安。两京建制遵照古代传统，并且隋唐都继承了这个建制。由于政治历史的原因及其绝佳的地理位置，将洛阳作为次都是显而易见的选择。洛阳靠近能够稳定供应粮食的重要农田，并且有四条河流（洛河、伊河、㶏河与谷河）和运河，穿过都城，为人流和货物提供了便利的交通。

考古学家一直在发掘洛阳的隋唐遗址，而且考古发现与历史文献的记载极其吻合。洛阳城的东墙和南墙共7.3千米长，西墙6.8千米，北墙6.1千米。城的周长约27.5千米，城市面积约47平方千米。唐代洛阳城里的居民人口的确切数字难有定论，但一定少于唐代长安。唐代长安居住人口据说逾百万之多，其城墙长约36.7千米，面积84平方千米。洛阳的规模差不多是长安的一半，所以人口自然也要少。但是洛阳的人口达到其顶峰时，可能也有近百万。女皇武则天在位期间，在洛阳的时间比在长安要多。她还在紫微城西重建神都苑。公元691年，武则天命一万多户居民迁入洛阳城，充实洛阳人口。当时的洛阳城必定拥挤不堪，这很可能影响到了周围的自然环境。[59] 有史料显示，郊区的森林开始减少，甚至消失。公元755年，洛阳在"安史之乱"中横遭破坏，洛阳城开始衰落。

唐代的长安城和洛阳城的规划受到了北魏洛阳城棋盘式格局的影响。两座城都设有皇城、粮仓、市场和居民区。在长安可以看到皇宫位于城市中心的古典的城市设计。但在洛阳，洛河穿过城市，自然将城市分为南北两部分，皇宫位于城市的西北角。长安有东市和西市两个市场；洛阳则沿运河设有三个市：北市、南市和西市。据文献与史料所记，唐洛阳城是个皇家和私家园林遍地的美丽城市。上阳宫位于城市的西北角，皇家西苑建于城外西北。洛阳的士大夫争相在城郊建造园林，兴起了一种"园林文化"。例如，著名诗人白居易在城市东南角的履道里建造了自己的园林。为自己和朋友的园林写诗，反映出洛阳城内私家园林之美及其星罗棋布。今天考古学家已经发掘出上阳宫和白居易的私人园林。[60] 他们的发现将为理解中国景观设计的传统提供第一手资料。

---

58　见 Victor Xiong（熊存瑞），"Sui Yangdi and the building of Sui-Tang Luoyang"，*The Journal of Asian Studies* vol.52-1（Feb. 1993），66-89。

59　北魏与隋唐时期，洛阳周边地区的森林尽失，不得不在浑源与嵩县等地寻求木材供应，参见史念海：《中国古都和文化》，北京：中华书局，1998年，第281-282页。

60　中国社会科学院考古研究所洛阳唐城队：《洛阳唐东都履道坊白居易故居发掘简报》，《考古》1994年8期，第692-701页，《洛阳唐东都上阳宫园林遗址发掘简报》，《考古》1998年2期，第38-44页。

图7　河南洛阳隋唐东都平面复原图
载于傅熹年《中国古代建筑史（第二卷）：两晋、南北朝、隋唐、五代建筑》，北京：中国建筑工业出版社，2001年

　　唐朝之后，洛阳再未成为中国的都城。它失去了往日的政治和文化影响，但其园林的魅力则长盛不衰。李格非在其《洛阳名园记》中记述了洛阳的十九座园林，其中很多其实是从唐代遗留下来的。这十九座园林各具特色，包括牛僧孺的归仁园，白居易及其友人裴杜的旧园。某些园林，如天王院不是因其景观，而是作为一种遗迹和卖花人赖以为生的鲜花饲育所而为人所激赏；有的私家园林也成为政治集团活动的场所。有时文人们会将他们的私人园林向公众开放，并赚取些微额外

　　　　　　　　　　　　　　　　　　　　　　　塞尚的山水境域

的收入。颇具讽刺意味的是，名臣司马光的私人园林叫作独乐园，却是洛阳城内游客最多的园林。仅仅一个春季它便从门票收入中筹得一万钱，而这项收入则用于新建楼台。社会经济发展或许变革了社会，也改变了洛阳的景观文化。

# 结　论

综上所述，可以得出如下结论：

关于中国城市的发展与中国园林以及其他形式景观艺术的研究均已多有专论，然而却鲜有论及景观与城市化之关系者。或许，这是这一奇特的立足点要跨越众多分支学科的缘故所致。这个问题可以从不同的角度来考察：地理学、历史学、考古学、建筑学、社会学，甚至是本体论的视角。本文无意整合所有的这些学科，亦无意对这些材料作全面的考察，而旨在通过考古学与历史学的证据，探讨不同历史时期与不同的地理环境下的景观生产的若干模式，以便我们能够理解古代中国（亦即公元前 3 世纪末至公元 10 世纪期间）的景观与城市发展之间的互动。

景观生产已经成为中华文明的一个重要方面。广义上讲，我们可以说第一座城市的第一块农田是人类建造过的最非凡的景观。但从狭义上讲，就景观建筑而言，我们在城市聚落的发展中看到了景观生产的起源，因为城市聚落希望增加狩猎和园艺的场地，这便是园林的起源。经济的根源与功能在中国景观传统的后期发展中仍然十分重要。

皇家景观在早期占主导地位。园林和范围是随着城市的兴起而兴起的，并且伴随着明确的帝国意识形态。景观的观念在这一时期无法从政治动机和宗教经验中分离出来。在这个意义上，景观的理念在公元 3 世纪至 4 世纪既是社会的产物，又是艺术发展的产物。这一时期比如建康和洛阳这样的城市的迅速扩张，给社会和自然环境带来了直接的变化，它促进了城市景观建造中新的观念与实践的诞生。南北朝时期的文人是建造新型景观的主要革新者，同时也革新了关于景观的美学理论。宗教，例如道教和佛教，还有各种旧的和新的信仰也在这一进程中起了重要作用。

中国景观建筑的传统基于一种对自然的理解，或可视之为一种微观宇宙。但是这里的“宇宙”是一种精心安排的格局；而“自然”也不能被视为形而上的和静

止的概念，而是一种历史的产物。山川、河流瀑布，还有人造湖池和假山，在营造"自然"景观中都扮演了各自的角色。但是，这些"如画"的景观园林，比如苏州那些遗存至今的园林，便与古代的园林相去甚远。就景观和城市发展之间的关系而言，景观生产显然总是时间与空间的挪用，同时也是思想和观念的借用。

也许"借景"还有另外一层含义。正如在文章里我试图论证的那样，景观生产与经济和城市发展关系密切；正是日新月异的城市化的进程破坏了自然景观，导致了两者的对抗。并且，中国当今的现代化进程正如世界其他地方一样，对其传统景观，包括我们的"山水"艺术，形成了最大的威胁。"借"，意味着短暂的借贷，最终是需要偿还的。在20世纪和21世纪大规模的城市化进程下，在"借景"之前，我们应该评估一下，中国传统的景观生产体系及其价值观对我们的生活是何等重要。

（石雅如、李震 译）

艺论

# "绘事后素"考

渠敬东　汪珂欣

## 一

中国人的文化里，常讲"与古为徒"，知道事情的原本，比事情本身更重要。中国画溯其本源，莫过于孔子与老庄。《论语》中的四个字"绘事后素"，可以说是最早的画论。可就是这四个字，历代的注疏和释义大有不同，莫衷一是，甚至相反。这关系到中国画的本体问题，不能不再做详考。

大体说来，单从语法的角度看，其中的争论或两相矛盾处，乃是"绘事"究竟是"后于素"，还是"于后素"，或者说，这里所谓的"素"，究竟是在"绘事"前发生，还是"绘事"后发生，这是一个很基本的问题。不过，问题的复杂性不限于此，还需要从名物、语词、制度、经义等文化的物质和精神层面上逐一分析。

不说古人，我们先来看看今人做了哪些不同的理解。其中的一派，是主张先"素"后"绘"的，列举如下：

> 丰子恺《绘事后素》："'绘事后素'，就是说先有白地子然后可以描画。这分明是中国画特有的情形。 这句话说给西洋人听是不容易被理解的。因为他们的画，在文艺复兴前以壁画（fresco）为主，在文艺复兴后以油画为主，

两者都是不必需要白地子的。"[1]

杨伯峻《论语译注》："先有白色底子，然后画画。"[2]

李泽厚《论语今读》："'礼'如是花朵，也需先有白绢（心理情感）作底子才能画出。总之，内心情感（仁）是外在体制（礼）的基础。"[3]

上述解释，均把"素"理解为"白底（地）子"，李泽厚给出了更具义理性的解释，即白绢好比人内心的情感（仁），而"绘事"则是一项制度性的工作，是一种外在体制（礼），所以，前者是后者的基础：人的心底不好，便绘制不出美的花朵来。

不过，也有一批学人不这样看。认为上面的解释把次序搞错了，义理上自然也不通。持这种看法的人不多，如下：

毛子水《论语今注今译》："子夏问道，'巧笑倩兮；美目盼兮；素以为绚兮：这三句诗是什么意思？'孔子说，'画绘的工作，最后以素成文。'子夏说，'礼文是修养的最后一着吧！'孔子说，'你这话启发我！你是一个可以谈诗的人！'"[4]

钱穆《论语新解》："古人绘画，先布五采，再以粉白线条加以勾勒也。或说：绘事以粉素为先，后施五采，今不从。"[5]

伍蠡甫《线条功能初探》："总的意思是，先用五种颜色，涂成若干的面，因为面和面之间不免交错、重叠，所以再用白色线条界画清楚，把面和面之间的界限加以修整，显得更有纹理，到了这时候也就获得'后素功'了。又因为白色较易融化，须等五色绘好并且干了，才可加上。换句话说，'缋'（绘）指涂颜色，'画'指以素色（白色）画线条。这些古代记载虽没有使用'线''线条'一辞，却提供了关于绘画中线条起源的宝贵资料。关于'画'和'缋'（绘）的区别相当重要，因为有助于探讨国画线条的本质和功能。两者从不

---

1 丰子恺：《丰子恺全集·艺术理论艺术杂著》卷十一，北京：海豚出版社，2016年，第10页。

2 杨伯峻译注：《论语译注》，北京：中华书局，2012年，35页。

3 李泽厚：《论语今读》，北京：生活·读书·新知三联书店，2008年，第94-95页。

4 毛子水注译：《论语今注今译》，台北：台湾商务印书馆，1979年，第35页。

5 钱穆：《论语新解》，北京：生活·读书·新知三联书店，2002年，第60页。

同途径表现美感，进而创造艺术美。'缋'产生的面，被动地反映客观现象；'画'产生的线条，则主动地综合主观和客观，体现了上文反复论说的意和笔的主从关系。"[6]

这三位学者都赞同"后素功"的理解方向。钱穆最有意思，他特别强调，绘事"后于素"的说法，他是不从的。他只拥护"于后素"的见解，绝不能退让。

伍蠡甫的解释很具体，也有很多引申。他的意思很清楚，古人绘事，先用五种颜色平涂成面，再用白色线条分割修整，这就说明了"绘"与"画"的不同，"绘"是客观描绘，"画"是主观结构，这便是后人对应的"笔"和"意"的关系。伍先生的联想很丰富，力求从短短四个字中体会出中国画一以贯之的精神，从主客或主从关系来把握其中的精神所在。不过，"绘事后素"终究没出现过"画"字，无中生有，臆想的成分便多出了一些，说服力不升反降了。

很显然，今人对于"绘事后素"的解读有如此大的差异，并非平白无故。经典文本的疏义，总是代代相传的，今人取解于古人，是很自然的事情；今人的理解不同，必因古人的看法有所分歧。不过，这样的分歧绝非仅仅是一种观点上的差别，而是牵涉"礼学"与"理学"、"汉学"与"宋学"、"文"与"质"等关键议题的复杂关系。而且，从画学的角度看，也与不同时代的绘画法式及内在精神密切相关，兹事体大，马虎不得。

二

清末民初，南粤学者郑浩在他的《论语集注述要》中说："'绘事后素'句，《集注》训'后素'为后于素。是素在先，绘在后也。郑（玄）注谓凡绘事先布众色，然后以素分其间，以成其文。是绘在先，素在后也。二说相反。"郑浩接下来做了一番考证："郑正本于《考工记》，而《集注》亦引《考工》为言，此则《集注》之误解《考工》也。《考工记》所谓素功，即素采，非素质。素质可在先，素采不可在

---

6　伍蠡甫：《伍蠡甫艺术美学文集》，上海：复旦大学出版社，1986年，第69页。

先。"而且，从《论语·八佾》的上下文关系看，在"素以为绚"之问中，"子夏疑素如何可为绚，夫子言素亦采色之一，本可为绚，惟其施工，当在绘事之后。问答意正针对"。[7]

由此可见，郑浩很赞同汉代经学家郑玄的看法，既然"素"为五采之一，便不可理解为一种"质"或"质地"。因而，所谓"绘事"，所强调的也不是在"白底子"上作画，而是用"于后素"的方式完成的。若换成今天的说法，"素"是当作动词来使用的，即"素功"。

同样来自岭南的学者简朝亮，则坚决追随宋代理学家朱熹的解法，只做了略微的调整。他说："如曰'素，素质也。绚，采饰也。言人有此倩盼之素质，而又加采饰也。子夏疑其以素为饰，故问之'，斯叶矣。"在他看来，"绘事"的前提，并非需要有一张"粉地"，所谓"素"，指的就是人之"质"。他接着说："如曰'谓先成素质，而后绘五采，犹人之美素质者可以为绚也'，其下文注亦曰'礼必以忠信为质，犹绘事必以素质为先'，此本朱子之意而修之，庶善从朱子者与。"[8]

简朝亮的观点很明确，"素"不是"底子"，而是"素质"，不是绘画的"粉地"，而是人的"质地"：人未"素"，焉可"绚"？没有"质"，又何谈"文"呢？

我们目前尚无法确证，近代学人们围绕上述问题的争论激烈到了什么样的程度，但由今溯古，追踪这一争辩的起始点，倒是一件有意思的事情。清人以训诂考据见长，也常常将对于义理的理解埋藏其中。倘若上溯到乾嘉时期，汉学中的郑氏传统似乎占据了上风。惠士奇的《礼说》、惠栋的《荀子微言》有关"绘事后素"的诠释，均采用了郑玄的注。戴震在《孟子字义疏证》的有关部分，也做了重察工作：

> 郑康成云："凡绘画，先布众色，然后以素分布其间以成文。"其注《考工记》"凡画缋之事后素功"云："素，白采也；后布之，为其易渍污也。"是素功后施，始五采成章烂然，貌既美而又娴于仪容，乃为诚美，"素以为绚"之喻昭然矣。子夏触于此言，不特于诗无疑，而更知凡美质皆宜进之以礼，斯君

---

7　郑浩：《论语集注·述要》卷二，台北：力行书局，1970年，第258页。

8　（清）简朝亮：《论语集注补正述疏》卷二，上海：华东师范大学出版社，2013年，第206-207页。

子所贵。[9]

凌廷堪在《校礼堂文集·论语礼后说》中，也指出："后郑注：'素，白采也。后布之，为其易渍。郑司农说以《论语》曰：缋事后素。'《朱子集注》不用其说，以后素为后于素也。于《考工记》旧注亦反之，以'后素功'为先以粉地为质，而后施五采。近儒如萧山毛氏、元和惠氏、休宁戴氏皆知古训为不可易，而于'礼后'之旨，终不能会通而发明之，故学者终成疑义。窃谓《诗》云'素以为绚兮'者，言五采待素而始成文也。今时画者尚如此，先布众色毕，后以粉勾勒之，则众色始绚然分明，《诗》之意即《考工记》意也。"[10] 在凌廷堪看来，《论语·八佾》的这段话"本非深文奥义"，讲的就是"以素喻礼"的道理，可朱子却偏要从"质"的角度来理解"素"，问题出在哪里呢？

他先是对同代人的看法评论一番，再论朱子谬解的缘由：

> 毛氏、惠氏、戴氏虽知遵旧注，而解因素悟礼之处，不免格格不吐，皆坐不知礼为五性之节故也。今为解之如此。至于朱子亦非故反旧说，其意以为素近质，不可喻礼，绘事近文，方可喻礼，故取杨中立所引《礼器》"甘受和、白受采"之说而附会之。不但不知五性待礼而后有节，并不知五色待素而后成文矣。若夫古画绘之事，从无以粉地为质者，诸儒辨之已审，不具论焉。[11]

尽管凌廷堪并不认为朱子执意要反对旧说，但还是以为，朱子受了杨时的影响，以《礼记》中的说法曲解了"绘事后素"之义。《礼记·礼器》云："甘受和，白受采。忠信之人，可以学礼。"根据唐人孔颖达的解释，所谓"甘受和"，是指"甘为众味之本，不偏主一味，故得受五味之和"；所谓"白受采"，也是同样的道理："白是五色之本，不偏主一色，故得受五色之采。"由此，便可以"以其质素，

---

9　（清）戴震：《孟子字义疏证》，上海：商务印书馆，1937年，第49页。

10　（清）凌廷堪著，王文锦校：《校礼堂文集》，北京：中华书局，2016年，第146页。

11　同上，第147页。

故能包受众味及众采也"。[12] 朱熹于五采之中首推"素白",大概是想要夸赞这种无色之色,有着调和众采的本性,能成人之美,当为大道。[13]

只可惜,凌廷堪指出,朱子之解虽高妙,却是"附会"。这样的理解,"不但不知五性待礼而后有节,并不知五色待素而后成文矣"。简言之,"素在先,绘在后"的读法,是没有贯彻"礼"的精神的。

总之,清代学者往往站在汉学郑玄一边,视"绘先素后"为正解。持这种看法的文献很多,如毛奇龄《四书改错》、刘宝楠《论语正义》、孙星衍《尚书今古文注疏》、潘维城《论语古注集笺》、戴望《论语注》等。

## 三

综上所述,会引出好几个有意思的话题。首先,有关"绘事后素"四字的注解,可分成从郑说和从朱说两大阵营,前者自然是一种旧说,而朱子则是新说。那么,新旧之说是从何二分的呢?这是其一。其二,近代学者倾向于新说,而清代学人则大多相信郑玄的说法,为何?倘若清人已考订清楚,是何原因,使从朱说自近代以来再次泛起?

这些问题我们暂时撇在一边,还是先沿着既定的路径再行溯往,看看宋代的新说究竟是从何而来的。

北宋初期,学者们还沿用着汉唐以来的基本解释。如邢昺(932—1010)云:"子曰'绘事后素'者,孔子举喻以答子夏也。绘,画文也。凡绘画先布众色,然后以素分布其间,以成其文,喻美女虽有倩盼美质,亦须以礼成之也。"随后,他做了进一步的解释:"案《考工记》云'画缋之事,杂五色',下云'画缋之事,后素功'。"[14],所以郑玄的说法据出于此,文章之成,用的就是先绘后素的程序。(图1)

---

12　李学勤主编:《十三经注疏·礼记正义》卷二十四,北京:北京大学出版社,1999年,第763页。

13　《说文解字》有关"甘"的解释,即如此:"甘,美也。从口含一;一,道也。"(许慎,第100页)

14　李学勤主编:《十三经注疏·论语注疏》卷三,第33页。

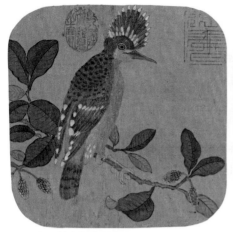

图1　北宋　（传）赵佶《戴胜图》

　　不过，理学的兴起则带来了一种革新性的变化。先是张载认为："绘事以言其饰也，素以言其质也。素不必白，但五色未有文者皆曰素，犹人言素地也，素地所以施绘。"[15]　张载的推理逻辑是，"绘事"的核心是"文饰"，但五色中的"素"，并不具有纹饰的功能，因而只能作为"素地"来解。

　　到了南宋，这样的解释完全占据了主流。如：

　　　　陈埴《木钟集》："若是文采，须是有质，方可施，如绘事后素之意。"[16]

　　　　沈该《易小传》："绘事后素，礼以质素为本。"[17]

　　　　朱熹《四书章句集注》："素，粉地，画之质也。绚，采色，画之饰也。言人有此倩盼之美质，而又加以华采之饰，如有素地而加以采色也。"[18]

　　朱熹的《集注》是下了大功夫的。他在诠释四书时，相当细致地整理了前人

---

15　（宋）张载：《张子语录》，章锡琛点校：《张载集》，北京：中华书局，1978年，第334页。

16　（宋）陈埴《木钟集》卷一，影印古籍《钦定四库全书》本，原书来源：浙江大学图书馆。

17　（宋）沈该《易小传》卷一下，影印古籍《钦定四库全书》本。

18　（宋）朱熹：《四书章句集注》，北京：中华书局，1983年，第63页。

的语录和文献，如张载、程颢、程颐、吕大临、谢良佐、游酢、杨时、尹焞等学说，他择善而从，在采用了旧时注疏的同时，也引用了很多理学家的解说与发挥。朱熹延续了张载"素地所以施绘"的说法，并重新做了一番解释：

> 绘事，绘画之事也。后素，后于素也。《考工记》曰："绘画之事后素功。"谓先以粉地为质，而后施五采，犹人有美质，然后可加文饰。[19]

依朱子对四书的造诣，不可能故意曲解经学家们的释义，在这里，想必会有更深的考量于其中。那时候，与朱熹有着理学分歧的陆九渊，就曾指出，"绘事后素"有两种不同的诠释：

> 当时子夏之言，谓绘事以素为后，乃是以礼为后乎？……"绘事后素"，若《周礼》言"绘画之事后素功"，谓既画之后，以素间别之，盖以记其目之黑白分也，谓先以素为地非。[20]

即便如此，南宋时期那些饱读经书的学问家们还是择取了新诠释，如杨简在《慈湖遗书》中说："孔子答以绘事后素者，谓绘画之事后于素功，质素为本也。"[21] 之后，真德秀撰《四书集编》，蔡节撰《论语集说》，王与之撰《周礼订义》，皆采用了朱熹的新说。

清人凌廷堪看得准，他尤为重视朱熹引用杨时所作的说明，即"杨氏曰：'甘受和，白受采，忠信之人，可以学礼。苟无其质，礼不虚行。'此'绘事后素'之说也。"[22] 强调"礼"所蕴含的"文""质"关系："质"于前，"文"于后，才是学"礼"的程序。很显然，这里所说的"质"，完全是照着理学的思路来理解的，朱熹接受张载的学说，认为"论气质之性，则以理与气杂而言之"。他的这段名言，常

---

19　（宋）朱熹：《四书章句集注》，第63页。

20　（宋）陆九渊著，钟哲点校：《陆九渊集》，北京：中华书局，1980年，第402页。

21　（宋）杨简：《慈湖遗书》卷十，影印古籍《钦定四库全书》本。

22　（宋）朱熹：《四书章句集注》，第63页。

被认为是本体与工夫之关联的核心命题：

> 论天地之性，则专指理言；论气质之性，则以理与气杂而言之。
> 性非气质，则无所寄；气非天性，则无所成。[23]

不过，相比于凌廷堪的解释，朱熹引用"甘受和，白受采"之说，似乎更要强调的是"气质之性"的基础，以及"理气相杂"的特征。况且：

> 所谓天命之与气质，亦相衮同。才有天命，便有气质，不能相离。若阙一，便生物不得。既有天命，须是有此气，方能承当得此理。若无此气，则此理如何顿放！[24]

在这方面，朱子是孟子的信徒。孟子的"四端"说[25]，是朱子气质论的生发处。他说：

> 恻隐、羞恶，是仁义之端。恻隐自是情，仁自是性，性即是这道理。仁本难说，中间却是爱之理，发出来方有恻隐；义却是羞恶之理，发出来方有羞恶；礼却是辞逊之理，发出来方有辞逊；智却是是非之理，发出来方有是非。仁义礼智，是未发底道理，恻隐、羞恶、辞逊、是非，是已发底端倪。[26]

不过，与孟子相比，朱子认为，性理得以发出，是否会直接形成全然而善的情，倒也不一定。这里，存在一个"有中节有不中节"的程度差别。陈来指出，"在朱子学中，情之所以由性理发出但并非全善，主要是引入了气的作用"。因此，性理和气质，是朱子人性论中的两大要素。虽然从性理的角度说，"仁义礼智人人

---

23　（宋）黎靖德编，王星贤点校：《朱子语类》卷四，第1册，北京：中华书局，1986年，第67页。

24　同上，第64页。

25　见《孟子·公孙丑上》："恻隐之心，仁之端也；羞恶之心，义之端也；辞让之心，礼之端也；是非之心，智之端也。人之有是四端也，犹其有四体也。"（孟子，第69页）

26　（宋）黎靖德编，王星贤点校：《朱子语类》卷五十三，第4册，第1289页。

全具，无所阙欠"，但"气质之禀，则昏明厚薄不同"[27]，因而，便使得性理的发见有所不同，有偏有全。

由此看来，对"绘事"来说，朱子所要讨论的是人性论的前提，若无性理和气质之论，"绘事"何以成？"礼"何以凭？朱子不想照抄照搬前人学说的目的，是要强调，如果没有恻隐和羞恶之情，又如何使辞逊和是非之理得以阐发呢？朱子所说的"发见"，自然在生活里，但也在绘事里，在经书的读解里。所以，经书的义理不只存在于文本考辨的层面上，更在因人的气质和知觉而达成的"发见"中。

朱子的性情体用论，当然脱离不开气质的前提。在论及善恶之发见的时候，他更希望回到《论语·八佾》的上下文关系上：为何讨论"绘事后素"，偏要从《诗经·卫风》而引出子夏与孔子的对话？这是因为：

> 问："《诗》如何可以兴？"
> 曰："读《诗》，见其不美者，令人羞恶；见其美者，令人兴起。"[28]

"犹人有美质然后可加文饰"。

朱子坚持认为，羞恶之心，是因见其不美而发见的。汉人过于强调义为裁制的观念，并不符合孟子内向修身的思想倾向。人性的奥秘，恰恰在于从性到情，从未发到已发，其中的"感"，或说是美与不美之感，才是中介，才能发展为"知觉"之心，人心和道心：

> 人自有人心、道心，一个生于血气，一个生于义理。饥寒痛痒，此人心也；恻隐、羞恶、是非、辞逊，此道心也。[29]

人若失了感觉的气质之性端，礼节焉存？

---

27  陈来：《朱子论羞恶》，《国际儒学》2021年01期，第38-48页。

28  （宋）黎靖德编，王星贤点校：《朱子语类》卷四十七，第3册，第1186页。

29  同上，卷六十二，第4册，第1487页。

# 四

《四书章句集注》所言"绘事",除了经义上的讨论,恐怕还会有画理上的考虑。或者说,宋代绘画繁盛造极的发展,不可能让朱子不管不顾具体的文化情境,只是咬文嚼字,一味地做书呆子的事情。事实上,张载提出"绘事以言其饰也,素以言其质也"的时候,正是苏轼大力倡导"士人画"之时。张载与苏轼、苏辙兄弟同登进士,且苏轼次子苏迨和范育、蓝田三吕,被称为张载的高足弟子,其间的联系极为紧密。

嘉祐二年(1057),张载主张"素地所以施绘"的那年,苏轼进士及第。之后,苏轼开始在各地任职,结识了宋迪(复古)与其侄子宋子房(汉杰)。元祐三年(1088),苏轼回忆起已逝世的宋复古(约1015—1080)被贬后所画潇湘八景:"仆曩与宋复古游,见其画潇湘晚景",并在画跋中称宋子房的画"不减复古",为"真士人画",《又跋汉杰画山二首》有云:

> 观士人画,如阅天下马,取其意气所到。乃若画工,往往只取鞭策皮毛槽枥刍秣,无一点俊发,看数尺许便倦。汉杰真士人画也。[30]

"士人画"的兴起,是相较于院体画或工匠画而言的。院体画家工笔细写,"形似"的要求很高,士人画家讲胸臆之气,"墨戏"的成分大,这是众所周知的事情。苏轼说得很清楚:"能文而不求举,善画而不求售,曰文以达吾心,画以适吾意而已。"[31] 从绘画的工序来看,画工们所绘制的宫观壁画,仍然采用了早期"绘事后素"的技法,先起稿,设色,而后用素线勾勒,以呈其形。(图2)相反,士人画则多为水墨技法,只是在素绢和素纸上施以笔墨,偶尔略加淡彩,或干脆将五色化于黑白变化之中。(图3)五代以来,山水画家日臻成熟的皴法,将以往用于勾边的线条,逐渐发展成为千变万化的笔墨语言,得以在最大程度上来表达他们的胸中意气。[32]"绘事后素"的新释,传递出的便是这层意思。

---

30 (宋)邓椿《画继》卷三,北京:人民美术出版社,1983年,第25页。

31 同上,卷四,第44页。

32 郭若虚《图画见闻志·论古今优劣》有言:"若论佛道人物士女牛马,则今不如古;若论山水林石花竹禽鱼,则古不如今",即是此理。(郭若虚,第24页)

图2　宋代　墓门彩画 河南省禹州市白沙二号宋墓墓室南壁
图片采自:《中国出土壁画全集·河南》, 北京: 科学出版社, 2012年

很显然, 朱熹是与时俱进的, 他浸润在宋代文人气韵生动的世界里, 不能不为此提供一个思想上的基础。北宋稍早之时, 韩琦还以"逼真"论画:"观画之术, 唯逼真而已, 得真之全者绝也。得多者上也, 非真即下矣。"[33] 但到了欧阳修那里, 则提出了"笔简意足"的概念, 道心落于意境, 才是士人的追求:

> 萧条淡泊, 此难画之境。画者得之, 览者未必识也, 故飞动迟速, 意浅之物易见, 而闲和严静, 趣远之心难形。[34]

---

33　(清)张英等编:《渊鉴类函》卷三百二十七, 影印古籍《钦定四库全书》本。

34　同上。

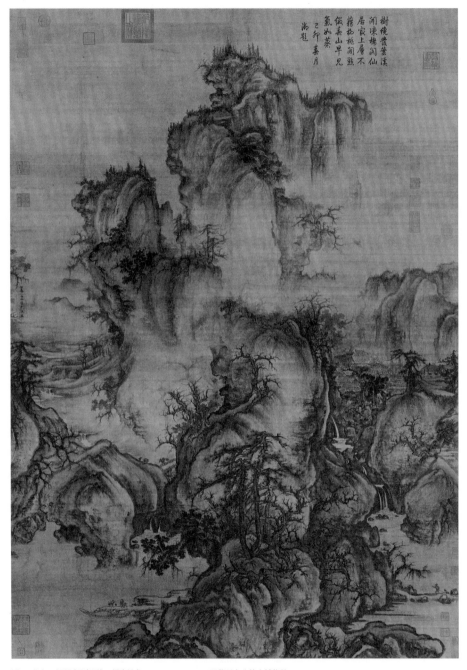

图3　北宋　郭熙《早春图》　绢本设色　158.3×108.1 cm　现藏于台北故宫博物院

　　　　　　　　　　　　　　　塞尚的山水境域

沈括在《梦溪笔谈》中也说："书画之妙，当以神会，难可以形器求也。"[35] 对士人来说，倘若绘事于后素，以成其文，就意味着依然遵循的是形似的法则；而文人的笔墨之法，就是要改变对文饰的教条理解，破除条条框框，"得心应手，意到便成，故其理入神，迥得天意，此难可与俗人论也"。[36]

"古画画意不画形"，欧阳修的这个说法，将士人画"忘形得意"的精神贯彻到对古法的理解里，从而使画品与人品之间发生了直接的联系。就像郭若虚在《图画见闻志》中提出"气韵非师"的概念一样，画品之所以能够"神之又神"，全赖于人品带来的气韵和生动。所有这些，当然不是单靠礼制节文获得的，画家若无"气质之性"，不是"意气"之人，又怎能达到"气韵本乎游心，神采生于用笔"的境界呢？[37]

"郭熙官画但荒远"，苏轼看重郭熙的，不是他身居画院的笔工，而是寄寓青林的士人品质。同样，苏轼对于"常理"与"常形"的辨证，更是要强调，他与"礼后乎"是一致的：

> 世之工人，或能曲尽其形，至于其理，非高人逸才不能办。[38]

后来，朱熹对于"绘事后素"的辨析，当然不会忽视《考工记》的记述，也不会不知"后素功"的本义。只是他着意将工匠与士人区别开来，为了将理气说注入画论之中，"美质"在先，文饰于后，才会使礼制落实到他所理解的人性基础上。

元明时期，程朱理学影响甚大，普及甚广。明永乐年间编成《五经大全》《四书大全》《性理大全》等，使得宋代诸儒的性理学说成为规范性知识，因而在"绘事后素"的注疏和诠释上，都遵循朱子之说，如蔡清《四书蒙引》、顾梦麟《四书说约》、张居正《四书集注阐微直解》等。

---

35 （宋）沈括著，施适校点：《梦溪笔谈》卷十七，上海：上海古籍出版社，2017年，第107页。

36 同上，第108页。

37 （宋）郭若虚：《图画见闻志》卷一，北京：人民美术出版社，2005年，第14-16页。

38 （宋）苏轼：《净因院画记》，孔凡礼点校：《苏轼文集》卷十一，北京：中华书局，1990年，第367页。

# 五

用倒溯的方法来探寻"绘事后素"的究竟，有个中的理由。以往的考证多是按历史时代的序列来进行，这样会带来一个问题：即以始源性的文字和文本解释为标准，来衡量历代注疏释义的真伪对错，而无论具体的解释情境。文献学常以版本挂帅，一旦源出的版本遭到质疑，便会对后来的所有义理探讨大加鞭挞。这样做，会全然不顾历代学者的努力，未免过于暴力了。

事实上，谁都不会否认，任何学问上的探究与解释，都是当下的"发见"，今人如此，古人亦如此。由今溯往，才能构成解释的链条，这看起来是由古及今的发展，实际上不过是由今释古而形成的传统，因而学问上的传承与革新才会持续发生。或者说，经典文本虽然一直客观存在着，白纸黑字不容篡改，却始终在历史的长河中被不断重构、解释，甚至应时代所需被塑造成颠扑不破的教条。而有些文本在其源出的时刻并不受人待见，却在历史的某个节点上被重新发现，纳入到经典化的进程。[39]

经典文本存于古，及于今，从古至今一直为每个时代赋予生命和精神，其思想意涵的呈现遍布于各个历史时期。所以，考证工作也要引入历史学和社会学的方法，不要患上文字至上、经义至上和版本至上的强迫症，而要从每个历史时代的制度和文化传统，甚至精神气息出发，来理解其中传续变化的关系，理解学者们的真正贡献。

话说宋人对"气"的引入，其实早在魏晋和隋唐时期便有了端倪。这一概念始终与绘画结合在一起，成为后世画学的关键议题。在唐人的语境里，所谓"绘事"，并不像秦汉时代那样，主要从"绘绣"的工艺上去理解，这个问题我们稍后再解。在唐代，"绘事"指的就是绘画之事，这个词，除了经常出现在画论之外，还散见于史书、诗歌和传说故事中，甚至成为画工的一种职业代称。如：

---

39　尹吉男以董源为例，讲出了这番道理："董源不一定是我们今天理解五代或北宋初期绘画史的重要因素，但他却是理解元代以后绘画史的必备条件。特别是对晚明清初的绘画史而言，董源不仅是一个最重要的艺术典范，同时也是最重要的知识概念。我越来越倾向于把'董源'区分为宋代的'董源'、元代的'董源'和明末清初的'董源'。另外，从文本的角度，还可以区分为沈括的'董源'、米芾的'董源'、汤垕的'董源'和董其昌的'董源'。这些概念紧扣当时的文化史主线。"（见尹吉男：《知识生成的图像史》，生活·读书·新知三联书店，2022年，北京：第92-101页）。

崔致远《桂苑笔耕集》:"遂微绘事,俾写圣容"。[40]

白居易《画大罗天尊赞文》:"命图工俾陈,绘事真相"。又《画弥勒上生帧记》:"是命绘事按经文,仰兜率天宫,想弥勒内众,以丹素金碧形容之"。[41]

杜甫《奉观严郑公厅事岷山沱江画图十韵》:"绘事功殊绝,幽襟兴激昂"。[42]

张彦远《历代名画记》:"简于绘事,传世盖寡"。[43]

《旧唐书》:"思训尤善丹青,迄今绘事者推李将军山水"。[44]

唐代的工具书,也将"绘事"作"绘画"解,大体可以说明当时通行的看法。唐代释慧琳撰《一切经音义》中的"绘"字,便是"绘画"之义——《论语》云:绘事后素。郑玄曰绘画也,集五彩曰绘[45]。这意味着"绘事"一词发生了重要转变,已然不同于先秦时期以"绘"为"绣"的含义了。

"画"与"绣"的根本区别,就在于一个"写"字。"画"同"划",无论古人用刀还是笔,都指的是划定边线或界线的意思。《说文解字》曰:"画,界也。象田四界。聿,所以画之。"[46] 所以,画的字形,便是田畴四边的界线。

以"画"字理解"绘事",自然会与"书写"有关,照唐人的理解,画是由书写的笔画来实现的,因而,图写与图画不能两分,"书"和"画"是同体的。张彦远在《历代名画记》的开篇"叙画之源流"中说:

夫画者,成教化,助人伦,穷神变,测幽微,与六籍同功,四时并运,发于天然,非由述作。

---

40　(唐)崔致远:《桂苑笔耕集》卷二,上海:上海商务印书馆,1926年,第9页。

41　(唐)白居易撰,顾颉刚点校:《白居易集》卷五十七、卷七十,北京:中华书局,1999年,第1211、1475页。

42　(唐)杜甫著,(清)钱谦益笺注:《钱注杜诗》卷十三,上海:上海古籍出版社,2009年,第463页。

43　(唐)张彦远:《历代名画记》卷六,杭州:浙江人民美术出版社,2015年,第45页。

44　(五代)刘昫:《旧唐书》卷六十,北京:中华书局,2019年,第2346页。

45　(唐)释慧琳:《一切经音义》卷第三十一,徐时仪校注:《一切经音义三种校本合刊》,上海:上海古籍出版社,2008年,第1045页。

46　(汉)许慎:《说文解字》卷三下,北京:中华书局,1978年,第65页。

古圣先王受命应箓，则有龟字效灵，龙图呈宝。自巢、燧以来，皆有此瑞，迹映乎瑶牒，事传乎金册。庖牺氏发于荣河中，典籍图画萌矣；轩辕氏得于温洛中，史皇仓颉状焉。奎有芒角，下主辞章；颉有四目，仰观垂象。因俪乌龟之迹，遂定书字之形。造化不能藏其秘，故天雨粟；灵怪不能遁其形，故鬼夜哭。

是时也，书画同体而未分，象制肇创而犹略。无以传其意，故有书；无以见其形，故有画。天地圣人之意也。[47]

书与画，意与形，是文明教化的载体。张彦远认为这是"天地圣人之意"，并援引颜光禄的说法，"图载之意有三：一曰图理，卦象是也；二曰图识，字学是也；三曰图形，绘画是也"，以证明"知书画异名而同体也"。[48]

唐人如此理解"绘事"，那么所谓"素功"，便从"绘事"的最后一道工序，转而变成了"画事"的一道主要工序。"绘事后素"原来所说的那种"以素节色"的做法，便成了绘事的主体。换言之，倘若"以成文"不再是以绘绣，而是以书写的方法来实现，那么"素功"就会变成图画本身。这里，乃涉及绘画史中的一个重要问题，即色绘的主体地位让位于线条，书写与绘画真正走在了一起。

"素章增绚"，唐代水墨的兴起，是形成这一转变的关键因素之一。唐代之前，梁元帝在论及"山水松石格"的文赋中，就曾写道：

夫天地之名，造化为灵。设奇巧之体势，写山水之纵横。或格高而思逸，信笔妙而墨精。由是设粉壁，运神情，素屏连隔，山脉溅淘。首尾相映，项腹相迎。丈尺分寸，约有常程。树石云水，俱无正形。树有大小，丛贯孤平；扶疏曲直，耸拔凌亭。乍起伏于柔条，便同文字。（中缺）或难合于破墨，体向异于丹青。[49]

47　（唐）张彦远：《历代名画记》卷一，第1-2页。

48　同上，第2页。

49　（梁）萧绎：《山水松石格》，俞剑华编：《中国画论类编》，北京：人民美术出版社，1986年，第587页。

塞尚的山水境域

梁元帝的话透露出了几个重要细节：一是"设粉壁"，相当于上文所说的以"素地"打底作画；二是"笔妙而墨精"，说明当时对于笔墨的要求已经很高了，笔致高妙，墨法精微，是画家参悟天地造化的最基本的途径；三是将笔墨的本质定义为"线条"，山脉的连绵起伏，树枝的摇曳起伏，如笔墨多变的书法文字一样，而不太适用于破墨的笔法。这段文字的最后，则强调了水墨画法的"体向"，与当时通行的金碧（或青绿）画法不同，甚至大相异趣。

唐人李善等注南朝宋颜延之"爱自待年，金声凤振，亦既有行，素章增绚"[50]，墨色之素，已然是绚丽本身了。水墨交融的变化，足以实现五色备具的效果，那么此前在五采之上勾勒轮廓和边线的做法，便会倒置过来——既然带有书写形的笔墨线条可以实现变幻多姿的造型而获得绚丽多彩的效果，那么笔墨即会逐渐获得绘画主体的地位，而无须"先布众色"了。

事实上，在书画同体的构架中，墨与采的次序不再是采绘在前、笔墨在后，相反，当笔墨成为主体后，施绘只是在其后发生的次要的事情了。"运墨而五色具"，这是张彦远在《历代名画记》中的讲法。如今，有很多考古材料可印证此种说法，举例如下：西安庞留村出土的开元二十五年（737）贞顺皇后敬陵西壁[51]、富平县出土的开元二十六年（738）嗣鲁王李道坚墓西壁[52]，均绘有六幅屏风，山水以墨线白描为主，略加皴擦，兼施淡彩。（图4-1）

又如，西安郭庄村出土的开元二十八年（740）韩休夫妇合葬墓中，墓室北壁东侧绘有山水图案[53]，以素线绘图铺染，再兼施淡彩。（图4-2）

当然，水墨画法的最终创建者，非王维莫属。在《山水诀》中，王维开篇即指出：

> 夫画道之中，水墨最为上。肇自然之性，成造化之功。或咫尺之图，写千里之景。东西南北，宛尔目前；春夏秋冬，生于笔下。[54]

50 （梁）萧统编，（唐）李善注：《文选》卷五十八，上海：上海古籍出版社，1986年，第2489页。

51 呼啸：《唐贞顺皇后敬陵壁画试析》，《中原文物》2020年05期，第114页。

52 井增利、王小蒙：《富平县新发现的唐墓壁画》，《考古与文物》1997年04期，第9页。

53 程旭：《长安地区新发现的唐墓壁画》，《文物》2014年第12期，第67页。

54 （唐）王维：《山水诀》，于安澜编：《画论丛刊》上卷，台北：华正书局，1984年，第4页。

图4-1　唐代山水屏风壁画 陕西富平吕村朱家道唐墓西壁

图片采自：郑岩《逝者的面具：汉唐墓葬艺术研究》，北京：北京大学出版社，2013年

图4-2　唐代山水壁画 西安市长安区大兆乡郭庄村韩休夫妇墓北壁东侧

图片采自：程旭《长安地区新发现的唐墓壁画》，《文物》2014年第12期

　　　　　　　　　　　　　　　　　　塞尚的山水境域

"水墨为上"的本质，即书写为上。当墨线在结体和变化上作为绘画的主体程序后，即便略施淡彩于其上，也无法覆盖墨线。因此，笔墨形成的线条是一次性生成的，绘画不再像之前那样，出现以"素采"区分和规范众色的情形。换言之，素色线条（即笔墨线条）取代了五采色块，是一次中国绘画史中的具有里程碑意义的革新，由此之后，线条作为本体、笔墨作为形式的绘画传统终得确立，绘画开始进入一个文人的天地世界。而这一点，又成了中国美术与西方美术的一个实质性的差异。

"书画同体""书画同道"的思想，由此以后成为牢不可破的信念。唐人张彦远极为重视用笔，在《历代名画记》中，他极其细致地分析了顾恺之、陆探微、张僧繇用笔的差异，其用意就是要最大程度地强调书画相通的义理：

> 顾恺之之迹，紧劲联绵，循环超忽，调格逸易，风趋电疾，意存笔先，画尽意在，所以全神气也。昔张芝学崔瑗、杜度草书之法，因而变之，以成今草书之体势。一笔而成，气脉通连，隔行不断，唯王子敬明其深旨，故行首之字往往继其前行，世上谓之一笔书。其后陆探微亦作一笔画，连绵不断，故知书画用笔同法。陆探微精利润媚，新奇妙绝，名高宋代，时无等伦。张僧繇点曳斫拂，依卫夫人《笔阵图》，一点一画，别是一巧，钩戟利剑森森然，又知书画用笔同矣。国朝吴道玄，古今独步，前不见顾、陆，后无来者。授笔法于张旭，此又知书画用笔同矣。[55]

而此前，唐人独孤授撰《白受采赋》，便已传达了"绘事后于素"的理解：

> 白者物之正色，采自人之发挥。有善政之功何不合，执必迁之性讵能非？所以投质而丹青必应，改作而元黄莫违。玉色可移，酒变美人之貌；素容可化，尘缁游子之衣。始以洁白为佳，无文是宝。流行于一掬之绿，迁移于五彩之好。假乎异物，奚谓莫知其他？变而从宜，匪曰不恒其道。是知白之美者，采必加诸。始谓不愆其素，终成求媚之虚。洁其身敢望于润色，污为染

---

55 （唐）张彦远：《历代名画记》卷二，第26-27页。

勿讶其文如。露变盘中之文，氤氲而乍结；云改封中之色，烁烂面潜舒。然知素以为贵，文而后进。……虚白为文藻之宗，绘事为朴素之后。[56]

"虚白为文藻之宗，绘事为朴素之后"，独孤授借此强调了白采为五采之首的道理。在他看来，白者之为正色，乃因为白采具有一种无限的包容性和转化性，以及一种与生俱来的质朴性。在这个意义上，众色之中，只有"白"才能作为根本上的"质"，来调动"五彩"和"文藻"。当然，"白"若仅为"白"，便只能是"无有"的状态。但"白"若成为"道"，则会于阴阳转换之中生成万物，化作众彩，因而，只有知道"素以为贵"，才能"文而后进"，只有知道"白之美者"，才能"采必加诸"。世间一切，若无质地上的太初之道，又如何"丹青必应"呢？这说明，独孤授理解的"白受采"，道家的意味是很浓的，其间的发现，还需到魏晋的风习中寻得线索。

不过，唐人对"绘事后素"的看法，当然也不会很一致的，书法与绘画的本源，并非用笔墨就可概括。在这里，笔墨思想只是一种转变的契机而已，绝非古已有之。张仲素的《绘事后素赋》，所持的观点就大为不同：

> 画绘之事，彰施于文。表其能，故散彩而设；杂其晕，故后素而分。……素为绘兮，事惟从古。礼于绘也，义实斯取。其素也同至淳之得一，其绘也合比象而为五。理众者寡，予惟汝明。无使辉华自混，无使毫发难并。处昧之间，造形则辨；居有无之际，遇物皆呈。虽欲勿用，曷其有成。乃知作绘者惟文是务，言诗者在理为喻。故得尽饰之道，不怨于素。探《周礼·冬官》之职，谐《卫风·硕人》之词。爰遂事而乃眷，幸全功而勿疑。质不胜文，孰谓何先何后；白能受采，有以颠之倒之。胡未至而取诮，岂卒获而能欺。不有分布，孰为文彩。恒起予于后进，润色斯成；苟弃我于已前，人文焉在。美矣夫绘事之义，所以刑万邦而昭四海。[57]

由此看来，唐人即使从"绘画"出发来理解"绘事"，在看法上依然有很大的冲

---

56 （宋）李昉等编：《文苑英华》卷一百十四，北京：中华书局，1966年，第521页。

57 同上，第519页。

突。究其缘由，是因为唐代通行的做法，依然是从"设色之工"来理解绘画的。王维、张彦远们的思想，毕竟超前了些。唐代的寺观壁画，多数仍然采用的是先打线稿，然后上色，最后再勾勒边线的工序。朱景玄在《唐朝名画录》中描述吴道子作寺观壁画的场景，曾云："时将军裴旻厚以金帛，召致道子，于东都天宫寺，为其所亲，将施绘事"。[58] 释宗密在诠释"绘事后素"时，也说："郑玄注云：'绘画文也'，凡绘画，先布众色，然后以素分布其间，以成其文。"[59]

有趣的是，从唐代墓葬遗存的图像来看，这一"后素功"的工序遭到了张彦远的批评："大佛殿东西二神，吴画，工人成色，损。"[60] 吴道子以墨线起稿，本来就十分精美了，但画工却再设色勾勒，反而将吴道子的气韵损害了，可惜可惜！

# 六

其实，吴道子所受的"待遇"，若在魏晋南北朝时期，是再正常不过了。因为唐人水墨兴起之前，绘画以设色和呈形为主，最后的工序是线条勾边，笔墨不可能成为一种较为独立的表现形态，只能作为"绘事"过程的最后一环，即"素功"。

倘若追溯到魏晋之前，所谓"绘事"，常与绘绣有关。丝线织成的色块与边线，是织物所具有的一个重要特征，笔和墨很少有用武之地。各类丝线的原色，通过搭配编织决定了织物的图案和色彩，且这些都是预先设计好的，织工们很少有自由施展的空间。不过，如果织物的设色工艺发生了革新，织色换成了染色，情况就会大大地发生变化。

到了晋代，工匠们发明了"蜡缬法"，使印染工艺获得了巨大进步。所谓蜡缬，就是用蜡绘于布上，再染之，加热去蜡后，留下的花纹如"绘"。据说，这种印染法可以让出十种彩色，足以替代绘绣的设色工艺了。南北朝时期，染缬广泛用于服饰之中，新疆吐鲁番阿斯塔那古墓里便出土过一件隋开皇六年（586）的夹

58　（唐）朱景玄：《唐朝名画录》，潘运告编：《唐五代画论》，长沙：湖南美术出版社，1997年，第84页。

59　（唐）释宗密：《圆觉经略疏之钞》卷六，《大正新修大藏经》第09册 NO.248，台北：新文丰出版公司，1983年，第878页中。

60　（唐）张彦远：《历代名画记》卷三，第52页。

缬，天蓝色的绢地上遍布有白色的小团花[61]，与文献有关隋炀帝制作五色夹缬花罗裙"以赐宫人及百僚母妻"的记载相一致。

这样，在设色上，原色织线的主导权让位给了印染工艺，"绘事"也摆脱了绘绣的范畴。从此以后，"绘事"就仅仅指代"图画"一事，在理解上便不再受纺织的干扰了。事实上，这一时期的文论和画论使用"绘事"一词，均指代"绘画之事"。南朝刘勰《文心雕龙·定势第三十》曰："是以绘事图色，文辞尽情"[62]；姚最《续画品》品评毛惠秀的时候，也提到"右其于绘事，颇为详悉"[63]。

不过，工艺上的变化，并不是"绘事"之变的主要原因。这其中的关键因素，是当时士族对绘画活动的广泛参与，并融入士大夫的精神。魏晋以来，社会上崭露头角的士族，在学术文化方面一般都具有特征，有些雄张乡里的豪强在经济、政治上可以称霸一方，但由于缺乏学术文化修养而不为世所重，地位难以持久，更难得入于士流。[64]

对此，陈寅恪提到文化是评品门第高低的一个标准："夫士族之特点，既在其门风之优美，不同于凡庶；而优美之门风实基于学业之因袭。故士族家世相传之学业，乃与当时之政治社会有极重要之影响。"[65] 对博学的崇尚，使聚书风气于晋宋之际兴起。[66] 文化士族热衷于收藏图书，如《宋书·王昙首》"兄弟分财，唯取图书"[67]，《南齐书·王僧虔》"体尽读数百卷书耳"[68]。绘画是图书学习的一个途径，王廙说："欲汝学书则知积学可以致远，学画可以知师弟子行己之道。"[69] 颍川荀氏、琅琊王氏、吴郡顾氏、吴郡陆氏都有子弟兼工书画，绘画的学习和掌握甚至有了家门化的特点。王羲之出身琅琊世家，学问上又博采众家，终成一代"书圣"，

---

61　武敏：《新疆出土汉——唐丝织品初探》，《文物》1962年第7期，第64页。

62　（南朝梁）刘勰：《文心雕龙》，杭州：浙江古籍出版社，2013年，第371页。

63　（南朝陈）姚最：《续画品》，俞剑华编：《中国画论类编》，第371页。

64　田余庆：《东晋门阀政治》，北京：北京大学出版社，2012年，第338页。

65　陈寅恪：《唐代政治史述论稿》，北京：生活·读书·新知三联书店，2001年，第160页。

66　胡宝国：《知识至上的南朝学风》，《将无同：中古史研究论文集》，北京：中华书局，2020年，第163页。

67　（南朝齐）沈约：《宋书》卷六十三，北京：中华书局，2017年，第1678页。

68　（南朝梁）萧子显：《南齐书》卷三十三，北京：中华书局，2018年，第599页。

69　（唐）张彦远：《历代名画记》卷五，第84页。

便是个范例。

于是，书法和绘画开始在技巧上汇通起来，东晋南朝流行的"图写"一词，便是以"书写"的技术制图，即用素线勾勒出"人""物"的形状，区别于设色之工的"图画"。上文曾提及唐人张彦远的引述，在晋宋之际，士族颜延之所说的三类"图载之意"，意味着卦象、文字和绘画是三位一体的关系。[70] 就"绘事"而言，即是图写为形，而不再以设色为核心。

随着绘画活动的广泛，士族开始借助自己的精神文化来提升绘画的地位。王微在回复颜延之的书信中，提到绘画不是图书的一部分，"夫言绘画者，竟求容势而已。且古人之作画也，非以案城域，辩方州，标镇阜，划浸流；本乎形者融灵，而动者变心也"，而是具有"望秋云，神飞扬，临春风，思浩荡"的作用。[71] 士大夫对于山水的流连，对"选自然之神丽，尽高栖之意得"的追求[72]，融入了绘画之中。这不免让我们想起了宗炳的"凡所游履，皆图之于室"的故事，画山水不是为了"划浸流"，而是便于"卧游"山水，"老疾俱至，名山恐难遍睹，唯当澄怀观道，卧以游之"[73]，究其原因，正是"夫圣人以神法道，而贤者通；山水以形媚道，而仁者乐"。[74]

这一时期，"图写"活动流行开来。南朝宋范晔《后汉书·李恂传》曾讲到，李恂"后拜侍御史，持节使幽州，宣布恩泽，慰抚北狄，所过皆图写山川、屯田、聚落百余卷，悉封奏上，肃宗嘉之"。[75] 到南朝时，士族的"图写"活动更加独立，南朝梁僧祐《高僧传》记载："（于道邃）后随兰适西域，于交阯遇疾而终，春秋三十有一矣，郗超图写其形，支遁著铭。赞曰：'英英上人，识通理清，朗质玉莹，德音兰馨。'"[76] 北齐颜之推《颜氏家训》说，祖孝徵偶遇纸笔，临时起意，绘制了

70　（唐）张彦远：《历代名画记》卷一，第2页。

71　（唐）张彦远：《历代名画记》卷六，第105页。

72　（南朝宋）谢灵运：《山居赋》，顾绍柏校注：《谢灵运集校注》，郑州：中州古籍出版社，1987年，第320页。

73　（南朝齐）沈约：《宋书》卷九十三，第2279页。

74　（南朝宋）宗炳：《画山水序》，于安澜编：《画论丛刊》上卷，第1页。

75　（南朝宋）范晔：《后汉书》卷五十一，北京：中华书局，2020年，第1683页。

76　（南朝梁）僧祐著，汤用彤校注：《高僧传》卷四，北京：中华书局，第170页。

人像，即"孝徵善画，遇有纸笔，图写为人"[77]。

绘画与写字一样，字写到了什么样的水平，画也必然如此。晋人的书帖，为万世景仰，隋唐之后，在太宗的倡导下，无不以晋人为摹本习书写字。在绘画方面，这一时期的作品，虽仍以"素功"为主，却已经发展成为白描画法。在张彦远《历代名画记》的记叙中，六朝时期涌现了大批专志于绘画的士大夫阶层，成就斐然，人数达百人以上。唐人张怀瓘曾评价说："张僧繇得其肉，陆探微得其骨，顾恺之得其神。"史料中多有对顾恺之的记载，如《世说新语》："顾长康好写起人形"，刘孝标注引《续晋阳秋》："恺之图写特妙"[78]；《贞观公私画史》也记录过顾恺之的白描像，如《司马宣王像》和《谢安像》，均为"麻纸白画"[79]。这说明，线条的重要程度开始凸显出来，"迁想妙得""以形写神"，都是通过"素功"的成熟手法来实现的。

一旦白描人像成为绘事的主体，画面本身的气韵便会由白描线条来主导了。白描亦称"白画"，也叫"线描"，素线作为一种绘画语言，简练而明朗、质朴而雅致。但素线的长短、粗细、方圆、曲折、虚实、疏密等对比，以及用笔上的轻重、缓急、刚柔、顿挫等变化，则会将人物和服饰的千姿百态丰富地表现出来。绘画史上的这一转变，在"谢赫六法"的编排序列上可窥其端倪。

"气韵生动"自不必说，讲的是气势和韵律，突出一个"神"字。谢赫将"骨法用笔"和"应物象形"列于"随类赋彩"之前，说明绘事的核心，已经从布采向用笔的方向上转化了。"骨法用笔"所要强调的，当然是一种"书写性"，只是此时还没有唐人"书画同体"的自觉，但已经说明，"气韵生动"的神采，是要通过能够将力道和韵律融会贯通的笔性来实现的，这同时也是能够做到"应物象形"的前提。唯有做到"以形写神"，才可"随类赋彩"，因而，在绘画工序乃至本体上，设色不再居于首要位置，而是要根据素线的运行来分布。同样，"经营位置"也是需要通过素线的走向和结体来构造的，而要做到这一点，就要在坚持不懈的"传移模写"上下足功夫。

---

77　（北齐）颜之推：《颜氏家训》卷二，王利器：《颜氏家训集解》，北京：中华书局，2019年，第126页。

78　（南朝宋）刘义庆著，（南朝梁）刘孝标注：《世说新语》，杭州：浙江古籍出版社，2014年，第195页。

79　（唐）裴孝源：《贞观公私画史》，潘运告编：《唐五代画论》，第15页。

图5　北魏列女古贤漆画屏风板局部
山西大同北魏司马金龙夫妇墓
图片采自：《琅琊王：从东晋到北魏》，
南京：译林出版社，2018年

　　不过，六朝时期白描画法流行范围并不广，从现有的文献看，只有少数兼工书画的士族群体对此有所偏好。因此，对于"绘事后素"的理解，似乎并未发生根本性的转变。南朝梁经学家皇侃《论语集解义疏》提及："如画者，先虽布众采荫映，然后必用白色以分间之，则画文分明，故曰'绘事后素'也。"[80]　可见当时通行的工艺，仍是以设色为主的，上色之后需用素色分隔，纹路会更加清晰。

　　从墓葬出土的图像来看，亦大体如此。山西大同石家寨北魏司马金龙墓出土有列女主题的屏风，先用墨线勾勒图样，随后上色，上色后再用墨线重新勾线，使画面得以清晰呈现。[81]　由于有一列屏风在随葬时是匆忙赶制出来的，尚未完工，

80　（三国）何晏注，（南朝梁）皇侃疏：《论语集解义疏》卷二，上海：商务印书馆，1937年，第32页。

81　山西省大同市博物馆等：《山西大同石家寨北魏司马金龙墓》，《文物》1972年第3期，第20-33页。

"绘事后素"考

因此我们可以看到最初墨线绘形的样子。与左侧上色齐全的榜题为"素食赡宾"和"如履薄冰"的两幅相比，右侧两幅素线勾勒的笔迹尽显无遗，说明了绘事的基本程序之中，图写的成分明显加大了。[82]（图5）

## 七

现在，我们可以溯至汉代，看看郑玄的注疏了：

> 绘，画文也。凡画绘，先布众色，然后以素分布其间，以成其文，喻美女虽有倩盼美质，亦须礼以成之。（《十三经注疏》第10册，第32-33页）[83]

郑玄释"绘事后素"，先将"绘事"定义为"画文"；再讲成"文"的工序，即布色后以素色分间色彩；最后一句，则为义理性的解释，美女虽有美质，若无"礼"节之，便"质胜文则野"（《论语·雍也》）。这一解释，在逻辑上是相当清晰的，但依然遗留几个问题待解。

首先，郑玄对《论语》的解释，用"画""绘"二字来概括，但他对《周礼·考工记·画缋》的解释，即"凡画缋之事，后素功"，用的却是"画缋"二字，为何？有人曾对"绘""缋"两字作通假解，认为"画绘"和"画缋"的指代并无不同。这样说，言简意赅，省去了很多麻烦。可细绎之，情况却很复杂。

很明显，在郑玄的注疏中，并未提及"缋"字，只是从"画"的角度来说明"绘事"。但《周礼》的《考工记》则将"画""缋"并提，即"画缋之事，杂五色"，"凡画缋之事，后素功"等。同时，也将"画""缋"解释成五种上色工艺中的首要两种，即"设色之工：画、缋、锺、筐、慌"。其中，"钟氏染羽""慌氏涑丝"分别是染色、捣练工艺，都与"作服"有关。可以说，《考工记》是目前可见年代最早的手

---

82　扬之水认为，"《列女传》本来即为图画屏风而作"。从司马金龙墓出土的漆画屏风看，"图画列女先贤，虽然本意是为了鉴诫，但士人画家更看重的却是技巧。所谓'精利润媚，新奇妙绝'，士人画家对创造性的追求，使他必要赋予程式化的传统形象以新鲜的艺术生命。"（见扬之水：《明式家具之前》，上海：上海书店出版社，2011年，第34-41页）

83　新疆吐鲁番阿斯塔那363号墓出土的8/1号写本（唐写本）中为："绘，画文。凡绘画之事，先布众采，然后素功，素功诗之意欲以众采喻女容貌，素功喻嫁娶之礼。"

工艺文献（原《冬官》佚缺，汉景帝时期河间献王刘德取《考工记》补入《周礼》）。

而"绘事"中的"绘"，则指的是从先秦到汉代制作服饰的织物以及织物上的物象。《尚书》云：

> 予欲观古人之象，日月星辰，山龙华虫，作会；宗彝藻火，粉米黼黻，絺绣。以五采彰施以五色，作服，汝明。[84]

这里，"会"通"绘"。日月星辰、山龙华虫均为作服上的具体物象。《说文解字》也提到过"《虞书》曰：山龙华虫作绘，《论语》曰'绘事后素'，从糸，会声"。[85] 绘，即是对天地万物的表现。

《尚书》所说"绘事"，是通过宗彝藻火、粉米黼黻这样抽象的纹样和纷繁的色彩来呈现天地万物的。宗彝藻火是五色："宗彝"是以虎、蜼身神兽为图饰，商周祭祀所用酒器上就有这样抽象的神兽图；"藻火"是水纹和火纹。"粉米黼黻"是对应的色彩。这说明，绘事的工序是以五采彰施以五色来实现的。《考工记》中有这样的记载：

> 画缋之事，杂五色。东方谓之青，南方谓之赤，西方谓之白，北方谓之黑，天谓之玄，地谓之黄。青与白相次也，赤与黑相次也，玄与黄相次也。青与赤谓之文，赤与白谓之章，白与黑谓之黼，黑与青谓之黻，五采备谓之绣。
>
> 土以黄，其象方。天时变，火以圜，山以章，水以龙，鸟兽蛇。杂四时五色之位以章之，谓之巧。凡画缋之事，后素功。[86]

这里的说法很明确：火纹是圜形，水纹是龙形，黼是白与黑相间，黻是黑与青相间，如此等等。"杂四时五色之位以章之"，便是作服的"绘事"所要实现的功能。而"画缋之事"，就是实现这种功能的设色工艺，即通过图画和织绣的两种方法来

---

84　李学勤主编：《十三经注疏·尚书正义》，第116页。

85　（汉）许慎：《说文解字》卷十三上，273页。

86　李学勤主编：《十三经注疏·周礼注疏》，第1115-1116页。

从事"绘事"工作。由此可见，所谓"绘事"，从具体工艺来讲，即是"画缋之事"。《小尔雅·广训》曰："杂彩曰绘"[87]，或《说文解字》曰："会，五采绣也"[88]，就是这个意思。

"绘事"是总说，"画缋之事"，连通"锺""筐""幌"等方法，是分说。所以，郑玄讲"绘，画文也"，即是从"画"的工艺角度来说"绘事"，而不再言及其他方法了。不过，有关"画"和"缋"的具体含义，还要作一说明。

先说"缋"。《说文解字》曰："缋，织余也。从糸、贵声"[89]。这里的"糸"是束丝之意，"贵"，则与钱贝浮土有关。段玉裁后来给出的注释，是这样说的："此亦兼布帛言之也。上文机缕为机头。此织余为机尾。缋之言遗也。故训为织余。织余，今亦呼为机头。"[90] 简单说来，"缋"，就是布帛的头尾。北魏杨炫之《洛阳伽蓝记》中说："以五色缋为绳"[91]，便是一种引申的理解。

而有关"画"的理解，前文已说明。《尚书·毕命》："申画郊圻，慎固封守，以康四海"[92]，《左传·襄公四年》："芒芒禹迹，画为九州"[93]，皆是从"界"或"介"的角度来表达的，从"象田四界"之义。《释名·释书契》曰："画，挂也，以五色挂物象也"（郝懿行等，第1077页，后来的本子据《太平御览》改"挂"为"绘"）[94]，则加入了占卜的成分，晋人颜延之的说法与此是很贴近的。

可是，依据郑学家乔秀岩的"结构取义"的观点，类似于清人训诂取义的那种办法，并不能参透郑玄的思想。[95] 事实上，对于《考工记》"画缋之事，杂五色"

87　杨琳：《小尔雅今注》，上海：汉语大词典出版社，2002年，第161页。

88　《说文解字注》指出，绘绣二者，古人常常"二事不分"："会，五采绣也。会绘叠韵。今人分吳縣谟绘绣为二事，古者二事不分，统谓之设色之工而已。"（段玉裁，第649页）

89　（汉）许慎：《说文解字》卷十三上，第271页。

90　（清）段玉裁注：《说文解字注》卷十三，上海：上海古籍出版社，1988年，第645页。

91　（北魏）杨炫之著，范祥雍校注：《洛阳伽蓝记》卷四，上海：上海古籍出版社，2006年，第206页。

92　李学勤主编：《十三经注疏·尚书正义》卷十九，第524页。

93　李学勤主编：《十三经注疏·左传正义》卷二十九，第839页。

94　郝懿行等：《尔雅·广雅·方言·释名 清疏四种合刊》，上海：上海古籍出版社，1077页。

95　乔秀岩指出："清人读经，往往走典章制度的路子，大都遵从'有文字而后有训诂，有训诂而后有义理'的方法论，认为先知词义，才知道文义，而且以讨论内容为目的。因此清人先确认实词词义，据以调整对经文结构及虚词的解释，结果往往割裂经文，随意曲解虚词。"而所谓"结构取义"，"即郑玄观察上下文来推定经文词句意义的解释方法"。（乔秀言：《北京读经说记》，台北：万卷楼图书股份有限公司，2013年，第247页及第230页）

的记载，郑玄注曰："此言画缋六色所象。"这其中，素的作用是"杂四时五色之位以章之，谓之巧"。这里，什么是"章"，什么是"巧"呢？郑玄注曰"章，明也。缋、绣皆用五采鲜明之，是为巧"。那么这样做又是为何呢？李霖认为，"郑注《考工记》画缋，着眼于职官的前后关联（即'设色之工：画、缋、锺、筐、㡛'），并做了精细的结构处理"。在《考工记》中，五色（青赤黑玄黄）与素（白）是并列而非对立关系。开首的"五色"即包含了"白"，实为六色，六色皆有"所象"，白色并无特别之处。只有在"凡画缋之事，后素功"的工序上，白色才具有特殊的地位，即郑注"素，白采也，后布之，为其易渍污也。不言绣，绣以丝也"。这说明，只有画缋之事，才需要后素，而刺绣的色彩不会出现渍污的情况，勿需后素。[96] 李霖同时指出，《考工记》可以为理解郑注《论语》提供参考，但也要把握住其间的异同。郑注《周礼》早于《论语》，《考工记》构成了郑注《论语》的背景，而不是其制约因素："在《论语》注中'绘，画文'，绘即画，与衣裳无关，自然更不及刺绣。"[97]

不过，郑玄以"画"说"绘"，并不意味着汉代不再从"作服"的意义上来看待"绘事"。《汉书》中就有"赐金二十斤采缯"的记载。[98] 考古出土过很多两汉的丝织品，如"黄地印花敷彩纱""延年益寿大宜子孙锦"等[99]，图案相当复杂，工艺上与经书的说法也是一致的，最后的程序，都是用素线勾勒纹样的边界。（图6）

当然，在郑玄的日常生活中，最常接触的是"画"这道工序，而不是"缋"。一方面，在宫殿的墙壁上、日用的漆器上常常画有图像，东汉辞赋家王延寿《鲁灵光殿赋》记载了宫殿内部精美的壁画，"图画天地，品类群生。杂物奇怪，山神海灵。写载其状，托之丹青。千变万化，事各缪形。随色象类，曲得其情"。[100] 从今天

---

96　感谢李霖教授专为此文作案，他同时指出："在《考工记》中，五采与素是并列关系，不是对立关系，更不是文质关系。孙诒让解郑注'素，白采也'，谓'采谓采色，明非白质'。如果一定要用'文质'的概念，'青与赤谓之文，赤与白谓之章，白与黑谓之黼，黑与青谓之黻'表明，五采与素都是文，或许色彩所施的材料才是质。"见李霖《霖读绘事后素郑注》，电子稿。

97　同上。

98　（汉）王延寿：《鲁灵光殿赋》，《全上古三代秦汉三国六朝文·后汉文》卷五十八，北京：中华书局，2018年，第790页。

99　于志勇：《新疆民丰县尼雅遗址95MNI号墓地M8发掘简报》，《文物》2000年第1期，第4-40页。

100　（汉）王延寿：《鲁灵光殿赋》，《全上古三代秦汉三国六朝文·后汉文》卷五十八，第790页。

图6 东汉蓝第"延年益寿长葆子孙"锦
新疆维吾尔自治区民丰县尼雅出土
图片采自：于志勇《新疆民丰县尼雅遗
址95MNI号墓地M8发掘简报》，《文物》
2000年第1期

陕西、洛阳等地出土的墓葬壁画来看，绘画的程序深入了人们的生活视觉之中。在宫中，流行制作某种主题的图画，来达到礼教的功能。例如，有时皇上命画工图画周公辅成王的故事，来暗示臣子应该一心朝政、忠心不二。有时候，皇上让画工图画有威信的臣子，这些臣子得到了精心的挑选，并悬挂在麒麟阁中，来传达自己的政治理念：

> 《史记》："上居甘泉宫，召画工图画周公负成王也。"[101]
> 《汉书》："甘露三年，单于始入朝。上思股肱之美，乃图画其人于麒麟阁，法其形貌，署其官爵姓名。"[102]

---

101 （汉）司马迁：《史记》卷四十九，北京：中华书局，2012年，第1985页。
102 （汉）班固：《汉书》卷五十四，北京：中华书局，2012年，第2468页。

图7　西汉"太一将行"图 湖南省长沙市
马王堆三号汉墓出土
图片采自：李淞《中国道教美术史》，湖
南美术出版社，2012年

另一方面，郑玄本人对"画"的工序也并不陌生。在当时士大夫所阅读的典籍中，就有大量以"画"为制作工艺的图书。郑玄注《易》、《汉书·楚元王》提到这类内容常常言不尽意，图像有时候比文字更容易清楚呈现：

> 今日食尤屡，星孛东井，摄提炎及紫宫，有识长老莫不震动，此变之大者也。其事难一二记，故《易》曰"书不尽言，言不尽意"，是以设卦指爻，而复说义。《书》曰："俾来以图"，天文难以相晓，臣虽图上，犹须口说，然后可知愿赐请燕之闲，指图陈状。[103]

《新语·道基》中，陆贾描述八卦的起源时，使用了"图画"一词："先圣乃仰

---

103　（汉）班固：《汉书》卷三十六，第1965-1966页。

图8 香港中文大学藏建兴廿八年"松人"
解除木简
图片采自：姜守诚《出土文献与早期道教》，
北京：中国社会科学出版社，2016年

观天文，俯察地理，图画乾坤，以定人道。"[104] 此外，郑玄从小还掌握了"占候""风角"等推测吉凶的方术，《汉书·艺文志》中著录了当时的典籍，兵书、术数、方技等内容多以"图"呈现。（图7）建兴廿八年"松人"解除木简，是早期方术的实物资料，四周有长篇解除文，中央就用墨线勾勒了一位身着长袍、拱手作揖的人。（图8）东汉末年，宋忠注《世本》，明确了"图画"的概念，即画作地形物象。李善注《文选》"修诗赉道，称图照言"条，引用过宋忠的注释："《世本》曰：'史皇作图'。宋忠曰：'史皇，黄帝臣也。图，谓画物象也。'"[105] 从考古出土的汉代简帛来看，先秦以来"以素分布其间，以成其文"的核心观念，也是图画物象的准则。

郑玄对画图的程序并不陌生，反而十分熟悉。但是，对于他而言，画图不是为了呈现精美的图像，而是为了传达自己的思想，这些五彩纷繁的图像，承载的功能也是"于后素"的。

## 八

通过上述考证与分析，我们终于可回到《论语·八佾》中"绘事后素"的最初文本了：

> 子夏问曰：巧笑倩兮，美目盼兮，素以为绚兮，何谓也？子曰：绘事后素。曰：礼后乎？子

---

104 （汉）陆贾：《新语》，庄大钧校点，沈阳：辽宁教育出版社，1998年，第1页。

105 （南朝梁）萧统撰，（唐）李善注：《文选》卷五十七，第2479页。

塞尚的山水境域

曰：起予者商也！始可与言《诗》已矣。[106]

很显然，这则对话，孔子对子夏（即卜商）关于《诗》的理解大加赞赏。子夏用"素以为绚"来解《诗经·卫风》中的《硕人》，而孔子用"绘事后素"作一答复，既说明了《硕人》一诗讲的是"礼"的道理，也说明了其道理的根据在于"后素"和"礼后"。

释"礼"，在于"素"字，也在于如何来理解"后"。《考工记》所谓"后素功"，乃是问题的关键。《礼记·杂记下》："纯以素，纯以五采"，说明"素"指的就是未经加工的本色丝织品，与五采相对。后《孔雀东南飞》"十三能织素，十四学裁衣"，用的也是此意。那么，所谓"素功"，便是用未染织物或单线画法进行锁边或勾勒。一般来说，"勾"与"勒"，指的是顺势和逆势之别，或初描和复描之别，这种区分在这里不是很重要了。至于"素以为绚"，应为"后布白素"的意思，郑玄注《仪礼·聘礼记》曰"采成文曰绚"，或注《论语·八佾》曰"文成章曰绚"，都讲的是，以素分间众色后，才会成以"文""章"，才会出现绚丽多彩的效果。

陕西宝鸡茹家村出土的西周刺绣印痕，可清晰呈现朱红、黄、褐、棕四色，彩帛上的图案采用锁绣的针法绣成，是用单根的锁绣线条勾勒花纹的轮廓。[107] 山西绛县衡水西周 M1 墓地，也发现有带有刺绣图案的精美织物，鸟纹的图案痕迹大小不同，其中凤鸟纹的形象清晰可见；纹样主体上有色彩，四周用单线勾描。[108] 这些锁绣或画描的轮廓线条，位于织物图案的最上层，意味着这是最后的一道工序。（图9）

上述工序，均说明"绘事"是"于后素"的，这也是"礼后乎"的含义所在，郑玄谓："喻美女虽有倩盼美质，亦须礼以成之"，在文本上是符合《论语》的逻辑的。不过，有个问题却依然没有解决，就是孔子和子夏对于"礼"的讨论，是以《诗》为出发点的，为何要以"巧笑倩兮，美目盼兮"来引出"素以为绚"呢？为何

---

106　李学勤主编：《十三经注疏·论语注疏》卷三，第32-33页。

107　李也贞等：《有关西周丝织和刺绣的重要发现》，《文物》1976年第4期，60-64页。

108　谢尧亭等：《山西绛县横水西周墓地 M2158 发掘简报》，《考古》2019年第1期，第15-59页。

图9 荒帷 山西绛县横水西周 M1 北面出土
图片采自：宋建忠等《山西绛县横水西周
墓发掘简报》,《文物》2006 年第 8 期

孔子要感谢子夏的这种提问方式呢？为何孔子接着说："始可与言《诗》已矣"呢？《论语·八佾》的对话目的，究竟是落实于"礼"，还是落实于《诗》呢？这也是后世有关郑说和朱说争论的一个焦点。

"礼"与"乐"，是《论语·八佾》全篇的主题，而且，其中也屡屡引用《诗经》的部分来佐以说明。《毛诗序》曰："《硕人》，闵庄姜也。庄公惑于嬖妾，使骄上僭。庄姜贤而不答，终以无子，国人闵而忧之。"[109] 显然，《硕人》是一首赞美庄姜

109　李学勤主编：《十三经注疏·毛诗正义》卷三，第 221-227 页。文章所引《硕人》均同此。

的诗。庄姜是谁呢？是"齐侯之子，卫侯之妻，东宫之妹，邢侯之姨，谭公维私"。庄姜是齐庄公的女儿、卫庄公的夫人，齐国太子的妹妹，而她的姊妹则嫁给了邢侯和谭公，足可见其地位何等高贵。更重要的是，庄姜作为卫侯之妻，以其高贵的修为，避于卫侯之妾的骄奢之祸，是一位很了不起的女子。

不仅如此，《硕人》不惜字句，用赋比兴的手法对庄姜做了全方位的描写。先是她的雍容仪态："硕人其颀，衣锦褧衣"；再是她的相貌身姿："手如柔荑，肤如凝脂，领如蝤蛴，齿如瓠犀，螓首蛾眉"，随后才引出了"巧笑倩兮，美目盼兮"一句；接着，是世间生活和庙堂政治的场景与她的呼应："硕人敖敖，说于农郊。四牡有骄，朱幩镳镳，翟茀以朝。大夫夙退，无使君劳"；最后，则以"河水洋洋，北流活活。施罛濊濊，鳣鲔发发，葭菼揭揭"这种自然之万物的情状作比拟，衬托出他与卫侯"庶姜孽孽，庶士有朅"的天作之合。简言之，庄姜的美，几乎包括天地世界的一切美好，而其中的"倩盼美质"，则成为美中之美的点睛之处。

子夏所说的"巧笑倩兮，美目盼兮"，不止在说一个美人，而是一位有王后之尊的女人，不仅姿容曼妙，且仁爱知礼，有一世的美名。这当然涉及"文"与"质"之关系的重要问题。人们都熟知《论语·雍也》中的话："质胜文则野，文胜质则史。文质彬彬，然后君子。"[110] 在关于"绘事后素"的解释中，似乎郑玄强调的是"文"，他的阐释用的是转折句："以众彩喻女容貌，素功喻嫁娶之礼。"而朱熹则更强调"质"，"言人有此倩盼之美质，而又加以华采之饰，如有素地而加以彩色也"，意味着以素为质，方可成文。

可是，事情哪有这样简单！像郑、朱这样的千年儒宗，怎会在如此关键的判断上执于一端？两人之所以对"素"的理解各有偏重，是因为要从不同的角度出发来阐发"文"与"质"的平衡点。这里需要说明，经典文本的历代注疏，不单是一种释义，更是一种思想。既为思想，便有时代的情境，也有体系的构造。郑说和朱说的关系，不是是非对错的关系，其内在的缘由，更需从本人的学说出发来理解。

---

110　李学勤主编：《十三经注疏·论语注疏》卷六，第78页。

"郑玄囊括大典，网罗众家，删裁繁诬，刊改漏失，自是学者略知所归"[111]，这是范晔对郑玄的评价。郑玄不仅人格崇高，于汉末天下大乱之际"以儒行为处士"，"及董卓当朝，复备礼召之。蟠、玄竟不屈以全其高"。[112] 有学者认为，郑玄从根本上改造了两汉经学的结构：即将作为五经之一的礼经之学，变为以《周官》为体、以"周公之法"为要旨的"三礼"体系，将以《仪礼》为基础来阐发礼乐仪轨的知识学说，变为以《周礼》为典章制度来统合五经大义的国家政教体系。由此可见，在郑玄的思想系统中，《周礼》具有经学上的本体地位，具有制度化的一统作用，诸经大义可循此贯通[113]。但也有学者指出，郑玄的本色是一位以解经作为本体的思想家，"具体经文的解释与经学理论的体系化之间，存在一种循环"，"结构取义"的解经实践，依然是其思想的第一原理。[114]

在这个意义上，细致考辨郑注《论语》，与理解《周礼》注是同等重要的。关于《诗经·硕人》中的庄姜故事，新疆吐鲁番阿斯塔那363号墓出土的8/1号写本（唐写本）恢复了郑玄《论语》注的本来面目：

> 言有好女如是，欲以洁白之礼成而嫁之。此三句，《诗》之言。问之者，疾时淫风大行，嫁娶多不以礼者。……《诗》之意，欲以众采喻女容貌，素功喻嫁娶之礼。（中缺）后素功，则皆晓其为礼之意也。[115]

很显然，郑玄的看法很明确，《八佾》所引《硕人》，在所谓"礼后"的意义上专指婚礼。其中的义理便是：对于女子而言，天生丽质是不够的，一定要行婚礼，才会有真正的美。郑玄以素色之洁白，来比喻合乎礼制的嫁娶程序，其用意在于，婚礼之于女子，是真正成为女子的后置环节。乔秀岩认为，"子夏引《诗》，孔子云'后素'，子夏又云'礼后'，郑玄综合为解，故以此《诗》为疾时嫁娶不守礼，'礼后'谓美女尚需以嫁娶之礼约束之乃为善"。相反，何晏等撰

---

111　（南朝宋）范晔：《后汉书》卷三十五，第1213页。

112　同上，卷六十二，第2057-2058页。

113　陈壁生：《从"礼经之学"到"礼学"》，《清华大学学报（哲学社会科学版）》，2022年第1期，第132-142页。

114　乔秀岩：《北京读经说记》。李霖：《霖读绘事后素郑注》，电子稿。

115　王素编：《唐写本论语郑氏注及其研究》，北京：文物出版社，1991年，第18页。

《集解》则仅以"以素为礼"来理解《八佾》此篇，实则将"礼后"之"礼"泛化了，而无须限定为嫁娶之礼，在上下文上是不求甚解的。[116] 由此看来，《硕人》一篇所指极为具体，对于女子来说，"以素为喻"，绝非泛泛而谈，而是将自然的美与礼后的美相对照，来说明为何女子唯有以素色为节，唯有经由嫁娶的婚礼，才能映衬出绚丽的光彩来。

那么，作为理学家的朱熹是怎样看待"礼"的呢？《集注》曰："礼者，天理之节文，人事之仪则。"[117] 这里的天理，并不仅是源自于"天"的严整不疏的规训，还是活泼灿烂的生命。谁都记得《语类》中他那句很有名的话："一草一木，与他夏葛冬裘，渴饮饥食，君臣父子，礼乐器数，都是天理流行，活泼泼地。那一件不是天理中出来！见得透彻后，都是天理。"[118] 那么如何做到"见得透彻"呢？就是要通过"克己复礼"来实现"穷理尽性"："孔子所谓'克己复礼'，《中庸》所谓'致中和'，'尊德性'，'道问学'，《大学》所谓'明明德'，《书》曰'人心惟危，道心惟微，惟精惟一，允执厥中'：圣人千言万语，只是教人明天理，灭人欲。"[119] 正是借用礼来克服人心、人欲，进而达仁，体贴到天理。朱子对于《诗经》的阐发，也是循此路径而展开的。

朱子突破了汉代以《毛诗》治《诗》的传统，而强调读解中的"涵泳"，"惟于性理说话涵泳，自然临事有别处"[120]。尤其是《诗》和《书》，只需"略看训诂，解释文义令通而已"，关键是要通过人的感受去"玩味"。有所"发见"，才是读《诗》的要害。在这个意义上，朱子强调"绘事后素"中的"素"，即是"素地"和"素心"，这是由人心生发而不断归于天理的过程，只有在这个过程中，才会实现"礼"的作用。

对于《硕人》一诗，郑玄看到的是一个典型个案，"礼"以"素"为节文，应贯通于一个无所不包的典章制度的体系之中。在这里，"礼后"具有一种普遍的体制

116　乔秀岩认为，《集解》表面上吸收郑玄注，又引孔安国之补证，看似集各家之长，实际上篡改了郑玄的解释，将"礼"泛化为一般的概念，丧失了《诗》的本意。（乔秀岩：《北京读经记》，第198页）

117　（宋）黎靖德编，王星贤点校：《朱子语类》卷六，第1册，第101页。

118　（宋）黎靖德编，王星贤点校：《朱子语类》卷四十一，第3册，第1049页。

119　（宋）黎靖德编，王星贤点校：《朱子语类》卷十二，第1册，第207页。

120　（宋）黎靖德编，王星贤点校：《朱子语类》卷十三，第1册，第239页。

含义，遵循着《周礼》所奠定的系统化路径，将"周公之法"升华为大一统的国家秩序。而朱熹看到的则是一则庄重而又灵动的故事，庄姜的美颜与雍姿，显露出一位尊贵妇人的仁爱天性，她会让所有人玩味到一种对"美"的极致感受，将"仁"发于心端，寓于"礼"中而得到升华……

# 九

理学之于礼学，如朱熹之于郑玄，为何会形成解释孔子思想的两条根脉，当然是因为两者乃为中国思想史中的高峰，在后世常常交错并行，并应时代所需而此起彼伏地加以再现。经学的本质，并非像一些学者天真地以为的那样，决然是一种文明的必然性；事实上，它也同样作为文明的诸多可能性而存在于历史的变化之中。所谓孔子思想的本义，也往往是在历代的注疏传统中被激活的，而那些借"考据"而被"赋予"的意义，便是诸多可能性的展开。

今天，若要还原孔子时代的实情，简直是难上加难，若没有地上地下、实物文献的多重证据，恐怕难以确说何为真相，即便是有了各种可以参证互证的条件，也只能说是更接近于这个真相而已。经书的考辨和解释本就是一件"通古今之变"的事情。何谓"绘事后素"之正解，若非要追究孔子本来的想法，怕是会引来孔子的一番嘲笑。这样说，既非疑古，也非信古，所谓学术的态度，就是要从先人留下的文字中获得各种理解的可能性，并力求带着对于各个历史时代的通感与同情，而扩展这个文明未来的可能性。

现在，我们终于可以依照历史的先后顺序做大致的梳理了。关于"绘事后素"的"原本"解释，我们只能通过古代经书的互文释义来进行，偶尔参照考古发现的孤例作为补充。即便用《考工记》的记载加以佐证，在学术上都是有限度的。早在贾公彦《序周礼废兴》中，就有这样的说法："《周礼》起于成帝刘歆，而成于郑玄"，以《周礼》解《论语》，对于东汉以后的思想形成意义甚大，却不能确证孔子时代的状况。

因此，我们只能有限度地推想：所谓"绘事"，乃为"画缋之事"，即通过图画和织绣的两种工艺作服；所谓"素"，是用织线或笔画在织物上锁边或勾勒；所谓"后素"，即"素以为绚"，或曰"文成章曰绚"，指的是"后布白素"的工艺，以素

分间众色，使众采展现绚丽的效果。先秦及汉代，"绘事"通常是指制作服饰的织物以及织物上的物象，以素线来勾勒纹样的边界，但同时，"画"的工艺也运用于各处，无论简帛或漆器，还是宫墙或墓室，都以"画"（或"划"）的手法加以表现，典籍中的兵书、术数、方技等内容多以"图"的方式来呈现。

不过，汉末集儒家思想之大成的郑玄，对于"绘事后素"的疏证，却不限于工艺的范围。郑玄由《周礼》出发来作解，用意很深。他要重回周公制礼的本原处，以礼制来统合六典之职，以《周官》来统合五经之义，而成《周礼》。这样一种兼收天下的宏旨，使他必须通过"后素功"的理论将绘事纳入到一种体系化的经义解释内，《诗》的价值也必须借由礼学而呈现。可郑玄毕竟是个学问家，理论越宏大，就越难化作实际的历史。

事实证明，魏晋以后，历史发生了另一番变化。先是纺织设色工艺发生了重要变革，由于印染法被广泛应用，《考工记》所说的"缋事"也就逐渐衰落了，"绘事"也便摆脱了绘绣的范畴。相应地，"画事"随之脱离了作服的范畴而独立出来。更重要的是，佛、道教的传入，渐渐占据了世家大族的内心世界，寺院道观在山林中广泛兴起，自然学说在士人那里得到了极大程度的传播，于是，"图画"既作为名教鉴戒的手段，也成了士人心迹的表露。绘画和书写，开始以线条的方式来体现"素功"，而其中，气韵如何生动，用笔和附彩如何做到应物象形、以形写神，便成了检验士人们内在修养的标准。

不过，在六朝时期，白描意义上的画法还没有成为画家的全面自觉，由于当时的绘事仍以设色为主，人物画还是主流，因而用来勾勒的"素线"，依然没有形成一种独立的语言系统。只有到了隋唐时期，像张彦远这样的理论家才真正提出了"书画同体而未分，象制肇创而犹略"的思想。"素章增绚"，是唐人的创造，只有"书画同体"，笔墨才有可能成为"绘事"的主体。而这一思想的前身，便是梁元帝的"设粉壁、运神情"及"笔妙而墨精"的非凡创见。由此，以"素地"或"笔墨"来理解所谓"绘事"，方有可能。唐人的书法成就，必然体现于绘画上，王维所倡导的水墨画法，已经将墨色之"素"理解为绚丽本身的表现了；墨已然分了五色，还用得着"先布众色"么？

无论是吴道子等的白描，还是王维等的水墨，都将"白受采"的学说推向了极致。从此以后，在中国的绘画史上，"素以为贵"的观念便永不"褪色"了，书画的世界也开始交由士人们来主宰了。确实，素色的质地，素色的线条，及其千回百

转、姿态万千的表现力，就是中国艺术的主流。五代至宋，宫廷画院和士人圈子的创作蓬勃兴盛，绘画上的工笔设色和意笔水墨都发展到了极致。这其中，书法与绘画的实践，在层出不穷的士大夫的带领下，门派迭出，佳作涌现，欧阳修倡导"得意忘形"，苏东坡主张"寓意于物"，郭若虚提出"气韵非师"，都旨在强调文人画的主体性。

更关键的是，所有这些宋代文人的绘画理论，均离不开一个更为庞大的理学思想体系。张载很早就指出"绘事以言其饰也，素以言其质也"。到了南宋，朱熹干脆重解了《周礼》，但陆九渊对他提出了批评："若《周礼》言'绘画之事后素功'，谓既画之后，以素间别之，盖以记其目之黑白分也，谓先以素为地，非。"陆氏还引用了李清臣的话，说孔子删去了《硕人》部分句子："《硕人》之诗，无'素以为绚兮'一语，亦是夫子删去。"[121] 朱熹之所以与郑玄大唱反调，当然有思想上的来头。他用气质论来引出性理说，是要从性情体用出发来"发见"天理秩序，由此将血气和义理在人心中结合起来。这说明，朱熹以"素地"解"绘事"的缘由，在于孔子同意子夏由《诗》入"礼"，若无从《诗》的涵咏中玩味到"素地"或"素心"之美，天理也便失去了活泼泼的生命，"礼"又焉附呢？

可以说，所谓"文""质"之辨，并不是执于一端的选择，而是贵族和平民社会的内在要求。郑玄重塑礼制，目的是要从礼制入手，全面整饬社会秩序；朱熹强调天理节文与人事仪则，目的是要重返人性的构造，使"礼"可下庶人，召唤仁爱之心于人世间。

元明时期的文人始终追随着宋人的绘事释义，元四家甚至将纸本笔墨发展到了历史的最高潮，尽得逸气，平淡天真。明人董其昌干脆以禅论画，将董源以来的南宗奉为圭臬，将丘壑完全寄于胸中，创造出一套自成体系的笔墨语言，而不论任何自然实体。甚至清人范玑认为："画论理不论体，理明而体从之。如禅家之参最上乘，得三昧者，始可以为画。未得三昧，终在门外。"[122] 这可谓是对文人画的极致论述了。

不过，清代中叶，由于惠栋及学友和弟子们的倡导，汉学再次兴起，"彬彬有

121　（宋）陆九渊著，钟哲点校：《陆九渊集》，第402页。

122　（清）范玑：《过云庐画论》，俞剑华编：《中国画论类编》，第917页。

汉世郑重其师承之意"[123]。钱大昕等学人博闻强识，与古为徒，潜心于汉儒经学的发掘整理；后戴震等以训诂、考据、义理等方法，对于程朱理学之"理在气先"的思想施以批判。后程瑶田、凌廷堪等更加专注于礼学研究，积极贯彻戴震"由字以通其词，由词以通其道"的原理，复归汉代经学之本，以礼学取代理学。[124]　在这种学术精神的引领下，清代汉学家对于"绘事"的探究，当然会恪守家法，更倾向于郑玄的学说，前引惠栋、戴震和凌廷堪的说法，说明他们正是凭着严格考据的功夫来还原经解的原貌。

可以说，清人对"绘事"的再诠释，与金石学的勃兴关系密切。康有为在《广艺舟双楫》中明确说过："碑学之兴，乘帖学之坏，亦因金石之大盛也。乾、嘉之后，小学最盛，谈者莫不藉金石以为考经证史之资。专门搜辑著述之人既多，出土之碑亦盛，于是山岩、屋壁、荒野、穷郊，或拾从耕父之锄，或搜自官厨之石，洗濯而发其光采，摹拓以广其流传。"[125] 这意味着，重返秦汉法书，倡导"尊碑"思想，就是要克服魏晋以来帖学的"体势"。康有为甚至认为，魏晋书家曾有的秦汉源流，都已被后人搞得面目全非了："故今日所传诸帖，无论何家，无论何帖，大抵宋、明人重钩屡翻之本。名虽羲、献，面目全非，精神尤不待论。"[126]

当然，康有为的书论，意不在"书"，目的是要讲明："书学与治法，势变略同。"[127] 但由此可以看出，清末以来金石入画的背后，与汉学和宋学之争有着极其密切的关联。时至帝制灭亡、走向共和的时代，宋学再度兴起，也便是很自然的事了。

123　（清）戴震：《戴震集》卷十一，上海：上海古籍出版社，2009年，第214页。

124　章太炎曾如此盛赞清代汉学家们："曩者凌曙卖香，汪绂陶瓦，戴震裨贩，汪中佣书，张惠言饿不能具饼饵，及其学术有造，往往陵厉前哲，修名烂然。自今以往，上品将无寒门，斯风则堕地矣！"（见章太炎：《章太炎文集》，北京：线装书局，2009年，第214-215页）

125　崔尔平注：《广艺舟双楫注》卷一，上海：上海书画出版社，1981年，第38-39页。

126　同上，第34页。

127　同上，第30页。

# 十

"绘事后素"，仅仅四字，说出的不只是中国书画的本原，更是一个伟大文明源起、发育、转折和再造的流脉。圣人之意，就在历代人的注疏、解释、会意和发见里，生生不息……

万象

# 画中《琵琶行》
## ——小议山水人物

陆蓓容

## 一、人物

这幅画（图1:《琵琶行图》轴）的作者名叫郭诩（1456—约1529），江西人。其生活时代略晚于沈周（1427—1509），又略早于文徵明（1470—1559），与吴门画派的第一代人恰相后先。不过，每个地区流行的文化氛围与价值观大不相同，他所选择的习画道路显然大异其趣。而且，倘若回到明代的时空之中来观察，那么，他也曾获得很高的认同，至少一度不逊于吴派的同仁。这一点从传世作品数量也能窥见一二。毕竟，若没有广泛的收藏基础，就无法保护作品远离水火与兵燹。目前关于郭诩生平经历的记载大多脱胎自其同乡晚辈陈昌积所作的传文。他没有走上求取功名的道路，而是四处游历，增长画艺，弘治年间曾经供职于宫廷，后来又幸免于宁王朱宸濠谋反之乱。

史料中的郭诩宣称，绘画的源头在于真山真水，或者说，在于人切实的视觉经验。相形之下，"谱"这种图样是低级的，并不值得参考。他的艺术实践既有诗与画交织的作品，也有"抱膝、辟谷"这类与修行相关的题材。许多年前，学者已经指出广义浙派、江夏派的画家，多出于闽北、赣东、皖南的道教流行区，常以"某仙"为字号，彼此风格有几分接近，其中翘楚如吴伟（1459—1508）者，还曾因帝

图1　明　郭诩《琵琶行图》轴
纸本水墨　154×46.6 cm
现藏于北京故宫博物院

图2　明　吴伟《琵琶美人图》　纸本水墨　124.5×61.2 cm　现藏于美国印第安纳波利斯艺术馆

　　　　　　　　　　　　　　　　塞尚的山水境域

王崇信道教而得到皇室的赞助。[1] 自号"清狂道人"的郭诩,实在也应该是这个群体中的一员。不过,传记尽管能够传递一些基本的事实,毕竟常常带有格套化的传奇意味,不可贸然轻信。《琵琶行图》轴当真无所依傍么?

另一幅来自吴伟的画(图2)也许会让我们大为惊讶。这位抱琵琶的女子,与郭诩笔下的浔阳商妇,姿态如出一辙,连身上的飘带、琵琶的颈子方向都大体一致,线条的锐利方折多所接近,只有诸般细节不同。这些细节包括发型、衣料与琵琶囊的花样,以及怀抱琵琶的局部动作。不过,但凡讨论整体形象,就得暂时抛下枝节,痛快承认这种大面积形似很难出于巧合。如果我们恰巧知道,陈昌积为郭诩所作的传记里,还曾说过"是时江夏吴伟、北海杜堇、姑苏沈周俱以画起名,览诩画,莫不延颈愿交焉"的话,便能隐约感觉到郭诩压根儿不是孤孤单单地吟游而创作着。撇开恭维的浮沫,便能明白这话的本质:他和同时的名家多有交流。

他和吴伟生年相近、信仰相同,风格亦颇多重叠,两人一定有过不少共享的视觉经验,这还不是唯一的例子。"享"或"不享",出于个体选择与身份认同;谁先谁后,光明正大还是偷偷摸摸,就不必刻舟以求了。因为谁也不知道在他们两位之前,"琵琶仕女"的主题是不是已经变得受欢迎起来;这个形象的粉本,是不是已经小范围传播开了。

总之,如果说《琵琶行图》轴纯出于作者的意匠,便是误会了绘画这门技艺。如同诗人从来不是在空白的天幕下创作,而是时时以自己的妙手去撷取星光;画家当然也不会对着一个新主题傻下笨功夫,而是深谙移花接木、借力打力的技术——何况这主题本不一定像我们猜想的那样新。史料难征,诚然无法考证吴伟与郭诩究竟谁"原创",谁"抄袭";可一旦意识到先照搬、后改易的流程原在绘画的基本生产模式之中,便能想到,迷恋创新性是我们当代人的执念,不可总是执此描述、想象,甚至夸赞他们。

两幅画当然有很多不同。从创作的角度来看,琵琶女身上的各种纹饰差异明显,需要解释。可是若从功能的角度来思考,立刻就不再神秘。且放下对文艺生活的一切美好想象,暂做一下计功谋利的理性自然人,来讨论绘画与诗歌的区别。

---

1 石守谦:《神幻变化——由陈子和看明代闽赣地区道教水墨画之发展》,收入《从风格到画意:反思中国美术史》,台北:石头出版社,2010年。第329-350页。石先生所举的例子里不包括郭诩。

古代中国少见成功的"职业诗人"，多见读书人学而优则仕，学不成则做幕僚、做老师、做医生、做地主或农民，同时"以诗名"。不错，诗给诗人带来的，常常是名，日久才转化为不可确计的种种好处。可有一些画家，确实只靠技艺谋生。在这种情形下，一张张画要先换成过日子的银钱，久后方能变做一位长期支持的东主，或者响当当的名气，让生产者衣食无虞。我想，讨论诗的时候，不妨将重心先放在写的一面，承认它可以是生活的记录，而不必总替诗人抖擞精神，去在意潜在的"广大读者"。讨论画的时候，倒要视情况来思考，看它更倾向于解衣盘礴的创造，还是更加面朝受众，比较像一件商品。

所谓的"谱"，也就是简单的形象或结构，一定有助于复制和传播。即便嘴上嫌弃它格调不高，画家的手和脑向来诚实，或多或少资取于兹。在前机械时代，复制又一定不可能精准，会留下许多宽松的罅隙。学者们讨论苏州作坊的集体作伪时，早已注意到这一点，并提出了一种精彩的推测：在同一条产品线上，高配、低配都有供应，由客户自行选择。色彩纷呈、花纹精细的，可能贵一点儿；略具形象、不求严谨的，大概要价稍低。这样一来，那些罅隙都成了可资利用的空间。换句话说，尽可以"丰俭由人"。吴伟、郭诩都属于以技艺谋生的那一类人，讨论他们的选择，多少要把这种假说考虑在内。可是，此处的情况还不止如此。为什么郭诩选择了这些纹饰，而不是另外一些呢？

两位画家笔下的女子都不能算是写实。明代女子多戴发罩，高髻并不常见，这样的发型大体出自晚期画家对于早期古代女性形象的模式化创造。但郭诩所画的那一位，衣纹中有一些似是而非的"团窠花"模样，近于唐风而远于明式。尽管那所谓的唐韵，也是想象多而实据少。[2] 这么看来，吴伟草草留白，是因为他不需要暗示画中人出自哪朝哪代；而郭诩添笔之际，心中或有个模糊的意图，要让人相信"她"从唐朝走来。

讨论绘画总是因为维度之多而困难重重。纯然为博取善价，或者从细微处埋藏用心，都是某种极端的设想，实际情况常常介于多重可能性之间。幸好，在我看来，即使这一切分析都无法坐实，也有办法说明郭诩不是全然偷懒——"不一定总是在线"的原创性，于此悄悄探出了头。请仔细比较两名女子的神情。吴伟笔下

---

2　关于两位画中女子的形象细节，曾向扬之水老师求教，承详细解答，谨此致谢。她还给出了明代女子戴鬏髻的一般形象，参见《中国古代金银首饰》，北京：故宫出版社，2014年，第407页。

那位，只是没有笑模样，嘴角还微微往上。她可以是千千万万擅弹琵琶的无名女子。郭诩笔下那一位，嘴角已向下扯着，就差没哭出来了，这必定是浔阳江头的琵琶女，抚今追昔，万感幽单。

我们不知道那位慈眉善目、垂首倾听的微胖男主角，是否同样其来有自，但觉他温和、可爱，迎着她抬起的瞳子垂下双眸。其实，有故实的绘画，原不必追求各种要素的完满，只要呈现出最关键的部分，再以某种方式告诉我们那故实究竟是什么就行；观众自会顺应自己内心的需求，以意逆志，用知识和想象把缺失的部分补全。倘若只画个白居易，而说这是《琵琶行》的诗意图，恐难取信；把他抹了，只在抱着琵琶的她头上题一遍原诗，却不妨也可以成功。

郭诩确实过录了原诗。此作出名，与录文大有关系：学者早已注意到图文的呼应，也注意到这种甘心让书法占据三分之二幅面，把绘画空间压低的奇妙形式感。而我注意到的，则是书法创作时的辛苦安排：他在算字数的时候，一定经过苦苦斟酌。天头地脚基本齐平，落款盖印的位置留得恰到好处，都是证据。并且，"夜深忽梦少年事"一句之末，"事"字忽然加大又拉长，占去五六个字的空间。这种形式上的变异，不只为打破单调，而是为了让后一行的字数有准儿，保证在"辞"字处打住。那又是为什么？原来，按传统习惯讲究起来，"帝京"之"帝"可以抬头另写来表示尊崇。即便不总以形象的原创为追求，作品中仍然可能蕴含着不同形式的主观用意，只是常常深藏在细节中。

在人物画的世界里向下探索，果然能见到只有"她"而没有"他"的同题创作。连抄诗的麻烦都可省去，只要说一句"写乐天诗意"便告功成。这类图像不登美术史之堂，有时是因为时代太晚，并且技艺平常。这样做确实保证了对大师名作的尊敬，却也放弃了对艺术品功能性的关怀。假若你偶尔还看看拍卖图录，一定愿意承认：书画都有实用的一面，古人并不总是出于绝对的欣赏才去求取它，今人也不见得都是在为品质买单。

文雅的故事是一种很受欢迎，又不容易出错的选题，当它恰好与仕女图这种重在感官愉悦，欣赏门槛不高的绘画门类相结合，便大有扩张之势。清末有一位嘉兴画家潘振镛，谋食沪上，成了海派小名家，作品以仕女图为主，很受南方人欢迎。换口饭吃的活计，论笔墨、线条、色彩，当然有时出挑，有时平平。若论构图，就很有意思了：他是真正的换汤不换药。

图3、4　清末　潘振镛《笛子》、《江上琵琶》

　　　　　　　　　　　　　　　　塞尚的山水境域

萧山博物馆藏有一件潘氏作品，有位姑娘在画上吹笛子（图3）。请注意整轴的基本布置，再与同一作者的《江上琵琶》图轴（图4）对照观看。除了两位姑娘装束不同，奏乐的姿态与乐器有别，其他一切都相当接近。看来，无关宏旨的部分本来就不必修改，画家所做的努力简直全不在"表现诗意"，而是一次次地对原有的图式略加调整，使它与当下的主题相适配。假如我们知道这种坐在船首的女子半身像图式普遍流行于晚清江南地区，便能想到：潘振镛处理的问题与郭诩有几分相近之处。

不过，这个例子比前一个更彻底。对创作中的各种要素，艺术家心中自有一杆秤，而每个人称出的分量天差地别。郭诩很可能是从图式的传统里剪下枝条，嫁接到主题的枝干上。在潘振镛那里，不同主题好像只是一个个等待装填的空花盆。他只要一次次调整好插穗，进行扦插。

看来，形式的生命史有其独立性，不必与主题的历史密切相关。当我们进一步思考诗歌、文章、典故这一类主题传统绘画何以持续存在，它们是怎么被识别出来的，就会发现：问题的关键不总在创造和继承，而常在选择与命名。画家需要选择一个兼容性较佳，包含故事关键要素的场景，还需要以某种方式告诉我们他在画什么。否则，观众就很难从无数匿名的琵琶女里，辨出自己认识的那一位。画上的要素越少，识别的困难就越大。假如郭诩不题诗，我们好歹还能在那些与琵琶和男女相关的故事选项里猜上一猜。可潘振镛不点题，弹琵琶与吹笛的两位女子就说不清谁是谁了。不妨倒回去看一下吴伟的画作：画家只落了个穷款，害得三名观者都不能在题咏中把本事坐实。

二、山水人物

文本与图像的传承方式显然并不相同。绘画不能"无实物表演"，这是它与诗歌的一大区别。它要求一些专门的技艺，比起书写，门槛也要稍高一点儿。我们尽可想象《琵琶行》怎样在歌儿舞女口中代代相传，也不妨设想它成为名作后，可能被许多读者抄写记诵过。这类字纸大约早在知识史与印刷史的风烟中湮没殆尽，毕竟，只有那些最为精善，或出自名家手笔的抄本，才会被后人视为书法，妥善保存。看来，借版刻而传，只是诗歌传播的诸多道路之一。这种有韵的文学，只要

以某种方式走进我们的记忆，就能开花结果，永驻青春。

可是一旦形象化，就得讨论那形象的物质载体如何保存。纸绢之大患在其有身，寿命长短，取决于人们怎样相待。世变、水火、无知与贪婪都能让它香消玉殒，这还可归之于集体、"底层"或无意识。更隐匿的一种，乃出于人们刻意的选择。万事万物总在日月消长中慢慢变化，价值观当然也不能永恒。当一种普遍的风格不再独大，另一种风格崛起代兴，观众的趣味不知不觉就跟着转变了。假如新起的路数恰好出于掌握话语权的阶层，再有一些位高权重、大有影响的人加以鼓吹，它留在世上的机会就变大了一些。而它之前的流行样式，哪怕曾经风靡，也会因为日渐失宠而淡出人们的视野。这样描述当然过于简略，不过对眼下的话题已经够用。说郭诩那一类人物画作品相对少见，暗含着一种对比——来自吴门画家的另一类作品看起来实在更多。

创作的生涯那么短，材料的本质那么脆弱，可收藏的历史那么长，它有太多机会在书画的存量世界里加减乘除。当我们以为自己谈论着"美术作品的发展史"之际，不妨稍微警醒点儿。因为本来旁逸斜出的故事，早就被收藏家先磨洗，后打扮，变得溜光水滑了。推原往事，未必是郭诩不曾反复创作同一题材，而是因为经历了漫长的浙派与吴门之争，在新的价值观影响下，收藏家们眼里已不再有他，自然也不愿意在藏品库中给他留下一席之地。明末清初，吴伟和他的同侪已经十分落魄，被骂成"狂态邪学"；而吴门开宗立派的沈周、文徵明，则施施然进入文人的绘画史，被视为接续元人余韵的大师。若非如此，所谓吴门画家的《琵琶行》诗意图们，恐怕没有那么好的运气，顺顺当当地流传至今。或者说，纯粹的人物画不见得就此绝响，而一段时间之内的山水人物样式，也未必清一色要选择"移船相近邀相见"的片刻来下功夫。

偏好的影响还不止如此：需求影响市场，有伪作，是因为有人愿意为爱买单。谈论郭诩、吴伟和潘振镛的时候，并未额外进行鉴定工作，是因为我倾向于相信它们都有一定的品质，与这些画家另外的作品也不相矛盾，能够在风格的谱系里找到位置，为自己做出证明。可是，一旦进入这个集数百年藏家宠爱于一身的吴门绘画世界，鉴定难度简直又陡然加码。沈周、文徵明生前就知道自己的艺术已成为别人的衣食之资，对伪作极其宽容。而当时水平最高的无名氏们，手上功夫还真不见得差到哪儿去。并且，鉴定这件事，与观看者的知识、能力、心态和愿望都大有关系。我看画没有天赋，也不够勤勉。锻炼既少，常不免持论过苛。无论前辈学者以为伪

作的仇英《浔阳送别》，还是作为真迹来讨论的文徵明《真迹卷》、唐寅《六如墨妙》卷中的《琵琶行》一段，我都有所怀疑。[3] 话说到这里，简直有点像在开玩笑了。难道"影响深远的吴门诗意图"，只剩几张二流作品可靠、可看、可谈么？

正本清源是一种理想化的史观。纷繁的现实早就教给我们：事件的线索常将常断，能把握的往往只是趋势而已。就像读《琵琶行》时，不必问白居易到底参考了多少前代文学作品；看诗意图时，也不必苦苦让这些彼此熟悉的艺术家排排坐，猜想后辈从前贤那里继承了多少东西。艺术家与观众总是在名声、趣味、知识和心态的闭环里彼此牵扯，既角力，又合作。在一段较长的时空中，人和作品不过是瓦块砖头，是否可见，质量如何，原没那么要紧，只要我们能看到主题传统的大厦日渐坚实。

既然创作与收藏两类事件，生命长度简直不成比例，不如承认这种势态，把伪作看成真实世界的某种投射：它们被题为文、唐、仇诸家作品，至少证明了这几位在世人心中居于何等地位。人们愿意相信，山水人物式样的《琵琶行》诗意图，大概是经他们之手开始流行的。这类作品都以卷、轴为主，册页少见，而且设色比水墨为多，大小青绿皆有实例。若论创作，设色、工细与否，似乎确由画家的意匠决定，并没有一定之规。若论功能，就得承认细笔敷色既是当时假画作坊里最受欢迎的商品，也是后世诗意图不曾偏离的主流样式。悦目的需求与礼物的性质互为表里，均在其间。

读诗与看画，节奏完全不同。本来，读者脑中设想到的一切，都依着诗句顺序逐渐展开。而以画绘诗，假若人物为主，既可学郭诩的旧样，刊落枝蔓，省去老长啰唆；还可借重连环画的方式来制造长卷，如《洛神赋》诸卷那样，画出一个个时间断片。若是选择了固定的山水背景来安置人物，就得把最重要的情节安顿在一个瞬间之内，让观者立刻明白故事大旨。毕竟它无法呈现一连串"先下马，后上船，先听见琵琶，再遇见人"的过程，更不必说依序表明她如何诉苦、他怎样回应，也解释不了"凄凄不似向前声"与"江州司马青衫湿"之间的逻辑关系。

---

3　关于《琵琶行》主题绘画，最重要的论文或许是林丽江的《由伤感而至风月——白居易〈琵琶行〉诗之图文转绎》（《故宫学术季刊》第20卷第3期，第1-50页），我曾反复参考。本段节选所涉及的绘画作品史料，与她所谈的大体一致，但看法不尽相同，对整个问题的观点当然也不一样。因全书尚未完稿，此处不能一一呈现，祈读者鉴之。（此处所提书稿后以《书画船边》为题出版，北京：中华书局，2021年。——编者注）

图5　明　文徵明（传）《真迹卷》　绢本设色　29.2×153.6 cm　现藏于台北故宫博物院

回顾原诗，正叙、倒叙，直笔、烘托，熔铸一炉，真好像一团针插不进、水泼不进的剑花。而在山水人物的绘画序列里，"先后"常不得不变作"已经"，历时偶不免化为共时。长卷与立轴、册页和扇面的观看方式不太一样，还有缓缓打开的过程。在视觉材料中，它的铺排空间相对更大，时空交叠的情形有时会更加明显。传为文徵明的《真迹卷》（图5），便是如此。

开首一段露出了山岩、篱舍和几棵青红秋树，树后远山下一道澄江。屋舍之前，平坡临水，水中芦荻萧萧，一匹马卧在岸上。小船儿空泊着，人都在大船上坐。两人掌舵，主客对面。明月高悬，红烛高燃，商妇怀抱琵琶，伸手拨弦。其间有完成时态的"主人下马客在船"到"犹抱琵琶半遮面"；有荻花、枫叶和月光的声色中，现在进行时态的音乐会；还暗示了过去完成时态的"谪居卧病浔阳城"

　　　　　　　　　　　　　　　　　　　塞尚的山水境域

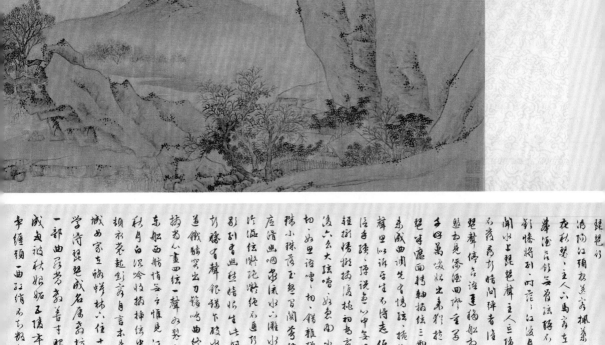

琵琶行

浔阳江头夜送客，枫叶荻
花秋瑟瑟。主人下马客在船，
举酒欲饮无管弦。醉不成
欢惨将别，别时茫茫江浸月。
忽闻水上琵琶声，主人忘归
客不发。寻声暗问弹者谁，
琵琶声停欲语迟。移船相近
邀相见，添酒回灯重开宴。
千呼万唤始出来，犹抱琵琶
半遮面。转轴拨弦三两声，
未成曲调先有情。弦弦掩抑
声声思，似诉平生不得志。
低眉信手续续弹，说尽心中
无限事。轻拢慢捻抹复挑，
初为霓裳后六幺。大弦嘈嘈
如急雨，小弦切切如私语。
嘈嘈切切错杂弹，大珠小珠
落玉盘。间关莺语花底滑，
幽咽泉流冰下难。冰泉冷涩
弦凝绝，凝绝不通声暂歇。
别有幽愁暗恨生，此时无声
胜有声。银瓶乍破水浆迸，
铁骑突出刀枪鸣。曲终收拨
当心画，四弦一声如裂帛。
东船西舫悄无言，唯见江心
秋月白。沉吟放拨插弦中，整
顿衣裳起敛容。自言本是京
城女，家在虾蟆陵下住。十三
学得琵琶成名属教坊第
一部。曲罢曾教善才服，妆
成每被秋娘妒。五陵年少
争缠头，一曲红绡不知数。钿
头银篦击节碎，血色罗裙翻
酒污。

和"黄芦苦竹绕宅生"。

传为仇英的《浔阳送别》图卷（图6），则是山水实景为主，掺带一点儿《洛神赋》式样的遗意。可它的时态并不比"文徵明"更清晰，在某些地方倒更显混乱。第一个画面是白居易骑着马，带着僮儿，正从青山间奔向白水畔，要去赴一场送客之约。画面上端是一座水绕山围的浔阳城，远山近路之间树色丹黄，又挑出丛竹掩映的临水楼阁。不论工拙，只说命意，这种处理与前一卷十分相似。待到水边一段，白居易已经下了马，上了船。牵马、提灯两位僮仆说着话，树下歇息的僮儿靠近一座小亭。诗人坐在大船的主位上，船工撑着篙子，僮儿望着他，客人对着他，琵琶女背对我们，把音乐送给他。

这种画法，看上去是以时间顺序为逻辑，可着实难免增字解经之讥。琵琶亭

图6　明　仇英（款）《浔阳送别》　绢本水墨　33.6×399.7 cm　现藏于美国纳尔逊·阿特金斯艺术博物馆

　　　　　　　　　　　塞尚的山水境域

別 中 結

图7　明　仇英《人物故事图册·浔阳琵琶》册页　绢本设色　41.2×33.7 cm　现藏于北京故宫博物院

　　　　　　　　　　　　　　　　　　　　　　塞尚的山水境域

已是平添波俏，而诗中所无的一行白鹭，好像掐着"主人下马"的点儿飞过万顷月波；空荡荡的草亭之后，又有一位渔人，在大家伤怀的当口，抱着胸，盘着腿，照旧作自己的营生。主客双方有不少仆从，倒也罢了。小船上露出的那半张俏脸，到底是"犹抱琵琶半遮面"的女主角之分身，还是画家好心送给她的一位船娘？

　　看到现在，恐怕大家都有了条件反射，立刻就要追问意匠何来。答案倒也不出意外——普遍认为是仇英真迹的《人物故事图册》中，也有一页，裱边旧题"浔阳琵琶"。（图7）仔细一看，风景铺陈都抹了个干净，可画面右上端的丛树里，仍有个亭子尖尖。画面低处，牵马提灯的两个仆人照旧说着话儿，小船上的她还是只露半张脸，大船上的一群人神情动作个个相似，只是桌上多添了几个菜碟。假如以诗歌的情境为标准，长卷像一段不甚高明的视频剪辑，而册页像一张照片。不用在先后次序上着意安排，就不会"说多错多"。纯以画家理解和表现事物的能力来评判，它的细节也更合理精致：栏杆当然要围在人身之外，撑篙的人当然要注视水面，而不是笑眯眯地望着我们。

　　《浔阳送别》图卷与《浔阳琵琶》册页，署名相同，真伪相对，正是理解艺术市场的好例子：一方面，伪作就像假名牌，有高仿、低仿、假冒种种层次，对应着不同的价格与需求，与原作图稿密切相关的高仿作品历来不在少数，仇英款的青绿山水人物画实属重灾区；另一方面，主题与作品总是彼此依靠，拧成一股绳地发展壮大，图稿一出，化身千亿，不但堪为大名家造势，也促进了主题的进一步流行。我们这些当代人，动辄为经典文献故事所骗，觉得收藏家与作伪者是诸葛亮和周瑜，势同水火。可故事之外的人生千姿百态：有时候，双方是周瑜打黄盖，一个愿打一个愿挨。

画中《琵琶行》——小议山水人物

# 造境与成景
## ——台与山水意象随札

程乐松

　　顾恺之谓"山水以形媚道",一语道破传统中国山水画的清癯与飘逸。描摹外在的自然山水,让它们以尽量接近真实的样态呈现在画面上,显然不是山水画家的目标和追求。物、景之间,横亘着画者心眼之间的山水意象与管笔拟太虚的技艺。正如元明之际王履强调的那样,"吾师心,心师目,目师华山",从画者的自我到自然的景物,经历了一系列的感受性和表达性的转换。对于画者和观者而言,物是象的载体,而景则是象的表达。眼中山水到胸中山水的变化,从自然山水到人的体悟中的萧索飘逸的景与境,才是山水画的妙处,也是画者与观者透过画作默会于心的交流空间。

　　画中的山水是物与象、自然与景色的对举,山水画就是画家用自身的理解和技法完成的对自然景物的超越。值得深思的是,画家在山水画作中尝试实现的超越,其目标恰是向"自然之道"的迂回和归依。画作就是让自然山水之中蕴藏的自然之道以意象的方式呈现给画家和观者。从这个意义上说,围绕山水画展开的解读总是要在物与景之间的转换中展开,画家心中的意象加上可被观看的景,构成了《林泉高致》中论及的观者和画者都可以进入的可居、可行、可游的山水之境,"画者当以此意造,而鉴者又当以此意穷之"。具有审美表达力和鉴赏力的人的主动参与和融入才让山水得到了活力和生气,气韵生动的山水、活脉流转的画境,才是自然山水向审美意象的进化与境化。

　　画者和观者之间围绕着画——创作与鉴赏——展开的互动构成了一系列在主

图1 明 董其昌《秋林书屋图》轴 纸本水墨 54.4×58.1 cm 现藏于台北故宫博物院

观与客观的张力之中完成的事件，正是这一系列的事件，激发了关于物与象构成的理解和言谈的空间。当然，画是一种容纳了物的物，画家在观看自然且实在的山水之后，以独特的视角与理解运用习得的技法，将自然之物不无变形地再现于画纸之上。作为一种物质和视觉载体的画，在容纳了自然山水的同时，也完成了对自然的意象化改造。对于观者而言，画里的山水显然不是自然山水的"原貌"和"再现"，是画家要表达的、被画家内化了的山水意象。意象之中不仅包含了山水的自然之形，更蕴含了画家对这一自然之形的理解和感悟。观者要倚赖与画家共通的、

造境与成景——台与山水意象随札

对自然等万物，乃至宇宙时空的理解，达成对画作意象的把捉，并徜徉其间，得到画中真味，从而得到审美的愉悦。更为有趣的是，画作的赏析也是一种理解的层累，后世的鉴赏者会带着一种独特的前理解——不断层累的赏析和理解——去观看画家完成的画作。

现时的观者在面对《溪山行旅图》《鹊华秋色图》等著名画作之时，会在以下四个层面展开围绕画作的理解：其一，画作中描画的山水等自然景物；其二，作为画作赏析背景的知识图景，其中可能包括绘画技法、画家的精神世界、个人生活史与画作完成时代的社会史等；其三，历代鉴赏家对画作内容及其意象的描绘与解析；其四，观者面对画作时形成的审美愉悦。当然，纯粹的审美愉悦只是一种抽象和理想状况下的描述，任何审美活动都是以不同层次的前理解为基础和前提的。

作为审美活动的知识基础，前理解对于鉴赏者而言，是某种具有一定程度公共性的观看和诠释基础。在同一个知识图景中，鉴赏者对于画作的内容、画家的构图与技法，乃至审美的意象有一个基本的共识，当然，这种共识是有一定的限度的。完全的共识就是审美价值个体性的消亡，而缺乏基础共识则会导致审美价值缺乏可公度性。因此，在共同的知识图景和理解基础之上，每一个鉴赏者都会得到不同的具体感受和审美体验。

在传统中国山水画的鉴赏之中，上述的公共性一方面建基于观看者和画家在技法和审美实践中共同的经验，以及不断层累的对绘画意象的理解空间；另一方面则来自一种类似"通感"的观念。这一观念的基本内核就是相信每一个人的审美能力，即不同的人对山水画所呈现的气韵和意象的理解都有一种神秘的默契和共通。这一观念与"人同此心，心同此理"的信念有异曲同工之妙。这种神秘的默契来自人与自然共同呈现和遵守的道，天地万物的根本之理。正是因为这种道的理路及其呈现，绘画才能与其他的技艺与表达方式一样，超越自然的描摹和刻板的技法，让画作成为画家与观者接近和融入道体的关窍。正如王微在《叙画》中强调的那样，"图画非止艺行，成当与易象同体……以一管之笔拟太虚之体……岂独远诸指掌，亦以明神降之，此画之情也"。绘画也是一种神而明之的自我修炼，同归殊途地融入道体的方式。对于传统中国的绘画者和鉴赏者而言，具有神秘性和超越感的审美体验是理解画中山水的基本常识，朱景玄在《唐代名画录》中强调，"移神定质，轻墨落素，有象因之以立，无形因之以生……妙将入神，灵则通圣"。对山水的感悟和表达，不仅实现了山水的超越，更使画者和鉴赏者完成了自身超越和精神境界的

提升。因此，以体验感和超越信念为基础的神秘底色是我们理解山水画的基石。

此外，我们还应该注意到，传统中国山水画的鉴赏是在某种文人共同体内部展开的。文人共同体通过不同形式的表达分享着审美价值和自然观念构成的知识图景。更为重要的是，大部分的文人都有不同形式的审美理解和艺术表达的实践经验。知识图景与实践经验，加之对人与自然、人与人之间的通感能力的信念，使传统文人共同体形成了围绕看似高度个体化、高度抽象和体验性的意象与感受展开的艺术诠释空间。

相较于传统的文人共同体形成的艺术鉴赏的公共空间，当代人不仅要首先面对经过现代化改造的知识图景，更要将鉴赏和理解的公共空间拓展到缺乏艺术表达实践的"外行"之中。艺术创作过程中的体验与感受的缺失，迫使缺乏艺术实践的"外行"更加依赖不断层累的艺术评论以及周边知识来完成观赏和理解画作的过程，"外行"们是在层累的艺术史知识和审美指导中被引导着进入了一种相对固定的理解视角和方向，围绕这一机制，就可以形成一种容纳"外行"的艺术理解的公共空间。

同时，当代人也显然不会相信人与人、人与自然之间存在着某种神秘的通感和默契，更不会认为人具有某种默会宇宙和自然根本之道的能力，甚至机缘。由此，当代的山水画鉴赏——在沟壑森严的职业学术提倡的"客观性"和艺术知识指导下的定向理解的双重推动之下——的公共空间从意韵的通感转向了内容的考索：对具体景物以及画作创作与鉴赏的社会史及精神史的叙述，尝试不断追问一种以确定性为尚的结论。意象、体验与美感带有高度主观性和个体性，其后果就是以个体的主导性消解了知识的客观性，从而导致学术研究意义上的审美评论与研究缺乏客观评价的基础。与其"缥缈地"谈论山水画带来的意象与审美体验，不如直接指向一系列"是什么"的追问。例如这个景物是什么？技法是什么？画者的心态和目标是什么？画面中不同元素对自然景物的变形是什么？这些变形背后的隐喻性和转换性机制是什么？这些转换机制显示了什么技法？技法的来源与运用方式是什么？等等。不断的追问，都不约而同地指向了某种还原性目标，将山水画的内容还原为某种确定的对象。在解谜过程中不断积累的"具体知识"、被还原的内容及其创作过程让画作呈现出一种独特的确定性，让画作变得越来越"透明"。这种确定性和"透明感"，在很大程度上消解了不可还原的山水意象与审美体验。不难看到，解读范式的转换，将"还原性"的限度问题凸显出来。

图 2-1　清　何远《丹台春永图》　泥金纸浅设色　33.5×27 cm　私人收藏

　　　　　　　　　　　　　　　　　　　　塞尚的山水境域

图2-2　清初　弘仁《山水册页》　纸本设色　25.2×25.3 cm　现藏于上海博物馆

造境与成景——台与山水意象随札

作为山水画中比较常见的视觉元素，在山水等景物的错落中出现一个平展的空地——这样的空地也可以在山形走势中形成一个凌空的平台，这种被笼统地称为"台"的元素，其视觉特征是比较明显的。艺术史学者往往会在审美和构图、技法的视野之外尝试找到这些台出现在画面中的原因，台往往被当作画家在构图和创作中的一种刻意措置的表达元素——毕竟从构图意义上看，这些台与山势的走向、气与水的活流脉络、三远的措置没有直接关联，也很难与具体的技法联结起来。

鉴此，"台"的问题才显得十分独特：一方面，我们在不少山水画中都可以找到与台的形象相近的视觉元素，从而完成对视觉元素的还原；另一方面，台在山水画中的存在，换言之，山水画中某些视觉元素是否可以被判定为具有独特意涵和象征价值的"台"，仍受制于不同的解读视角。更为重要的是，台这一视觉元素在道教信仰的超越性实践中的地位和功能都十分独特，具有丰富的象征意涵，因此，将图像中的某些部分解读为与道教信仰及其修炼实践紧密关联的台，并不能完成一种还原性的解谜。与之相对，台的丰富象征意涵让图像内容的还原性解说构成了另一个亟待破解的隐喻，它会直接指向另一些基于神秘感和体验性的问题，例如，画家的信仰及其实践中是否包含了与台相关的存思等修炼？在某一个时代的文人共同体中是否存在着某种关于山水意象与超越观念的普遍的关联？有了台的元素，是否就可以肯定山水意象的超越性？不妨说，面对山水画中的台，任何还原性的解说都是一次与还原目标背道而驰的神秘化。甚至可以说，台的出现与澄清，不仅没有使得山水画透明起来，反而是让山水画及其背后的生活、精神与信仰世界变得更加难以捉摸和充满了神秘感。

在关于山水画源流的诸种讨论中，道教的宇宙观和身体观，乃至基于这些基本图景的修炼技术与体验成为一种重要的资源。与此同时，中古之后的山水画作赏析中也十分重视山水画家的信仰身份及其修炼实践。近来，青年艺术史学者葛思康（Lennert Gesterkamp）就尝试将黄公望的《富春山居图》解读为内丹修炼的内观图，并且将其中某些视觉元素对应内丹修炼过程中的某些具体阶段。在山水画的解读中反复运用道教信仰的元素，不仅是因为山水画中不乏《洞天问道图》之类直接与洞天和道教旨趣的叙事主题结合在一起的例子，更因为道教信仰中十分典型的"内在超越性"（Beyond Within）。这种超越性强调了一种真实与幻景的辩证关系：可见的物体与可感的对象内蕴着某种不可见的超越性，这种超越性不

图3-1、2、3　晶光清明耀华内景图　玉光澄辉高明内景图　圆光灵明洞照内景图

能脱离这些可见的表象。与此同时，穿透可见的表象之后，直抵不可见的超越性，才能触及事物的本质或作为事物本质的本体。质言之，可见与不可见的辩证关系，让观看者不得不将眼前的实景目为本体的"幻象"，而透过实景得到的难以把捉和言说的体验才是"真实"。这一特征与强调"以形媚道""意在笔先"的山水画创作和鉴赏十分契合。对于山水意象的解读，必须突破山水之形，进入到画作开启的空间之中，把握到形象之外的笔意与自然之道。

在观念契合的基础上，结合文献的解读，道教信仰愈发成为山水意象解读的重要视角。包括德罗绘（Hubert Delahaya）在内的很多艺术史学者都认为早期的中国山水画有某种宗教性特征，他们尝试将山水与绘画的最初关联指向中古早期山水与洞天的想象。更宽泛地说，可以与传统中国的隐逸文化与山岳崇拜结合在一起。德罗绘得到这一结论的重要论据就是"台"与《画云台山记》之间的紧密联系。德罗绘尝试复原了顾恺之《画云台山记》中所描述的云台山，其中就有大量的"台"，这些平展的空地可以直接使人联想到道藏文献中的存思法术，并且可以直接与存思法术和实践对应起来。

与山水画中所见的诸种与道教信仰有关的元素相较，台还有另一层独特性。它不仅可以直接指向山水的象征意涵，还能连接到道教信仰中的身体观，以及围绕身体展开的实践技术。众所周知，作为小宇宙的身体与作为大身体的宇宙之间存在独特的同构性：天地之间流行的元气与宇宙时空中的事物变化，可以"映射"在身体内的变化之中；修炼者通过一系列的存思和内观技术与实践发现身体内部的结构及气血脉络的流转，也可以掌握宇宙与天地的结构。进而言之，正是因为这

种同构性，道教才能通过"内炼真元"的方式，通过控制体内的气血运行来感应乃至掌控天地之间的元气运行，达到科仪和法术的效验。在这一观念基础上，身体与山水的形象性对应就显得十分自然，道藏中所见的《元气升降图》就是通过山水图形来隐喻地展现身体内部的气血运行方式的典型例子。

在身体与宇宙的同构性之外，身体与宇宙在具体的信仰实践中存在着一种交迭的象征关系。身体的内景是自然的景致，作为内景的自然景致中还可以再一次地安置身体，于是，身体与宇宙在存思的内景中就形成了独特的反复互嵌的关系。在道教的信仰实践中，修炼者会在存思过程中以"存思造境"的方式将自己置于某一个独特的、由山水和台构成的"景"之中，我们既可以将这些在存思过程中造出的景视为身中的内景，也可以将之目为修炼者的身体所处的外部的景。今本道藏中所见的《无上三天玉堂正宗高奔内景玉书》就有多幅类似的内景图，其中包括"晶光清明耀华内景图""阳气化成内景图""洞阳火龙奔飞内景图"等。这些内景图都有一个共同的特点，即画面上都是修炼者位于某个矗立在大水之中的石笋之上，石笋的顶部就是一个铺展平坦的空地，也就是台。就其功能而言，这些内景图是用类似自然山水中的台的元素描述体内元气流转于身体之内的不同阶段。然而，从画面出发，我们会发现一个十分有趣的倒错：修炼者存思过程中形成的身体内景中赫然有修炼者，同时身体内元气流转的具体状态是由山水和台构成的"景致"。

在道教的存思实践中，身体与宇宙的复杂关系得到了全面的展现。然而，从身体到宇宙，从景致到元气，都是在修炼者的体验和感受中展开的。在山水画的创作意义上讲，这种"冥通元遇，不为外人所知"的独特神秘体验的确可以成为在笔先之意，也可以成为画家真正想要透过山水之形表达的真义和真相。一旦我们尝试将这种可能性落实为具体和确定的解读时，就会遭遇前文所述及的"还原性"限度问题。

对于山水画的鉴赏者和解读者而言，台的丰富内涵及其与道教信仰实践的紧密联系既是一种广阔的诠释空间，也是导向过度解读的陷阱。显然，我们很难想象在山水画中出现的，可以被解读为"台"的视觉元素都具有如此复杂的宗教意涵及象征性。更多的时候，我们只能将"台"的出现视为某种观念性的关联，而非还原性的确证。正如我们在前文中述及的，传统中国的文人共同体分享着同一个观念系统，这一观念系统的成分十分复杂，对山水、自然、超越，以及个人与本体之间

的感通和体悟能力等多层次的主题，都有所体现。道教信仰中的宇宙与身体、存思与内景，可能都是这个体系的组成部分。

此外，我们还应该十分清醒地意识到观念的真正丰富的内涵与漂浮于言谈之中的观念用语之间存在的巨大鸿沟。对于道教信仰的实践者而言，内景与内景中所见的台，乃至台上的自己，都是宇宙与身体辩证关系的象征性体现，更是修炼过程中真实可感且确然无误的感受——这种感受的真实性往往要超过自然界可被观察的实景。与此相对，对于在文人之中围绕向慕仙道展开的谈论之中，内景是一个被描述和谈论的概念，其中涉及的台及其形象也是这种谈论的一部分，而不是一种真实感受。被描述的内景成为基于言谈形成的想象。画家在进行山水的观看和表达时，把这一想象的内容以意象的方式抽取出来，作为表达自然山水及生命的内在超越性的载具，也是完全可能的。质言之，对于信仰者而言，通过存思完成的造境，以谈论的方式达成观念的流转，并激发了某种独特的想象，这种想象最终成为可以被凸显出来的视觉元素，最终成为景的一部分。这样一来，我们不能认为山水画中的台与道教信仰没有关系，也不能认为山水画中所见的台就是道教信仰和实践中所见的台。通过台与山水画解读的关系，我们不难看到以确定性为旨趣的还原性解读的正面价值和潜在危险。

当然，在造境与成景的差异之余，我们还可以看到山水意象中值得关注的共通之处。可以将之描述如下：从观看到创作的过程中，具有主体性和独特审美视角的人的在场使得山水从自然转化为一种可被解读的意象；与此相对，在画作中的山水意象中，人通过不在场的方式和对自然山水的转换性表达完成了这种主体性的表达和融入。从物到景的"逆还原性"变化，有赖于创作者的个体感受与理解能力的参与和运用；从景到境的转化，则有待观看者对创作者所表达的感受与理解的把捉，并将对画作的理解与自身的审美能力融合起来，形成一种更新的对画作和画者的理解。

意象蕴含的主体性是山水意象解读的起点，也是最终的界限。它展开了以确定性和客观性为目标的考索与以感受性和体悟为核心内容的通感之间的诠释空间。以感受的主观性消解创作与观看过程的客观性会导致公共性的缺失，同理，用还原性解读抵消个体化的审美感受则会消磨意象构成的理解深度。更为重要的是，我们需要体会在前文所述的、作为一系列事件的三重观看构成的更具层次感的复杂关联：创作之前的观看与面对画作的观看包含的双重主体性和个体理解之间，才

是可以被还原为视觉元素并成为公共描述基础、并且具有具体形具的画作。如果将不断层累的鉴赏和解读也纳入后一种观看者的个体理解之中，那么就会发现在关于山水画及其意象的鉴赏和解读之中，主观与客观之间存在着交迭的相互影响。

应该承认，在艺术史或者艺术鉴赏的意义上，以上的文字并没有任何技术性价值，但却不妨成为某种方法论反思的粗粝尝试。

## 附言

笔者在山水画的鉴赏及创作，以及艺术史领域缺乏专业的素养，一种完全外行的絮叨，可以被视作对专业化学术带来的知识性傲慢的无力反驳；同时也可以视作对传统中国博雅君子的文质彬彬的怀念。然而，吊诡的是，并不成功的反驳，并不深沉的怀念，居然也是倚赖某种专业学术的知识准备——道教学——展开的。

# "世界山水化"
## ——冯至留德时期的里尔克之悟

张巍卓

## 一、奇遇

"从1931年起，我遇到里尔克的作品。"[1] 这是诗人冯至一生里的一次决定性的遇见，从此里尔克好似他的影子，一生都未与之分离。这场相遇，也象征着中国人同里尔克这位伟大的现代派诗人结下了解不开的因缘。

1930年，冯至考取了河北教育厅的公费留学资格，入德国海德堡大学哲学院，跟从赫赫闻名的文学史家贡多尔夫（Friedrich Gundolf）研习日耳曼学。作为当时格奥尔格圈（Georg-Kreis）的核心成员，贡多尔夫对德国文学研究的基本世界观和范式转变是很明确的，他的作品《莎士比亚与德意志精神》《格奥尔格》《诗人与英雄》《浪漫主义者》，尤其代表作《歌德》一扫19世纪历史主义重材料和传记式考察的迂阔之风，确立了以民族精神为根基的英雄谱系。他笃信历史伟大人物的典范力量，力图通过呈现英雄人格的存在和发展的统一，揭示超历史的生命本质[2]。

冯至听贡多尔夫的讲演，在其引领下迈入日耳曼精神的万神殿，对他而言，贡多尔夫在文明论基底的层面为现代浪漫文化重建了罗盘。而此时他聚焦于里尔克，

---

1　冯至：《在联邦德国国际交流中心'文学艺术奖'颁发仪式上的答词》，《冯至全集》第五卷，石家庄：河北教育出版社，1999年，第198页。

2　雷纳·韦勒克：《近代文学批评史》第七卷，杨自伍译，上海：上海译文出版社，2009年，第26-43页。

其意义绝不止于个人趣味之定向，里尔克实际上处于德语文化乃至现代文学意识转变的暗潮里，至少在掌握着舵盘的贡多尔夫这儿，里尔克已经悄然取代了格奥尔格在其心目中的神圣地位。

贡多尔夫去世前一个月（1931年6月）撰写了研究报告《论里尔克》，他不幸去世后，该报告由他的遗孀伊丽莎白编辑出版，故而本书又是他的天鹅之歌。一直期待聆听贡多尔夫讲演这个主题的冯至，直到遗著正式出版后才读到，然而，师生二人对里尔克的理解却极具亲缘性。

贡多尔夫着重于比较格奥尔格与里尔克，他们的诗一样博大而深刻，却采取了截然相对的创作进路：格奥尔格的诗奏响了广宇里的人类尊严的赞歌，里尔克的诗作为"施魔的艺术"则展现出亵渎与庄严之间的矛盾，如他毫无偏见地使用我们时代的俗语甚至外来词，而这从浪漫派作家如诺瓦利斯以来就被批评为"散文化"的恶习。事实上，为了写尽现代生活的全部经验，里尔克绝无任何顾忌，甚至情愿躬身侍奉，因而他的象征或比喻（Gleichnis）不啻发出了一声悲剧性的低音：

> 里尔克的比喻语言意味着激活所有显现出来的东西，从寄生虫到星空，从沙龙饰品到荆棘王冠，因为"我"完全成了依附者、被动者、可进入者、能渗透者，"我"不想也不应当抵挡风的气息，每一粒微尘皆必然地与"我"亲近，每一次风的吹拂都鼓动忍耐者游戏和演奏。

格奥尔格的生命节奏收缩，而里尔克的生命韵律舒展，他的灵魂把破碎的、深渊里的"我"化入每个稳固和坚硬的物里。贡多尔夫不自觉地以他视作德意志精神榜样的歌德为标准衡量二者，最终在背离格奥尔格的路上越走越远，因为同格奥尔格相比，里尔克的气象同歌德的世界同声相应，让自我圣化和意志创造的举动变得多余：

> 他（里尔克）痛苦的生命在我们之中、也还会在我们的子孙后代中延续，除了他明确讲出的一首"伟大的歌"，我们不再需要神圣的图像和意志的帝国。[3]

---

3　Friedrich Gundolf, *Rainer Maria Rilke*, hrsg. Elisabeth Gundolf, Wien: Johannes Verlag, 1937, S.35, S.40；另参见 Rüdiger Görner, "The Poet as Idol: Friedrich Gundolf on Rilke and Poetic Leadership", in *A Poet's Reich: Politics and Culture in the George Circle*, ed. Melissa S. Lane and Martin A. Ruehl, Rochester: Camden House, 2011, pp. 81-90。

里尔克的一生有着鲜明的成长轨迹，他的创作大致分为三个阶段：早期的俄罗斯阶段，中期的巴黎阶段和晚期的杜伊诺－穆佐阶段。从巴黎阶段开创"物诗"（Dingsgedicht）以来，他的艺术创作臻于成熟，有了自己的风格。

贡多尔夫无疑是从里尔克的物诗去领会其艺术全貌，冯至也由此进入里尔克的精神世界，因而已经同之前读《旗手》这类里尔克早期抒情诗或叙事诗的代表作，感受截然不同了。从外在的观看、理解到化为自身的血肉，是个循序渐进的亲近过程，是伽达默尔所谓的作者与读者共同生长、视域融合的历史过程。其情形，正像里尔克诗里写的："我对世界来说无本质可言，/倘若外面没有远道而来的现象，/……在我体内欣喜若狂。"（《林中池塘更柔和、更内向》，1914年）

## 二、"物诗"

冯至这个时期主要研读或真正领悟了的是里尔克巴黎阶段前后的物诗作品：诗集《时辰之书》（1905年）、《新诗集》（1910年）；小说《马尔特手记》（1910年）；所有巴黎阶段的书简、信件，还有里尔克晚年的超凡入圣之作《杜伊诺哀歌》（1922年）和《致俄耳甫斯的十四行诗》（1922年），从人与物的关系来领会创作和广义的生活之道。不过他坦言后两部晚期作品目前还不能读懂，它们真正的影响实际上要到他20世纪40年代创作《十四行集》时才显露出来。即使巴黎阶段的作品，他也首先从亲切的书简、小说和书信来读，随后才慢慢理解了诗。

为什么冯至会这般全身心地爱上里尔克的作品呢？最重要的原因，莫过于同里尔克的遇见使他在心灵废墟上重新生长出完整的自己，甚至展开了一片美妙的山水人文世界。冯至曾追随过格奥尔格，但正像贡多尔夫评论的那样，格奥尔格要用意志抓紧世界，他梦想的"秘密的德意志"回荡着古老的希腊和罗马的声音，继而有朝一日从地心浮现，拯救这个世界。对此，冯至越来越觉得疏远，连同由此回溯的德意志之魂——歌德，他除了敬畏外，也没有亲切之感[4]。相反，里尔克完全舒展开来，断念于诗人意志的"选择或拒绝"，他观察遍世上的真实，体味尽人与物

---

4　1932年1月11日致杨晦的信。冯至：《冯至全集》第十二卷，第132页。

的悲欢，[5] 直到世界的全部存在，无论至尊至贵，还是至卑至贱，无不和他的心灵结下不解的缘分，甚至冯至觉得，里尔克已不再是德语诗人，而是全欧洲乃至全世界的诗人，同中国古代的精神世界都存在神秘的联系：

> 我读他的诗时，觉得他不是用德文写的，——是用另外的一种文字。诚然，他生在现在的捷克斯拉夫的京城 Prag（那时当然属奥国），他有斯拉夫民族的血，他把俄罗斯称为他精神的故乡，法国的罗丹、丹麦的 Jacobsen，是他最崇拜的两个人，瑞典的爱伦凯是他的好友，足迹遍全欧，一直到了埃及。至于他的作品呢，好像是从我们汉代或是唐代古坟中挖出来的黑玉，上边一丝丝、一缕缕，是血同水银的浸蚀。[6]

从一开始，里尔克的诗就奠定了不一样的文明论根基，斯拉夫取代正统的德意志古典主义成为欧洲文明的轴心。1899年和1900年两次随莎乐美游俄国，是里尔克生命里最珍贵的经历，他把俄罗斯称作他体验和接受一切的基础，视为他真正的故乡——那种在特别"亲近"或"紧密"开放中显现神圣启示的存在整体！俄罗斯神话可谓陪伴了诗人终身，他曾回忆十岁时读到陀思妥耶夫斯基的《死屋手记》，就感到自己饱尝了巴格诺的所有恐怖和绝望，即便在巴黎阶段和晚年在穆佐的时期，他也从未改变过俄罗斯信念，只是不断地将当前的经验与之调和而已。当然，里尔克将东正教的上帝转变成了他歌颂的"物"，巴黎阶段一封著名的致莎乐美的信里有说道：

> 一种物性，像铅一般沉重，山一般坚硬。各种亲缘相互叠合——这谁也不曾感觉到过——，各种关系彼此衔接，组成一股贯穿各个时代的洪流。……俄罗斯人像创作家罗丹一样，是成长者和忍受者，是物的后裔，和物有亲缘关系，有血缘关系。……也许俄国人生来就听任人类历史向前流逝，目的是以后以自己心灵的歌唱加入物的和声。[7]

---

5　冯至："里尔克——为十周年祭日作"，《冯至全集》第四卷，第84页。

6　1931年4月10日致杨晦的信。冯至：《冯至全集》第十二卷，第119页。

7　转引自汉斯·埃贡·霍尔特胡森：《里尔克》，魏育青译，北京：生活·读书·新知三联书店，1988年，第62-63页。

图1　里尔克、莎乐美与俄国诗人
Spiridon Drozin, 1900

图2　里尔克从俄国带回的木刻折叠祭坛

"世界山水化"——冯至留德时期的里尔克之悟　　　　　　　　　　295

为了从文明的角度理解里尔克，冯至付出了艰辛的努力，比如从和东正教的精神气质更接近的天主教的视角重新审视德意志的精神传统，将里尔克纳入发源于天主教的现代浪漫文化谱系里看待[8]；当读到格奥尔格派正统信徒沃尔特斯（Friedrich Wolters）在《格奥尔格和〈艺术之页〉》里过分抬高格奥尔格，贬低里尔克，说他的"自我暴弃对高贵生活有害"，因而傲慢拒斥有斯拉夫倾向的灵魂时，冯至激烈地表达了他的不满[9]；反过来，每每想起老师贡多尔夫公允地对待里尔克，还写了有里尔克味道的诗作——大意为：时代纷纭中，我们保管、等待、忍耐着，等到用我们的时候，我们不惜投入熊熊烈火中，像是一片微小的木屑——他都无比地敬佩和感动[10]。

冯至从没失去中国人的关切，沉浸在里尔克世界里的他，很像20世纪初在日本研读尼采、写作《文化偏至论》和《摩罗诗力说》的鲁迅，为思索"世界之中的中国文明何处去"的问题竭尽全力，只不过物的原则取代了力的原则，成了文明之根。但在物的宁静外表下，冯至并没否定以另一种方式同因袭、同自我斗争。受里尔克的启发，冯至觉得将来同中国发生更多纠葛的是我们北方的邻居——俄国。[11] 我想这里冯至是想强调文明论的视角转化，同物的国度、物的历史接近和比较。

"至于他的作品呢，好像是从我们汉代或是唐代古坟中挖出来的黑玉，上边一丝丝、一缕缕，是血同水银的浸蚀。"里尔克的诗本身就像玉和石一样永恒精致，从物着眼、用物作比，展现里尔克与中国文化的亲缘，是多么贴切！后来海德格尔的在世的存在论分析，也认为物在存在论次序上先于人，先有了此在对物的上手，才发生同他人照面的现象。物坚硬、深沉，在永恒流变的时间里沉淀为永恒不变的现在空间，自成一个完整的天地；然而它的美，或者说它的美的显现，有各个角度、层层纹理，都要经人的躬身劬劳，同自然材料日日摩挲、交流。"血同水银的浸蚀"正意指源始体验与教养体验、自我历史与物的历史的融合同一。这种存在状态合乎之前说的日耳曼人和俄罗斯人的"呆"的民族性格，也像佛家宣扬的化身万

---

8　1931年9月17日致杨晦的信。冯至：《冯至全集》第十二卷，第128页。

9　1932年8月致鲍尔的信。冯至：《冯至全集》第十二卷，第165页。值得一提的是，晚年的冯至对此仍耿耿于怀，在《海德贝格记事》一文里又重提此事，参见冯至："海德贝格记事"，《冯至全集》第四卷，第412页。

10　1931年10月1日致杨晦的信。冯至：《冯至全集》第十二卷，第141页。

11　1931年12月9日致杨晦的信。冯至：《冯至全集》第十二卷，第130页。

物、尝遍众生的苦恼[12]，不也同中国儒家传统里的"成物""工夫"之论相通么？儒家讲"物，犹事也"，讲求人通过艰辛的工作，战战兢兢、如履薄冰来成就物，尽物之性，而不像道家的舍物尽归自然，或一蹴而就的顿悟，此乃冯至同梁宗岱以及中国20世纪30年代现代派主流思潮的本质分歧所在。

物诗的启迪，首在自我心性的重塑。冯至不就是从自己的怀疑、自卑以及虚荣出发，检讨了现在中国人离人的本性太远、无法认清现实的命运，或伏枥于因袭的传统与习俗而无力奋起做个完整的人吗？[13] 不彻底地改变自己，文明之论无非空谈。冯至感受到的最初冲击来自里尔克在《给青年诗人的十封信》里的劝诫：诗人最不应该有的就是反讽（ironie）的态度！因为反讽本质上即在事物表面滑行。诗人，或者任何一位认真地对待生活的青年，都不应该养成反讽的习性。如果被它支配，就会离伟大、严肃的事物越来越远，自我无限戏仿、抽象化自己的同时，实际上会越来越依赖表面的意见，受习俗的趣味裹挟，拼命地自保，在冯至自感的虚荣与自卑间煎熬。里尔克的教诲令他身心不安，或许这位伟大诗人的笔如锋利的刀，正铲除着他心里留下的现代浪漫文化的病根！惭愧之余，他眼前浮现出一位"纯洁的诗人"，一个整全、"心灵谦虚"的人。

## 三、大观

冯至决定将《给青年诗人的十封信》翻译成中文，给远方的朋友，也为和他一样困惑、迷惘的广大中国青年送去慰藉。这十封信作于1903年至1908年，乃里尔克巴黎阶段的作品，它们"浑然天成，无形中自有首尾"，呈现了一个整全之人的心灵同其所依的更广大的世界。更可贵的是，无论阅读还是翻译此书，冯至"觉得字字都好似从自己心里流出来，又流回到自己的心里"[14]，这种感觉就好像自己写出来的一样，甚至比自己的创作都更真实、更生机勃勃，因为它纯粹地自然单纯，

---

12　冯至："里尔克——为十周年祭日作"，《冯至全集》第四卷，第86页。

13　1931年8月20日致杨晦的信，1931年9月10日致鲍尔的信。冯至：《冯至全集》第十二卷，第125页，第147页。

14　冯至："译者序"，里尔克：《给青年诗人的十封信》，冯至译，上海：上海人民出版社，2019年，第3页。

绝无半点造作和欺骗。或许可以大胆地说，这本书的翻译比冯至此前的创作更近乎自身生存的真相。就让我们随着冯至的译笔与散落各方的评论，还原里尔克领他走上的精神旅程吧！

人应当严肃认真地生活，这毫无疑义。可但凡如此，他便会感到无比艰难。里尔克告诉我们，向任何现有的（vorhanden）他人寻求帮助，求得对方的理解和支持，或者干脆躲入因袭的惯例与习俗的窠臼，人就失去了生活的严肃性。而事实上，贡多尔夫所谓人的源始体验、生存之根本处是没法儿向别人言传的。冯至对此打的比方很形象："一个个的人在世上好似园里的那些并排着的树。枝枝叶叶也许有些呼应吧，但是它们的根，它们盘结在地下摄取营养的根却各不相干，又沉静，又孤单。"[15] 他译的那首感人至深的《秋日》也教导我们：

> 谁这时没有房屋，就不必建筑，
> 谁这时孤独，就永远孤独……

唯一的办法是承担寂寞、回到自己、走向内心，特别是诗人或艺术家，理应问自己是不是必须去写，必须去做，否则将因此死去。里尔克初见格奥尔格，后者也如此教导他写诗，如今他亦这般同青年诗人谈心。

可这样一来，寂寞不就封闭了自我，将自己同世界隔绝开了吗？的确，它关闭了现有世界的大门，却开启了通往自然或存在世界的窗口。习俗在伦理和道德上是成立的，然而它在生存论上意味着隐瞒和欺骗。既然如此，我们就把视线转向物吧；向物寻求帮助，抛掉自以为的几百年或几千年的态度，扔弃俗套的题材，去看日常生活呈现给我们的事物吧。我们要像落于生活之手里的"原人"一样，用原始的眼睛观看周围事物，仿佛它们刚刚从上帝的手里制成。

美和丑，善和恶，贵和贱已经不是里尔克取材的标准，他唯一的标准却是真实与虚伪、生存与游离，严肃与滑稽。[16] 里尔克在此做了和尼采一样的价值重估的工作，他读到波德莱尔的《腐尸》一诗以及福楼拜的小说《行善者圣朱利安》，不

---

15　冯至："译者序"，里尔克：《给青年诗人的十封信》，第3页。

16　冯至："里尔克——为十周年祭日作"，《冯至全集》第四卷，第85页。

是在最震撼、极丑恶的视觉图像前学会观看物的方式了吗？《腐尸》教给他断念于选择或拒绝，从最令人作呕、可怕的事物中看出生存在一切存在者中间的存在者；《行善者圣朱利安》更启示他怀着纯洁的爱，去躬身侍奉最恐怖、最危险的事物。[17]即便神圣的上帝，在这样一位原人看来，也并非时空彼岸的超验现实，而是我们以工作、休息、沉默和欢愉，日夜从万物中采撷最甜美的资料建造的物！[18]

冯至过去的诗不也吟唱孤独与寂寞吗？那是离开母亲之怀、同朋友告别后的如影随形的无奈痛苦，他心中源始体验的图景故而呈现为星群离散的宇宙，加之国难当头，人间分离的惨剧每天都在发生。他读里尔克的诗，最有感触的莫过于《新诗集》里刻画孤独的诗篇，几年后他选译的也是这几首诗[19]。《豹》描写公园中的豹的孤独，它的目光被一条条铁栏杆弄得疲倦，只觉得在千万条铁栏杆后没有世界；《培塔》重现《新约》里抹大拉的玛丽亚在耶稣死后的悲痛，她盯着从十字架上解下的死去耶稣的手和足，痛苦于她如何还能在这第一个爱之夜里进入他的心房；《一个女人的命运》描述女子的命运，女人像是一个国王在猎场任意举起的酒杯，国王把杯中的酒一饮而尽，把杯子珍重收起，随后就遗忘了杯子的存在。

冯至此前并非没有写过相同的故事，如《饥兽》对应《豹》，《十字架》契合《培塔》，《什么能够使你欢喜》同《一个女人的命运》类似。然而他从没真正放下自己的情感，像一个原人那样观察每个物的孤独，更不用说从这样的观察本身考虑两个孤独者的关联以及他们共在的世界。里尔克现在则教导他：诗是经验，而不是情感，现存世界里的情感已经足够多了，并没有什么创造意义。也就是说，在此之前，冯至或许从来没想到过，在情感的关联之外，存在着与之截然不同的经验的关联；他也从来没追问过自己，个人从情感出发的源始体验是否必定为人生的绝对开端，一任它扩展为对世界的总体想象？

里尔克却告诉他，当人的寂寞在内心里扩大，人在像原人一般看周围事物的时候，他也在回返自己的童年。儿童何尝像大人那样对周围事物采取防御和蔑视的态度呢？他只会去接近它们，从生疏慢慢地熟悉，完全不计较年岁的流逝，时间的

---

17　里尔克：《马尔特手记》，曹元勇译，北京：北京十月文艺出版社，2019年，第101页。

18　里尔克："第六封信"，《给青年诗人的十封信》，第54页。

19　马立安·高利克："冯至的《十四行集》：与德国浪漫主义、里尔克和凡高的文学间关系"，冯姚平编：《冯至与他的世界》，石家庄：河北教育出版社，2001年，第536页。

快慢，直到在心灵周围营建一所"朦胧的住室"，让每个印象与一种情感的萌芽在自身里，在暗中，在不能言说、无法知觉、个人理解所不能达到的地方完成[20]。这样一来，还有什么命运不是从人自己出来、由人担当而变成伟大事物的呢？

更重要的是，开掘寂寞、回返童年、沉醉于童年往事，也是人在其回忆里重现先祖事业的历程，毕竟人在寂寞里行走每一步，其实都像亚当第一次给物以名称，像祖先第一次同物相遇，与之亲近，扩大存在的领地。里尔克说得好：

> 那些久已逝去的人们，依然存在于我们的生命里，作为我们的禀赋，作为我们命运的负担，作为循环着的血液，作为从时间的深处升发出来的姿态。[21]

物所组成的自然，于是同人类的历史、更准确地说是由人的寂寞开展出的存在的世界一样。因此，里尔克才会说，寂寞的个人跟"物"一样被放置在深邃的自然规律之下[22]。在同物的关联即做事的意义上，源始体验的背后还有无限深幽而广大的历史世界，它透过个人的寂寞开展出"山水"空间。

为此，冯至选择翻译里尔克的散文《论"山水"》（1902年）。里尔克用了常见的 Landschaft 一词，通常的意思即风景或景观，而冯至创造性地从中国画传统取"山水"之名，恰恰通达了里尔克的精神实质，既突出传统的山水同人物、自然同风俗之别，又微妙地在"大观""寓居"等生存样态上，重建人同山水的联系。此外，冯至将此文放在《给青年诗人的十封信》的附录，领悟了这篇文章乃里尔克教诲人如何生活的题眼：我们为什么要同"物"发生关联？我们又为什么从寂寞中开展出同"物"的关联？因为这是"世界山水化"的历史性事实。

里尔克告诉我们，古希腊的艺术世界里只有人，而基督教的艺术只关心天堂和地狱，却在无形中开辟出一片待判定、可装饰的"地域"，这是介于天堂和地狱之间、人类欢庆并赞美圣者的地方，人们在此用美好的山水装扮、点缀圣者，于是人画出山水，全是为着寄托他的欢愉等情感和虔诚，而山水并没有独立的个性。文

---

20　里尔克："第三封信"，《给青年诗人的十封信》，第29页。

21　里尔克："第六封信"，《给青年诗人的十封信》，第55页。

22　同上，第52页。

图3-1、2　列奥纳多·达·芬奇《蒙娜丽莎》（局部）　Leonardo da Vinci　*Mona Lisa*　1502—1506　版面油画　77×53 cm
现藏于卢浮宫

艺复兴便沿着这个趋势发展，伟大的达·芬奇画人物，表现他的体验和寂寞地参透了的命运，如《蒙娜丽莎》里，一切被达·芬奇领会了的人性都蕴蓄在蒙娜丽莎的宁静微笑之中，但另一面，他把不能言传的经验、深幽与悲哀都留给了蒙娜丽莎所在的山水空间，山、树、桥、天、水的神秘联系远远超越了人的范围，它对人来说是生疏的，完全在自身内演化。

　　因此，达·芬奇预感到了"世界山水化"的进程。未来几个世纪山水艺术的制作，直到印象派和里尔克所在的沃普斯韦德画派，艺术家越来越懂得从习俗的态度中走出来，寂寞地沉潜在万物的伟大静息中，没有期待、也无急躁地观看和表现它们的存在怎样在规律中消隐，从观看和绘画工作中探索人生在世的基本生存样态。值得注意的是，里尔克在巴黎阶段撰写了大量关于梵高、塞尚以及沃普斯韦德画派的艺论，冯至最珍视的乃《论"山水"》的最终结论，可见他对艺术背后的根本生存问题的关注：

在这"山水艺术"生长为一种缓慢的"世界的山水化"的过程中，有一个辽远的人的发展。这不知不觉从观看与工作中发生的绘画内容告诉我们，在我们时代的中间一个"未来"已经开始了：人不再是在他的同类中保持平衡的伙伴，也不再是那样的人，为了他而有晨昏和远近。他有如一个物置身于万物之中，无限地单独，一切物与人的结合都退至共同的深处，那里浸润着一切生长者的根。[23]

冯至在慢慢努力靠近、触摸"共同的深处"。在写给杨晦的信里，他说想过把"冯至"的名字废去，恢复原来的"冯承植"[24]：因为他自从读了里尔克的书，对于植物谦逊、对于人类骄傲了；因为越像植物一样谦卑，做精神的穷人，对事事都断念（Resign），才越能对万物的共同之根有所领会。更明确地说，断念就是断去建立纯粹情感关联的念头。"承植"当然不意味承旧家族或者任何既定人物、团体之培植，毋宁是从自我的寂寞中追溯"人和物结合所退至的共同的深处"，回到由物或事情本身指引的历史关联中去。

因此，冯至如今只感到"海一样的寂寞"。他曾经觉得寂寞是条蛇，渴望着像故乡那般的爱的世界；他自己的命运则像小河，终在风吹雨打间漂流远去，无所依凭[25]。现在的大海意象呢？它正是德国的生命哲学家最喜欢的譬喻，意谓涌动不息的生命，冯至跟着里尔克更进一步，强调生命本身因寂寞的滋养，沉浸于无限广博的历史性的存在海洋，命运的不可知早已溶解其中了，未来消失在由过去拯救了的现在里了！

到这儿，冯至一定读懂了里尔克的存在之诗，特别是那首他反复吟咏、品味的《新诗·浪子出走》：

> 走开这一切的缠绕，
> 它"是"（ist）我们的，并不"属"（gehört）于我们。

---

23  里尔克："论'山水'"，《给青年诗人的十封信》，第92-93页。

24  1931年4月10日致杨晦的信。冯至：《冯至全集》第十二卷，第121页。

25  张辉：《冯至——未完成的自我》，北京：文津出版社，2004年，第69页。

《新约》里浪子回家的典故，经里尔克之手转化成浪子出走的故事，被赋予了根本的生存论意义。《马尔特手记》的结尾重复了同一个故事，而其结束又是整本书或者说浪子新生的真正开端。

冯至非常清楚地知道，浪子代表了每一个对自己的生存有所领会的人，包括作为诗人的自己，诗的运思不再是在现存之家泛滥的情感气息，漫布世界的空间和角落，使人从被熏染到厌腻，相反，唯有出走，家园才可"回归"。他必须拒绝被爱，同所有熟悉与亲密疏远，在第一次地观看、触摸、摩挲物的过程中，开掘童年经验的宝藏，一边回溯同我们的祖先生活交会的历史空间，一边营建存在的家园。

## 四、创作

观看只是创作的开端和潜能，不到创作，"共同的深处"、存在的家园仍隐而未彰，图像语言也还是未经血同水银浸蚀的玉和石。如果说冯至从《给青年诗人的十封信》中学会了观看，那么他从《马尔特手记》——特别是里尔克论罗丹的书札中学习了诗的创作。当然，创作究其根本叩问的是生存的境况，观看已然为它打开了视域（Horizon）。

《马尔特手记》描写远远离开鬼魅荒凉的丹麦城堡之家的主人公马尔特，来到巴黎这座恐惧之城、贫穷之城、死亡之城，他在开篇就感慨说，"虽然，人们来到这里是为了活着，我倒宁愿认为，他们来到这里是为了死"[26]。马尔特观看各式各样的医院、贫民窟、肮脏的饭店、令人作呕的房屋乃至尸体，被恐惧支配着。对此，冯至承认，里尔克的这本书使他了解了很多有关恐惧的东西，恐惧亦是这本书的主要内容。[27]

但巴黎也是一座苦难的学校，它磨炼着马尔特的感受力、观察力和表现力，促使他回忆、书写童年，不知疲倦地阅读和写作，以抵抗恐惧。他向我们诉说生与死、爱同神，他在那里歌颂着贝多芬、易卜生、古代的情人同巴黎市中的乞丐。在童年回忆和现实观察、个人心灵和世界历史交错重叠而成的世纪末图景中，冯至感

---

26　里尔克：《马尔特手记》，第13页。

27　1933年9月14日致鲍尔的信。冯至：《冯至全集》第十二卷，第173页。

到好像置身于一个庄子曾经神游过的世界[28]。然而他很清楚里尔克所要道出的世界的真相：以创作抵抗恐惧。换言之，艺术除了促成观看的真实，还要探究真实性，为世界的真实性作保。[29]

《马尔特手记》作为里尔克巴黎阶段的代表作，隐藏着在他看来最重要且最深刻地掌握艺术之道的大师：罗丹。或许可以毫不夸张地说，书里全体艺术家的形象，易卜生、贝多芬、古代的情人们，其背后处处是罗丹的影子。《马尔特手记》里的生存难题也无一不在罗丹的艺术当中得到解决。里尔克这段时期随罗丹学艺，对此，冯至下了非常明确的判断：罗丹怎样从生硬的石头中雕琢他生动的雕像，里尔克便怎样从文字中煅炼他的《新诗》里的诗；里尔克的诗，像是雕刻家雕刻的一座石像。[30]

冯至的判断，我想不光在说诗的成品要像雕刻一般棱角分明、清晰有力，而且诗、甚至一切艺术形式的存在论原型都是雕刻！这是可能的吗？当然是的。因为雕刻还原了人和物这一最本源的在世关系：物置于人的四周，人永远都可以作为原人观看它，上手使用它，更可以通过物展现他在世的最自然的情态，恐惧或欲望：

> 如果我们从中世纪的雕刻回顾到古代，又从古代回顾到那渺渺茫茫的太初，我们可不觉得人类的灵魂永远在清明或凄惶的转捩点中，追求这比文字和图画、比寓言和现象所表现的还要真切的艺术，不断地渴望把它自己的恐怖和欲望，化为具体的物么？文艺复兴时代可算是最后一次掌握这伟大的雕刻术；那时候万象更新，人们找着了面庞的隐秘，找着了那在展拓着的雄浑的姿势。[31]

里尔克告诉我们，罗丹做着一个悠长的、百年如一日的梦；他感到自己只是梦里的无名者，无名到仅仅像海洋的波动，单纯领受历史交托给人类的永恒责任，以

---

28　1933年10月1日致杨晦的信。冯至：《冯至全集》第十二卷，第141页。

29　汉斯·埃贡·霍尔特胡森：《里尔克》，第113页。

30　冯至："里尔克——为十周年祭日作"，《冯至全集》第四卷，第85页；1931年4月10日致杨晦的信。冯至：《冯至全集》第十二卷，第119页。

31　里尔克：《罗丹论》，梁宗岱译，上海：华东师范大学出版社，2016年，第11页。

雕刻事业默默守护对过去的敬畏。

可他周围的世界在剧变，尤其他所在的巴黎大都市，现代人躯壳之内的灵魂的殊异趣味和体验在疯狂滋长，相应地，各种艺术形式加速更新着，其趋势是用更抽象的技艺尤其音乐化的无形文本表现灵魂的变动不居。躯体变得稀薄、透明，灵魂却沉重又不可见。《马尔特手记》里，马尔特的恐惧，正因为他看着巴黎城市大街上的行人都有无数面孔，时刻取下或戴上，而他接收的所有印象都像病毒穿透他的躯体，向着内部深入，可他又不知道那里在发生什么。[32]

现代哲思的母题，就在于穿过不断变化着形象的躯壳，让面目全非的灵魂可视化，说到底，它相信人是时间性的生存者。发端于世纪末的巴黎和维也纳的精神分析，可谓现代哲思本质的最极致表现，通过临床谈话以及艺术研究和创作，它还原了躯体症状的外表下，灵魂能量（libido）在时间进程里变换上演的各出戏剧。

里尔克笔下的罗丹呢？他逾越了现代哲思的边界。从事雕刻于他而言意味着对古人之伟大和历史之永恒的敬畏，他跨蹰着却坚信：即使现在的灵魂多么沉重复杂，也只由身躯承载，同身躯乃同一个存在（Sein）；他用生命的大能拥抱它，日夜摩挲、抚慰、温暖它，眼里再无巴黎的喧嚣，耳畔再传不来舆论的好恶声，心里也再无现代的恐惧；他因敬畏，每一步都留下了必然的足迹；他的人格随着雕刻化入万物共同生存着的真实而严肃的共和国[33]，雕刻让流逝的时间化作永恒的现在空间，将历史形塑成美好的结晶体。

受鲁迅和厨川白村的影响，冯至曾服膺于精神分析，他的部分早期诗作也反映了这方面的思虑以及相应的意境构建。但从此刻开始，随里尔克以及他笔下的罗丹，冯至对创作有了全然不同的领会，专注或中国人所说的"敬"（Concentration）准确归纳出他未来创作的基本态度[34]。创作的第一要务，便是放弃灵魂的信马由缰，集中身心的全部能量于工作。里尔克呼吁回归内心的寂寞，在此表现为罗丹之"手"日夜不息的及物操劳。关于罗丹工作时的情形，里尔克在写给妻子克拉拉的一封信里描述得细致入微，聚焦于罗丹的手：

32　里尔克：《马尔特手记》，第17页。

33　冯至："里尔克——为十周年祭日作"，《冯至全集》第四卷，第85页。

34　1933年10月1日致杨晦的信。冯至：《冯至全集》第十二卷，第142页。

图4 罗丹《上帝的手》 Auguste Rodin *The Hand of God* 原始模具铸造于1895年以前，大理石版本雕刻于约1907年 大理石雕像 73.7×60.3×64.1 cm, 230.4 kg 现藏于大都会艺术博物馆

　　这里是"手"。"就是这样的一只手"，他说着，一边有力地伸出一只手比划着，手势是那么有力，我不由想，从这手势里生出了不少东西。"就是这样的一只手，拿着一块粘土和……，"他指着那两个极其深刻、神奇地汇成一体的形象，"这是 création, création……。"他说得真妙极了……这个法语词失去了其优雅色彩，也没有德语词"创造"的那种拖沓的滞重……它从一切语言中解放了自己，赎回了自己……它独立于世：création……[35]

　　我想里尔克的意思，不光是字面上的手的工作从一切语言中解放和赎回自己，手的工作本身就是源始的诗意语言，或者说是栖居于诗意语言的生活。罗丹手的每一刻动作，抚摸、揉搓、切割、打磨，都沉酣于大自然无名的沉毅、慈悲以及历史永恒的视野里。

　　罗丹从雕刻"面"开始他的创作事业。面是什么呢？它绝非我们通常以为的人脸的复制，毋宁是手及于物的朴素工作，在自然里探索超越机缘与时间的人的源

---

35　转引自汉斯·埃贡·霍尔特胡森：《里尔克》，第105-106页。

图5　罗丹《塌鼻人》Auguste Rodin
*Mask of the Man with the Broken Nose*
1864 (cast before 1882)
青铜　现藏于大都会艺术博物馆

始在世情态：他观看、捕捉光与物接触、交错、游戏着的各个角度、平面以及它们的对峙与组合。故而面可以说是他重建历史生命甚至宇宙生命的细胞。最初名为《原人》（*L'Homme des premiers âges*）的《塌鼻人》雕塑标志着他对"面"的雕刻水准臻于完善，让我们来看看里尔克的解读：

> 我们可以感到罗丹创造这个头的动机，一个渐渐老去的丑怪的人的头，那塌了的鼻子更增加他脸上沉痛的神气；生命的丰盈全聚拢在这眉目里……如果我们给这悲痛面孔的万千呼声抓住，我们会立刻感到这呼声并不含有控诉的口气。它并不要对宇宙宣告；它仿佛负载着对自己的裁判（它的一切矛盾的调和），以及一个承担得起自己的重负的沉毅。[36]

人类的苦痛、忍耐凝聚于这具原人的面孔，面的每个角度都显露独特的光影，它的全体仿佛波动的海洋，一切的激动都融进其中了，静是没有的了，死也是没有

---

36　里尔克：《罗丹论》，第19-21页。

的了，它所呼应的宇宙一刻都不曾停止在动。虽被称作"原人"，但它同时经罗丹之手，把我们带到西方文明的曙光处，即古希腊人在世的体会！莱辛在《拉奥孔》里说过，从古希腊发展出的雕刻艺术已懂得抓取时间和历史里的"暗示性时刻"，寓动于静，完成人物的性格和命运。除了动这一面，古希腊人的心灵又是自足的，就像他们活在城邦里，却并不因此舒展不了生命，这座原人的雕塑自成一个世界，它全神贯注地抓住自己，承受着世界的重负。

从雕刻面到人的躯体，复杂性在成倍地繁殖增长，意味着罗丹每时每刻都在突破掌握人体能力的局限，随着面连结、扩展到身体的全体，身体的每一寸肌肤都像一具面孔，忍耐着、将要诉说着苦痛，但身躯仿佛控制不住了，它的重心在形成、移动，从根部升到枝干甚至果实，所以躯体的"姿势"发生了，源始的"性"的分离也由此而来，标志着罗丹心中的世界历史进入到一个新的阶段：基督教或中世纪。

里尔克的解读同《马尔特手记》里主人公的童年回忆契合：从存在的视野审视基督教的历史本质即"爱人"，即性的分离和基于爱的沟通。罗丹雕刻的《施洗者约翰》与《夏娃》分别代表着性的分离后，男性和女性基本的在世取向：前者走着走着，胸怀世界，永不停歇地用步伐丈量广阔的土地；后者则和原人一样保留着内倾的姿态，她的头埋在臂弯的黑暗里，堕入母性而卑微的奴役，向着深渊谛听。

但爱指引着罗丹，使得他像同时代的印象派画家那样，从心底创造出新的物之形态，新的雕刻单位——接触。性的有差异的弥合、交会的面，从此成为视觉焦点，沐浴在爱的大生命的光辉之中。我们从他的雕塑《吻》中，感到一阵阵美的预感和力的寒战渗透了亲吻着的男女的躯体；《永久的偶像》里的少女跪着，却带着古代宗教里的那种宽容、高洁和沉毅的神气，仿佛从静夜的高处凝视着脚下的、把面孔全伏在她胸前的如在万花丛中的男子，整座雕塑浮现出一种充满了神秘的伟大。[37]

接触点越来越密集，越来越猛烈，男人和女人投入搏斗的大混沌里，同他们接触的还有各路天使、巫魔。罗丹将他最钟爱的但丁梦里的一切人物及奇形怪影全召唤了出来，他孤寂地雕琢了二十余年的《地狱之门》领着我们走进中世纪晚期，

---

37　里尔克：《罗丹论》，第27-29页。

图6
罗丹《吻》
Auguste Rodin *The Kiss*
1881—1882
大理石雕刻
181.5×112.5×117 cm
现藏于费城罗丹博物馆

也是《马尔特手记》里回忆至深处的世界。对此，里尔克诠释说，这里上演的是一部不知粉饰、礼教、派别和阶级，只知搏斗的历史：

> 这历史也自有它发展的过程。它从本能变成了思慕；从男性对女性的欲望变成了人和人的依恋。这历史也就是这样出现于罗丹的作品里。依然是两性的永久搏斗，可是女人已经不是一个被征服或驯伏的畜牲了。她是充满了欲望和像男人一般清醒的。我们可以说他们俩团聚在一起，一块儿去寻找他们的灵魂。[38]

---

38　里尔克：《罗丹论》，第31页。

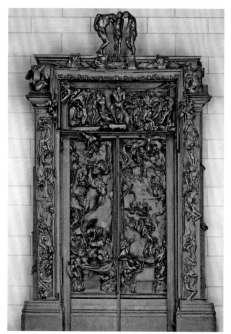

图7
罗丹《地狱之门》及局部
Auguste Rodin  *the Gates of Hell*
铸模于1880—1917年，by Auguste Rodin
浇铸于1926—1928年，by Alexis Rudier
青铜
636.9×401.3×84.8 cm
现藏于费城罗丹博物馆

塞尚的山水境域

图8 罗丹《幻影，伊卡洛斯的姐妹》
Auguste Rodin  *Illusion, sister of icarus*
1894—1896
大理石雕刻  62.5×95×53.5 cm
现藏于巴黎罗丹博物馆

    地狱之门还未曾开启，正如原人永恒地忍住了他的痛苦。但丁描绘的炼狱对罗丹而言，可谓联通古与今的恒久的世界图景，乃原人间分离、接触、依恋的历史空间化的表现。天堂还很遥远，人要用力量承载地狱的重负，这是世界历史进入现代的标志。如果说《思想者》呈现了一个标准的现代版原人，用尽全身的脑力支撑下坠着的地狱之门，那么《人和他的思想》《幻影，伊卡洛斯的姐妹》则将所思唤醒为一个轻盈的女子形象，同他接触，而接触的点线面，无不闪烁着爱的光辉。无论对罗丹还是作为诠释者的里尔克来说，情人的思、爱人的历史才是人性的、永恒的。

    罗丹并未对现代人心灵所受的愈发残酷的折磨以及他们的疾苦、紧迫、不耐烦与不知所措熟视无睹。他深沉地爱着波德莱尔，"在这里，既没有审判厅，也没有诗人挽着影子的手去攀登天堂的路，只有一个人，一个受苦的人提高他的嗓子，把他的声音高举出众人的头上，仿佛要把他从万劫中救回来一样"。[39] 然而他坚信历史的永恒，相信忍耐与爱是历史的常与变时刻的持存本质。雕刻就是要把"持存的"和"消逝的"环节分开，守护文明的永恒品质。他明白，慰藉现代人，更需要确立伟大的典范！于是他把晚年的全部精力都奉献给雕刻肖像的事业，肖像便成了纪念碑。罗丹不知疲倦地要去掌握更多的经验，体察自己所立足的大地居民尤其民族同胞的生活历史，为此，他还创造出新的视觉焦点、新的雕刻要素——空气。

---

39　里尔克：《罗丹论》，第17页。

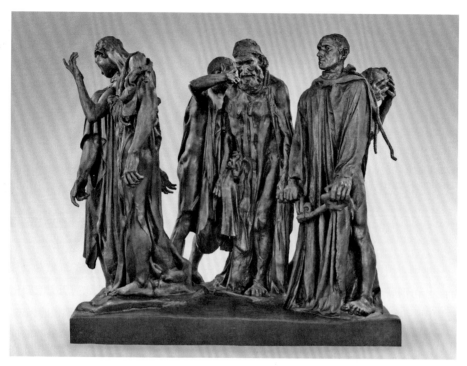

图9　罗丹《加莱义民》　Auguste Rodin　*The Burghers of Calais*　铸模于1884—1895年，
青铜像浇铸于1919—1921年　209.6×238.8×241.3 cm　现藏于大都会艺术博物馆

　　看看他新阶段的代表作《加莱义民》吧，罗丹表现赴死的六位公民如何在各自
生命的最后时刻下决心，用灵魂去活着，用那保持生命的躯体去忍受。不过这里
没有了躯体的接触，只有轮廓的交错。空气减弱了或消解了他们身体的交集，他
们仿佛自己承受着濒临极限的艰难体验。但空气让共同的天命弥散在周围。罗丹
在这之后雕刻的雨果像与巴尔扎克像也如此，人物的面容、表情、躯体的各个部
分，无不同天命交织应和，空气把现代人已经疏远了的天命感召唤回来的同时，气
聚和气散间，也指引着我们的视线与情感聚焦于人物领受天命、历史的伟大之所
在，并栖居于此。里尔克言罗丹通过艰苦劳动捐弃了生命，可是他真正地获得了
生命，因为挥斧处竟浮现出一个宇宙。[40] 这生命，何尝不是里尔克心心念念的世界

40　里尔克：《罗丹论》，第57页。

图 10-1
罗丹《雨果素描像》（四分之三视图）
Auguste Rodin　*Portrait of Victor Hugo*
1885
干点法横纹纸版画（2/8）
画心 19.4×13.8 cm
现藏于大都会艺术博物馆

图 10-2
罗丹《维克多·雨果像》
Auguste Rodin　*Victor Hugo*
铸模于 1883 年，石膏像制作于 1886 年
56.5×25.4×29.2 cm
现藏于费城罗丹博物馆

"世界山水化"——冯至留德时期的里尔克之悟

图 II-1、2 格雷特·埃克特《塞纳河畔
的无名少女》之一（亮色）Grete Eckert
*L'Inconnue de la Seine*  c. 1930
明胶银印　22×16 cm

阿尔伯特·鲁多明《塞纳河畔的无名少女》之二（暗色）Albert
Rudomine  *L'Inconnue de la Seine*  1927
明胶银印　29×23 cm

　　　　　　　　　　　　　　　　塞尚的山水境域

山水化进程里顺应永恒天命而成就的大生命？

## 五、天命

在经里尔克与罗丹培育过的心田中，一粒新的创作种子萌发了。1932年，冯至在柏林的艺术商店看到一具少女面模的复制品，面含微笑又略带愁容，好像概括了人间最优美的笑和愁，为之感动，遂买来收藏，后又读到街头阅报栏里的短文述说少女的事迹，他受这篇短文启发，忍不住地驰骋幻想，写下了一篇唯美的叙事散文《塞纳河畔的无名少女》（1932年）[41]，后收录于《山水》集。它讲述了巴黎修道院的一位有着天使微笑、不惹丁点尘世气的无名少女，被雕刻家发现并请来做模特，可雕刻家费尽心力也实现不了引少女微笑到人间的初衷，无名少女怀着莫名的怅惘自沉于塞纳河，空余好事者在她死后模制她的面容，传遍许多欧洲的城市[42]。

恐怕没有哪件器物，能像这具无名少女的面模，让冯至珍爱一生；恐怕他的全部散文作品里，没有哪篇文字比它更脍炙人口，而且在他不同的人生阶段触发了常新的思索与诠释。有意思的是，在此之前，法国作家罗曼·罗兰，包括里尔克都写到过这具面模，冯至一定不会没注意到《马尔特手记》里的刻画。联系到这段时期冯至完全沉浸于里尔克的文学世界，我更倾向于将这篇文章视作冯至演绎的一出浓缩里尔克巴黎阶段的经历和思考的"原故事"。

一开始，我们便嗅到和《马尔特手记》开篇一样喧嚣的巴黎大都市气息，从尘嚣中走来的青年雕刻家浮现出马尔特的影子，他渴望雕刻不懂得人间机巧与悲苦、甚至无从体验快乐的少女的面庞，这不正是时刻提醒自己重新开始观察和创作的马尔特的期待吗？马尔特憧憬自己能像法国田园诗人耶麦斯（Francis Jammes）那般懂少女们的事情，懂得纯粹爱者和奉献者的人性完满，唯有同习俗无染的处女一样纯洁的灵魂，方能倾听贝多芬圆满完成世界的声音，孕育无限的伟大。[43]

---

41  冯至："少女面模——文坛边缘随笔之七"，《冯至全集》第五卷，第28页。

42  冯至："塞纳河畔的无名少女"，《山水》，北京：北京出版社，2019年，第22-29页。

43  里尔克：《马尔特手记》，第63-64页，105-106页。

然而雕刻家失败了，或许因为他无法像罗丹一样将忍耐和爱耗尽在无名的工作中；或许因为艺术家和少女的世界之间永隔着无法跨越的鸿沟，这决定了他必须一再重演马尔特的浪子出走，必须拒绝被爱的命运；又或许像里尔克的诗所云的，"生活和伟大作品之间／总存在着某种古老的敌意……"，这造成了少女自沉于塞纳河的悲剧。

然而悲剧过后沉淀下来的那具微笑的面容留存在世了。就像罗丹的雕塑和里尔克的物诗，经过捐弃小生命而成就了大生命，永恒的结晶体才是冯至这篇散文聚焦的视点！我们讲到过，"面"乃罗丹还原、重建的历史生命和宇宙生命的细胞，是山水世界的基本光影要素。冯至眼前的面容亦如此。过去他顾念的模糊影子，周围世界的隐幽气氛，他的欲望化身为蛇所衔来的朦胧梦境，如今凝成清晰可见的结晶体。

当然，少女面模这一结晶体的意蕴，不止于作为审美趣味的寄托，或像往昔那般的情感依恋的对象。它现在作为创作活动的生存论图像，首先充当了诗人自鉴之镜，用以审视、考验自身在世的生存态度：有没有像罗丹和里尔克那样忘我投入，怀着敬意观察和创作？

不仅如此，诗人既是历史性的存在者，又是文明的担当者，他理应深入文明的纹理，书写历史经验的诗，而非个人的情感。这具少女面模在未来的悠长岁月里，就无数次地激发诗人关于生与死的领悟，印证了中国古人"死生亦大矣"的感叹。

翻译家童道明先生曾以冯至收藏少女面模的往事为主线，创作了一部讲述诗人一生的剧作，名为《塞纳河少女的面模》（2006年），剧里最令人触动和感怀的情节，莫过于重现冯至去世前同梦中的无名少女关于"死"的对话，我们随它进入到一片澄明之境：

冯至　　我要死了，说说你死亡的体会好吗？咱们做个交流。

少女　　走进塞纳河，月光，星光，灯光一起照亮了河水。河水仁慈地接纳了我，先是没膝，继而齐腰，然后灭顶。我一直在下沉，下沉，深不见底，月光，星光，灯光一直伴随着我……

冯至　　（惊喜）这不就是托尔斯泰说过的"没有死，只有光"吗？我也想象自己不是躺在床上，而是卧在水上，比方说，卧在扬子江上，我的身下是万

丈深渊，我的头上有万道霞光。是的，是的，"没有死，只有光"……[44]

死生之事，当然不止于个人的领悟。这具面模，在民族危亡的抗战时期，也曾启迪冯至鼓舞中国人的尊严，给中华民族送来最深沉的安慰，他在《忘形》（1943年）一文里这样写道：

> 这些面型对我们有一个共同的启示：就是人类应该怎样努力去克制身体的或精神的痛苦，即使在最后一瞬也要保持一些融容的态度。在历史上有多少圣贤在临死时就这样完成他们生命里最完美的时刻。[45]

同结晶体一道照面的是天命感，也许冯至每每观赏这具随他颠沛流离的少女面模，都会想到聆听天命召唤的罗丹，通过日夜不息的劳作，让西方文明里永恒的忍耐和爱的精神新生。天命毫无造作，唯像原人第一次的观看一样，第一次地拥抱之，牢牢把定之，领受伟大者的教诲，携与相游。这里其实已经开展出20世纪40年代《十四行集》的精神序幕，见开篇的《我们准备着》：

> 我们的生命在这一瞬间，
> 仿佛在第一的拥抱里
> 过去的悲欢忽然在眼前
> 凝结成屹然不动的形体。

如果《山水》集是一部心灵的成长史的话，那么《塞纳河畔的无名少女》可谓冯至向成熟蜕变的标志，他致敬了里尔克，也为自己的思和诗洞开了新境界。

---

44　童道明：《塞纳河少女的面模——童道明的人文戏剧》，北京：华文出版社，2012年，第46页。

45　冯至："忘形"，《冯至全集》第四卷，第14页。

# 描述的艺术
## ——作为博物志的中世纪"世界之布"

包慧怡

## 一、描述制图：中世纪"世界之布"概述

当但丁在维吉尔的引导下来到涤荡骄傲之罪、仅容三人并肩通过的炼狱第一平台，一侧下临虚空深渊，一侧是炼狱山耸立的峭壁，他望见山崖上以雪白的大理石雕刻着示例谦恭之美德的历史人物："那儿描述着一位罗马君主光荣的伟业。"（Quiv'era storiata l'alta gloria/ del roman principato）[1] 诗人选择了被动态动词 storiata 表示"描述、讲故事、用图像刻绘"，无论在意大利语原文或对应的英语动词（historiated）中，[2]"描述"的历史和时间的维度都清晰可见——而但丁本来至少有十余个不涉及时间维的静态动词可供挑选（比如《炼狱》第十二歌中的 figurato 等词）。无独有偶，与但丁的《神曲》几乎同时诞生的"赫里福德世界之布"（以下简称《赫里福德地图》）上，奥古斯都的王座下有一条掺杂古法语的拉丁文铭文："请所有拥有、听闻、读到或见到这份描述（estorie）的人向基督祈祷，

---

1　Dante Alighieri, *Il Purgatorio*, X. 72-73.

2　此处采用 Massimo Rossi 的英译，Massimo Rossi, "The Hereford Mappamundi: Visible Parlare ", p. 185, in P. D. A. Harvey ed., *The Hereford World Map: Medieval World Maps and Their Context*, London: British Library, 2006, pp. 185-189。

《赫里福德地图》，约1300年，经色彩还原

《炼狱》第十歌，《神曲》1544年印刷本

描述的艺术——作为博物志的中世纪"世界之布"　　　　319

求主垂怜设计和制作它的霍丁汉或斯利福德的理查德……"[3]"这份描述"指的就是《赫里福德地图》本身。

中世纪拉丁文和各主要俗语（古法语、中古英语等）中都没有能够准确对应现代"地图"这一概念的词汇，而多用其他名词代指地图，它们包括但不限于：pictura（图画），tabula（图表），descriptio（描述），historia（故事／历史／描述）[4]，现代英语中表示地图的名词 map 来自中世纪拉丁语 mappa，意为"布料"，"世界地图"（*mappa mundi*）一词在中世纪拉丁文中的原意即"世界之布"。一切地图都有视角，是制图者或委任者政治文化观、地域边疆观、族裔文化观的载体，地图制图学（cartography）从来不只是测绘学的别名，无论使用何种投影法，二维地图永远是对三维空间的选择性呈现和主观性描述。然而中世纪之后诞生的欧洲地图常常鼓励读图者相信相反的事。15 世纪晚期至 16 世纪以来，驱动欧洲地图工业蒸蒸日上的是大航海时代的殖民与贸易需求，葡萄牙、西班牙、荷兰、英国等国君主竞相资助奢华的世界地图集计划，这些计划就如其赞助人发现和垄断"未知领土"（*terra incognita*）商路的野心一样宏大。一张近代地图越是自诩为客观准确，是未抵达之地的可把握的缩影，是精微的测绘仪器对广袤无限的征服，它就越能宣称自己在航海大发现或科学革命时代是讲求实效的、回报可观的、不负众望的。这种导航至上的实用主义地图观直至今日仍难以撼动，在全球各类 GPS 定位系统和手机地图软件中登峰造极。也正是在这两个多世纪中，西方地图制图学经历了从"宇宙志"（cosmography）到"地理志"（geography）、从统揽无限到聚焦有限、从"天启"至上到数据中心主义、从"描述制图"到"坐标制图"的重要转型。相对于制作起来劳民伤财、几乎永远只能以孤本存世的中世纪兽皮手抄本地图，坐标地图或栅格地图（grid map）甫一问世就得到了以古登堡印刷术为代表的新科技的加持，自诞生之日就奉"精确性"与效率性为圭臬。栅格地图将一套抽象的几何网格置于空间之上，在这种网格系统中，万事万物皆可被坐标化，任何个人或地标

---

3　本文拉丁文地图铭文和动物寓言集文本均由作者译出，其中《赫里福德地图》的铭文以 Scott D. Westrem, *The Hereford Map: A Transcription and Translation of the Legends with Commentary* (Turnhout: Brepols, 2001) 为底本，辅以原地图实物的数字放大件（https://www.themappamundi.co.uk）进行转写；本条铭文中的古法语单词"estorie"对应中古英语 historie 和拉丁文 historia，都是中世纪对描述性地图的常用称呼，此处译为"描述"。

4　Jerry Brotton, *A History of the World in Twelve Maps*, London: Penguin, 2012, p. 84.

都在一个抽象的空间整体中得到自己的"确切位置"。栅格或坐标地图大肆将世界压缩为数据，一切都可以被定位、安置、标记、追踪，一切都可被锁在栅格之中。

但是我们不该忘记，从拉斯科岩洞星空图到古巴比伦陶片地图，从阿门纳赫特为拉美西斯四世绘制的纸莎草地图到中世纪"世界之布"，已知人类数万年地图编绘史的大部分时期是"描述－叙事地图"的年代。中世纪"世界之布"同时是地理和历史、知识和信仰的产物，是地名索引表也是朝圣路线图，是炫耀制图者渊博知识和绘画技巧的动物图鉴，也是一部关于宇宙创世蓝图和个人生活愿景的寓言集。如其名所示，一幅典型的中世纪地图确是一块由色彩、事件、物种与概念织成的拼织物，一页继承了普林尼式古典博物志视角的百科图鉴，一种写在羊皮或牛皮上的超链接。换言之，在成为一门田野科学和测绘术之前，地图制图学首先是一种描述的技艺，一种叙事术，而地图上以图像和文本讲得最好的故事（story）往往写就了历史（history）——时空一体、历史与地理密不可分且彼此塑造，这恰恰是中世纪"世界之布"背后的核心制图逻辑。

并非所有欧洲中世纪地图都能自动归为"世界之布"。亚历山德罗·斯卡菲认为，一张中世纪地图要成为完全意义上的"世界之布"，需要同时满足三个标准。首先，"世界之布"的结构需要遵循串联和邻近法则，而非数学和天文法则，地图上地方与地方之间的关系主要是历史性的而非空间性的，"时间和空间只有在文艺复兴之后才被定义为永恒的、普遍的、可以被等值单位丈量和量化的属性。在中世纪……空间是特定地方的成群聚合，而时间是单独事件的总集"。[5] 其次，世界之布上的地理空间是由历史时间定义的，这一中世纪史地观的代表人物是12世纪法国神学家圣维克托的休（Hugh of St-Victor），他在《论神秘的诺亚方舟》（De archa Noe mystica）与《论诺亚方舟的道德寓意》（De arca Noe morali）中指出，上帝对人类的救赎可以由方舟在大洪水上的位移来象征：历史上的帝国王权转移（translatio imperii）和文化传播（translatio studii）在地理上遵循自东向西迁移的顺序，先后造就了四大世界帝国：巴比伦、波斯、马其顿（或希腊）、罗马。[6] 休的

---

5　Alessandro Scafi, "Defining Mappaemundi", p. 347, in Harvey, pp. 345-354.

6　Hugh of Saint-Victor, "De arca Noe morali", in J. P. Migne ed., *Hugonis de S. Victore canonici regularis S. Victoris parisiensis, tum pietate, tum doctrina insignis opera omnia*, Patrologiae cursus completus, Latin series, pp. 175-177 (Paris: the editor, 1854), II, cols 617-80; idem, "De arca Noe mystica", *ibid.*, II, cols 681-704.

观点也同中世纪历史观中"六大纪元"的传统相应，根据这一传统，正如上帝用了六天创世，世界历史的六大纪元也分别由一宗《圣经》关键事件代表：创造亚当、诺亚建方舟、亚伯拉罕献子、膏立大卫、巴比伦之囚、基督诞生与受难。我们可以看到在这幅宇宙图景中，时间轴上最后一个纪元的基督受难恰好发生在空间轴上的最后一个帝国罗马疆内，在《赫里福德地图》《艾布斯多夫地图》或《慕尼黑伊西多尔地图》这类细节丰富的大型"世界之布"上，这种自东向西的时空相续性体现得格外清晰。斯卡菲提出的第三条标准是："世界之布"必须是表现历史进程的动态地图，从亚当到基督的族谱在地图各地铺展，同时也呈现福音在全球传播的进程。[7] 不难看出，这三条标准其实互相叠合补充，共同指向一种时空同步、史地双运的地图学逻辑。根据这种逻辑，我们将大部分细节丰富的 T-O 地图（T-O map）和真福地图（Beatus map）归入"世界之布"，而中世纪数量众多的带状地图（zonal map）由于完全缺少时间维度可被排除在外，另一些条形地图（strip map）与区域地图（regional map），以及中世纪晚期带有混合特质的海图（portolan chart）和托勒密式地图（Ptolemaic map）则需要个案个议。

其中"T-O 地图"是中世纪基督教世界最常见的一种世界地图范式，也是现存数量最多的世界之布，常常直接被称作"T-O 世界之布"（T-O mappamundi）。中世纪早期西班牙大儒、塞维利亚主教伊西多尔（Isidore of Seville）在《词源学》（Etymologiae）第十四章中写道："寰宇（orbis）得名自它圆形的周界（rotunditate circuli），因为它如同一个轮子（rota）……因此，环绕土地的大洋被限定在圆圈中，并被分为三部分，第一部分叫亚洲，第二部分叫欧洲，第三部分叫非洲。"[8] 和现代读者的误解不同，这段文字描述的不是扁平的世界，而是 T-O 地图的结构范式（只表现北半球，因为南半球被中世纪人认为无人居住）。假如这段文字也能被用来佐证中世纪人相信地球是平的，那么近代以来所有在二维平面上呈现三维球形世界的地图（包括我们引以为傲的任何"科学"地图）都该被视作其制作者相

---

7　Scafi, p. 348.

8　拙译，原文为：Orbis a rotunditate circuli dictus, quia sicut rota est [...] Undique enim Oceanus circumfluens eius in circulo ambit fines. Divisus est autem trifarie: e quibus una pars Asia, altera Europa, tertia Africa nuncupatur。19 世纪以来，这段话常被不正确地用来论证中世纪人相信世界是一个扁平的碟形。事实上，几乎所有文献和图像证据都指向中世纪人始终知道世界是球形的，这甚至从伊西多尔的其他文字、伊西多尔作品的插图中也不难判断。参见 Rodulf Simek, "The Shape of the Earth in the Middle Ages and Medieval Mappaemundi", in Harvey, pp. 293-303。

"T-O 地图"结构示例,《词源学》1472 年
摇篮本

《慕尼黑伊西多尔地图》,约 1130 年

描述的艺术——作为博物志的中世纪"世界之布"                                323

信平面世界的证据了。如我们在约制作于1130年、作为伊西多尔文本的插图出现的《慕尼黑伊西多尔地图》上所见：圆形的 O 勾勒出世界的边界，T 的三支分叉则标识着当时欧洲人眼中的三大中心水系（尼罗河、顿河与地中海），同时将世界分作三块，以东方（oriens）为最高定位点（上东、下西、左北、右南），上方的半圆是亚洲，右下与左下的两个四分之一扇面分别是非洲与欧洲，分别成为挪亚三个儿子闪、含、雅弗及其后裔的家园——T-O 地图因此也被称作"诺亚式地图"（Noachic map）。中世纪"世界之布"致力于对世界及其居民的图文并茂的描述，却几乎从不声称自己是"精确的"，其背后的文化生产驱动力是博物学式的。历史和地理写作在中世纪地图上首先是一种收藏活动，无论被"织入"这片布料的材料来自古书权威还是田野经验，故事场景来自《圣经》还是异教神话，重要的是先将它们收录在案，使之得到恰如其分的描摹。下面我们就以现存实物尺寸最大的"世界之布"，约1300年左右制作于英国赫里福德郡大教堂或附近工作坊的《赫里福德地图》（Hereford Mappamundi）为例，试着管窥中世纪欧洲地图的博物志维度。

## 二、珍禽异兽：《赫里福德地图》与动物寓言集传统

当弗朗西斯·培根在17世纪将博物志（natural history, 或译自然志）分为三类，他考虑的是一门方兴未艾的文艺复兴人文学科，一种采取新型编目、归类和描述法的文类："自然志有三种——正常的自然志、错误和变异的自然志、变更和制造的自然志，也即造物志（history of Creatures）、异物志（history of Marvels）和技艺志（history of Arts）。第一种自然志无疑是庞大的，并且十分完善；后两种则很薄弱且无所收益……"[9] 培根将自然志看作史志（history）的一种并将之与人文史和教会史并列，显然，中世纪地图并不在其考量之列，尽管我们不难看出，像《赫里福德地图》这类典型的"世界之布"的制作者对"造物"和"异物"的描述，与老普林尼（Pliny the Elder）、索利努斯（Gaius Julius Solinus）、奥罗修斯

---

9　Francis Bacon, *Advancement of Learning* (1863), p. 184, 转引自布莱恩·W. 欧格尔维：《描述的科学：欧洲文艺复兴时期的自然志》，蒋澈译，北京：北京大学出版社，2021年，第376页。

（Paulus Orosius）等从古典至早期教父时代的博物志作者是多么一脉相连——这些名字也在《赫里福德地图》铭文中作为"古书权威"的代表被提及，为具体条目的可信度背书。

《赫里福德地图》上的动物（包括幻想动物）大多集中在亚洲，约占68.8%，其余分布于欧洲（约15.6%）和非洲（约12.5%）以及T-O地图上无法被准确划入三大洲的零星地带。[10] 欧洲是猫和公牛等中世纪英国人喜闻乐见的寻常动物的家乡，但欧洲极北也分布着老虎和熊等猛兽，以及鹰头狮（griffin）和蝎虎（manticore）等幻想动物（fantastic beast）。非洲是危险动物的老家：鳄鱼、狮子、豹子、龙、毒鸡蛇（basilisk）等都在此安身。亚洲大地上画满了或实或虚的欧洲人眼中的东方异兽：鹈鹕、骆驼、大象、犀牛、独角兽、凤凰……培根式的对"正常的自然志"和"错误和变异的自然志"的明确区分在中世纪制图家这里是不存在的，正如它在自然志之父老普林尼笔下也不存在。蹦跳、漫步、爬行、飞翔于"世界之布"亚洲、非洲和欧洲极北地区的珍禽异兽大多来自古典至中世纪"东方奇观"（Wonders of the East）图文叙事素材库，是近代以前欧洲人异域想象中代代续存的物种。制图师惯于悬置怀疑，在羊皮上率先为它们留出位置，这与老普林尼本人对待未亲眼所见的奇异种族的态度类似："我认为一些（民族）不应当被遗漏，尤其是住得更为远离大海的民族；我不怀疑有些事物会被很多人认为不详且难以置信，在亲眼看见埃塞俄比亚人之前，有谁相信过他们的存在呢？"[11] 在以昂贵的兽皮抄本为主要文化传播物质载体的中世纪，包括地图制图家在内的文化生产者的首要任务是应收尽收，使耗费巨大人力物力誊抄的古书中来之不易的知识得以传承。比起古书权威，"眼见为实"从来不是中世纪博物志作者的核心知识论原则。以林奈、拉马克、库维叶、达尔文等近现代自然志作家 / 生物学家的标准去要求中世纪"世界之布"的作者，显然是一种狭隘的科学至上主义和年代误植。17世纪自然志家对"自然之书"（codex naturae）优于《圣经》（乃至一切人写之书）的强调，对亲身沉浸于自然并观察造物优于在书斋中皓首穷经的确信，在《赫里福德地图》诞生的十三、十四世纪之交尚不存在。就算"世界之布"的作者们能够同意爱德华·托普

---

10　统计图表和数据见 Scott D. Westrem, "Lessons from Legends on the Hereford Mappamundi ", in Harvey, pp. 191-207。

11　拙译，底本为洛布版十卷本《自然史》，下同。Pliny, *Natural History, Vol. II, Libri III-VII* (Loeb Classical Library 352), Cambridge, M.A.: Harvard University Press, 1942, p. 132.

《赫里福德地图》上的独角兽

塞尔认为自然是"神亲手造的编年史，每一个动物都是一个词，每一种类型都是一个句子，所有这些共同组成了一部大历史"，他们也绝无可能像这位 17 世纪从业者般得出以下结论："（因此自然研究）应当优先于人对所有时代的编年史和纪录。"[12]

　　虽然以普林尼及其追随者为代表的古典博物志传统是"世界之布"上众多动物学知识的终极来源，《赫里福德地图》上不少铭文却更直接地体现出年代相近的中世纪书籍——尤其是动物寓言集传统的影响。动物寓言集（bestiary）又称"动物书"（book of beasts），是中世纪盛期平信徒文学中一种重要但长期不受关注的特殊书籍。彩绘动物寓言集将自然史、词源书、寓意解经等文类糅为一体，辅以鲜活生动的图像，是进入中世纪人思维方式和认知体系的一把重要钥匙。作为一种图文互释的书籍，动物寓言集的文字写作意图并非"如实"记载自然法则，其图像绘制意图也不在摹仿动物在自然界中的形态。"动物书"中的真相并不来自田野观察（虽然中世纪人在这方面并非全无经验，许多时候甚至远胜现代城市人口），却来自词源联想和寓意沉思；其绘画风格较少关乎个人天赋，较多依靠约定俗成。这种以寓言为书写机制，以道德训诫为首要目的，图文有机结合的华丽作品是中世纪欧洲最受欢迎的书籍形式之一。恰如 12 世纪法国修士弗伊洛的休（Hugh of Foilloy）在拉丁文《鸟类书》（Avarium）序言中所言，他决心要"用图画来启蒙头

---

12　Edward Topsell, *History of Four-Footed Beasts and Serpents* (1653)，转引自彼得·哈里森：《圣经、新教与自然科学的兴起》，张卜天译，北京：商务印书馆，2020 年，第 265 页。

脑简单的人的心智，因为那些几乎无法用心灵之眼看到的事物，他们至少可以用肉体之眼看到"；对于大多不识字的平信徒，就像翁贝托·埃柯说的，"图像是平信徒的文学（*litteratura laicorum*）"。[13] "世界之布"上星罗棋布的珍禽异兽对地图的中世纪读者有着类似功用，而对少量能阅读随图铭文的精英读者而言，则有可能更直接地看出地图铭文与同时代动物寓言集描述性文字之间的关联。[14]

　　譬如，在《赫里福德地图》临近黑海的土耳其大地上，制图师画了一只回首张望的猞猁，从它的腹部垂下一块黑色的球状物，头顶右上方以红色标注其名（lynx），带出黑色拉丁文铭文："猞猁的目光能穿透墙壁，并能尿出黑色石块。"猞猁的视觉敏锐的确可以在老普林尼《自然史》（*Naturalis historia*）中找到源头，普林尼说猞猁"比任何其他四足动物视力更好"，其尿液可以治疗痛性尿淋沥和嗓子痛。[15] 无论是普林尼还是继承其衣钵的3世纪博物学家、《奇观集》（*Collectanea rerum memorabilium*）的作者索利努斯都不曾提到猞猁尿能结晶成石。但在比该地图早半个多世纪诞生于赫里福德以南仅80英里外的索尔兹伯里、现藏牛津大学饱蠹图书馆（编目 Bodley 764）的一本拉丁文彩绘动物寓言集中却有这样的描述文字："猞猁……的尿据悉能硬化成一种叫作黄玛瑙（*ligurius*）的宝石，猞猁知道它很值钱，会小心翼翼地用沙子将它掩埋：它们天生嫉妒，不能忍受宝石落入人类手中……这种兽象征硬心肠的嫉妒之人，只看重世俗欲望，作恶多于行善，会毁掉对自己没用、对他人有益的事物。"[16] 牛津博德利（Bodley）764是一本流传相对广泛的动物寓言集，但即使《赫里福德地图》的作者并未直接读过该抄本，两者也很可能共享一个现已佚失的中世纪源文本：一部更早的动物寓言集，或一部基于伊西多尔《词源学》的中世纪盛期百科全书。[17] 《赫里福德地图》绘于一整张1.59

13　包慧怡：《虚实之间的中世纪动物寓言集》，载《读书》2020年9月刊，第153-160页。

14　"地图铭文"（legend），来自中古英语 legende，来自中世纪拉丁文 legenda，直译"被阅读之物"，该词在英语中表示"传奇故事"是1390年代之后的事。

15　Pliny, *Natural History, Vol. VIII, Libri XXVIII-XXXII* (Loeb Classical Library 418), Cambridge, M.A.: Harvard University Press, 1963, p. 86.

16　Richard Barber, *Bestiary: Being an English Version of the Bodleian Library, Oxford, MS Bodley 764*, Woodbridge: Boydell, 1999, p. 38.

17　一个可能的源文本是12世纪百科全书、亚历山大·奈肯（Alexander Neckam）的拉丁文《物性论》（*De naturis rerum*），有学者认为正是该书中关于猞猁能"看透九层墙壁"的细节为《赫里福德地图》铭文中"目光穿墙"的说法提供了出处，见 Margriet Hoogvliet, "Animals in Context: Beasts of the Hereford Map and Medieval Natural History", p. 157, in Harvey, pp. 153-165。

《赫里福德地图》上的猞猁及铭文，
约1300年

《博德利764动物寓言集》中的猞猁及描述
文字，约1226—1250年

米长、1.34米宽的单幅牛犊皮上，尽管在"世界之布"中算得上尺寸惊人，考虑到它要容纳500多帧插画、1091条铭文和数不尽的山川河流等细节，其空间分配必然"寸皮寸金"，铭文也必须尽可能精简，不可能像大部分动物寓言集那样展开对动物的物种词源、外貌特性、道德寓意的详细阐述。但即使在地图描述猞猁的短短一句铭文中，"目光穿墙"和"结尿成石"这两个细节都无法在古典或古代晚期博物志中找到直接来源，却在比地图制作年代稍早的动物寓言集中找到了平行文字。图像学上，《赫里福德地图》与《博德利764动物寓言集》同样有异曲同工之处，尤其体现在两者都突出表现了猞猁尿出的石头——后者或许为了契合"猞猁不肯把

宝石给人"的文字描述，甚至采取了中世纪绘画中罕见的上色法，将石头呈现为透明的、夹在两只后爪间且能映出石头背面的脚爪细节。在笔者调查过的现存十三部为猞猁单独设立图文条目的动物寓言集中，仅有三部的插图呈现了猞猁结尿成石的细节，其中抄本出产于英国且制作年代早于《赫里福德地图》的就只有《博德利764动物寓言集》，因此地图直接从该动物寓言集获得图像灵感的可能性是不容忽视的。

与猞猁等真实生物类似（虽然制图者对它们的描述绝不乏传奇成分），地图上海量虚构或幻想动物的图文呈现同样与动物寓言集传统难分难解。以传说中的生物"火粪牛"（bonnacon，或译"内卷牛"）为例，亚里士多德的《论动物》（De animalibus）第9卷32章、普林尼《自然史》第9卷16章、索利努斯《奇观集》第40章第10节中都描述过这种幻想动物，且都提到了三大特征：长得像牛，但鬃毛像马；双角向内卷入，无法以角自卫；能远距离喷射出火热的粪便，腐蚀或灼烧或以臭气熏退敌人。[18]《赫里福德地图》的作者追随索利努斯将火粪牛置于弗里吉亚（土耳其），其五行铭文也忠实地保留了古典博物志的核心内容："弗里吉亚本地有一种名叫 Bonnacon 的动物，有公牛的头，马的背鬃，内卷的角（capud taurinum, iuba equina, cornua multiplici flexu）。通过快速清空肠胃，它能喷射粪便至三亩之外，其热量能烫伤一切所及之物"——就地图而言，本条铭文的描述算得上巨细靡遗。但制图师在视觉呈现方面却几乎没有古典样本可供参照，同时期或略早的彩绘动物寓言集再次成为一种显而易见的"书籍权威"来源。根据笔者的不完全统计，现存与《赫里福德地图》制作年代相近（前后不超过一个世纪）的英国本土动物寓言集中，以单幅细密画表现火粪牛的就有不下十四部，其中与地图上的火粪牛形貌最为相似的是《阿伯丁动物寓言集》（Aberdeen Bestiary, Aberdeen University Library MS 24）、《阿什莫利动物寓言集》（Ashmole Bestiary, Bodleian Library MS Ashmole 1511）和《哈雷动物寓言集》（Harley Bestiary, British Library Harley MS 4751）。与《赫里福德地图》一样，三者都以回头顾盼的姿势描绘火粪牛，都突出了它向内盘旋的双角，并用醒目的色彩和夸张的线条着重表现它向敌方排出的烈焰般的粪便。此外，这三部动物寓言集均制作于13世

---

18　https://bestiary.ca/beasts/beastsource80.html.

《赫里福德地图》上的火粪牛及铭文

《阿伯丁动物寓言集》中的火粪牛

《阿什莫利动物寓言集》中的火粪牛

塞尚的山水境域

《赫里福德地图》上的伞足人

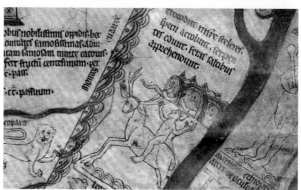

《赫里福德地图》上的四名穴居人

纪初期或上半叶的英国,从年代及手稿流传角度看均有可能成为《赫里福德地图》的图像母本。一个重要的差异则在于,往往作为独立手抄本存世的动物寓言集有较为充足的书页空间,去通过动物群像／人兽互动描述一个戏剧性的瞬间;"世界之布"则囿于地图信息的密集和单幅画面的局促,几乎无法办到这一点。《阿伯丁动物寓言集》和《阿什莫利动物寓言集》都表现了两名士兵(《哈雷动物寓言集》则是三名)用长矛刺入火粪牛大腿根部并从前腹刺出的组合场景,《赫里福德地图》上却仅有表现其喷射特技的"单人像"。在这种情况下,结合动物寓言集与"世界之布"的图文进行参照研究,也对我们深入理解中世纪博物志传统大有裨益。

## 三、描摹他者:《赫里福德地图》上的奇异人种

就如普林尼《自然史》中专为"人类"辟出一卷(第七卷),人种志也是古典至中世纪博物志写作中不可或缺的一部分,这一点同样体现在"世界之布"对外族人和"怪人"(monstruosi populi)的描述中。就如制图师并不会严格区别对待人象与虎蝎、犀牛与独角兽、猞猁与火粪牛——对多数中世纪欧洲人而言,这些都是天方夜谭中的生物,都不属于普通人的日常动物学经验——"世界之布"的人种志里也没有培根意义上对"造物"(creature)和"异物"(marvel)的区分,一切栖居在地图边缘的异乡人同属"东方奇观"。《赫里福德地图》描绘了约八十个奇异人种,包括埃塞俄比亚人、亚马逊人、南印潘迪亚人等奇风异俗的外族人(非欧洲人),更多的则是"怪人"或称"异形人"(humanoid)。这些异形人大多分布在亚洲(五十种左右),但那些外貌特性最怪诞、距离解剖学意义上的"标准人类"最遥远的种族则被分配到了非洲边缘——准确来说是地图最右侧一条横跨非洲与亚洲西部地区的圆弧上。居住在这条"怪人带"上的异形人均有惟妙惟肖的肖像,并配有一两句简明扼要的拉丁铭文,比如闭口人(Gens ore concreto):"闭口人的嘴是缝合的,他们靠吸管进食";两种无头人(Blemee):"无头人的嘴和眼睛长在胸前","这些人的嘴和眼睛长在肩上";马脚人(Ipopodes):"马脚人长着马脚";巨唇人(Gens labro prominenti):"生着硕大的嘴唇,他们可以用它遮脸防晒"; 双性人(Gens uterque sexus):"一种拥有双重性别的人,在许多方面都不自然";对踵人(Ambari):"一种没有耳朵的人……脚跟朝向面前";伞足人(Scinopodes):"单腿但跑得飞快,以足遮阳,又叫独脚人",等等——我们的确可以在《赫里福德地图》的亚洲地区找到非洲伞足人的近亲独脚人(Monoculi),其铭文描述与伞足人类似:"独脚人住在印度,一条腿,跑得快,当他们想要抵御日头的毒热,就用那只巨足遮阳。"

"世界之布"上异形人的生成机制基本分为两大类:一是肢体的局部失衡、扭曲、冗余(无头人、巨唇人、独脚人等);二是人兽肢体的部分混合(狗头人、马脚人、斯芬克斯等)。此外,"怪人带"上还住着一些解剖学上看似与"正常人"无异,但因生活习性诡异或打破了欧洲人的文化禁忌而被视为蛮夷和异类的外族人。譬如《赫里福德地图》上与无头人仅处一河之隔的四名穴居人(Trocodite),其铭文描述如下:"穴居人跑得飞快,他们住在洞穴里,吃蛇,靠猛扑来捕食野生动物。"制图师采取了罕见

塞尚的山水境域

的群像法，画了三名藏在山洞里的半身穴居人（其中一个如铭文所示，正吞咽一条长蛇）和一名戴着头盔、裸体骑鹿打猎的全身穴居人："吃蛇"和"裸行"是对欧洲中世纪人饮食与衣着禁忌的双重违背，也使得穴居人虽然并不缺胳膊少腿，却成了多重意义上的他者。《赫里福德地图》上类似的怪人还有"非礼人"（Philli）："非礼人通过将自己的新生儿丢给毒蛇来测试他们妻子的贞洁"等。

这些逡巡在地图边缘的或走、或跳、或尖叫的异形人和怪人，不仅折射出中世纪欧洲人家园本位的优越感和对未知疆域的恐惧和焦虑，也意欲向其读者传递基督教末世论的威胁：如果上帝可以让一些人生出狗头、单脚遮天、五官生在腹背，那么他当然也可以使恶人在地狱遭受更恐怖的扭曲和折磨。想象中东方的奇异种族在基督教中心主义视角下成了活生生的道德教科书：根据中世纪病理学的寓意原理，没有无辜的麻风病人，也没有无辜的怪胎和病患——如果一个人的身体器官发生了扭曲，那么若不是污鬼住进了他的身体，就是他内心扭曲的外在体现。[19] 奥古斯丁在《驳异端》中将"怪物"的词源追溯至拉丁文动词 monstrare（"展示"）："对我们来说，这些被称作怪物、符号、征兆、奇人的事物，应当起到示例、指示、表征、预言的作用，让我们看到上帝将会如其所预示的那样对待人的身体，没有任何困难能阻止上帝，没有任何自然法则能对上帝发号施令。"[20] 伊西多尔则在《词源学》第十一卷《论异兆》（De Portentis）中将怪物的词源追溯至拉丁文动词 monere（"警告"）："'怪物'（monstra）得名于'警示'（monitus），因为它们指出……很快就要发生的事……因为上帝时不时想要通过新生造物中的某种缺陷，来预告即将发生之事。"[21] 这两种解释很可能都代表了中世纪平信徒（尤其是不识字只识图的俗众）凝视"世界之布"边缘的疯狂生物时的典型反应。地图上这些"人间失格"的东方族裔于是成了劝人行善的"死亡预警"（memento mori），体现着中世纪人对故乡和别处、本族与他者的区分，也折射出他们对自身主体性认同的焦虑：毕竟这些异形人可能只是身体局部部件发生错位、冗余、缺失或扭曲的自己。乔装成"他者"的怪人向地图的阅读者举起一面镜子，邀请他观看其身上他

---

19　包慧怡：《欧洲中世纪地图和异域志中的东方叙事》，《光明日报·理论版》2020年7月29日。

20　转引自 Asa Simon Mittman, *Maps and Monsters in Medieval England*, New York and London: Routledge, 2006, p. 105。

21　转引自 John B. Friedman, *The Monstrous Races in Medieval Art and Thought*, New York: Syracuse University Press, 2000, p. 112。

无法全然说出的那部分自我。

我们没有足够的篇幅再分析地图上的矿物志、植物志、地形学和宇宙论描述，但从上述对动物志和人种志的讨论中不难看出，以《赫里福德地图》为代表的中世纪"世界之布"当仁不让是一种写在兽皮上的博物志，上承古典、下接近代。这种图文互释、融贯时空的百科全书要求它们的中世纪基督徒读者以虔信的目光为经线，以探索的手势为纬线，跟随制图者一起去缝合一个广袤而缤纷、充满矛盾与冲突、在物质和象征意义上都毫不平滑的世界。12世纪博物学家兼诗人里尔的阿兰（Alain de Lille）告诉我们："世间万物于我们＼如书亦如画＼亦如一面镜"（Omnis mundi creatura/ quasi liber et pictura/ nobis est, et speculum），或许我们可以加上"且如一匹布"——一匹织满图像和符号万千的"世界之布"，邀请往昔与未来的读者加入一场描述与求知的无尽盛宴。

塞尚的山水境域